차례

Big Magic

1

용기

감춰진 보물

옛날 옛적에 잭 길버트(Jack Gilbert)라는 남자가 있었다. 나와 같은 성을 쓰지만 인척 관계는 아니다. 내 입장에서는 아쉽지만 말이다.

잭 길버트는 위대한 시인이었다. 하지만 만약 당신이 그에 대해 전혀 들어 본 적이 없더라도 염려하지 마시길. 당신을 탓할 일은 아니니까. 그는 유명 인사가 되는 일에 별로 마음을 쓰지 않았다. 그러나 나는 그를 알았고, 먼발치에서나마 그에게 깊은 애정과 존경심을 지니고 있었다. 그래서 지금 당신에게 그에 관한 이야기를 들려주려 한다.

잭 길버트는 1925년 피츠버그에서 태어나서, 한창 발달하는 산업 도시의 연기와 소음과 공장들 가운데서 자라났다. 몇

몇 공장과 제철소를 거치며 노동자로 일하던 젊은 청년은 시를 쓰라는 내면의 부름을 받았고 일말의 망설임 없이 그것에 응답했다. 그는 마치 다른 이들이 종교에 귀의하여 수도자가 되듯이 시인의 길을 택했다. 자아 헌신의 실천으로써, 타인에 대한 사랑의 행위로써, 그리고 우아한 아름다움과 초월성을 향한 일생의 전념으로써. 나는 이것이 시인이 되는 아주 좋은 방식이라고 생각한다. 혹은 꼭 시인이 아니라도 당신의 심금을 울리고 당신을 삶의 중심으로 던져 놓는 그 어떤 존재가 되는 데에 말이다.

잭은 유명해질 수 있었지만 그는 그것을 그다지 반기지 않았다. 그에게는 명성을 얻기에 충분한 재능과 카리스마가 겸비되어 있었으나 그 자신은 그러한 일에 결코 의도적인 관심을 보이지 않았다. 1962년에 출간된 그의 첫 시집은 저명한 예일 청년 시인상을 수상했고 퓰리처상 후보에도 올랐다. 그는 비평계뿐 아니라 그의 시를 읽은 독자들에게도 사랑을 받았는데, 이는 오늘날 활동하는 시인들로서는 쉽게 달성할 수 없는 업적이다. 그에게는 사람들을 훅 끌어당기고 꾸준히 그들의 마음을 사로잡는 무언가가 있었다. 그는 잘생기고 열정적이었으며 섹시했고 무대 위에서 빛을 발했다. 여자들은 그에게 홀딱 빠져들었으며, 남자들은 그를 우상처럼 우러러보았다. 잭 길버트는 《보그》에 얼굴을 비치기도 했는데, 화보 속 그는 끝내주게 매력적이고 낭만적인 모습이었다. 사람들은 그에게 열광했다. 그는 록 스타도 될 수 있었다.

하지만 그러는 대신 잭 길버트는 자취를 감췄다. 그는 주변의 지독한 소란 때문에 자신의 집중력이 흐려지는 것을 원치 않았다. 나중에 그는 과거를 회고하며, 자신이 겪은 유명세가 지루하게 느껴졌다고 말했다. 그러한 것들이 비윤리적이거나 퇴폐적이라서가 아니라, 매일매일 그저 한결같이 똑같은 일들일 뿐이어서 그랬다는 것이다. 그는 뭔가 더 풍요로운 것, 더욱 큰 질감으로 다가오는 것, 더 다양한 것들을 찾고 있었다. 그래서 그는 손을 털고 빠져나갔다. 그는 유럽으로 이주하여 그곳에서 20년간 살았다. 한동안 이탈리아와 덴마크에서 지내기도 했으나 대부분의 세월을 그리스의 어느 산꼭대기에 있는 작은 오두막에서 보냈다. 그곳에서 그는 삶의 영원한 수수께끼들을 묵상하고, 다채롭게 변화하는 산의 빛깔을 지켜보고, 조용하고 개인적인 시간 속에서 자신의 시를 썼다. 그는 자신의 연애담도 장애물도 승리의 순간 들도 쟁취해 냈다. 행복했다. 여기저기서 소일하면서 근근이 생계를 이어 갔다. 그는 별로 많은 것을 필요로 하지 않았다. 그는 자신의 이름이 잊히도록 내버려 뒀다.

20년의 세월이 흐르고 나서, 잭 길버트는 오랜 잠수를 중단하고 수면 위로 올라왔다. 그리고 그동안 쓴 새로운 시집을 발표했다. 문학계는 다시금 그와 사랑에 빠졌다. 그는 또다시 유명해질 수 있었다. 그런데 그는 또 사라졌다. 이번에는 10년 동안이었다. 이것이 그가 늘 보여 주는 패턴이라고 할 수 있다. 고립된 상태로 잠수하기, 곧이어 숭고한 예술적 성취가 담긴

작품을 출간하기, 그리고 다시 더 깊은 고립. 그는 마치 여러 해를 두고 한 송이씩 아름다운 꽃을 틔운다는 진귀한 난초 같았다. 추호도 자기 존재를 과시하거나 으스대지 않았다.(길버트가 응한 몇 안 되는 인터뷰 중 하나에서, 그는 출판계로부터 떨어져 나와 거리를 둔 것이 본인의 경력에 어떤 영향을 끼쳤느냐는 질문을 받았다. 그는 웃음을 터뜨리며 대답했다. "아주 치명적인 것 같습니다.")

내가 잭 길버트를 접하게 된 유일한 계기는 인생 후반에 접어든 그가 미국으로 돌아와 ─ 그리고 나로서는 짐작하지 못할 동기로 ─ 녹스빌의 테네시 대학교 문예 창작과에 임시 강의직을 맡았기 때문이다. 그다음 해인 2005년에 그 일을 우연히 이어서 맡게 된 사람이 바로 나였다.(학교에서는 농담 삼아 그 직책을 "길버트직(the Gilbert Chair)"이라 부르기 시작했다.) 나는 내게 주어진 연구실에서 ─ 한때 그의 연구실이었을 그 방에서 ─ 잭 길버트가 가지고 있었던 책들을 발견했다. 그의 존재가 남겨 놓은 온기가 여전히 그 방에 훈훈히 감도는 것만 같았다. 나는 그의 시들을 읽고 그 장엄함에 압도되었으며, 또 어찌나 월트 휘트먼을 떠오르게 하던지 감탄을 금치 못했다.("우리는 기쁨을 과감히 내걸어야 한다."라고 그는 썼다. "우리는 이 세상의 무자비한 용광로 속에서도 우리의 즐거움을 찾아 받아들이려는 완고함을 가져야만 한다.")

그와 나는 같은 성을 쓰고, 우리는 같은 업무를 수행했으며, 같은 연구실에 있었고, 우리가 가르친 학생들 중에는 서로

빅매직

겹치는 학생들도 많았을 것이다. 그리고 이제 나는 그가 쓴 말들과 사랑에 빠졌다. 당연히 나는 그에 대한 강한 호기심이 생겼다. 그래서 주변 사람들에게 묻고 다녔다. 잭 길버트는 어떤 사람이었나요?

학생들은 나에게 그는 자신들이 만난 사람들 중에서 가장 비범했다고 말했다. 그들은 말하길, 그는 이 세상에 속한 존재처럼 보이지 않았다고 했다. 끊임없는 경이의 상태로 삶을 살아가는 것처럼 보였고, 자기들도 그렇게 살도록 아낌없이 격려했다고 했다. 그는 시를 '어떻게' 쓰는가에 대해서는 별반 가르치지 않았다. 그 대신 그가 강조한 것은 '왜' 쓰는가였다. 바로 기쁨 때문에 쓰는 것이다. 그 완고한 즐거움 때문에 쓰는 것이다. 그는 학생들에게 가장 창조적인 삶을 살라고 가르쳤다. 각자 창조적인 삶이라는 수단으로 이 세상의 무자비한 용광로에 저항해야 한다고 말했다.

무엇보다 그는 자기 학생들에게 용감해질 것을 당부했다. 그는 가르치기를, 용기가 없다면 그들 자신의 능력이 용솟음치는 범위가 얼마나 드넓은지 결코 깨닫지 못할 거라고 했다. 용기가 없다면 이 세상이 우리에게 자신의 풍요함을 전해 주려고 얼마나 애태우는지도 절대 알지 못할 것이다. 용기가 없다면 그들의 삶은 그저 작게 쪼그라든 채로 남아 있을 것이다. 아마 그들 자신이 스스로에게 원했던 것보다 더 작은 모습으로.

내가 잭 길버트와 직접 대면하는 기회를 가진 적은 단 한 번도 없었다. 그리고 이제 그는 이 세상에 없다. 그는 2012년에

유명을 달리했다. 고인이 되기 전에 그를 찾아가 만나는 것을 나의 개인적인 목표로 삼아 실행에 옮길 수도 있었지만, 그렇게 하고 싶지 않았다.(경험을 통해 나는 내 영웅들을 직접 만나는 데는 신중해야 한다는 것을 익혔다. 끔찍한 실망이 뒤따를 수도 있으므로.) 어쨌든 나는 그에 대해 들었던 일화들과 그의 시 작품들을 통해 구축된 위대하고 강력한 존재로서, 내 상상력 속에 깃든 그의 모습이 꽤 마음에 들었다. 그래서 나는 그에 관해서는 오직 그런 모습으로만 남겨 두기로 마음먹었다. 바로 그렇게 내 상상을 통해서만, 그는 오늘날까지도 나에게 남아 있다. 내 안에서 여전히 살아 숨 쉬며 완전히 나의 내면에 스며들어, 마치 내가 꿈꾸다 만들어 낸 나만의 인물이기라도 한 것처럼.

하지만 진짜 잭 길버트가 누군가에게 해 주었다는 이 이야기를 나는 절대 잊지 못할 것이다. 실제 피와 살로 이루어진 육체를 지니고 테네시 대학교에 재학 중이던 어느 수줍음 많은 어린 학생에게 한 말이다. 이 여학생은 내게 와서, 어느 오후인가 잭이 시 수업을 끝낸 직후 그녀를 따로 불러 세웠다고 말해 주었다. 그는 그녀가 써낸 작품을 칭찬했고, 그러고 나서 그녀에게 어떤 삶을 원하느냐고 물었다. 그녀는 망설이다 아무래도 작가가 되고 싶은 것인지도 모르겠다고 고백했다.

그는 그녀를 향해 더할 나위 없이 따뜻한 공감의 미소를 보낸 다음 이렇게 물었다고 한다. "너는 용기가 있니? 그 작품을 끝까지 이끌어 낼 용기가 있어? 네 안에 감춰진 귀중한 보

물들은 네가 '그렇다.'라고 말해 주길 간절히 바라고 있단다."

창조적인 삶, 정의 내리기

창조적인 삶을 가르는 논점에서 나는 이것이 가장 중요한 질문이라고 믿는다. 당신은 당신 안에 감춰진 귀중한 보물들을 밖으로 이끌어 낼 용기가 있는가?

자, 나는 당신 안에 무엇이 감춰져 있는지 모른다. 그것을 알 수 있는 방법은 내게 없다. 어쩌면 당신 자신도 거의 알지 못할 수도 있다. 하지만 짐작컨대 어렴풋이 스쳐 가는 형상을 당신이 느낀 적은 있었을 것이다. 나는 당신의 능력도, 포부도, 갈망도, 비밀스러운 재능도 모른다. 하지만 분명히 당신 안에는 멋진 무언가가 자리 잡고 있다. 나는 아주 자신감 있게 이것을 장담한다. 우리 모두에겐 내면에 깊이 묻힌 보물이 있으며, 우리 각자는 그러한 보물을 지닌 채 걸어 다니는 보고들이라고. 이것은 온 우주와 세상이 자기들의 재미와 우리 자신의 수련을 위해 인류에게 걸어 놓은 가장 오래되고 자비로운 묘책이라고 나는 믿는다. 우주는 우리 모두의 깊은 내면에 이상한 보석들을 묻어 두고, 한 발 물러서서 과연 우리가 그것들을 찾아낼 수 있는지 흥미롭게 지켜본다.

그 보석들을 발견하기 위한 여정 — 그것이 곧 창조적인 삶이다.

그 여정의 첫 발걸음을 떼기 위한 용기 — 그것이 곧 일상에 묻혀 굳어져 버린 존재와 보다 경이로운 황홀에 매료된 존재를 구분해 내는 지점이다.

그 여정이 때때로 가져오는 놀라운 결과 — 그것이 곧 내가 '빅 매직(Big Magic)'이라 말하는, 창조적인 삶의 위대한 마법이다.

존재의 증폭

지금 내가 "창조적인 삶"에 대해 말한다고 해서, 오직 전문적이고 독점적으로 예술 분야에 헌신하는 삶의 추구만 이야기하는 것은 아님을 이해해 주기 바란다. 나는 당신이 그리스 산꼭대기에 사는 시인이 되어야 한다거나 카네기 홀에서 공연하는 수준의 예술가가 되어야 한다거나 황금 종려상이나 칸 영화제 수상 정도는 거머쥐어야 한다고 말하는 것이 아니다.(물론 이러한 영광들을 달성하는 것을 시도하고 싶다면 모든 수단을 동원해서 꼭 그 영광을 차지하라. 나는 사람들이 야심 차고 호쾌한 홈런타를 날리는 모습에서 기쁨의 전율을 느낀다.) 아니, 내가 말하는 "창조적인 삶"은 보다 광범위한 범주를 대상으로 한다. 나는 두려움이 아니라 그보다 더욱 강한 호기심으로 인생을 이끌어 가는 삶에 대해 이야기하고 있다.

예를 들어, 내가 최근에 본 가장 멋진 창조적인 삶의 예시

는 마흔 살의 나이에 피겨 스케이팅을 시작한 내 친구 수전이다. 더 정확하게 말하자면, 그녀는 스케이트 타는 법을 이미 알고 있었다. 수전은 어린 시절에 피겨 스케이팅 선수로 뛴 경험이 있었고 자신의 특기를 언제나 사랑했다. 하지만 청소년기에 접어들면서 자신에겐 매번 시합에서 우승할 만한 재능이 없다는 것이 확실해지자 그것을 곧 포기해 버렸다.(아, 참으로 아름다운 사춘기의 나날이여. 소위 "재능의 싹수가 보이는 녀석들"이라면 즉각 공식적으로 전체 무리에서 격리해서, 고작 몇 안 되는 영혼들의 그 가녀린 어깨 위에 우리 사회 전체가 막연히 꿈꾸는 창조성의 발현이라는 고된 짐을 맡겨 두다니. 또 나머지 모든 이들은 그저 평이하고 영감이라곤 없는 존재들로서 살아가도록 엄숙히 선고하는 시간이 아닌가! 이 얼마나 대단한 체계인지…….)

이후 25년 동안 내 친구 수전은 스케이트를 타지 않았다. 어차피 최고가 될 수 없는데 뭐 하러 탄담? 그러다 그녀는 마흔 살이 되었다. 그녀는 무기력증에 빠졌다. 지칠 대로 지쳐 있었다. 자신의 하루하루가 빛이 바래고 둔중하다고 느꼈다. 나이 앞자리 숫자를 바꿔 놓는 의미심장한 생일들을 맞이할 때마다 다들 으레 그렇듯, 그녀는 자기 자신과 간단한 영혼의 대화를 나눴다. 자신이 마지막으로 진정 홀가분한 기분을 느끼고 환희로 가득한 마음을 가진 것이, 그리고 — 당연히 — 창조적인 삶을 피부에 와닿듯 생생하게 느껴 본 적이 대체 언제였는지를 자문해 보았다. 그런 느낌을 가져 본 적이 수십 년도 더 되었다는 것을 깨닫고 그녀는 충격을 받았다. 사실

그녀가 마지막으로 그런 감정을 경험한 순간은 아직 피겨 스케이팅을 하던 십 대 때였다. 그녀는 그토록 오랫동안 이 삶의 열기로 가득한 추동을 스스로 모른 척해 온 것을 발견하고 오싹한 기분이 들었으며, 자기가 여전히 스케이팅을 사랑하고 있는지 궁금했다.

그래서 그녀는 자신의 호기심이 뻗쳐 가는 길을 따라갔다. 그녀는 스케이트 한 벌을 샀고, 스케이트를 탈 수 있는 적당한 링크를 찾아냈으며, 개인 지도를 해 줄 코치를 고용했다. 그녀는 이 모든 것들이 미친 짓이며 자기도취에 빠져 비상식적으로 구는 거라고 외치는 내면의 목소리를 무시했다. 그녀는 빙상을 노니는 그 깃털처럼 조그맣고 여린 아홉 살짜리 여자아이들 사이에 나타난 유일한 중년 여성으로서, 달아오르는 극단적인 자의식과 부끄러운 감정을 꾹꾹 눌러 담았다.

그녀는 그냥 그렇게 했다.

일주일에 세 번, 수전은 동이 트기 전에 일어나서, 낮 시간 내내 고달픈 직장에서의 하루가 시작되기 전 바로 그 숨 가쁜 시간에 스케이트를 탔다. 그녀는 계속 스케이트를 타고, 타고 또 탔다. 그리고 정말 그녀는 그것을 사랑했다. 어쩌면 예전보다 더 그 활동을 사랑하게 된 이유는, 이제 어른이 된 그녀가 자신만의 기쁨을 향유한다는 것이 얼마나 큰 가치를 지니는지를 마침내 깨달았기 때문이었다. 스케이트를 타는 것은 살아 있다는 게 무엇인지를 느끼게 해 주었고, 나이를 잊게 해 주었다. 그녀는 자신이 그저 일상의 소비자로서 매일 주어진 일들

빅매직

을 의무적으로 처리하는 수동적인 존재밖에 되지 않는다는 자괴감에서 벗어나기 시작했다. 그녀는 자기 자신에게서, 그리고 자신으로 무엇인가를 만들어 갔다.

그것은 변혁을 일으키는 회전이었다. 문자 그대로의 회전, 왜냐하면 그녀는 얼음 위에서 자기 인생을 향해 다시 회전해 나갔으므로. 회전하고, 회전하고, 연속해서 몸을 돌려 나가는 그 선회…….

내 친구가 직장을 그만두거나 집을 팔아 치우거나 주변의 인간관계를 모두 과감히 청산하고 올림픽 출전 대비 수준의 가혹한 코치와 함께 한 주에 70시간이나 피겨 스케이팅 연구를 하기 위해 캐나다 토론토로 이민을 간 것이 아니라는 점을 기억해 주기 바란다. 또한 이 이야기는 '그래서 그녀는 그 어떤 챔피언 메달을 수상했답니다.'라는 말로 끝나지도 않는다. 그럴 필요가 없으니까. 사실 이 이야기에는 결말이랄 게 없다. 왜냐하면 수전은 여전히 일주일에 몇 날 아침은 피겨 스케이트를 타다가 출근하니까. 그 이유는 단순하다. 수전에게 스케이트 타기는 그녀의 인생에서 여타의 방법으로는 가닿을 수 없는 어떤 아름다움과 초월의 지점을 이끌어 내기에 가장 좋은 방법이기 때문이다. 그리고 그녀는 자신이 이 지구상에 발붙이고 있는 한, 기꺼이 그 초월의 상태에서 가능한 많은 시간을 보내고 싶다.

그게 전부다.

바로 이것이 내가 창조적인 삶이라 부르는 것이다.

창조적인 삶에 이르는 길과 그 결과는 사람들마다 엄청나게 다르겠지만, 이것만은 당신에게 보장할 수 있다. 창조적인 삶이란 바로 드넓게 증폭된 삶이다. 그것은 더 장대한 삶이고, 더 행복한 삶이고, 더 펼쳐진 삶이고, 무진장 재미가 넘치는 삶이다. 이러한 방식으로 산다는 것 — 끊임없이 그리고 끈질기게 당신 안에 감춰진 보석들을 파헤쳐 내어 놓는 것 — 그 자체가 순수 예술이며 당신 인생의 작품이 된다.

왜냐하면 창조적인 삶에는 언제나 빅 매직 — 위대한 마법이 깃들기 때문이다.

무섭다, 무서워, 무서워라

이제 용기에 대해 이야기해 보자.

만약 당신이 이미 당신 안에 감춰진 보석들을 끌어낼 용기를 가지고 있다면 더할 바 없이 멋진 일이다. 당신은 아마도 당신 삶에서 너무나 흥미로운 활동들을 이미 벌이고 있을 테고, 그러면 이 책이 별로 필요하지도 않겠지. 계속 그렇게 멋진 일을 이어 가라!

하지만 그렇지 않다면 당신에게 필요한 약간의 용기를 가져 보도록 지금부터 함께 시도해 보자. 왜냐하면 창조적인 삶이란 용감한 자들을 위한 길이기 때문이다. 이것은 우리 모두 아는 얘기다. 또 용기가 죽을 때 창조성도 그 안에서 죽는다

는 걸 우리는 안다. 두려움이란 우리의 꿈이 뜨거운 태양 아래서 생기를 잃고 바싹 말라 가는 황량한 묘지와 같다는 것을 우리는 잘 안다. 누구나 아는 사실이지만, 도대체 이런 감정들을 어떻게 다루어야 하는지를 모를 따름이다.

당신이 더욱 창조적인 삶을 살아가려 할 때 두려움을 느낄 만한 여러 가지 요소들을 간추려 보겠다.

당신은 재능이 없을까 봐 두렵다.

당신은 거절당하거나 비판을 듣거나 비웃음을 사거나 오해를 받거나, 혹은 ─최악의 경우에는─ 아무런 관심도 받지 못하고 무시당할까 봐 두렵다.

당신은 자기 창조성을 높이 사 줄 시장이 없음이, 그래서 당신이 그것을 추구할 만할 당위성이 없다는 점이 두렵다.

당신은 다른 누군가가 이미 당신보다 그 일을 더 잘 해냈을까 봐 두렵다.

당신은 모든 사람들이 이미 당신보다 그 일을 더 잘 해냈을까 봐 두렵다.

당신은 다른 누군가가 당신의 아이디어를 훔쳐 갈까 봐 두려워서, 그것을 어둠 속에 영원히 감춰 두는 편이 더 안전하다고 생각한다.

당신은 자신의 시도가 진지하게 받아들여지지 않고 장난처럼 여겨질까 봐 두렵다.

당신은 당신 작품이 누군가의 인생을 바꾸기에는 정치적으로,

감성적으로, 혹은 예술적으로 충분한 중요성을 가지지 못할까 봐 두렵다.

당신은 당신의 꿈이 당신을 부끄럽게 할까 봐 두렵다.

당신은 언젠가 자신의 창조적인 노력을 돌이켜 보면서 엄청난 시간과 수고와 돈을 낭비했다고 느낄까 봐 두렵다.

당신은 당신이 하려는 일에서 적절한 종류의 규율을 지켜 내지 못할까 봐 두렵다.

당신은 자신의 창의적 발명이나 탐색에 집중할 수 있을 만큼 적절한 작업 공간이나 재정적인 자유, 혹은 여유가 없을까 봐 두렵다.

당신은 자기가 하려는 일에 대한 적절한 훈련이나 학위나 자격증이 없음이 두렵다.

당신은 너무 살찔까 봐 두렵다.(나는 이것이 정확히 창조성과 무슨 관련이 있는지는 잘 모르지만, 경험적으로 볼 때 우리 중 대다수는 항상 비만을 두려워한다. 그러니 이왕이면 이것까지 불안 요소 목록에 추가해 두자.)

당신은 자기 일에 서툴고 무지한 사람이거나 멍청하거나, 혹은 그저 취미로 그 일을 하는 사람이거나, 자기애에 도취한 사람처럼 보일까 봐 두렵다.

당신은 스스로를 드러내게 될 일로 당신 가족을 속상하게 만들까 봐 두렵다.

당신은 개인적인 진심을 털어놓으면 동료들이나 직장 지인들이 어떤 반응을 보일지 몰라서 두렵다.

빅매직

당신은 자기 가장 깊은 곳에 자리한 악마들을 풀어내는 과정이 두렵고, 당신 자신도 그런 내면의 악마들과 정말 마주치고 싶지 않다.

당신은 당신 최고의 작품이 이미 과거의 산물일까 봐 두렵다.

당신은 일단 최고의 작품을 가져 본 적도 없음이 두렵다.

당신은 자기 창조성을 너무나 오래 내버려 둬서, 이제 다시는 그것을 되찾을 수 없을까 봐 두렵다.

당신은 이제 새로 시작하기에 너무 나이가 들었을까 봐 두렵다.

당신은 지금 시작하기에 너무 나이가 어릴까 봐 두렵다.

당신은 살아오면서 벌써 잘 풀렸던 적이 있었기에, 앞으로 그무엇도 잘되기 힘들까 봐 두렵다.

당신은 인생에서 잘 풀렸던 적이라곤 단 한 번도 없었기 때문에 이제 와서 다시 시도해 볼 필요조차 없을까 봐 두렵다.

당신은 단 하나의 성공작만을 내고 잊힐까 봐 두렵다.

당신은 단 하나의 성공작도 내지 못하는 사람이 될까 봐 두렵다…….

자, 종일 이 이야기만 하고 있을 수는 없으니까, 이쯤에서 두려움의 목록은 그만 나열하도록 하겠다. 어쨌든 이것은 바닥이 보이지 않을 정도로 무한히 늘어나며, 우울함만 가중시키는 목록이다. 나는 이 정도로 요약하고 끝내려 한다. **무섭다, 무서워, 무서워라.**

모든 것들이 다 지독하게 겁나는 것이다.

당신의 나약함에 대한 변호

　내가 두려움에 대해 이토록 엄격하게 말할 수 있는 유일한 이유는, 나 자신도 그것을 속속들이 알기 때문이다. 나는 두려움의 머리끝부터 발끝까지 그 감정의 모든 측면에 익숙하다. 인생 전체를 겁에 질린 채 살아 왔으니까. 나는 태어난 순간부터 두려움에 사로잡혀 있었다. 과장해서 말하는 것이 아니다. 우리 가족 그 누구를 붙잡고 물어봐도, 그들은 "그래, 걔는 어릴 때부터 유별나게 질겁하던 아이였지."라고 증언해 줄 것이다. 내가 갖고 있는 가장 최초의 기억은 두려움이며, 그 이후 생겨난 꽤 많은 기억들도 역시 두려움에 관한 것이다.

　자라면서 나는 보통 어린아이가 느끼는 정당한 공포의 대상으로 널리 알려진 위험과 불안 요소들을 무서워했을 뿐만 아니라(어두움, 낯선 사람들, 수영장에서 점점 깊어지는 바다), 완벽하게 유순하거나 중립적인 속성을 가진 것으로 받아들여지는 대상들까지 추가된 길고 긴 두려움의 목록을 구비하고 있었다.(눈이 쌓인 것, 나무랄 데 없이 착한 베이비시터들, 자동차, 놀이터, 계단, 어린이들의 애청 텔레비전 프로그램인 「세서미 스트리트(Sesame Street)」, 전화, 보드게임, 식료품 가게, 잔디의 날카로운 풀잎들, 그 어떤 것이든 전에 없던 새로운 상황, 어떤 것이든 움직이는 것 등.)

　나는 예민하기 짝이 없고 쉽게 상처받는 아이였다. 스스로 친 정서적 방어막이 조금이라도 훼방을 받는다 싶으면 곧 홀

쩍훌쩍 성난 흐느낌을 터뜨리곤 했다. 매번 솟구치는 짜증을 달래야 했던 아버지는 나에게 '울상쟁이 펄'[2]이라는 별명을 붙여 부르셨다. 내가 여덟 살이던 어느 여름, 우리 가족은 델라웨어 해변에 놀러 갔었는데 나는 바다의 모습에 너무나 겁을 먹고 신경이 곤두선 나머지, 부모님을 붙잡고 해변에 나와 있는 모든 사람들이 파도 속으로 걸어 들어가지 않게 어서 막아 달라며 떼를 썼다.(모든 사람들이 각자 자기 수건을 덮고 누워 조용히 독서나 하며 안전한 상태로 있었다면 어린 내 마음이 좀 더 편안했을 것이다. 그게 뭐 엄청난 요구라도 되나?) 만약 내 마음대로 할 수만 있었다면 나는 기꺼이 휴가 전체를 그런 식으로 보냈을 것이다. — 그리고 정말 내 유년기 전부를 그렇게 보냈을 것이다. — 실내에서, 어머니 품 안에 바싹 파고들어, 조명은 살짝 낮춘 채, 아마도 바라건대 내 이마에는 시원한 면 패드라도 척하니 붙여 놓고 말이다.

이런 말을 실제로 하는 게 좀 그렇지만, 그냥 내뱉어 보겠다. 그 끔찍한 뮌하우젠 증후군에 시달리는 어머니들 — 나와 몰래 결탁하여 내가 끝없이 아프고 약하고 죽어 가는 아이인 것처럼 꾸며서, 주변의 관심이나 동정을 얻어 보려는 사람이

2 가엾은 울상쟁이 펄(Poor Pitiful Pearl): 윌리엄 스타이그의 만화 캐릭터에서 영감을 받아 탄생한 미국 여자아이 인형. 1958년에 처음 출시되었고 1963년에 홀스맨 인형 회사가 인수하여 출시했다. 예쁜 옷을 입고 싶어 하는 여자아이의 모습으로, 빨간 머릿수건을 쓰고 있으며 다소 슬프고 가여운 표정을 하고 있는 것이 특징이다.

만약 내 어머니였다면 나 자신에게는 매우 만족스러웠을 것이다. 그럴 기회만 있었다면, 나는 그런 유형의 어머니가 완벽하게 무력하고 나약한 아이를 꾸며 내는 작업에 전적으로 동조했을 것이다.

하지만 나는 그런 어머니를 두지 않았다.

어림도 없었다.

그 대신 나는 한 치도 봐주지 않는 어머니를 두었다. 어머니는 내가 징징대는 자기 연민과 호들갑에 빠져 있는 것을 단 1분도 용납하지 않았는데, 그것은 아마 내게 주어진 가장 큰 행운일 것이다. 우리 어머니는 미네소타의 어느 농장에서 컸다. 거친 스칸디나비아 출신의 이민자들을 조상으로 둔 자랑스러운 자손이었으며, 찔찔거리는 꼬마 겁쟁이의 나쁜 버릇을 받아 주며 키울 생각은 전혀 없었다. 적어도 어머니가 보고 있는 한은 어림도 없었다. 어머니는 내가 두려워할 때마다 매번 대처하는 방법이 있었는데, 그 추상같고 단도직입적인 면이 거의 웃음을 자아내기까지 했다. 그 방법이란 내가 가장 두려워하는 바로 그것을 정확히 수행하도록 만드는 것이었다.

바다가 겁나? 그럼 바다 속으로 들어가!

쌓인 눈이 무서워? 그럼 삽으로 눈 좀 치워!

전화를 못 받겠어? 그럼 지금부터 네가 우리 집 공식 전화 응대원이야!

엄마의 이런 방식은 아주 섬세하고 세련된 전략은 아니었지만 언제나 한결같았다. 당연히 쉽지 않았고 나는 저항했다.

나는 소리 내서 울고 삐치고 일부러 실패를 거듭했으며 상황을 극복해서 잘 넘기기를 극렬하게 거부했다. 나는 다리를 절뚝거리고, 몸을 덜덜 떨면서 내게 주어진 일을 미루며 뒤처졌다. 내가 감정적, 육체적으로 모든 면에서 쇠약해서 상황을 타개할 능력이 없다는 것을 증명하기 위해서는 무슨 일이든 다할 기세였다.

하지만 우리 엄마는 끝까지 "아니야, 넌 할 수 있어."였다.

나는 내 힘과 능력에 대한 어머니의 굳건한 믿음에 저항하며 수년을 보냈다. 그러던 어느 날, 사춘기 시기에 나는 마침내 이것은 내가 계속 주장하며 밀고 나가기엔 이상해도 한참 이상한 전쟁이라는 것을 깨달았다. 나 자신의 나약함을 변호한다고? 그게 정말 내가 최후의 순간까지 꿋꿋하게 나의 온 정신을 바쳐 항변하고 싶어 하는 지점일까?

누군가 말했듯이, "자신에게 한계가 있다고 주장하는 사람에게 그 한계점이 주어진다."

왜 내가 한계점을 가지고 싶어 할까?

알고 보니 나 자신도 그러한 한계점을 갖고 싶지 않았다.

당신도 당신의 한계점을 끌어안은 채 머물지 않았으면 좋겠다.

두려움은 지루하다

수년간 나는 무엇 때문에 내가 밤낮 없이 징징대는 '울상쟁이 펄' 역할을 거의 하루아침에 아무렇지도 않게 그만두게 되었는지 궁금했다. 물론 그러한 성장에 기여한 여러 요인들이 있었지만(터프한 엄마, 나의 성장), 무엇보다도 나는 그냥 이랬을 거라 생각한다. 나는 드디어 내 두려움이 지루하다는 걸 깨달은 것이다.

덧붙이자면, 내 두려움은 나를 뺀 모두에게는 언제나 지루했다. 하지만 사춘기가 되면서 나의 두려움은 결국 나 자신에게조차 지루해졌다. 나는 잭 길버트의 명성이 그에게 지루함을 안겨 주었던 것과 같은 이유로 나의 두려움도 나에게 지루해졌을 거라고 생각한다. 매일매일 그저 한결같이 똑같은 것들일 뿐이니.

열다섯 살 즈음에 나는 내 두려움이 그 어떤 다양성도 깊이도 실체도 질감도 구비하지 못했다는 것을 어렴풋이 느꼈다. 내 두려움은 변화하지도 않고, 기쁨을 느끼지도 않고, 그 어떤 놀랄 만한 반전이나 예상치 못한 결말을 가져오지도 못했다. 내 두려움은 오직 한 음으로만 이루어진 노래였다.—실제로는 오직 한 음이 아니라 한 단어로만 이루어져 있었는데—그 단어는 **"그만!"**이었다. 내 두려움은 그야말로 그 확정적인 한 단어 말고는 그 어떤 흥미를 자아내거나 절묘함이 돋보이는 면을 갖고 있지 않았다. 가장 큰 소리로 끊임없

이 되풀이되며, 고장 난 레코드처럼 그 고정된 한 단어만 반복 재생되었던 것이다. "그만, 그만, 그만, 그만!"

그 말인즉 내 두려움은 언제나 예상 범위를 벗어나지 않는 지루한 결정들만 내렸다는 뜻이다. 마치 독자 스스로 책의 결말을 선택하는 놀이책에서 모든 경우의 수가 항상 똑같은 단 하나의 결말로 이어지는 것처럼. '아무것도 없음.'

나는 또한 내 두려움이 남들이 가진 두려움과도 정확하게 일치하기 때문에 여전히 지루하게 느껴진다는 것을 깨달았다. 나는 모든 사람의 두려움을 노래로 만든다면 정확히 똑같이 따분하기 짝이 없는 공통의 가사를 지닐 것임을 알아냈다. "그만, 그만, 그만, 그만!" 물론 노랫소리의 크기는 사람마다 다르겠지만 노래 자체는 결코 변하지 않을 것이다. 왜냐하면 인류는 어머니의 자궁에서 그 존재가 짜일 때부터 모두가 동일한 기본 공포 기제로 무장되어 있기 때문이다. 비단 인류뿐만이 아니다. 만일 당신이 올챙이 한 마리가 들어 있는 페트리 접시 위로 손을 뻗어 본다면, 그 올챙이가 당신의 그림자에 놀라서 움찔거리는 모습이 관찰될 것이다. 그 올챙이는 시를 쓸 수도 없고, 노래를 할 수도 없고, 사랑이나 질투나 성취감과 같은 심오한 감정의 기폭에 대해서는 전혀 모른다. 또 기껏해야 구두점 정도 크기의 작은 뇌를 갖고 있을 뿐인데, 미지의 것에 대해 느끼는 두려움만큼은 아주 확실히 알고 있다.

음, 그리고 나도 그 올챙이처럼 두려움에 통달해 있다.

사실 우리 모두가 그렇다. 그렇다고 해서 반드시 우리가 강

제적으로 그 두려움을 느껴야만 한다는 것은 아니다. 내가 무슨 말을 하려는지 알겠는가? 내가 하고 싶은 말은, 미지의 것들을 두려워하는 방법에 대해 당신이 아무리 잘 안다 해도 특별히 인정받거나 가산점 받을 일은 없다는 얘기다. 두려움이란 매우 태곳적인 본능이며, 진화론적인 관점에서 필수적인 것이지만…… 유별나게 영리하다고 말할 만한 것은 아니다.

겁에 질려 매사를 전전긍긍하던 유년기 내내, 나는 내 두려움이 마치 나라는 사람에 관한 가장 흥미로운 점인 듯 그것에 집착했다. 실은 가장 평이하고 재미없는 부분이었는데. 나에 관한 것들 중 유일하게 한 치의 예외도 없이 100퍼센트 평이하고 재미없는 부분이 바로 내 두려움의 감정이었을 것이다. 나는 내 안에 독창적인 창조성과 인격을 지니고 있었다. 그리고 나만의 독창적인 꿈과 관점과 포부도 지니고 있었다. 하지만 최소한 내 두려움은 전혀 독창적이지 않았다. 내 두려움은 어느 장인의 손끝에서 희귀하게 빚어 나온 예술 작품 같은 것이 전혀 아니었다. 그저 아무런 포장도 없이 상자째 물건들을 쌓아 놓고 파는 일반적인 소매점에서 볼 수 있는, 어느 선반에서나 흔히 굴러다니는 개성 없는 대량 생산물 같은 것이었다.

내가 고작 그런 것을 나 자신의 정체성을 구축하는 중심점으로 삼기를 원한다고?

내가 가진 것들 중 가장 지루한 본능으로?

나의 내면에 있는 가장 멍청한 올챙이가 보여 주는 단순한 공포 반사 신경 같은 걸로?

그건 아니었다.

당신에게 필요한 두려움과 당신에게 필요 없는 두려움

이제 당신은 아마도 내가 당신에게 "더욱 창조적인 삶을 살기 위해서는 두려움을 싹 없애야 해요."라고 말할 거라 생각할지 모른다. 하지만 나는 그렇게 말하지 않을 것이다. 왜냐하면 그 말이 사실이라고 믿지 않기 때문이다. 창조성을 펼치는 삶이 곧 용기 있는 사람들을 위한 길인 것은 맞지만, 두려움 없는 사람들을 위한 길은 아니다. 그리고 이 차이를 잘 아는 것이 중요하다.

용감하다는 것은 어떤 무서운 일 앞에서 그것에 대한 두려움을 꾹 참고 그 일을 해내는 것이다.

두려움이 없다는 것은 '무섭다.'라는 단어의 의미 자체부터 제대로 이해하지 못한 것이다.

만약 당신의 인생 목표가 두려움을 아예 떨쳐 버리는 것이라면 나는 당신이 이미 길을 잘못 들었다고 생각한다. 왜냐하면 내가 만나 본 사람들 중 진정 두려움이 없다고 할 만한 사람들은 아예 대놓고 반사회적 인격 장애를 가진 사람이던가, 아니면 유달리 과격하게 설쳐 대는 세 살짜리 아기들 한두 사람뿐이었기 때문이다. 이들은 그 누구에게도 좋은 역할 모델이 못 된다.

사실은 이렇다. 당신은 기본 생존과 관련하여 두말할 필요 없는 이유들 때문에 당연히 두려움이 필요하다. 진화 과정이 당신 내부에 공포 반사를 프로그램해 둔 것은 아주 잘한 일이다. 만약 당신에게 정말 아무 두려움도 없다면 당신의 수명은 매우 단축되었을 것이며, 그 짧은 생마저 아주 난폭하고 멍청하게 보냈을 것이다. 당신은 혼잡한 자동차들이 오가는 사이로 겁 없이 걸어 들어가고, 깊은 숲을 헤매다 길을 잃거나 곰에게 잡아먹혔을지도 모른다. 당신은 수영 실력이 별로 좋지 않은데도 불구하고 겁 없이 하와이 해변의 집채만 한 파도 속으로 뛰어들고, 데이트 첫날부터 "난 사람들이 선천적으로 일부일처제로 설계되었다는 말을 꼭 믿지는 않아요."라고 얘기하는 남자와 겁 없이 결혼을 강행할 수도 있다.

　그러니 보다시피 내가 지금 나열한 것들과 같은 실질적인 위험으로부터 스스로를 보호하기 위해서, 당신에겐 어느 정도의 두려움이 반드시 필요하다.

　하지만 당신의 창조성을 표현하는 영역에서는 두려움이 필요 없다.

　진심으로 두려워할 필요 없다.

　물론 당신이 창조성을 펼칠 때만큼은 두려움이 필요 없다고 해도, 장담컨대 당신의 두려움은 언제나 나타날 것이다. 특히 당신이 뭔가 창의적이거나 혁신적인 일을 하려고 할 때면 더더욱. 당신의 두려움은 언제나 당신의 창조성을 도화선으로 삼아 발현될 것이다. 창조성은 당신을 어떤 불확실한 결과

가 뒤따르는 영역으로 이끌고, 과연 당신이 그곳에 발을 들여도 될지를 묻는데, 당신의 두려움은 이 불확실한 결과라는 상황을 굉장히 싫어하기 때문이다. 당신의 두려움은 ─ 매사에 극도로 예민하게 대처하고, 광기에 가까울 정도로 자신을 과잉보호하도록 진화 과정에 의해 프로그램된 것. ─ 언제나, 그 어떤 불확실한 결과라도, 당신이 곧 피투성이의 끔찍한 죽음으로 이어지는 상황에 몰릴 것으로 추정한다. 기본적으로 당신의 두려움은 마치 심각한 작전을 수행 중인 해군 특수 부대원이라도 되는 것쯤으로 자기 자신을 생각하는 어느 쇼핑 센터의 청원 보안 요원 같다. 며칠간 잠도 제대로 자지 못하고, 각성제 음료인 레드 불을 들이마셔서 잔뜩 흥분한 상태로, 모든 사람들을 "안전하게" 지킨다는 명목으로 우스꽝스러울 정도로 과도하게 행동하면서, 자기 자신의 그림자를 보고 제풀에 놀라 총을 쏠 것만 같은 그런 사람 말이다.

이런 두려움은 아주 자연스럽고 인간적인 것이다.

전혀 부끄러워할 일이 아니다.

하지만 무척이나 해결할 필요가 있는 일이기는 하다.

여행길을 떠나다

내가 어떻게 나의 두려움을 해결할 방법을 배웠을까. 나는 오래전에 이렇게 결심했다. 만약 내가 내 삶에서 창조성을 원

한다면 — 나는 원하므로 — 나는 두려움을 위한 자리도 만들어 놓을 필요가 있다.

아주 여유롭게 넓은 자리로.

나의 두려움과 창조성은 언제나 같이 짝을 지어 등장하므로, 결국 나는 그들이 평화롭게 공존할 만큼 충분히 확장된 내적 공간을 내 안에 지을 필요가 있다는 결론에 이르렀다. 사실상 내게 두려움과 창조성은 기본적으로 서로 결합된 쌍둥이 같은 존재였다. 두려움이 곁에서 함께 행진해 주지 않는 이상 창조성은 단 한 발짝도 저 혼자 걸음을 떼지 못한다는 것이 둘의 깊은 관계를 입증하는 명백한 증거다. 두려움과 창조성은 같은 모태를 나누었고, 같은 시간에 태어났으며, 여전히 몇 개의 필수적인 중요 생체 기관들을 공유하는 사이다. 바로 이러한 이유로 우리는 두려움을 조심스럽게 다루어야 한다. 왜냐하면 사람들이 두려움을 쳐내서 없애 버리려 할 때마다, 종종 무심코 그 과정에서 그들의 창조성까지도 살해하는 결과로 이어지는 걸 지켜본 적이 있기 때문이다.

그래서 나는 내 두려움을 죽여 없애려고 하지 않는다. 두려움을 향한 전쟁을 선포하지도 않는다. 그 대신에 나는 두려움을 위한 공간을 만든다. 엄청나게 넓은 공간을. 매일같이. 바로 이 순간에도 나는 두려움을 위한 공간을 만들고 있다. 나는 내 두려움이 그 안에서 살아가고, 숨 쉬고, 양다리를 편안하게 쭉 뻗을 수 있게 한다. 내가 내 두려움을 상대로 싸움을 적게 걸수록 두려움도 내게 덜 반격해 오는 것 같다. 만약 내가 느긋

한 태도를 보이면 두려움 쪽에서도 느긋하게 굴어 준다. 사실 나는 내가 어디를 가든지 나와 동반해 주도록 예의를 갖춰서 내 두려움을 초대한다. 심지어 나는 어떤 새로운 과제나 큰 모험에 착수하기에 앞서 바로 낭송할 수 있도록, 엄습할 두려움을 위해 따로 준비해 둔 환영의 인사말까지 갖추고 있다.

그 환영사는 대충 이렇다.

친애하는 두려움에게.

창조성과 나는 함께 여행길을 떠나려 해. 난 네가 우리들과 함께 갈 거라 짐작하는데, 왜냐하면 너는 언제나 그렇게 하니까. 넌 내 삶에서 네가 매우 중요한 일을 한다고 믿고 있으며, 그 일을 아주 진지하게 수행한다는 걸 난 알고 있어. 보아하니 네가 하는 일이란 내가 뭔가 흥미로운 일을 해 보려 할 때마다 그에 앞서 아주 큰 공포를 느끼게끔 하는 일인 것 같아. 그리고 내가 한마디 하자면, 너는 정말 그 일을 탁월하게 잘하고 있어. 그러니까 부디 계속해서 네 일을 하렴, 네가 꼭 그래야 하겠다면 말이야. 하지만 이 여행길에서 나 역시 내 할 일을 할 거야. 바로 열심히 작업하고 집중하는 일이지. 그리고 창조성도 자기 일을 하고 있을 거야. 나를 계속 자극하고 영감을 주는 일 말이지. 이 여행길에 오르는 동안 우리 모두가 함께 타고 갈 차에는 공간이 아주 많으니까 너도 마음껏 편안히 지내렴. 하지만 이것만은 꼭 기억해 둬. 길을 가는 동안 오직 창조성과 나만이 이 여행에서 필요한 결정을 내릴 거야. 나는 네가

우리 단체의 일부라는 것을 인식하고 또 존중하니까, 결코 우리 활동에서 너를 소외시키지는 않을게. 그래도 여전히 네가 하는 제안들을 우리가 따르는 일은 없을 거야. 너는 여기서 우리와 함께 앉을 자리가 허락되고, 우리가 하는 일에 네 관점에서 의견을 보이는 것도 허락되지만 네가 결정권을 갖는 일은 없어. 너는 우리 여행길의 지도를 만져서도 안 되고, 우회로로 가자고 주장할 수도 없고, 차내 온도를 조절할 수도 없어. 심지어 너는 차 안을 흐르는 배경 음악도 네 마음대로 건드리면 안 된단다. 그리고 무엇보다 나의 참으로 오래된 친구야, 네가 우리 차의 운전대를 잡게 되는 건 절대 금지야.

그러고 나서 우리 모두 함께 떠나는 것이다. ── 나와 창조성과 두려움이 ── 영원히 서로 나란히 앉아서, 여행 끝의 결과가 불확실하고 두렵지만, 동시에 경이를 안겨 줄 그 미지의 지형으로 한 번 더 나아가면서.

왜 그럴 만한 가치가 있는가

물론 언제나 편안하거나 쉬운 것은 아니다. ── 당신의 위대하고 야망에 찬 여행길마다 두려움을 동반한다는 것은 좀 그렇긴 하다. ── 하지만 언제나 그럴 만한 가치가 있다. 왜냐하면 만약 당신이 두려움을 곁에 끼고서도 충분히 편안하게 여

행하는 법을 못 배운다면 그 어떤 흥미로운 곳에 가 볼 수도, 흥미로운 일도 할 수 없기 때문이다.

그것은 정말 아쉬운 일이 될 것이다. 당신의 삶은 짧디짧고 진귀한 데다 놀랍도록 멋지고 기적적이므로, 당신은 잠깐 이 땅 위를 스쳐 가는 지금 이 순간 동안 정말 흥미로운 일들을 겪어 보고 만들어 보길 원할 테니. 나는 당신이 자신을 위해 그런 것들을 원하고 있음을 안다. 왜냐하면 나 자신도 내 삶을 위해 그러한 것들을 원하기 때문이다.

그러한 창조적인 삶은 우리 모두가 원하는 일이다.

그리고 당신은 당신 안에 보물들을 가지고 있다. ― 아주 특별한 보물들을 ― 그리고 나도, 또 우리 주변의 모든 사람들도. 이 보물들이 빛을 볼 수 있도록 밖으로 이끌어 내려면 많은 노력과 믿음과 집중력과 용기와 수많은 시간의 헌신이 필요하다. 그리고 지금도 시간은 끊임없이 흘러가고 있다. 세계는 열심히 돌아간다. 더 이상 소심하게 생각하며 흘려보낼 시간이 우리에겐 별로 남아 있지 않다.

Big Magic

2

매혹

착상이 당신에게로 오다

두려움에 대해서는 우리가 할 말을 다 했으니, 이제는 마법에 대해 이야기할 차례다.

나는 내게 일어난 가장 마법 같은 일에 대해 이야기하는 것으로 이 장을 시작하려 한다.

그것은 내가 쓰는 데 실패한 어떤 책에 관한 얘기다.

내 이야기는 2006년 초봄에 시작한다. 당시 나는 『먹고 기도하고 사랑하라(Eat Pray Love)』를 막 출간한 상태였고, 창조적인 관점에서 이제는 내가 뭘 하면 좋을지 알아보려던 참이었다. 내 본능은 이제 내가 다시 문학적인 근간으로 되돌아가서 픽션을 하나 쓸 때라고 말하고 있었다. 수년간 하지 않은 일이었다. 사실 나는 소설을 쓴 지 너무 오래되어서 소설을 어

떻게 쓰는 건지도 잊었을까 봐 두려웠다. 하지만 소설을 쓰기 위한 글감은 하나 갖고 있었다. 그것은 나를 엄청난 흥분으로 이끌었던 어떤 착상이었다.

그 착상은 내 사랑하는 연인 펠리페가 어느 밤 내게 들려 준 이야기에 기초하고 있었다. 1960년대 그가 브라질에서 자라날 무렵 일어난 일이었다. 당시 브라질 정부는 아마존 밀림을 통과하는 거대한 고속 도로를 뚫을 생각을 한 모양이었다. 그때는 모든 산업이 걷잡을 수 없이 발전하며 한창 근대화가 일어날 무렵이라, 그 계획은 굉장히 진보적이며 장래성 있는 것으로 여겨졌다. 브라질 국민들은 이 야심 찬 구상에 거대한 자본을 털어 넣었다. 국제 발전 공동체 관계를 맺고 있던 주변 국들도 몇 백만이 넘는 자산을 투자했다. 이렇게 만들어진 돈에서 엄청난 분량이 그 즉시 주먹구구식 관료 체계와 부정부패의 밑 빠진 나락으로 잠식되어 갔다. 그런데도 우여곡절 끝에 결국 이들의 고속 도로 계획은 마침내 그 첫 삽을 뜨는 작업에 착수할 만큼의 현금을 확보하는 데 성공했다. 초기 몇 개월간은 모든 것이 순조로웠다. 일은 무사히 진척되었고, 도로의 짧은 일부 구간이 완공되기까지 했다. 밀림은 인간의 손으로 차차 정복되고 있었다.

그러다 비가 내리기 시작했다.

아마 이 일을 계획한 사람들 중 누구도 아마존의 우기 현실을 완전히 파악하지 못한 것 같았다. 공사 현장은 곧장 범람하는 물길에 침수되었고 사람이 도저히 오갈 수 없는 공간으

로 변해 버렸다. 작업자들은 물 밑에 잠긴 그들의 장비들을 수심 몇 피트 아래에 버려둔 채 그저 돌아 나올 수밖에 없었다. 수개월이 지난 후 비가 좀 그친 뒤 다시 그곳을 찾았을 때, 그들은 밀림이 그들의 고속 도로 계획을 말 그대로 게걸스럽게 먹어 치웠다는 것을 눈으로 직접 보면서 모골이 송연해졌다. 그들이 몇 개월간 들인 노력은 거대한 자연의 손에 의해 완전히 지워져 있었다. 마치 노동자들과 그들이 열심히 갈고 닦은 도로가 처음부터 아예 존재한 적 없었던 것처럼. 그들은 자기들이 어디서 일했던 건지 작업 장소조차 제대로 짚어 낼 수가 없었다. 그들의 모든 중장비들도 온데간데없이 사라져 버렸다. 누군가 훔쳐 가거나 빼돌린 게 아니라 정말로 단순히 밀림이 삼킨 것이다. 펠리페가 말했듯이, "타이어 하나가 장정 키만 한 거대한 위용의 불도저들이, 땅속으로 빨려 들어가서 영원히 사라진 거야. 모든 것들이 그냥 없어지고 말았지."

그의 이야기를 들었을 때 ─ 특히 밀림이 무거운 기계 장비들을 집어 삼킨 부분에서 ─ 나는 팔에 으스스 소름이 돋는 것을 느꼈다. 목 뒤쪽에 난 잔털이 한순간 곤두섰고, 약간의 울렁거림과 현기증을 느꼈다. 나는 사랑에 빠져 버린 듯한 기분이었고, 혹은 걱정스러운 소식을 듣게 된 순간의 기분 같았다가, 혹은 아찔한 낭떠러지 위에 서서 무엇인가 아름답고 황홀하지만 동시에 위험한 것을 굽어보는 느낌이 들었다.

나는 이런 증상을 전에도 경험한 적이 있었기에 어떤 일이 일어난 건지 그 즉시 알아챘다. 이 정도로 강렬한 감정적, 생

리적 반응은 내게 흔히 나타나는 것은 아니지만(역사를 통틀어 전 세계 사람들이 충분히 일관된 증상의 경험을 보고한 만큼), 이것이 바로 이런 이름으로 불린다고 확신하기에는 충분했다. 창조적인 영감을 받은 것이다.

착상이 당신에게 올 때는 바로 이런 느낌이 든다.

착상은 어떻게 작동하나

이쯤에서 내가 내 인생 전체를 두고 창조성을 추구하는 데 헌신해 왔음을 설명해야겠다. 그리고 그 과정을 겪으면서 나는 창조성이 어떻게 작동하는지에 대한—그리고 그것을 어떻게 다루어야 하는지에 대한—일련의 믿음 체계를 발전시켜 왔다. 그것은 전적으로, 그리고 일말의 겸연쩍은 기색도 보이지 않고 주장컨대 마법적 사고에 기반해 있다. 여기서 마법이라고 얘기하는 것은 진짜 문자 그대로의 마법이다. 말하자면 호그와트에서 배우는 그런 마법. 나는 초자연적이고, 신비롭고, 불가사의하고, 초현실적이고, 신성하고, 초월적이며, 이 세계가 아닌 다른 세계에서 온 것 같은 그런 본질적 속성에 대해 얘기하는 것이다. 왜냐하면 사실 나는 창조성이 마법적 매혹의 힘을 행사한다고 믿기 때문이다. 그리고 그런 영적인 힘의 기원은 전적으로 인간에게서만 나온다고 볼 수 없다.

나는 이것이 특별히 현대적이거나 이성적으로 사물을 보

는 관점이 아니라는 것을 잘 안다. 이 관점은 명백히 비과학적이다. 며칠 전만 해도 나는 어느 저명한 신경학자가 인터뷰를 하면서 "창조적 과정은 마법처럼 보이지만 사실은 마법이 아니다."라고 말하는 것을 들었다.

외람된 말이지만, 나는 동의하지 않는다.

나는 창조적 과정은 마법처럼 보이면서 동시에 그 자체가 마법이라고 믿는다.

창조성이 어떻게 기능하는지에 대해서, 나는 이렇게 믿기로 했다.

나는 우리 행성에 동물들과 식물들과 세균들과 바이러스들이 우글우글할 뿐만 아니라 착상들도 함께 서식한다고 믿는다. 착상들은 육체를 벗어나 에너지로만 가득 차 있는 생물의 형태다. 그들은 우리와 완전히 분리된 다른 존재들이고, 우리와 상호 교류할 능력은 지니고 있다. 비록 좀 이상한 방법이긴 하지만 착상들에게는 물질화된 육체가 없으나 내적 의식이 존재하고, 무엇보다 그들 본연의 의지를 갖고 있다. 착상은 오직 그 자신의 모습을 현현하려는 충동에 의해서만 움직인다. 그리고 우리가 사는 이 세상에서 착상을 명확하게 할 수 있는 유일한 방법은 인간이라는 공모자와의 협력뿐이다. 물화되지 않은 상태의 순수한 에테르에 머물던 착상이, 현존하는 실재의 세계로 호위를 받으며 입장하기 위해서는 인간의 수고를 거쳐야만 한다.

그러므로 착상은 영겁의 시간을 두고 우리 주변을 빙빙 돌

면서 자신을 현실화할 능력과 의지를 동시에 갖춘 적절한 인간 조력자를 끊임없이 찾고 있다.(내가 말하는 것은 모든 종류의 착상이다. 예술적인, 과학적인, 산업적인, 상업적인, 윤리적인, 종교적인, 정치적인, 그 모든 범주에 속해 있는 다양한 착상들 말이다.) 공기 중에 떠돌던 이 착상이 자신을 이 세계로 나오게 해 줄 누군가를 발견하면 — 예를 들어, 당신이라든가. — 착상은 당신을 방문하게 된다. 그것은 당신의 주의를 끌려 할 텐데, 대부분의 경우는 알아차리지 못할 것이다. 당신이 당신 자신의 인생에서 일어나는 극적인 사건들과, 고민들과, 집중을 방해하는 잡념들과, 불안한 감정들과, 해야 할 책무들에 너무나 깊이 잠식되어 있어서 영감이 다가오는 것에 즉각적인 반응을 보일 수 없기 때문이다. 당신은 텔레비전을 보느라, 쇼핑을 하느라, 당신이 누군가에게 얼마나 화가 나 있는지를 곱씹느라, 당신이 저지른 실수와 실패들에 대해 곰곰이 떠올리느라, 혹은 너무 바빠서 이런 신호들을 놓칠지 모른다. 그동안 착상은 내내 당신에게 손을 휘휘 저으며 당신이 잠시 하던 일을 멈추고 자신의 존재를 알아봐 주기를 바랄 것이다.(어쩌면 아주 잠깐 동안, 혹은 몇 달 동안, 심지어 한두 해가 지나갈 때까지.) 하지만 아무리 해도 당신이 자기가 보내는 메시지를 의식하지 못한다는 것을 마침내 깨닫고 나면, 그 착상은 결국 다른 이에게로 옮겨 간다.

그러나 가끔씩 — 아주 드물지만 장려하게도 그런 날이 있다. — 당신의 마음이 충분히 열려 있고 느긋한 기분이 들면

빅매직

서 의미 있는 무엇을 실제로 받아들일 수 있는 날이 온다. 당신의 방어 기제가 한 단계 완화되고 고민들도 조금씩 누그러질 때 창조성의 마법이 성큼 들어설 것이다. 당신이 개방된 상태라는 것을 감지한 착상은 곧 당신을 두고 일을 시작할 것이다. 그것은 당신에게 영감이 올 때 보편적으로 경험하는 신체적, 정신적 신호(팔에 돋아나는 소름, 목 뒤에 난 잔털이 쭈뼛 솟는 감각, 속이 울렁거리는 기분, 머리가 핑 도는 듯 연속으로 떠오르는 생각들, 사랑이나 집착에 빠지는 것 같은 느낌)를 보낼 것이다. 착상은 당신의 흥미를 붙잡아 두기 위해서 적절한 우연이나 징후들이 당신 앞에 불쑥 나타나 나뒹구는 상황을 마련할 것이다. 당신은 모든 조짐들이 당신을 그 착상으로 이끌어 가려는 것임을 느끼게 된다. 당신이 보고 만지고 수행하는 모든 것들이 바로 그 착상을 떠올리게 만들 것이다. 그 착상은 당신을 한밤중에 문득 잠에서 깨어나게 하고, 매일 규칙적으로 정해진 일과로부터 당신을 낚아채 자꾸 다른 일을 하게끔 만들 것이다. 착상은 당신이 그것에 완전히 집중하기 전까지는 당신을 도무지 가만히 내버려 두지 않을 것이다.

그러고 나서 고요함이 다가온 어느 순간에 그 착상은 당신에게 가만히 이런 질문을 던진다. "나와 같이 일하고 싶어요?"

이 시점에서, 당신의 대답에는 두 가지 선택지가 주어진다.

당신이 아니라고 대답할 때 벌어지는 일

가장 단순한 대답은 물론 '아니.'라고 말하는 것이다.

그러면 당신은 일단 부담에서 놓여난다. 착상은 결국엔 떠나 버릴 것이고 — 축하드립니다. — 당신이 힘들게 무엇인가를 창조해야 할 필요성도 사라진다.

확실히 짚고 넘어가자면, 이것이 늘 불명예스러운 선택인 것은 아니다. 사실 당신이 게으름이나 불안, 자신감 부족, 혹은 심통 때문에 창조성의 영감이 건네는 초대를 거절할 때도 종종 있겠지만, 또 다른 순간들에는 이 방문이 정말 적절한 때 이루어진 것이 아니라서, 혹은 당신이 이미 다른 계획에 연루되어 있어서, 혹은 이 특정한 착상이 어쩌다 사람을 잘못 찾아왔다고 당신이 진심으로 확신하기 때문에 '아니.'라고 대답하는 경우도 있을 것이다.

내게 적절치 않다는 걸 아는 바로 그런 착상들이 찾아온 적이 내 경우도 여러 번 있었다. 그러면 나는 공손하게 이렇게 말했다. "이렇게 나를 찾아 주어서 참으로 영광이지만, 난 그쪽 상대가 아닌 것 같아요. 존경하는 마음으로 제안해 보자면, 음, 바버라 킹솔버3를 찾아가면 어떨까요?"(나는 착상을 돌

3 바버라 킹솔버(Barbara Kingsolver, 1955~): 미국의 베스트셀러 소설가, 수필가, 시인. 유년기에 잠시 콩고에 체류했던 경험을 되살려 쓴 소설『포이즌우드 바이블(The Poisonwood Bible)』(1998)과 작가의 가족이 실제로 1년간 시골 생활을 하며 지역에서 직접 재배한 자연주의 먹거

려보낼 때면 언제나 가장 정중한 예의를 갖추려 한다. 이 사람과
는 같이 일하기 까다롭겠다는 풍문이 온 우주를 맴돌면 곤란하지
않은가!) 당신이 어떻게 대답하든 그 가엾은 착상이 느끼는 상
심에 충분한 공감을 보이도록 하라. 기억하라, 그 착상은 그저
자신이 실재가 되기를 원할 뿐이다! 그것은 자신의 소망을 이
루기 위해 최선을 다하는 중이다. 할 수 있는 한 모든 창구를
두드려 볼 수밖에 없었던 것이다.

그러니 그냥 아니라고 해야 할 때도 있다.

아니라고 대답하고 나면 아무 일도 벌어지지 않는다.

대부분의 사람들은 아니라고 대답한다.

살아가는 대부분의 시간 동안, 거의 모든 사람들은 그냥 하
루하루 이리저리 걸어 다니면서 계속 아니, 아니, 아니, 아니,
아니라고 말한다.

그러다 다시 어느 날엔가 당신이 '그렇다.'라고 대답할 수
도 있다.

———

리로만 식단을 구성해 살아 본 경험을 쓴 『동물, 채소, 기적: 한 해의 식
생활(Animal, Vegetable, Miracle: A Year of Food Life)』(2007) 등의 대
표작들이 있다.(국내에는 『자연과 함께한 1년』(2009)으로 번역, 출간됐
다.) 『빅매직』이 출간되기 2년 전, 길버트의 소설 『모든 것의 이름으로
(Signature of All Things)』(2013)가 출간되었을 때 킹솔버가 《뉴욕 타
임스》에 서평을 남기기도 했다.

당신이 그렇다고 대답할 때 벌어지는 일

만약 당신을 찾아온 착상에게 당신이 '그렇다.'고 대답한다면, 자, 그때부터 쇼가 시작된다.

이제 당신의 직장 생활은 더없이 따분하면서도 동시에 어려운 업무를 해내야 하는 것처럼 느껴진다. 당신은 공식적으로 창조적 영감과 계약을 맺은 단계로 접어들었고, 미리 예측하기가 불가능한 실제 결과가 산출되기까지 포기하지 않고 창조의 여정을 돌파하도록 노력해야만 한다.

이 계약의 조건은 아마 당신이 원하는 대로 정하게 될 것이다. 현대 서양의 문명사회에서 가장 흔하게 나타나는 창작 계약의 형태는 여전히 심오한 고뇌라는 방침을 따르는 것처럼 보인다. 이 계약은 꼭 이렇게 말하는 것 같다. 나는 내 영감을 실현시키기 위한 노력의 일환으로써 나 자신과 내 주변의 모든 사람들을 철저히 망가뜨릴 것이다. 그러한 나의 예술가적 순교는 나의 창작의 정당성을 기리는 자랑스러운 휘장이 될 것이다.

만일 당신이 그런 창조적 고뇌의 계약으로 자신을 밀어넣기로 결심했다면, 소위 '고통받는 예술가'라는 고정 관념 속에 자신을 동일시하도록 가능한 많은 노력을 기울여야 할 것이다. 아마 그런 역할에 귀감이 되는 예시들이 절대 부족하지 않다는 걸 알게 될 것이다. 그들이 세운 모범의 전형을 더욱 빛내기 위해서 다음과 같은 기본 원칙들을 따를 것이다. 마실 수 있는 최대한으로 술을 마실 것, 당신의 모든 관계를 파괴할

것, 당신 자신을 상대로 맹렬히 씨름하여 매번 피투성이 꼴의 작품을 산출할 것, 그렇게 나온 자기 작품에는 또 끊임없는 불만을 표할 것, 동료들과 질투심 어린 경쟁을 펼칠 것, 누구든 승리를 거두면 그를 향한 독기와 적개심을 가득 품을 것, 당신은 자기가 가진 재능 때문에 저주를 받았다고 (축복이 아니라) 주장할 것, 외적으로 드러나는 업적이나 결과에 당신의 자존감을 곧장 결합시킬 것, 성공 가도를 달릴 때는 거만하게 굴고 실패를 경험할 때는 자기 연민에 빠질 것, 밝은 빛보다 어둠을 상위에 둘 것, 젊은 나이에 요절할 것, 끝내 당신의 숨통을 끊어 놓고야 말았다고 당신이 가진 창조성을 원망할 것.

이 방법이 과연 통할까?

암, 통하고말고. 아주 잘 통한다. 이 방법이 당신을 죽이고야 말 때까지.

그러니 당신이 정말 원한다면 이 길을 택해도 된다.(아무렴, 당신이 정말 고통을 얻는 데 헌신하려 한다면 나도, 그 누구도 그것을 빼앗을 수는 없을 것이다!) 하지만 나는 이 길이 딱히 생산적인지, 당신과 당신이 사랑하는 사람들에게 지속적인 만족감과 평화를 가져올 것인지에 대해 확신이 서지 않는다. 나는 이런 창조적 삶의 방식이 극히 화려한 매력으로 가득하고, 당신이 죽고 나면 아주 훌륭한 전기 영화거리를 마련해 줄 거라고 인정한다. 그러므로 당신이 풍부한 만족감을 느끼며 장수하는 삶보다 예술적 비련미가 넘치는 짧은 생을 선호한다면 (많은 사람들이 실제 그런 삶을 바란다.), 얼마든지 마음껏 최선을

다하길 바란다.

하지만 나는 늘 이런 생각을 하곤 했는데, 고뇌에 찬 예술가의 뮤즈가 있다면 — 예술가 자신이 제풀에 울화통을 터뜨리며 성질을 부리는 동안 — 정작 그에게 영감을 주어야 할 뮤즈는 작업실 한쪽 구석에 조용히 앉아서 사각사각 손톱을 다듬으며, 그가 차차 마음을 가다듬고 정신을 차려 다시금 일을 손에 잡을 때까지 인내심 있게 기다린다는 느낌이 강하게 든다.

왜냐하면 결국 작업을 해내는 것이 제일 중요한 문제니까. 그렇지 않은가? 아니라면 최소한 그래야 하지 않겠는가?

어쩌면 창조적인 삶에 접근하는 다른 방법이 있을지도?

내가 그 방법 하나를 제안해도 괜찮을까?

다른 방법

그 다른 방법이란 바로 영감이 찾아올 때 전적으로 겸손하게, 그리고 기쁘게 협조하는 것이다.

우리가 「라 보엠(La Bohème)」[4]에 나오는 인물들의 전형을 따르기로 결심하기 전까지는, 역사상 대부분의 사람들은 바로

4 이탈리아의 작곡가인 자코모 푸치니의 오페라. 1896년 토리노에서 초연되었다. 파리에서 가난한 예술가로 살아가는 보헤미안들의 이야기를 다룬다.

이런 방법으로 창조성에 접근해 왔다. 당신은 당신의 착상들을 극적인 호들갑이나 공포가 아닌, 존경과 호기심으로 맞이할 수 있다. 그 어떤 장애물들이 당신의 창조적인 삶을 가로막더라도 당신에게 나쁜 것은 곧 당신의 작업에도 나쁠 거라는 단순한 이해력을 발휘하여 이를 치워 버릴 수 있다. 당신은 보다 예리한 정신을 갖기 위해 술잔을 내려놓을 수 있다. 스스로 자초한 감정의 대참사에 주의가 흐트러지지 않도록 보다 건전한 주변 관계들을 강화할 수 있다. 가끔 당신이 창작한 작업에 스스로 만족감을 얻는 용기를 보여 줄 수 있다.(만일 작업의 결실이 계획한 대로 나오지 않았다 해도, 당신은 언제나 그 작업 과정에 가치가 있으며 그 자체로 건설적인 실험이었다고 생각할 수 있다.) 당신은 실속 없는 거창함이나, 외부를 향한 원망 섞인 비난이나, 자신을 향한 수치심에 빠져들게 하는 유혹에 저항할 수 있다. 당신은 우리 모두가 실컷 차지하고도 남는 창조성의 공간이 충분히 여유롭게 존재한다는 사실을 인지하면서 다른 사람들이 기울이는 창조적인 노력을 지지해 줄 수도 있다. 당신은 성공이나 실패 여부가 아니라 자기에게 주어진 길에 얼마나 헌신하는지의 여부에 따라 스스로의 가치를 측정해 볼 수 있다. 당신은 자신의 재능과 맞서 혈전을 벌이는 대신 내부의 악마들을 상대로 싸워 볼 수 있다.(심리 치료, 회복 프로그램, 종교적 기도, 혹은 겸손을 통해서) 어떻든 간에 그 악마들이 결코 당신의 작업을 주도한 적이 없었음을 깨닫는 것도 그 방법의 하나다. 당신은 창조적 영감의 노예가 아니지만 주인도

아니며, 오히려 그보다 훨씬 흥미로운 지점 — 그 영감의 동업자 — 에 있다. 그리고 당신과 당신의 창조적 영감 둘이서 무엇인가 매혹적이고 가치 있는 일에 투신하여 함께 일해 나갈 것을 믿는다. 당신은 아주 긴 생애를 보낼 수 있다. 그 긴 시간 동안 정말 멋진 것들을 만들어 내고 또 실행하면서. 당신은 추구하는 것들을 통해 생계에 보탬이 되는 비용을 직접 벌 수도 있고, 어쩌면 그러지 못할 수도 있으나 그것이 반드시 중요하지는 않다는 걸 깨달을 수 있다. 그리고 당신의 나날이 다했을 때, 당신을 그처럼 매력적이고 흥미롭고 열정적인 존재가 되도록 축복해 준 창조성에게 감사를 돌릴 수 있다.

이것이 바로 창조성을 받아들이는 다른 방법이다.

어떤 방법을 택할지는 온전히 당신에게 달렸다.

착상은 자라난다

내가 겪은 마법 이야기로 다시 돌아가 보자.

펠리페가 들려준 아마존 이야기 덕분에 나는 위대한 착상의 방문을 받게 되었다. 더 정확히 말해, 나는 1960년대의 브라질을 배경으로 하는 소설을 써야겠다는 강렬한 다짐을 하게 된다. 분명히 나는 밀림을 가로지르던 바로 그 불운의 고속 도로를 짓기 위해 기울인 각고의 노력에 대한 소설을 쓰려는 창조적 영감을 느꼈다.

나에게 이 착상은 아주 장대하며 황홀한 전율을 불러일으켰다. 무모한 구석도 있었다. ― 브라질의 아마존 유역에 대해, 혹은 1960년대의 도로 공사에 대해 도대체 내가 아는 게 뭐가 있겠는가? ― 하지만 좋은 착상이란 모름지기 초반에는 쉽지 않고 벅찬 느낌을 주기 마련이므로 나는 일을 진행해 나갔다. 그 착상과 나와의 특별한 계약을 체결하기로 동의한 것이다. 우리는 함께 일할 것이다. 말하자면 굳건한 합의의 악수를 나눈 셈이다. 나는 그 착상에게 절대 대적하지도 저버리지도 않을 거라 약속했고, 내가 가진 능력의 최대치를 발휘하여 오직 협조만 할 것이며, 우리가 함께하는 작업이 완료될 때까지 그렇게 하겠다고 맹세했다.

그러고 나서 나는 어떤 계획이나 목적을 지닌 작업을 앞에 두고 진지한 자세로 임할 때 당신이 하는 바로 그 일을 했다. 빈 공간을 마련한 것이다. 나는 내 작업 책상을 깨끗이 정리했는데, 문자적으로 그리고 비유적으로도 그렇게 했다. 매일 아침 몇 시간이고 사전 조사에 공을 들였고, 매일 일찍 잠자리에 들도록 나 자신을 재촉하여 새벽녘이면 일어나 집필 준비를 하게 했다. 자꾸 주의를 끄는 매력적인 방해물들이나 사교 모임의 기회들에는 과감히 거절 의사를 밝혀서 내가 오직 작업에만 집중하도록 했다. 나는 브라질에 관한 책들을 주문하고 전문가들에게 문의 전화를 걸었다. 포르투갈어를 배우기 시작했고 색인 카드첩을 샀다. ― 여러 메모를 정리하고 기록할 때 내가 선호하는 방식이다. ― 그리고 내가 이 새로운 세계에 대

해 마음껏 공상의 나래를 펼치도록 나 자신을 풀어놓았다. 그렇게 충분히 마련된 창조성의 공간 속에 더 많은 착상들이 도착했고, 이야기의 대략적인 개요가 뼈대를 갖추기 시작했다.

나는 내 소설의 여주인공을 에벌린이라는 이름의 미국 중년 여성으로 결정했다. 시기는 1960년대 후반이었으나 — 정치적, 문화적 대격변이 있던 시대였다. — 에벌린은 미국 중부 미네소타에서 그녀가 평생 그래 왔듯 조용한 삶을 보내고 있었다. 그녀는 결혼 적령기를 지나 나이가 든 독신 여성으로, 미국 중서부 대형 고속 도로 건축 회사의 임원 비서직으로 25년간 훌륭히 근무해 왔다. 그 기간 내내 에벌린은 그녀의 유부남 상사를 향한 고요하고도 가망 없는 사랑에 빠져 있었는데 — 그 상사는 친절하고 성실한 남자로, 에벌린을 유능한 비서 이상의 존재로는 결코 보는 일이 없었다. 이 상사에게는 아들이 있었고 — 그는 큰 야심을 품고 있는 수상한 작자였다. 이 아들이 어느 날 남미 브라질에서 진행 중인 거대한 고속 도로 공사 건을 듣고 와 이 사업에 입찰하도록 아버지를 설득한다. 아들은 자신이 가진 특유의 매력과 난폭한 강압을 총동원하여 결국 아버지가 가족 모두의 전 재산을 이 사업에 투자하도록 만든다. 곧이어 아들은 엄청난 양의 돈과 허황한 영광의 꿈을 안고 브라질로 향하며, 머지않아 아들과 재산 모두 자취를 감춰 버린다. 상심에 빠진 아버지는 그가 가장 믿고 있는 대상인 에벌린에게 아마존에 가서 실종된 아들과 사라진 재산을 찾아보라 부탁하며 그녀를 브라질로 파견한다. 상사의 지시를 받은

책임감과 개인적이고 낭만적인 애정에서 우러나온 마음으로 에벌린은 브라질로 향한다. 그리고 이 지점을 계기로 이전의 정돈되고 평범하기 짝이 없었던 그녀의 삶은 송두리째 뒤집힌다. 이제 그녀는 혼돈과 거짓말, 폭력이 난무하는 세계로 들어선 것이다. 극적인 격랑과 계시적인 통찰의 순간들이 뒤따르며, 또한 사랑이 이어진다.

나는 이 소설을 "아마존의 에벌린(Evelyn of the Amazon)"이라 부르기로 했다.

나는 이 책에 대한 기획안을 써서 내 원고를 담당하는 출판사에 보냈다. 회사에서도 마음에 들어 했고 그들은 이 원고를 샀다. 이제 나는 착상과 두 번째 계약을 체결했다. 이번에는 공식 계약으로, 공증을 받은 서명과 마감 기한과 같은 모든 조항들이 다 들어 있는 계약이었다. 나는 완전히 전력을 투자하는 단계에 온 것이다. 나는 본격적으로 작업에 착수했다.

착상은 곁길로 새 버린다

그러나 몇 달 후 현실에서 벌어진 극적 상황이 내가 허구로 만든 극적인 작업물을 추구하지 못하도록 막아섰다. 미국으로 자주 입국하던 일상적인 여행 일정 도중에, 나의 연인 펠리페가 국경 수비대 직원에게 억류되어 미국으로의 입국을 거부당한 것이다. 아무런 잘못도 저지르지 않았는데 미국 국토

안보부는 그를 감옥에 구금했고, 그러고 나서 국외로 추방해 버렸다. 우리는 펠리페가 다시는 미국에 올 수 없을 거라는 통지를 받았다. 우리가 결혼하지 않는 이상은 말이다. 게다가 만약 이 스트레스를 주는 무기한의 추방 기간 동안 내가 사랑하는 사람과 함께 있기를 원한다면, 당장 내 인생 전체를 가방에 싸 들고 해외에 있는 그에게로 자리를 박차 떠나야 했다. 나는 바로 실행했고, 거의 한 해 동안 미국을 떠나 그의 곁에 머물렀다. 그동안 우리 두 사람은 극적인 순간들을 겪어 나가며 이민국 서류들을 작성하는 데 시간을 보냈다.

그러한 격동의 시간들은, 1960년대 브라질의 아마존을 배경으로 빽빽한 이야기를 맘껏 펼쳐 나가며, 탄탄하고 심도 있는 조사를 바탕으로 한 소설을 쓰는 데 이상적인 환경이 아니었다. 그래서 나는 에벌린을 잠시 내려놓고 내 삶이 다시 안정을 찾는 대로 돌아오겠다는 진심 어린 약속을 남겼다. 나는 그 소설을 위해 빼곡히 작성한 모든 메모들을 내 나머지 소유물들과 함께 창고에 고이 넣은 뒤, 우리의 꼬인 상황을 하나하나 해결하기 위해 지구 반대편의 펠리페 곁으로 날아갔다. 그리고 나는 항상 무엇인가에 대해 써야만 하고 그러지 않으면 미쳐 버릴 것이기에, 바로 그것에 대해 쓰기로 결심했다. 내 삶에 무엇이 벌어지고 있는지를 연대순으로 기록해 보는 것, 그 복잡한 문제들과 드러난 계시들을 스스로 정리해 보는 일환으로.(존 디디온5이 말했듯이, "글로 써 보기 전까지는 내가 무슨 생각을 하는지 나도 모르니까.")

시간이 흐르며, 이 경험은 내 회고록인 『결혼해도 괜찮아 (Committed)』로 자라났다.

나는 『결혼해도 괜찮아』를 쓴 것을 후회하지는 않는다고 확실히 말하고 싶다. 그 책을 쓰면서 목전에 다가온 결혼을 두고 떠오르던 극단적인 불안감들을 정리하는 데 많은 도움을 받았다. 그래서 나는 그 책에 무한한 감사를 느낀다. 하지만 그 책은 꽤 오랫동안 내 주의를 필요로 했고, 책을 완성했을 때는 이미 2년 이상의 시간이 지나간 뒤였다. 나는 2년이 넘도록 "아마존의 에벌린"을 작업하는 데 시간을 내지 못했던 것이다.

아무런 돌봄도 없이 착상을 그저 방치해 두기에는 꽤나 긴 시간이었다.

나는 다시 그 작업으로 돌아가기를 간절히 고대했다. 그래서 펠리페와 무사히 결혼한 뒤 다시 미국에 짐을 풀어 정리하고, 『결혼해도 괜찮아』를 탈고한 후에 나는 창고에 묵혀 둔 메모들

─────────

5 존 디디온(Joan Didion, 1934~): 미국 캘리포니아 출신의 작가, 저널리스트. 《보그》를 비롯한 잡지사의 에디터로 일하면서 저술가의 직업을 갖게 되었으며, 여러 편의 소설과 논픽션, 희곡, 시나리오와 수많은 기사들을 남겼다. 소설의 형식을 따른 '뉴 저널리즘'의 기수로 유명하며, 현대 미국의 지성을 대표하는 작가라 할 수 있다. 2005년에 『상실(The Year of Magical Thinking)』로 논픽션 부문 전미 도서상, 2007년에 미국 도서 재단 메달과 미국 작가 조합 에벌린 F. 버키 상을 수상했다. 대표작으로 논픽션 『베들레헴을 향해 몸을 기울이며(Slouching Towards Bethlehem)』(1968), 소설 『놓인 대로 연기하라(Play It As It Lays)』(1970) 등이 있다.

을 전부 꺼내 새로 마련한 집의 새 책상에 앉았다. 아마존 밀림에 대한 소설을 이제 다시 써 볼 요량이었다.

하지만 즉시, 가장 우울한 깨달음이 오고야 말았다.

내가 쓰려던 그 소설은 더 이상 없었던 것이다.

착상은 떠난다

설명을 하자면 이렇다.

누군가 내 메모들을 훔쳐 갔다거나, 결정적인 컴퓨터 파일이 없어졌다는 말을 하려는 게 아니다. 내 말의 의미는 곧 내가 쓰려던 소설의 살아 숨 쉬는 핵심이 존재하지 않게 되었다는 뜻이다. 모든 활기찬 창조성의 시도에 깃들어 있는 감각적 힘이 사라졌다. 마치 밀림 속 불도저들처럼 삼켜져 버린 것이다. 물론 2년 전에 완성해 둔 조사 자료들과 원고들은 여전히 거기 있었다. 하지만 나는 내가 바라보고 있는 것이 한때 따스한 맥박이 고동치던 실체였다가 이제 텅 빈 껍데기만 남은 상태라는 것을 그 즉시 깨달았다.

나는 주어진 작업을 끝까지 고수하는 것에 꽤나 완고한 편이므로, 그것이 기사회생하기를 희망하고 다시 작업이 가능하도록 몇 달 동안이나 이리저리 찔러 보았다. 하지만 소용없었다. 그 안에는 아무것도 없었다. 마치 허물을 벗어 놓은 뱀 가죽을 찌르는 것이나 다름없었다. 내가 건드리면 건드릴수록

그것은 더 빠르게 부서져 흙먼지로 되돌아갔다.

나는 무슨 일이 일어난 건지 내가 알고 있다고 믿었다. 왜냐하면 이런 종류의 일을 이미 겪었기 때문이다. 착상은 기다리다 지쳐서 나를 떠나 버린 것이다. 그렇다고 내가 그 착상을 탓할 수는 없었다. 어쨌든 우리의 계약을 어긴 것은 나였으니까. "아마존의 에벌린"을 쓰는 것에 전념하기로 약속해 놓고 나는 그 약속을 지키지 않았다. 나는 2년이라는 시간이 더 지나가는 동안 단 한순간도 그 책에 주의를 쏟지 못했다. 착상이 뭘 어떻게 했겠는가, 내가 그를 무시하는 동안 하염없이 앉아 멍하니 기다리기라도 한단 말인가? 어쩌면 그럴지도. 가끔은 착상이 기다려 주기도 한다. 인내심이 대단히 투철한 착상들은 수년, 심지어 수십 년간 당신의 관심이 올 때까지 기다려 줄지도 모른다. 하지만 다른 착상들은 그렇지 않다. 착상들도 각기 서로 다른 천성을 가지고 있으니까. 만일 당신이라면 당신의 공동 조력자가 당신을 바람맞히는 동안 상자 위에 가만히 걸터앉아서 2년간 기다려 주겠는가? 아마 그러지 않을 것이다.

그렇게 방치된 착상은 충분한 자존감을 가지고 살아가는 대다수의 실체들이 동일한 상황에서 자연스럽게 할 법한 일을 했다. 제 갈 길로 떠나 버린 것이다.

뭐, 정당한 처사다. 그렇지 않나?

왜냐하면 이것이 곧 창조성과 맺는 계약의 이면이기 때문이다. 만약 창조적 영감이 불현듯 당신에게 나타날 수 있다면,

마찬가지로 불현듯 퇴장해 버릴 수도 있는 것이다.

만약 내가 더 어린 나이였다면 "아마존의 에벌린"을 잃어 버리고 만 것에 바닥을 치는 상실감을 느꼈을 것이다. 하지만 인생의 지금 시점에서는 이미 창조성과 충분히 오래 게임을 해 왔으므로, 필요 이상의 악전고투를 겪지 않고 그저 놓아줄 수 있었다. 내가 잃어버린 것을 두고 낙심의 눈물을 보일 수도 있었지만 나는 그러지 않았다. 왜냐하면 앞서 계약의 조건들을 이해했고 그 조건들을 받아들였기 때문이다. 나는 그러한 상황에서 품을 수 있는 가장 최선의 희망은 바로 오래된 착상을 보내 주고 그다음에 돌아오게 될 착상을 붙잡는 것임을 이해하게 되었다. 그리고 그런 희망을 현실로 만드는 가장 최선의 방법은 겸손과 품위를 갖추고 재빨리 움직이는 것이다. 이미 떠나 버린 착상을 향한 실의 속으로 빠져들지 말라. 당신 자신을 호되게 나무라지 말라. 하늘의 신들을 향해 분노를 터뜨리지 말라. 모든 것은 주의를 산만하게 만드는 잡념 그 이상이 아니며, 당신에게 가장 필요 없는 순위가 바로 그런 잡념이다. 당신이 꼭 그래야 하면 슬픔에 빠져도 되지만, 슬픔에 빠지는 것도 효과적으로 하라. 놓쳐 버린 착상에겐 그저 품위 있게 작별의 말을 전하고 다음 건을 이어 가는 편이 더 낫다. 작업할 다른 어떤 것을 찾아내서 — 무엇이든 그 즉시 — 바로 시작하라. 바쁘게 지내라.

무엇보다 준비되어 있도록 하라. 당신의 눈을 크게 뜬 채 주변 소리에 귀를 기울이고, 당신의 호기심을 따라가서 질문

빅매직

을 던지고, 주위의 냄새를 맡으며 돌아다녀 보라. 당신 자신을 열어 두라. 새롭고 경이로운 착상들이 매일 자신과 함께 일해 줄 인간 조력자를 열심히 찾아 다닌다는 기적의 진실을 믿어 보라. 모든 종류의 착상들이 계속해서 우리를 향해 힘차게 달려오고, 계속해서 우리를 스쳐 지나가고, 계속해서 우리의 주의를 끌어 보려 애쓴다는 것을.

당신이 그들과 함께 일할 수 있음을 어서 그들에게 알려 주라.

아무쪼록 다음에 오는 기회는 놓치지 않도록 노력하라.

놀라움

이건 내 아마존 밀림 이야기의 결말이 되어야 할 것이다. 하지만 그렇지 않다.

내 소설의 착상이 달아나 버린 바로 그 시기에 ── 2008년 경이었다. ── 나는 새로운 친구를 사귀었다. 저명한 소설가인 앤 패칫[6]이다. 우리는 어느 오후 뉴욕에서, 도서관들에 대한

6 앤 패칫(Ann Patchett, 1963~): 미국의 소설가, 회고록 작가. 캘리포니아에서 출생했으나 부모의 이혼으로 여섯 살 때 어머니를 따라 테네시로 이사했다. 새라 로런스 대학을 졸업한 후 아이오와 대학교의 작가 워크숍과 매사추세츠파인아트워크센터에서 진행하는 문예 창작 과정에 참여했으며 이를 통해 첫 소설 『거짓말쟁이들의 수호성인(The Patron

패널 토의를 하던 시간에 만났다.

그렇다, 도서관들에 대한 패널 토의 시간이란 프로그램이 있다.

작가의 삶이란 참 끝없이 화려하지.

나는 앤에게 즉시 이끌렸다. 늘 그녀의 작품들을 존경해 왔을 뿐만 아니라 실제로 만나 보니 더욱 특별한 존재감을 지닌 사람이었기 때문이다. 앤에게는 아주 신비로운 능력이 있었다. 그녀는 자신의 자아를 아주 조그맣게 웅크려서 — 거의 눈에 보이지 않을 만큼 투명하게 만들어 — 세간의 눈에 띄지 않는 안전한 익명성 속에서 자신을 둘러싼 세계를 면밀히 관찰하여 저술할 수 있었다. 그녀의 초능력은 곧 자신이 초능력자라는 것을 효과적으로 잘 감추는 것이었다.

그러니 내가 처음 앤을 만났을 때도 곧장 그녀를 유명한 작가로 미처 인식하지 못한 것이 그리 놀랄 일은 아니었다. 그녀는 너무도 겸손한 태도로 처신하는 데다 체구는 자그맣고 또 어려 보여서, 나는 심지어 그녀가 누군가의 일을 도우러 온

Saint of Liars)』(1992)을 썼다. 대표작인 소설 『벨칸토(Bel Canto)』로 전미 도서 비평가 협회상 최종 후보에 올랐으며, 영국 오렌지 문학상과 미국의 펜 포크너 상을 수상했다. 그 외에도 이 책에 착상 과정이 묘사되어 있는 『경이의 땅(State of Wonder)』(2011)과 『커먼웰스(Commonwealth)』(2016) 등의 작품이 있으며, 2010년에 독립형 서점인 파르나서스 북스를 창립해 운영하고 있다. 2012년 《타임》이 뽑은 세계에서 가장 영향력 있는 100명의 사람들 중 한 사람으로 선정되었다.

보조 어시스턴트일 것이라고 생각했다. 어쩌면 누군가의 보조의 보조일지도. 그러다가 그녀가 누구인지 듣고 나자 든 생각은 맙소사! 어쩌면 이렇게 순해 빠진 사람이 있을까였다.

하지만 나는 잘못 생각했다.

한 시간 후, 패칫은 연단에 서서 내가 평생 들어 본 중 가장 원기 넘치고 휘황찬란한 연설을 우렁차게 시작했다. 그녀는 그날 그 방을 완전히 지배했고, 나 또한 그녀에게 완전히 마음을 빼앗겼다. 그제야 비로소 나는 이 여성이 꽤 키가 큰 사람이라는 것을 깨달았다. 또한 강인하고 매력 넘치고 열정적이고 눈부시게 명석한 사람이라는 것도. 마치 그녀가 지금까지 두르던 투명 망토를 홱 벗어 던지고 강림하는 여신으로서 앞으로 나온 듯한 느낌이었다.

나는 혼이 나간 듯이 얼어붙었다. 한순간에서 다음 순간으로, 이렇게 완벽한 존재의 변신은 난생처음 봤다. 그리고 나는 종종 나도 모르게 개인적인 경계선을 넘나들며 스스럼없이 구는 인간이므로, 행사가 끝난 뒤에 나는 곧장 그녀에게로 달려가 와락 팔짱을 꼈다. 그녀가 또다시 눈에 보이지 않는 투명한 존재로 제 모습을 감춰 버리기 전에, 이 놀라운 재사가인(才士佳人)을 꼭 잡아 둘 기세로.

나는 말했다. "앤, 우리가 지금 막 만났다는 걸 나도 알고 있지만, 당신에게 이 말을 해야겠어요. 당신은 정말 대단하고 멋져요. 당신을 사랑해요!"

자, 앤 패칫은 실제로 예의 바른 사적 경계선을 명확히 갖

고 있는 사람이다. 아니나 다를까, 그녀는 약간 미심쩍어 하는 태도로 나를 건너다보았다. 그녀는 나에 대해 뭔가 결심하는 것처럼 보였다. 잠시 동안, 나는 과연 내가 무슨 일을 저지른 것인지 확신이 들지 않았다. 하지만 그다음에 그녀가 보여 준 행동은 아주 멋졌다. 그녀는 자기 손으로 내 얼굴을 받쳐 들어 나에게 키스를 건네고, 이어서 또박또박한 발음으로 말했다. "나도 당신을 사랑해요, 리즈 길버트."

그 순간에 우정의 불씨가 점화되었다.

우리가 우정을 이어 간 형태는 그런데도 뭔가 흔치 않은 것이긴 했다. 앤과 나는 같은 지역에 사는 게 아니라서 (나는 뉴저지에, 앤은 테네시에 산다.) 일주일에 한 번 만나 점심이라도 같이 할 상황이 아니었다. 우리는 둘 다 전화 통화도 그리 좋아하지 않았다. 우리 둘의 관계를 소셜 미디어를 통해 키워 간다는 것도 적당하게 느껴지지 않았다. 대신 우리는 이제는 역사의 뒤안길로 사라진 편지 쓰기라는 기술을 이용해 서로를 더 알아 가기로 했다.

편지 쓰기는 오늘날까지도 계속 이어지는 우리 사이의 관례가 되었는데, 앤과 나는 한 달에 한 번씩 서로에게 길고 정성 어린 편지를 썼다. 진짜 종이 위에, 봉투와 우표 같은 것들도 필요한 진짜 편지 말이다. 누군가를 친구로 사귀기에는 좀 고루한 방법이지만 어차피 우리 둘 다 구시대 사람들이니까. 우리는 각자의 결혼 생활과 가족, 친구들, 그리고 자신이 느끼는 낙담과 불만들에 대해 편지를 쓴다. 하지만 대체로 우리는

빅매직

글을 쓴다는 것에 대해 쓰는 편이다.

그러다가 그 말이 나오게 됐다.──2008년 가을에──앤은 자기 편지에서 지나가는 말로 최근에 새로운 소설을 작업하기 시작했다고 언급했다. 아마존 밀림에 대한 소설이라고 했다.

당연히 그 얘기는 내 관심을 증폭시켰다.

나는 답장을 써서 앤에게 그녀가 쓰는 소설이 보다 구체적으로 어떤 내용인지 물었다. 나는 나 또한 아마존 밀림에 대한 소설을 쓰려고 했지만(그녀도 이해할 거라고 내가 믿고 있는 일련의 사건들로 인해) 내가 그 착상을 내내 내버려 두었기 때문에 결국 내 소설은 달아나 버리고 말았다고 설명했다. 그녀가 보낸 다음 편지에서, 앤은 자신의 아마존 소설이 어떤 내용이 될지 정확히 알기에는 아직 때가 이르다고 대답했다. 그냥 초기 단계일 뿐이고, 이야기는 조금씩 형태를 갖추어 가는 중이었다. 그녀는 이야기가 발달하는 대로 나에게 계속 알려 주기로 했다.

다음 해 2월에, 앤과 나는 실제로 얼굴을 마주하기로는 일생에서 두 번째인 만남을 가졌다. 우리는 오레곤의 포틀랜드에서 있었던 어느 행사에서 함께 단상에 설 예정이었다. 참여 당일 아침에 우리는 호텔 카페에서 함께 식사를 했다. 앤은 이제는 새 책 원고를 써 내려가는 데 한창이라고 말했다. 100페이지 이상 이미 집필한 상태였다.

나는 말했다. "그래, 이제 진짜로 나한테 당신의 아마존 소설이 어떤 내용인지 말해 줘요. 궁금해 죽겠네."

"당신이 먼저 얘기해요." 그녀가 말했다. "당신 책이 나보다 앞서 구상된 거니까. 당신의 아마존 밀림 소설은 어떤 내용이었는지 나한테 말해 봐요. 달아나 버렸다는 그 소설 말이야."

나는 가능한 간략하게, 지금은 헤어진 애인처럼 되어 버린 예전 내 소설을 요약해 보려 했다. 나는 말했다. "미네소타 출신의 중년 독신 여성에 대한 내용인데, 수년 동안 유부남 상사를 조용히 사랑해 온 사람이에요. 그 상사는 아마존 밀림에서 벌어지는 무모한 사업 기획에 연루되고요. 많은 재산과 한 사람이 그곳으로 넘어가서 실종되고 마는데, 주인공이 그걸 해결하려고 현장으로 가게 되는 거예요. 그 시점에서 그녀의 고요하던 삶이 거친 혼란으로 완전히 바뀌게 되죠. 아, 그리고 또 이건 사랑 이야기예요."

앤은 아주 긴 1분 동안 식탁 너머로 나를 뚫어지게 쳐다보았다.

내가 말을 이어가기 전에, 나는 당신이 이 점을 꼭 기억해 줬으면 한다. 단연코 나 자신과는 다르게, 앤 패칫은 아주 우아한 숙녀라는 것을. 그녀에겐 고상한 예의범절이 몸에 배어 있으며, 상스럽거나 거친 어떤 면도 찾아볼 수 없다. 그래서 그녀가 마침내 입을 뗐을 때 나온 말이 더욱 충격적이었다.

"젠장, 이게 무슨 일이지."

"왜요?" 나는 물었다.

"당신의 소설은 어떤 내용인데요?"

그녀는 대답했다.

빅매직

"미네소타 출신의 나이 든 독신 여자가 주인공인데, 수년 동안 이미 다른 이와 결혼한 상사를 조용히 사랑해 온 사람이죠. 그 상사는 아마존 밀림에서 벌어지는 무모한 사업 계획에 투자를 하고요. 엄청난 돈과 사람 하나가 그곳으로 내려가서 사라지고 마는데, 주인공은 그걸 해결하려고 직접 현장으로 가게 되고요. 그 시점에서 그녀의 정적인 삶이 완전한 혼돈으로 바뀌어 버리는 거예요. 또 사랑 이야기이기도 해요."

젠장, 뭐지?

이건 무슨 장르가 아니에요, 여러분!

그 줄거리는 스칸디나비아 반도를 배경으로 하는 살인 미스터리물이나 뱀파이어 로맨스류가 아니다. 그것은 한 이야기의 매우 구체적인 줄거리다. 당신은 아무 서점이나 불쑥 들어가서 점원에게 '유부남 상사를 사랑하는 중년의 미네소타 독신 여성이, 실종된 사람들을 찾아내고 저주받은 사업 프로젝트를 살려 보도록 아마존 밀림으로 파견되는 이야기들' 부류의 책 코너로 안내해 달라고 할 수는 없는 노릇이다.

처음부터 그런 식으로 존재하는 게 아니니까!

인정하자면, 우리가 모든 세부점까지 하나하나 털어 가며 비교했을 때 약간의 차이가 있기는 했다. 내 소설은 1960년대를 배경으로 했지만, 앤의 소설은 지금이 배경이었다. 내 책은

고속 도로 건설 사업에 대한 이야기였지만, 그녀는 제약 산업을 중심 소재로 삼고 있었다. 하지만 그것들 빼고는? 사실상 같은 책이었다.

당신이 짐작하다시피, 이 놀라운 계시적 현현이 주는 후유증을 겪고 난 뒤 앤과 내가 평정을 되찾기까지는 약간의 시간이 걸렸다. 그리고 — 임신한 여자들이 과연 언제가 정확한 잉태의 순간이었는지를 열렬히 돌이켜 보려는 것처럼 — 우리는 각자 손가락을 꼽아 가며, 정확히 언제 내가 착상을 잃어버렸고 또 언제 그녀가 그것을 발견했는지를 곰곰이 계산해 보았다.

그리고 드러나기를, 착상의 상실과 발견은 결국 같은 시간에 발생한 것이었다.

우리는 사실 우리가 처음 서로를 만난 바로 그날에, 착상이 공식적으로 나로부터 그녀에게로 옮겨 갔다고 생각한다.

우리는 그 착상이 우리가 입 맞추던 순간에 교환된 것이라고 생각한다.

그리고 바로 그것이 나의 친구 여러분, '빅 매직'이다.

올바른 관점

자, 지나치게 흥분하기 전에 잠시 멈춰서 생각해 보자. 만약 내가 내 인생을 망가뜨릴 기세로 울적한 기분에 젖어 있었다면, 이러한 사건이 벌어지게 된 정황에 대해 내가 끄집어낼

모든 부정적인 결론에 대해서 말이다.

내가 내릴 가장 파괴적이고 최악인 결론은 앤 패칫이 내 착상을 훔쳐 갔다는 것이다. 물론 가당찮은 생각인데, 앤은 내 착상에 대해 전혀 들어 본 적도 없었고, 또 그것과 별개로 내가 가까이에서 만난 사람들 중 가장 윤리관이 투철한 사람이기 때문이다. 하지만 사람들은 언제나 이 같은 악의적인 결론을 내린다. 사실상 자신들이 도둑맞은 것도 없으면서, 누군가 자신을 탈탈 털어갔다고 오해할 수 있다. 그런 사고는 바로 결핍의 관념을 지나치게 신봉하는 데서 온다. 세상은 부족한 자원을 둘러싼 적자생존의 전쟁터이며, 우리 주변을 맴도는 그 어떤 것이든 결코 충분한 양이 될 수 없다고 굳게 믿는다. 이러한 사고방식의 주된 좌우명은 다음과 같다. 누군가 내 것을 빼앗아 갔어. 만일 나 또한 그런 태도를 취했다면 내 소중한 새 친구를 잃었을 것이 틀림없다. 나는 또 억울한 감정, 시기와 질투, 그리고 원망의 나락으로 빠져들어 갔을 것이다.

아니면, 나는 그 분노를 나 자신에게로 돌려서 이렇게 말했을지도 모른다. 봤니, 리즈. 이게 바로 네가 궁극적인 패배자라는 증거야. 왜냐하면 너는 늘 생각만 앞서지, 일 자체를 제대로 끝까지 이끌어 낸 적이 결코 없으니까! 이 소설은 네 것이 되려고 했었어. 하지만 네가 그 기회를 날린 거지, 그 이유는 네가 못나서고, 또 게으르고 멍청해서야. 넌 또 항상 네 집중력을 엉뚱한 곳에 낭비하니까, 바로 그것 때문에 넌 죽었다 깨어나도 결코 위대한 업적을 이룰 수가 없는 거야.

마지막으로, 나는 그 증오심을 운명에 돌리며 이렇게 생각했을 수도 있다. 바로 여기 하느님께서 나보다 앤 패칫을 더 사랑하시는 증거가 깃들어 있사옵니다. 앤은 선택받은 소설가이며 저는——제가 암울함을 겪던 순간들에 늘 스스로 의혹을 제기한 바와 같이——그저 가짜이며 사기꾼에 지나지 않사옵니다. 그녀의 재능을 담는 그릇이 차고 넘치는 동안 저는 제 숙명의 조롱을 받나이다. 저는 불운을 타고난 바보이나 그녀에게는 미소 짓는 행운의 여신이 역사하고 있사오며, 이같이 영원토록 이어지는 불공정과 함께, 저주받은 저라는 존재의 비극이 앞으로도 길이길이 이어지옵나이다.

하지만 나는 그런 쓰레기 같은 생각은 하지 않았다.

대신 나는 이 사건을 멋진 작은 기적으로 받아들이기로 했다. 나는 이 기적이 신비롭게 그 자태를 드러내는 과정에서, 그 어떤 일부분이든 내게 주어진 역할이 있다는 것에 감사와 놀라움을 느끼도록 나 자신을 허락했다. 이것은 내가 경험한 것들 중 진짜 마법에 가장 가깝게 다가간 순간이었고, 그 놀라운 경험 앞에서까지 쭈뼛대고 소심하게 굴며 기회를 낭비할 생각은 없었다. 나는 창조성에 대한 나의 모든 괴상한 믿음들이 정말 현실일지도 모른다는, 아주 희귀하고 눈부신 증거의 현현으로 이 사건을 바라보았다. 착상들은 정말로 생동하고, 작업하기에 가장 적절한 인간 조력자를 정말로 찾고 있으며, 그들만의 의식화된 의지를 정말로 가지고 있고, 한 영혼에서 다른 영혼으로 정말로 이동해 가며, 가장 빠르고 효율적인

전도체를 찾으려 언제나 노력한다는 것을.(번개가 그렇듯이 말이다.)

그에 더하여, 이제 나는 착상들이 또한 재치도 있다고 믿게 되었다. 앤과 나 사이에 일어난 일은 경이적이었을 뿐만 아니라 흥미롭고 매력적이었기 때문이다.

소유권

나는 창조적 영감이 당신과 함께 일하기 위해 언제나 최선을 다할 거라 믿는다. 하지만 만약 당신이 준비가 되어 있지 않거나 작업을 할 수 없는 상황이라면, 그 영감은 당신을 떠나기로 작정하고 다른 인간 조력자를 찾아볼 것이다.

사실 이 일은 사람들에게 꽤나 자주 일어난다.

어느 날 아침 당신이 신문을 펼쳐 보다가 누군가가 당신이 써야 했을 책을 대신 썼다거나, 당신의 연극을 연출했다거나 당신의 음반을 발표했다거나 당신의 영화를 찍었다거나 당신의 사업 아이템으로 창업을 했다거나, 당신의 식당을 열었다거나, 당신의 발명품을 특허 냈다거나 ─ 그 외 어떤 방법으로든 당신이 이미 수년 전에 가졌지만 결코 제대로 파 본 적이 없거나 혹은 미처 마무리하지 못한 창조적 영감의 불꽃을, 당신이 아닌 누군가가 대신 공식적으로 점화해 낸 것을 발견하는 것이다. 이것은 당신을 속상하게 만들지 모르지만, 사실 그

렇게 느끼지 않아도 된다. 왜냐하면 당신은 그 일을 끝까지 실행하지 않았으니까! 당신은 그 착상이 당신 내면을 점령하고 작업을 끝마칠 만큼 충분히 준비되어 있지 않았거나, 혹은 충분히 속도를 내지 않았거나, 혹은 충분히 열린 태도를 보이지 않았던 것이다. 그래서 착상은 새로운 동업자를 찾아 떠났고, 다른 누군가가 그 일을 실행한 것이다.

내가 『먹고 기도하고 사랑하라』를 출간하고 난 수년 동안, 얼마나 많은 사람들이 분노하며 내가 자기들의 책을 써냈다며 비난을 터뜨렸는지 모른다.(실제로 내가 일일이 셀 수 있는 능력을 넘어서는 숫자다.)

"그 책은 바로 내가 쓰려던 것이었어요," 휴스턴이나 토론토, 혹은 더블린이나 멜버른의 도서 행사의 일부인 작가 사인회에 참석한 그들은 책에 사인하는 나를 쏘아보며 위협하듯 짓눌린 목소리로 나직이 말했다. "나는 언젠가 틀림없이 그 책을 쓰려고 계획하고 있었다고요. 당신은 내 삶을 자기 책으로 쓴 거예요."

하지만 내가 뭐라고 말할 수 있겠는가? 그 낯선 사람의 삶에 대해 내가 뭘 안다고? 내 입장에서 말하자면, 나는 함께 일할 사람이 없어서 그저 방치되어 있는 착상을 발견했고, 그의 손을 잡고 같이 도망친 것이다. 『먹고 기도하고 사랑하라』가 잘 풀린 것이 나로선 운이 좋았던 것도 사실이지만(의심의 여지 없이 나에겐 엄청난 행운이었다.), 내가 그 책을 작업하는 동안 미친 듯이 일을 손에서 놓지 않았던 것도 사실이다. 나는 그

착상을 둘러싸고, 마치 금욕적이고 열광적인 더비시(dervish)[7] 수도사처럼 일했다. 그 창조적 영감이 내 의식에 들어오고 난 이후 나는 한순간도 그것을 내 시야에서 내보낸 적이 없었다. 책이 완전히 탈고되어 세상에 나올 준비가 완료되던 그 순간 까지는.

그래서 나는 실체가 된 그 착상을 간직하게 된 것이다.

또한 나는 수년간 상당한 수의 착상들을 잃어버리기도 했다. 바꿔 말하면, 내 것이라고 착각한 착상들을 잃어버렸다. 내가 오랫동안 간절히 쓰기 바랐던 그 책을 다른 사람들이 썼다. 내 것이라 여겼던 프로젝트를 다른 사람들이 만들어 냈다.

사례가 하나 있다. 2006년에 나는 한동안 뉴저지의 뉴어크 역사를 주제로 풍성하게 전개되는 논픽션을 구상한 적이 있었다. 제목은 "벽돌의 도시(Brick City)"라고 붙일 참이었다. 내 계획은 뉴어크의 카리스마 넘치는 새로운 시장 코리 부커(Cory Booker)를 좇아서, 매력적이지만 여러 골칫거리들을 안고 있는 이 마을을 변모시키기 위해 그가 기울인 온갖 노력들에 대해 쓰는 것이었다. 착상은 좋았지만 나는 그 일에 바로 착수하진 않았다.(솔직히 말하면 작업량이 꽤 많을 것 같았고, 그 당시 이미 빚고 있던 또 다른 책이 있어서 이 일까지 떠맡을 만큼

7 이슬람교 사원의 탁발 수도사로 극단적인 금욕 생활을 서약하며, 예배 때는 황홀경 속에서 빙글빙글 도는 격렬한 춤을 추고 노래를 부르는 등 법열 의식을 행한다고 한다.

충분한 활기를 뽑아내지 못했다.) 그러던 중 2009년에, 선댄스 채널에서 뉴저지 뉴어크의 힘겨운 역사와 이 도시를 변화시키려 애쓰고 있는 코리 부커 시장의 노력을 주제로 한 알찬 다큐멘터리를 제작해서 방영했다. 그 프로그램의 제목이 「벽돌의 도시」였다. 이 소식을 듣게 된 내 반응은 안심 그 자체였다. 만세! 이제 내가 뉴어크로 애쓰지 않아도 된다! 다른 사람이 대신 이 일을 맡아 줬으니까!

다른 예시가 또 있다. 1996년에 나는 오지 오스본(Ozzy Osbourne)[8] 가족과 친하게 지낸다는 한 사람을 만난 적이 있었다. 그는 내게 오스본 가족들은 그가 만나 본 사람들 중 가장 이상하고, 재미있고, 끼가 넘치고, 가장 괴상하게 사랑스러운 사람들이라고 했다. 그는 내게 이렇게 말했다. "그들에 대해서 뭐라도 써야 돼요! 그냥 그들과 좀 어울리면서 그들이 어떻게 서로 반응하는지를 관찰해 보세요. 그 사람들과 뭘 어떻게 해야 할지는 잘 모르겠지만, 누군가는 오스본 가족과 같이

8 영국 헤비메탈 그룹 블랙 사바스(Black Sabbath) 보컬 출신으로 1970~1980년대 헤비메탈 뮤지션으로 전설적인 활동을 보였다. 1995년 이후부터는 메탈 페스티벌 오즈페스트(Ozzfest)를 개최하며 공연을 해 왔다. 1993년과 1995년에 그래미 어워드를 수상했다. 가수 겸 배우인 딸 켈리 오스본, 아들 잭 오스본, 매니저 겸 공연 기획자를 맡고 있는 부인 샤론 오스본까지, 이들 가족의 매력적이고 독특한 일상생활을 담은 리얼리티 프로그램 「오스본네 가족들(The Osbornes)」이 2002년부터 2005년까지 MTV를 통해 방영되었으며 전 세계적으로 엄청난 인기를 끌었다.

하는 프로젝트 하나 띄워야 돼요. 왜냐하면 그들은 정말 믿기 어려울 정도로 환상적인 사람들이거든요."

나는 강한 흥미를 느꼈다. 하지만 다시금 그 착상을 그대로 내버려 두었고, 결국 다른 사람들이 오스본 가족과 함께 일을 시작했다. 그리고 그 주목할 만한 효과는 참으로 굉장했다.

내가 미처 짬을 내거나 손대지 못한 착상들은 무수히 많고, 종종 그것들은 다른 누군가의 프로젝트로 바뀌어 버렸다. 다른 사람들이 발표한 이야기들이 내 귀에 매우 친숙하게 들리는 경우도 많다. 한때 내 이목을 끌었거나, 혹은 나 자신의 삶에서 온 이야기처럼 느껴지거나, 혹은 내 상상력으로도 가능할 이야기들 말이다. 가끔은 그런 착상들이 내 손에서 빠져나가 다른 창작자에게 넘어가도록 내가 허락했다는 걸 태연한 듯 넘기지 못할 때도 있고, 마음 상할 때도 있다. 가끔은 내가 나 자신에게 바란 그 성공과 승리들을 다른 사람들이 만끽하는 것을 그저 우두커니 구경해야만 했다.

그래도 그게 곧 세상이 돌아가는 방법이다.

그래서 아름다운 신비이기도 하다.

다중 발견

좀 더 깊이 생각해 보았을때, 나는 나와 앤 패칫 사이에 일어난 일이 다중 발견의 예술적 형태라는 것을 깨달았다. 다중

발견이란 지구상의 다른 지점에 사는 두 명 이상의 과학자들이 동시에 같은 아이디어를 떠올리는 것을 두고 과학계에서 일컫는 용어다.(미적분, 산소, 블랙홀, 뫼비우스의 끈, 성층권의 존재, 그리고 진화론—몇 개의 예시만 들어 본다면—이 모든 것들이 다중 발견자들을 거쳐 동시다발적으로 연구되었다.)

왜 이런 현상이 일어나는지에 대해서는 논리적인 설명이 주어지지 않는다. 서로가 하고 있는 연구에 대해 전혀 들어 본 적도 없는 두 사람이 어떻게 같은 역사적 순간에 동일한 과학적 결론에 이르겠는가? 그런데 이는 당신이 상상하는 것보다 더 자주 일어난다. 19세기 헝가리 수학자인 야노스 보여이(János Bolyai)가 비(非)유클리드 기하학을 발명했을 때, 그의 아버지는 누군가 다른 사람이 같은 생각을 하게 되기 전에 즉시 그가 쌓은 업적을 발표하라고 재촉하며 이렇게 말했다. "특정한 것들이 밝혀질 만한 시간이 무르익고 나면 그것들은 서로 다른 여러 장소에 나타난단다. 초봄이 되면 저마다 살며시 얼굴을 들고 빛살을 향해 피어나는 제비꽃들처럼."

다중 발견은 과학계를 떠나 그 바깥 세계에서도 일어난다. 예를 들어 사업의 세계에서는 혁신적인 착상이 바로 "저 밖에" 있다고 얘기하며, 공기 중에 둥둥 떠다니는 이 착상을 최초로 움켜잡는 사람 또는 회사가 시장에서 경쟁 우위를 점할 것이라는 게 보편적으로 받아들여지는 이론이다. 이렇게 최초 주자가 되기 위해 광적으로 다투다 보니 가끔은 모두가 이 혁신적인 착상을 동시에 움켜쥐기도 한다.(예컨대 1990년대 퍼스

널 컴퓨터의 부흥을 떠올려 보라.)

다중 발견은 심지어 낭만적인 연애 관계에서도 일어난다. 수년이 지나도록 누구도 당신에게 낭만적인 관심을 보이지 않았는데, 갑자기 동시에 두 사람으로부터 구애를 받았다고? 그것이 바로 다중 발견이다!

내가 보기에, 다중 발견은 양쪽에 하나씩 다리를 걸쳐 두고, 이리저리 통화 다이얼을 바꾸어 돌려 가며 동시에 두 가지 채널과 작업 중인 창조적 영감처럼 보인다. 영감은 자기만 원한다면 그래도 된다. 영감은 사실 자기가 원하는 것은 무엇이든 할 수 있으며, 우리 중 누구에게도 그 자신의 동기를 정당화하거나 설명해야 할 의무가 전혀 없다.(내가 생각하는 한에서, 창조적 영감이 말을 걸어 주는 것 자체만으로 우리에겐 이미 충분히 행운이다. 그것이 자기를 설명하기까지 할 거라고 기대하는 것은 너무 많은 걸 요구하는 것이다.)

결국 이들은 모두 빛살을 향해 피어나려 하는 제비꽃들일 뿐이니까.

이 이상한 영감이라는 것의 부조리나 돌발성에 대해 조바심 내지 말고 그저 받아들여라. 그것이 바로 창조적 삶에 들어가는 기이하고 탈속적인 계약이다. 거기엔 절도도 없고, 소유권도 없고, 비극도 없고, 문제도 없다. 창조적 영감의 원천에는 시공간도 존재하지 않으며, 또한 경쟁도 자의식도 한계점도 존재하지 않는다. 오직 착상 그 자체의 고집스러운 완강함만이, 그와 똑같이 고집스럽고 완강한 조력자를 (혹은 경우에 따

라서는 다중적으로 걸쳐진 다수의 협력자들을) 찾아내기 전까지는 결코 탐색을 멈추지 않겠다는 완강함만이 존재할 뿐이다.

당신은 바로 그 완강함과 함께 일하는 것이다.

당신이 할 수 있는 최대한의 열린 마음으로 신뢰와 성실함을 갖춰 일해야 한다.

당신의 모든 진심을 다 쏟아부으며 일하라. 왜냐하면 — 내가 약속하건대 — 만약 당신이 매일같이, 다음 날에도 그다음 날에도 또 그다음 날에도 꾸준히 일을 손에 붙잡는다면, 어느 날 예기치 못했던 아침에 당신의 꽃이 바로 찬란하게 피어나는 행운이 따를지도 모르기 때문이다.

호랑이 꼬리

이러한 현상 — 착상들이 내키는 대로 인간 의식 속에 들어왔다가 나가는 것 — 에 대해서 내가 들어 본 중 가장 뛰어나게 표현한 사람은 미국의 훌륭한 시인 루스 스톤[9]이다.

나는 스톤이 거의 아흔 살 가까이 되었을 때 그분을 만났

9 루스 스톤(Ruth Stone, 1915~2011): 미국 버지니아 출신의 시인. 1959년 교수였던 남편 월터 스톤이 자살로 생을 마감한 뒤 홀로 세 딸을 기르며 열세 권의 시집을 출간하고, 창조적 글쓰기를 강좌하며 미국 내 여러 명문 대학 강단에 섰다. 시집 『이다음 은하계 안에서(In the Next Galaxy)』로 2002년 전미 도서상 시 부문을 수상했으며, 월러스 스

다. 그녀는 자신의 비범한 창작 과정에 대한 풍성한 이야기들을 아낌없이 내게 쏟아내 주었다. 그녀는 자신이 버지니아 시골 지역 농장에서 자라던 어린 아이 시절에, 때때로 시가 그녀에게로 밀려오는 소리를 들었다고 했다. 마치 전속력으로 질주하는 말처럼, 광활한 풍경을 넘어서서 돌진해 오는 소리를. 이런 소리가 정말로 들릴 때마다 그녀는 자신이 뭘 해야 하는지를 정확히 알았다. 그녀는 집 쪽으로 "꽁지 빠지게 내달려서" 해일처럼 밀려오는 시보다 한 발 앞서려 발을 바삐 내디뎠다. 몰아치는 그 시를 붙잡기 위한 종이 한 장과 연필 한 자루를 제시간에 얼른 손에 쥐기를 고대하면서 말이다. 그렇게만 된다면 시가 그녀에게로 와닿아 그녀를 관통할 때, 그것을 꼭 붙들고 종이 위에 단어들이 쏟아져 넘치는 것을 간신히 받아 적을 테니. 그러나 어느 때는 그녀가 미처 시보다 빠르지 못해, 종이와 연필을 제때 구하지 못할 때도 있었다. 그럴 때마다 그녀는 시가 그녀의 몸으로 맹렬하게 질주하며 달려들었다가 곧바로 그녀를 통과해 빠져나가는 것을 느낄 수 있었다. 그것은

티븐스 상, 전미 도서 비평가 협회상, 구겐하임 펠로우십 등 다수의 수상 내역이 있다. 2007년에는 버몬트의 계관 시인으로 추대되었으며, 2008년에 출간된 시집 『사랑은 무엇이 되는가(What Love Comes to)』는 2009년 퓰리처상 최종 후보작이었다. 버몬트 예술 대학교의 문예지 《헝거 마운틴》에서는 그녀의 이름을 기린 루스 스톤 상을 제정하여 시상 중이며, 그녀의 작품은 주로 자연 과학 분야에서 유래한 시상과 언어를 철학적으로 활용하는 독특한 관점을 지니고 있다.

한순간 그녀 안에 머물면서 응답을 기다리다가 그녀가 그것을 미처 붙들기도 전에 사라져 버렸다. 이 지구를 가로질러 다시 질주해 가며, 그녀가 말했던 것처럼 "또 다른 시인을 찾아 나서는 것이다."

하지만 때로 (이것이 가장 신비로운 부분이다.) 그녀는 그런 시를 거의 놓칠 뻔했으나 완전히 놓치지 않은 적도 있었다. 그녀는 가까스로 그것을 붙잡은 셈이었다. 그녀의 표현에 따르자면 시의 "꼬리를" 겨우 붙잡아, 호랑이를 포획하는 방법처럼 말이다. 그러고 나면 그녀는 시를 그녀의 한 손으로 꽉 잡고, 다른 한 손으로는 열심히 그것을 받아 적으며 문자 그대로 그 시를 다시 자신 안으로 퍼붓곤 했다. 이런 경우 시의 마지막 단어가 종이 위에 가장 먼저 쓰이고, 첫 단어가 실제로는 가장 나중에 쓰인 구절이 되었다. 즉 시를 거꾸로 받아 적은 셈이지만 그 내용만은 놓치지 않고 고스란히 담아낼 수 있었다.

나의 친구들이여, 이것이 바로 기이한 옛날식 부두(voodoo) 마법 스타일의 빅 매직이다.

나는 그것이 실재한다고 믿는다.

중노동 vs 요정의 마법 가루

내가 그것을 믿는 이유는, 우리 모두에게는 살아가면서 불가해한 신비나 창조적 영감이 스치는 순간들이 종종 있기 때

문이다. 아마도 우리가 루스 스톤처럼 아무런 장애물이나 의심 없이 매일 순수한 창조력이 쏟아지는 신적인 영역의 주파수를 맞출 수는 없을 것이다……. 하지만 우리는 우리 자신이 생각하는 것보다 더 가까이 그 원천에 다가갈 수 있다.

솔직하게 말하면, 대부분의 내 집필 인생은 기이한 옛날식 부두 마법 스타일의 빅 매직과는 거리가 멀다. 대체로 따분하기 짝이 없이 철저히 훈련된 노동을 빼고 나면 남는 게 거의 없다. 나는 내 책상에 앉아서 농사꾼처럼 바삐 일한다. 보통 일은 그런 식으로 완성되지, 요정의 마법 가루 같은 것은 최소한으로도 찾아보기 힘들다.

하지만 가끔 요정의 마법 가루가 정말 있기도 하다. 내가 글을 쓰는 도중 가끔은, 갑자기 내가 큰 공항 터미널에서 찾아볼 수 있는 이동식 보도인 무빙워크에 올라탄 것처럼 느껴진다. 내가 목적지로 두고 있는 게이트까지는 아직 한참이나 남아 있고, 또 내가 들고 있는 짐 가방들은 여전히 무겁지만 나는 어떤 외부의 힘에 의해 나 자신의 몸이 앞으로 부드럽게 나아가는 것을 느낄 수 있다. 무엇인가가 나를 대신 데려가는 것이다. ─무엇인가 강인하고 너그러운 힘이 ─ 그리고 그 무엇인가는 확실히 나 자신은 아니다.

이것이 어떤 느낌인지 당신이 알지도 모른다. 당신이 뭔가 멋진 것을 만들어 냈을 때, 혹은 뭔가 멋진 일을 해냈을 때, 그리고 나중에 돌이켜 생각했을 때 당신은 이런 말로 심경을 대신할 수밖에 없을 것이다. "어디서 이런 게 나왔는지 나도 모

르겠어."

이미 해낸 일인데도 그 일을 다시 반복할 수가 없는 듯 느껴진다. 설명은 잘 안 되지만, 당신이 마치 어떤 존재의 황홀한 인도를 받은 듯 생각되는 것이다.

나는 이러한 느낌을 매우 드물게 경험하지만, 일단 이 느낌이 들면 그것은 상상할 수 있는 한 가장 감명 깊은 감각으로 남는다. 나는 인생에서 바로 이 황홀 상태에 있는 것보다 더욱 완벽한 행복이 있다고는 생각하지 않는다. 예외가 있다면 사랑에 빠지는 것 정도? 고대 그리스에서 인간 행복의 최상의 정도를 가리키는 단어는 '에우다이모니아'인데, 기본적으로 "잘 전송된(well-daemoned)"이라는 의미다. 즉 외부에 존재하는 신성한 창조적 영의 인도로 보살핌을 받는다는 뜻이다.(아마도 이러한 신적 존재의 신비감에 대해 다소 편치 않은 반응을 갖고 있을 현대의 해설자들은 단순히 그것을 "기류(flow)"나 "몰입 상태(being in the zone)"라 부른다.)

하지만 그리스인과 로마인 들은 모두 창조성을 관장하는 어떤 외적인 신령이 존재한다고 생각했다. —당신 집의 벽 틈새에 살면서 가끔 노동에 도움을 주곤 하는 집 요정 비슷한 존재로. 로마인들은 그 유용한 집 요정을 일컫는 특별한 용어까지 가지고 있었다. 그들은 그것을 '당신의 천재성(genius)'이라 불렀다. —당신의 수호신이자 당신이 받는 창조적 영감을 전달해 주는 뇌관. 말하자면 로마인들은 어떤 비범한 재능을 보이는 사람을 곧 천재로 받아들인 게 아니었다. 그들은 그런 뛰

빅매직

어난 재능을 보여 주는 사람들이 각자 숙련된 천재성을 두고 있다고 믿었다.

이것은 미묘하지만 중요한 차이다.(천재적인 존재 자체인 것 vs 천재적인 자원을 가지는 것.) 또한 내 생각에 이것은 매우 현명한 심리학적 기제다. 천재성이 외적인 영으로 존재한다고 인정하면 예술가의 자의식을 지속적으로 점검하는 데 도움이 된다. 그리고 그의 작업 결과에 따라 주어지는 영광 또는 비난에 대한 심적 부담으로부터 적절한 거리를 둘 수 있다. 바꿔 말해, 만일 당신의 작업이 성공적이라면 당신은 이렇게 되도록 도움을 준 자신의 외적 천재성에 감사를 돌려 나르시시즘에 빠지는 일을 피할 수 있다. 또 만약 당신의 작업이 실패로 돌아가더라도 전적으로 당신의 잘못만은 아니게 된다. 당신은 이렇게 큰소리칠 수 있다. "뭐, 나도 어쩔 수 없잖아요. 내 천재성이 오늘은 일하러 오지 않았는걸요!"

어느 쪽이든 연약하고 상처받기 쉬운 우리 인간의 자의식은 안전하게 보호받을 수 있다.

성공의 달콤한 칭찬이 가져다주는 타락의 영향으로부터 보호받으며, 영혼을 갉아먹는 실패의 부끄러움과 수치심의 영향으로부터도 보호받는다.

바위 아래 못 박힌

　나는 우리 사회가 어떤 이들에게 '천재성이 있다.'라고 말하는 대신 '그들이 곧 천재'라고 말하기 시작할 때부터 예술가들에게 아주 막대한 폐를 끼쳤다고 생각한다. 그것은 좀 더 이성적이고 인간 중심적인 인생관이 빛을 보기 시작한 르네상스 시기부터 시작된 말버릇이다. 신들의 신묘함은 서서히 자취를 감추고, 갑자기 우리는 창조성에 대한 모든 영광과 비난을 예술가들에게만 덧씌우게 되었다. 창조적 영감의 걷잡을 수 없는 변덕을 두고, 오직 나약하기 짝이 없는 인간들에게만 완전히 그 책임을 돌린 것이다.

　그 과정에서 우리는 예술과 예술가들을 그들이 원래 속한 적절한 위치보다 훨씬 과장해서 숭배하기도 했다. "천재로서의 존재"가 주는 차별성은 (종종 그와 함께 엮이는 보상과 특정한 등급도) 창조자들을 마치 카스트 계급의 사제 같은 위치로 격상시켰다. ── 어쩌면 작은 신적 존재로까지 ── 이는 얼마나 재능이 있는지와 관계없이 그저 필멸의 존재에 불과한 우리 인간들에겐 너무나 많은 압박감을 준다. 그때가 정말 예술가들이 자신이 가진 재능의 중압감과 괴상함으로 인해 심신이 무너지고, 미치거나, 자아가 두 동강 나는 분열을 경험하는 순간이다.

　내 생각에는 예술가들에게 "천재"라는 꼬리표가 달리면서 스스로 부담감을 갖게 될 때가 그들이 자기 자신을 가볍

게 받아들이는 능력을 잃어버리거나 자유롭게 창작할 능력을 상실하는 순간인 것 같다. 예를 들어 『앵무새 죽이기(To Kill a Mockingbird)』의 경이적인 성공 이후 수십 년이 지나도록 아무런 글도 쓰지 않은 하퍼 리[10]를 떠올려 보자. 1962년에 어떤 차기작이든 써낼 가능성이 있는지 질문했을 때, 그녀는 이렇게 대답했다. "글을 쓰는 게 무서워요." 그녀는 또 이렇게 말했다. "정상에 올라 있다면 그 뒤는 내려가는 길밖에 없잖아요."

리가 자기 상황이 어떤지 보다 정확하게 설명한 적은 결코 없으니, 우리는 왜 이토록 엄청난 성공을 거둔 작가가 남은 생애 동안 계속해서 수십 권의 책을 내지 않았는지 알 길이 없다. 나는 혹시 그녀가 자신의 명성이라는 큰 바위 아래 꼼짝없이 못 박힌 것은 아닐까 생각한다. 아마도 그 명성에 걸맞은 차기작을 써내야 한다는 작가적 책임감이 가중되어, 그녀의 예술가적 기교는 두려움에 의해 말살되었는지도 모른다. 혹은 더 나쁜 경우, 자기 자신에 대한 경쟁심으로 인해.(도대체 그토록 위대한 작품을 써낸 하퍼 리가 두려워할 게 뭐가 있겠는가? 아

10 하퍼 리(Harper Lee, 1926~2016): 미국의 소설가로, 1960년에 출간된 그녀의 작품 『앵무새 죽이기』는 1961년 퓰리처상을 수상하며 단번에 미국의 현대 문학을 대표하는 작품이 되었다. 사망 1년 전인 2015년에 『앵무새 죽이기』의 초고 형태로 쓰인 『파수꾼(Go Set a Watchman)』을 속편으로 발표하기까지 이 책은 오랜 기간 동안 그녀가 발표한 유일한 작품이었다. 2007년에는 미국 문학에 기여한 업적을 인정받아 대통령 자유 훈장을 받았다.

마도 그녀 스스로 하퍼 리를 뛰어넘을 수 없다는 의식뿐이었을지도 모른다.)

정상에 오른 사람으로서, 이제 내려갈 길밖에 없는 상황이라면 리는 나름 일리 있는 말을 했던 것이다. 그렇지 않나? 만약 당신이 일생에 단 한 번 오는 기적을 되풀이할 수 없다면 — 만약 다시는 그 정상에 오르지 못한다면 — 굳이 창작을 하겠는가? 자, 나는 이러한 난관에 대해 실제로 개인적인 경험을 예로 들 수 있다. 왜냐하면 내가 쓴 책이 3년 이상 베스트셀러 목록에 오르며 나 자신도 한때 "정상에" 있었으니까. 당시 수년간 얼마나 많은 사람들이 내게 와서 "참, 이만한 성공을 어떻게 다시 능가하겠어요?"라고 말했는지 모른다. 그들은 내 엄청난 행운이 축복이 아니라 마치 저주인 듯한 말투로 이야기했고, 그처럼 경이로운 수치를 다시 이룰 수 없다는 전망으로 장차 내가 얼마나 큰 두려움과 낙담을 느낄지 짐작하려 했다.

하지만 그러한 사고는 정말로 "정상"이라는 게 있다고 상정하고, 그 정상에 오르는 것(또 거기 머무르는 것)만이 창작 활동의 유일한 동기라고 지레짐작하는 것과 같다. 그러한 사고방식은 창조적 영감의 신묘함이 마치 우리와 동일하게 낮은 수준에서 — 한계점이 존재하는 인간적인 관점에서 가늠하는 성공과 실패의 관념, 이기는 것과 지는 것, 비교와 경쟁, 상업과 명성, 부분 개체들의 판매와 그에 따른 영향력의 범주 내에서 — 작동하는 것처럼 생각한다. 그러한 사고는 마치 당신이

끊임없이 승리를 거둬야만 한다고 생각한다. 당신의 동료들에 대해서는 물론이요, 자신의 불행한 자아가 직전까지 처해 있었던 상태까지도 당신의 경쟁 상대인 것이다. 무엇보다 위험한 점은, 그러한 사고는 만일 당신이 이길 수 없다면 그 활동을 더 이상 지속하면 안 된다고 짐작한다는 것이다.

그러나 이러한 관점들 중 어느 것이 진정한 소명 의식과 관련되어 있다는 말인가? 또 사랑의 추구와는 어떤 관련이 있단 말인가? 사람과 마법 간에 오가는 기이한 소통에 대해 이러한 관점이 대체 뭘 한단 말인가? 인간의 믿음과는 무슨 상관이 있겠는가? 그저 뭔가를 만들어 내는 것, 또 아무런 기대 없이 열린 마음으로 그 완성품을 나누는 것에서 오는 고요한 영광에 대해 이러한 관점이 아는 게 뭐가 있단 말인가?

나는 하퍼 리가 계속해서 집필을 했으면 좋았을 거라고 생각한다. 나는 그녀가 『앵무새 죽이기』로 퓰리처상을 받은 직후에, 다섯 권의 값싸고 쉬운 책들을 보란 듯이 연속으로 대량 출판했으면 좋았을 거라고 생각한다. 가벼운 로맨스 하나, 경찰 소설 한 권, 어린이 동화책 한 권, 요리책 한 권, 대중적인 액션 모험 이야기, 그 어떤 것이라도. 농담처럼 들릴지 모르지만 나는 진지하다. 심지어 돌발적이고 우연적이라 해도 그런 접근법을 통해 그녀가 창조할 것들을 떠올려 보라. 최소한 그녀는 자신이 한때 그 위대한 하퍼 리였다는 사실을 잊게 할 만큼 모두를 속일 수도 있었을 것이다. 자신이 한때 그 위대한 하퍼 리였다는 사실을 그녀 자신도 잊을 만큼 스스로를 속일

수도 있었을 것이고, 그것은 예술가로서 그녀의 숨통이 트이게 해 주었을 것이다.

다행스럽게도, 수십 년의 침묵 끝에 우리는 리의 목소리를 좀 더 들을 수 있었다. 최근에 그녀가 썼으나 잃어버렸다는 초고가 발견되었다. 『앵무새 죽이기』를 쓰기 전에 쓴 소설이다.(다른 말로 표현하자면, 전 세계가 기대감 넘치는 눈빛으로 그녀의 주변을 맴돌며 그녀가 다음에 무엇을 할지 지켜보는 현재 같은 상황에 처하기 전에 쓴 글이다.) 하지만 나는 그녀가 사는 내내 글을 쓰고 계속해서 신작을 출간하도록, 생전에 누군가가 그녀를 설득했다면 더 좋았을 거라고 생각한다. 그것은 이 세계에 크나큰 선물이 되었을 것이다. 그리고 그녀 자신에게도 선물이 되었을 것이다. 계속해서 그녀가 활동 중인 작가로서 살아갈 수 있게 하고, 그녀 자신이 그 일을 하면서 얻는 기쁨과 만족감들을 만끽했을 테니까.(왜냐하면 결국 창조성이란 그 창작자에게 주어진 선물이지, 관객에게만 주어지는 선물은 아니기 때문이다.)

나는 랠프 엘리슨[11]에게도 같은 종류의 충고를 누군가가 했으면 어땠을까 생각하곤 한다. 그저 아무것이나 쓰며 완전

11 랠프 엘리슨(Ralph Ellison, 1913~1994): 미국 오클라호마 출신의 소설가이자 평론가. 그의 대표작 『보이지 않는 사람(The Invisible Man)』은 사회로부터 온전한 주체로 인식되지 못하고 소외되는 흑인 화자를 내세워 흑백 인종 차별에 대한 주제를 강력하게 조망했으며 1953년 전미 도서상을 수상했다.

히 제멋대로 날뛰는 글들을 이 세상에 끌어내도록. 스콧 피츠 제럴드도 마찬가지다. 유명하든 베일에 싸여 있든, 그들 자신의 실제적인 혹은 상상에 기댄 명성의 그림자 아래 사라져 버린 그 어떤 창작자라도. 나는 누군가가 그들에게 가서 몇 장이든 좋으니 어쩌고저쩌고 페이지들에 잔뜩 채워 넣은 뒤 제발 그냥 출판해 버리라고, 그리고 어떤 결과가 오든 과감히 무시하라고 말해 주길 바란다.

이런 제안이 그들의 고귀한 문학적 명성을 깎아내리는, 소위 신성 모독인가?

그렇다면 잘된 거지.

창조성이 영묘하고 신비롭다고 해서 절대 그 신성함이 제거되어서는 안 된다고 생각할 필요는 없다. 특히 만일 이러한 비신성화 과정이 예술가들의 거창한 집착과 공황 상태와 자의식의 굴레로부터 그들을 해방시키는 것을 의미할 때는 더더욱 그렇다.

자유롭게 오가도록

그런데 이 '에우다이모니아'를 이해하는 데 가장 중요한 점은 — 인간 존재와 신령한 창조적 영감 사이의 설레는 조우 말고도 — 그러한 체험이 당신을 줄곧 기다릴 거라고 기대해서는 안 된다는 것이다.

그것은 왔다가 갈 것이고, 또 당신은 그렇게 자연스럽게 왔다 가도록 내버려 둬야 한다.

나는 개인적인 경험을 통해 이 사실을 알고 있는데, 그 이유는 내 천재성이 — 그것이 어디서 오는 건지는 모르겠지만 — 규칙적인 시간을 정해 놓고 나를 찾아오지 않기 때문이다. 내 천재성은 인간의 시간대에 맞춰서 일하지 않고, 또 당연히 내 편의를 봐 주며 자신의 일정을 조정하지도 않는다. 가끔씩 나는 내 천재성이 나와 일하지 않는 시간에는 다른 사람의 천재성이 되어 부업을 뛰는 것은 아닌지 의심스럽다. 어쩌면 프리랜스 창작 계약자처럼, 다른 예술가들 한 무리와 동시에 일하고 있는지도 모른다. 가끔 나는 비유적인 어둠 속에 혼자 남겨져 앞에 놓인 것들을 더듬으며, 마법의 창조적 영감과 그 자극을 필사적으로 찾느라 여념이 없지만, 내가 찾아낸 것들은 마치 눅눅하게 젖은 수건처럼 김빠지고 형편없는 것들뿐이다.

그러다 갑자기 — 휘리릭! — 맑게 갠 푸른 하늘을 가르며 영감이 도착한다.

그러고 나서 또 — 휘리릭! — 영감은 다시 사라진다.

나는 전에 한 번 통근 열차 안에서 깜박 잠든 적이 있었는데, 자는 동안 한 편의 완벽한 단편 소설이 될 만한 내용을 통째로 꿈꾼 적이 있었다. 꿈에서 깨어나 나는 얼른 펜을 쥐고, 터져 나오는 창조적 영감의 끓어오르는 인도를 받아 일필휘지로 그 이야기를 써 내려갔다. 이것은 내가 루스 스톤이 순수

하게 말한 것 같은 창의적 순간에 가장 가까이 다가간 경험이었다. 내면의 어떤 뇌관들이 그 수문을 완전히 개방한 듯했고, 아무 노력 없이도 종이 위를 나는 펜 아래 단어들이 콸콸 막힘 없이 쏟아지며 연속으로 노트의 페이지를 가득 메웠다.

그 단편을 완전히 다 썼을 때, 나는 거의 단어 하나도 퇴고하지 않았다. 그 자체로 모든 구절이 적확하게 느껴졌다. 그러나 그것은 또 이상한 느낌이었다. 내가 보통 쓰는 그런 종류의 이야기가 아니었다. 나중에 몇몇 비평가들은 그 이야기가 같은 선집에 실린 내 다른 단편들과 얼마나 다른지에 주목했다.(한 비평가가 그 단편을 일컬어 "미국 북부의 마법적 리얼리즘(Yankee Magic Realism)"이라고 묘사한 것은 매우 적절한 표현이었다.) 그것은 마법의 매혹에 관한 이야기였고, 실제로 주문에 걸린 듯한 마법의 매혹 상황에서 쓴 이야기였다. 그러니 관련 상황을 전혀 모르는 낯선 사람도 그 단편을 읽으며 마법의 요정 가루가 춤추는 걸 느꼈을 것이다. 나는 그와 같은 이야기는 그전에도 그 이후로도 쓴 적이 없다. 아직까지도 그 단편은 내가 나 자신의 내면에서 발굴해 낸 것들 중 가장 멋진 형태로 재탄생한, 내 안에 숨겨진 보석이라고 생각한다.

틀림없이 그것은 빅 매직의 작용이었다.

하지만 그것은 22년 전에 일어난 일이고, 그 이후 다시 그런 일은 일어나지 않았다.(그리고 정말 장담하는데, 그동안 나는 무수히 많은 열차를 타고 그 안에서 깜박 잠이 든 적이 셀 수 없이 많았다.) 물론 그 이후로도 계속 나의 창조적 영감과 교감하는

멋진 순간들이 있었지만, 당시의 생생한 조우만큼이나 순수하고 흥분된 몰입에 빠진 적은 한 번도 없었다.

그것은 왔다가, 가 버린 것이다.

내가 말하고 싶은 것은 이런 것이다. 만약 내가 그렇게 순전하고 격렬한 창조적 영감의 방문을 다시 경험할 때까지 그저 앉아만 있었다면 나는 아주 오랜 시간을 기다렸을 것이다. 그래서 나는 내가 가진 천재성이 나를 찾아오기로 결정하는 그날까지 이제나저제나 글 쓸 준비를 하며 마냥 앉아서 기다리지 않는다. 오히려 나는 내 천재성이 나를 기다리는 데 많은 시간을 들인다고 믿게 되었다. 내가 가진 천재성은 내가 이쪽 계통의 일을 정말 진지한 마음으로 할 의향이 있는지를 차분히 지켜보며 기다리고 있다. 나는 가끔 내 천재성이 한쪽 구석에 얌전히 앉아서 내가 매일같이, 매주, 매달 꾸준히 책상 앞에서 나의 창조적 과제를 잘 하고 있는지 지켜본다는 느낌이 든다. 천재성은 내가 정말 그 일을 할 의지가 있는지 확인하고 싶어 한다. 내가 정말 나의 진심을 다해 이러한 창조적 노력을 기울이고 있는지를 온전히 확신하기 위해서. 내가 그저 자리나 어지럽히며 빈둥거리는 게 아니라는 것을 충분히 납득하면 그는 비로소 모습을 드러내 나를 지원할지 모른다. 때로는 2년간의 작업이 다 끝나도록 그 결정적 지원이 주어지지 않을 수도 있다. 때로는 일을 시작한 지 10분도 채 되지 않아 그런 지원이 바로 도착할 수도 있다.

그 지원이 정말 다가왔을 때 — 발 아래서 자동으로 움직

이는 무빙워크의 보도처럼, 내가 쓴 단어들 아래에서 그들이 가장 순조롭고 자연스럽게 흘러가도록 도와주는 바로 그 감각—나는 큰 환희에 사로잡혀 그 힘이 나를 이끄는 대로 따라간다. 그런 순간들에 나는 마치 나 자신이 아닌 것처럼 글을 써 내려간다. 나는 시간과 공간과 나 자신의 자아에 대해서도 망각해 버린다. 그 일이 일어나는 동안 나는 그 창조적 영감의 신비가 주는 도움에 감사할 뿐이다. 그리고 그 신비가 떠날 때, 나는 그것을 붙잡으려 애쓰지 않은 채 그냥 보내고 계속해서 성실한 자세로 작업해 나간다. 언젠가 나의 천재성이 다시 나타나길 희망하면서.

그러니까 나는 양쪽으로 일하는 셈이다.—지원을 받으면서, 또는 지원이 없는 채로—왜냐하면 온전히 창조적인 삶을 살기 위해서는 반드시 그렇게 해야 하니까. 나는 착실하게 일을 해 나가면서 언제나 그 과정에 감사한다. 내가 창조적 영감의 은혜를 입든 안 입든 내가 이 작업에 뛰어들도록 해 준 창조성 그 자체에 감사한다.

왜냐하면 어느 쪽이든 양쪽 모두 놀라운 은총이기 때문이다. 우리가 하게 된 그 어떤 것이나, 우리가 이루려는 것이나, 우리가 가끔 조우할 기회가 닿는 그것 모두가.

언제나 감사를 잊지 말아야 한다.

언제나 감사할 일들뿐이다.

황홀한 심정

그리고 우리 사이에 일어난 이 사건을 앤 패칫은 어떻게 보았을까? 이에 대해 말하자면 이렇다.

내 머리에서 뛰쳐나가 그녀의 머릿속에 자리 잡은 아마존 밀림 소재 소설을 둘러싼 우리의 이 신기한 기적을 그녀는 어떻게 받아들였을까?

사실 앤은 나보다 훨씬 이성적인 영혼을 가졌지만, 그녀조차 뭔가 초자연적인 일이 일어났다고 느꼈다. 심지어 그 창조적 영감이 나에게서 미끄러지듯 빠져나와 그녀에게로 — 입맞춤과 함께 — 안착했다는 것을 그녀 본인이 느꼈다고 했다. 그 이후 나에게 보낸 편지들에서 그녀는 언제나 자기가 쓰고 있는 아마존 밀림 소설을 가리켜 "우리의 아마존 밀림 소설"이라 부르며 관대한 태도를 보여 주었다. 마치 그녀가 처음 내가 잉태한 착상을 전달받아 다시 품어 주는 대리모가 된 듯이 말이다.

그녀의 그런 태도는 매우 자비로웠지만, 그런 관점이 전적으로 진실인 것은 아니다. 그녀의 소설 『경이의 땅(State of Wonder)』[12]을 읽어 본 독자라면 잘 알겠지만, 그 멋진 이야기

12 앤 패칫이 2011년에 출간한 소설로, 마흔두 살의 독신 약리학자인 마리나 싱(Marina Singh)이 동료 연구원의 고열로 인한 사망 소식을 듣고 사태를 파악하기 위해 브라질로 향하는 내용을 담고 있다. 양장본 판형에는 소설 출간 직후 엘리자베스 길버트가 직접 앤 패칫을 친밀하게

는 모두 앤 패칫의 것이다. 그 누구도 그녀가 쓴 것처럼 그 소설을 쓸 수 없었을 것이다. 말하자면 내 쪽이, 진실하고 적절한 최종 인간 조력자를 찾는 동안 그 착상이 식지 않도록 몇 년간 따뜻하게 품어 준 대리 부모의 역할을 한 것이다. 그 착상이 수년간 얼마나 많은 작가들을 찾아다니다가 한동안 내 보살핌을 받고 최종적으로 앤에게 전달되기에 이르렀겠는가?(보리스 파스테르나크는 이 현상에 대해 다음과 같이 아름답게 표현했다. "모든 진실한 책에는 첫 장이라는 게 없다. 바스락대는 숲의 속삭임처럼, 오직 하느님만 아시는 곳에서 그런 책이 태어나는 것이다. 그리고 그것은 하늘로 자라나고 땅을 구르며 숲의 촘촘한 야생 덤불들을 일으켜 세우다가, 그러다 갑자기…… 어느 순간이 오면 꼭대기 높이 솟은 나무들 모두와 함께 단숨에 대화를 시작한다.")

내가 확실히 아는 것은 이 소설이 정말로 쓰이길 원했다는 것이고, ── 나중이 아니라, 언젠가가 아니라, 몇 년 이내가 아니라, 상황이 좀 더 나아지면이 아니라, 삶이 좀 더 수월해지면이 아니라 오직 지금 당장 ── 준비되고 실행 의지를 갖춘 작가를 마침내 만날 때까지 그 탐색을 멈추지 않았다는 것이다.

그래서 그것은 앤의 이야기가 되었다.

그리고 나에게 남겨진 것은, 내가 정말 신비로운 경이로

인터뷰한 내용이 실려 있으며, 소설 집필을 위해 아마존 밀림을 직접 여행한 소감을 묻는 질문에 패칫은 "처음 나흘간은 정말 매혹적이었으나 불행히도 나는 아마존에 열흘 동안 머물렀다."라고 대답했다.

둘러싸인 가장 특별한 세계에 살고 있다는 황홀한 심정과 감각이었다. 이 모든 것은 영국의 물리학자인 아서 에딩턴(Sir Arthur Eddington)이 우주의 섭리를 일컬어 남긴 인상적인 설명을 떠올리게 한다. "우리에게 알려지지 않은 그 무엇인가가, 우리가 뭔지 모르는 일을 하고 있다."

하지만 가장 좋은 부분은 바로 이것이다. 나는 그게 뭔지 몰라도 된다.

나는 알려지지 않은 것이 무엇인지에 대한 해석을 요구하지 않는다. 나는 착상들이 원천적으로 어디서 최초로 잉태되는지, 혹은 왜 창조성은 그토록 예측 불가능하고 돌발적인지, 혹은 이것들이 다 무엇을 의미하는지 이해할 필요가 없다. 나는 우리가 왜 어느 때는 고독 속에서 힘겨운 노동을 하면서도 아무런 결과를 얻지 못하고, 왜 가끔씩은 창조적 영감과 더없이 자유롭게 소통할 수 있는지도 알 필요가 없다. 나는 어느 착상이 왜 오늘 내가 아닌 당신에게 떠올랐는지, 혹은 왜 우리 둘 다에게 나타난 건지, 혹은 왜 우리 둘 다 버리고 떠났는지 알 필요가 없다.

우리 중 누구도 그러한 것들을 알 수 없다. 그러한 것들은 모두 위대한 불가사의 속에 있으므로.

내가 확실히 아는 것은 바로 이것이 내가 기꺼이 내 삶을 보내길 원하는 방식이라는 것이다. 내가 볼 수도, 증명할 수도, 마음대로 명령을 내릴 수도, 이해할 수도 없는 창조적 영감의 기운과 함께 최선의 능력을 다해 협력하며 일하는 것.

일생을 걸기에 좀 이상한 일처럼 들리기는 한다.

이보다 더 좋은 방식으로 내 삶의 나날을 보낼 수는 없을 것이다.

Big Magic

3

허락

건의함을 없애라

나는 예술가 집안에서 자라지 않았다.

뭐랄까, 언제나 규칙적인 시간에 맞춰서 일하며 살아가는 사람들 사이에서 자라났다.

내 외할아버지는 젖소를 키우는 농부였다. 친할아버지는 난로 판매원이었다. 양가 할머니들은 가정주부였고, 그들의 어머니, 자매, 이모, 고모, 숙모 들도 모두 가정주부였다.

나의 부모님에 대해 말하자면, 아버지는 공학 기술자였고 어머니는 간호사였다. 그리고 시대적으로 딱 걸맞은 세대이긴 하지만, 두 분 다 한순간도 히피로서 사신 적이 없었다. 전혀. 그들은 그러한 것들을 받아들이기엔 너무 보수적이었다. 아빠는 1960년대를 대학생으로, 이후 해군에 복무하며 보냈다. 같

은 시기에 엄마는 간호 학교를 다니고 병원에서 교대 근무를 하며, 착실하게 저축액을 늘리면서 보냈다. 두 분은 결혼하고 나서, 아빠는 화학 회사에 취직을 해서 30년간 근무하셨다. 엄마는 파트타임으로 근무했고, 우리 동네 교회의 활동적인 일원이 되었으며, 학교 학부모회 임원으로 참가했고, 도서관 자원봉사를 했으며, 바깥 출입이 어려운 이웃과 노인들을 방문하며 돌보셨다.

두 분은 진중하고 책임감 있는 어른이었다. 세금을 내고, 아주 완고하며, 레이건에게 (두 번이나!) 투표하는 계층 말이다.

그런데 주어진 인생에 어떻게 저항하는지를 내게 가르쳐 준 사람이 바로 이 두 분이었다.

왜냐하면 — 그들의 기본적이고 탄탄한 시민 의식만 넘어서고 나면 — 내 부모님은 당신들의 인생을 뭐든 마음이 원하는 대로 꾸려 갔기 때문이다. 그들은 아주 무사태평함이 넘치는 멋진 태도로 그렇게 하셨다. 아버지는 그저 화학 공학 기술자로만 살아가지 않기로 결심했다. 크리스마스트리를 키워서 파는 농부도 되고 싶었다. 그래서 1973년에 그 일을 이루었다. 우리 가족을 이끌고 어느 농장으로 이사를 가서, 땅을 개간하고, 묘목을 심고, 자신의 계획을 실천했다. 아버지는 자기 꿈을 따른다는 명목으로 다니던 회사를 그만두신 게 아니었다. 그저 당신의 꿈을 일상에 잘 포개 넣었다. 그분은 염소들도 몇 마리 키우고 싶었고, 정말로 몇 마리를 마련했다. 당시 우리 가족이 타던 자가용 포드 핀토 뒷좌석에 당당히 그 염소들을 싣고 집

으로 데려온 것이다. 전에 아버지가 염소를 키워 보신 적이 있었던가? 없었다. 하지만 그분은 실행할 방법을 마련하면 된다고 생각했다. 양봉에 관심이 생겼을 때에도 같은 일이 반복되었다. 그냥 꿀벌 몇 마리를 마련해서 바로 시작하셨다. 35년이 지난 지금, 아버지는 여전히 그 벌집들을 돌보고 계신다.

아버지는 어떤 대상에 점점 호기심이 생기면 그것을 즉각 실행하셨다. 자신이 가진 능력에 굳건한 믿음을 갖고 있었다. 아버지가 무엇인가를 필요로 할 때면(이런 경우는 드물었는데, 왜냐하면 아버지는 농촌에서 자유로이 일하는 넝마주이 일꾼 정도의 극히 소박한 물질적 욕구를 지닌 분이셨기 때문이다.), 그 필요한 물건을 직접 만들거나, 기존의 것을 고쳐 쓰거나, 아니면 어떻게든 대충 이어 붙여 뭐라도 비슷한 것을 만들어 내곤 했다. 대체로 설명서나 안내서는 참고하지 않았고, 전문가의 충고를 구하지도 않았다. 아빠는 소위 지침서나 전문가들에게 그다지 존경심을 갖고 계신 분이 아니었다. 그분은 학위에도 별 관심이 없었으며, 건축 허가 표지나 **무단 출입 금지** 표지판과 같은 문명 사회의 세부점들에도 동일하게 무신경했다.(좋든 나쁘든, **캠핑 금지**라고 표시되어 있는 지점이 실제 텐트를 치기에 언제나 최적의 장소란 것을 내게 가르쳐 준 사람도 아빠였다.)

아버지는 어떤 일을 하라는 잔소리를 진짜 싫어하신다. 개인주의에서 비롯된 그분의 저항 의지는 너무도 강력해서, 때로는 웃음을 터뜨리게 한다. 한번은 해군에 근무할 때, 직속 대위로부터 구내식당에 둘 건의함을 만들라는 명령을 받은 적

이 있었다. 아빠는 열심히 나무를 이어 붙여 상자를 만들고, 벽에 못을 박아 걸고 나서 바로 그 건의함에 들어갈 첫 건의서를 써서 틈새로 집어넣었다. 아빠의 건의는 다음과 같았다. '건의함을 없앨 것을 건의합니다.'

아빠는 여러모로 별난 사람이고, 모든 측면의 권위주의에 극도로 반항하는 그분의 본능적 저항을 살펴보면 때로는 병적인 부분도 있다……. 하지만 나는 언제나 아빠가 멋지다고 생각했고, 심지어 염소들이 가득 타고 있는 포드 핀토를 타고 동네를 돌아다니는 게 부끄럽던 아이 때조차 그런 생각이 들었다. 나는 아빠가 자신의 일을 추진하고 자신이 정한 길을 따르고 있다는 것을 알았다. 그리고 직감적으로 바로 그것이 그를 분명 흥미로운 사람으로 만든다는 것을 감지했다. 당시는 그것을 정의할 정확한 용어가 없었지만, 이제는 아빠가 바로 창조적인 삶을 실천하고 있었음을 이해할 수 있다.

나는 그게 좋았다.

또한 이후 나 자신의 삶을 상상해 볼 시간이 왔을 때에도 아빠의 삶에 주목했다. 그분이 내린 결정들 모두를 따르고 싶었던 것은 아니지만(나는 농사짓는 사람도 아니고 공화당 지지자도 아니다.), 그분이 보여 준 예시는 내가 원하는 대로 이 세상을 헤쳐 나가는 나 자신의 길을 다질 때 힘을 불어넣어 주었다. 또한 우리 아빠와 똑같이, 나도 사람들이 내게 이래라저래라 하는 것을 좋아하지 않는다. 지나치게 호전적이거나 주변과 자주 대립하는 성격은 아니지만 고집이 아주 세다. 창조적

빅매직

인 삶을 사는 문제만큼은 이 완강한 고집이 도움이 된다.

어머니는 우리 아빠보다는 좀 더 문명화되고 세련된 분이라 할 수 있다. 어머니의 머리는 언제나 단정했고, 주방은 늘 깔끔했으며, 어머니가 가진 상냥하고 친절한 중서부식 예의범절은 나무랄 데 없었다. 하지만 어머니를 과소평가하면 안 될 것이, 티타늄처럼 견고한 의지를 가졌고 짐작이 불가능할 정도로 드넓은 범주의 재능을 소유한 분이셨다. 그녀는 가족이 필요로 한다면 뭐든 만들고, 바느질하고, 키워 내고, 뜨개질하고, 수선해 고치고, 이어 붙이고, 새롭게 칠하고, 혹은 종이를 오려서 멋지게 꾸밀 수 있다고 언제나 굳게 믿는 여성이었다. 엄마는 우리들의 머리카락을 직접 잘라 주셨고, 우리가 먹을 빵을 직접 구웠다. 엄마는 우리가 먹는 채소를 기르고 거두고 보존했으며, 우리 옷도 만들어 입혔다. 아기 염소가 태어날 때 엄마는 자기 손으로 염소를 받았고, 닭들을 잡아 요리하고 저녁 식탁에 올렸다. 거실 벽지를 직접 발랐고, 우리 집에 있던 피아노 겉면을 직접 손질했다.(엄마가 동네 교회에서 50달러를 주고 사 온 것이다.) 엄마는 우리가 다치면 간호사로서 직접 치료에 나서서 의사가 있는 병원에 진료받으러 가는 횟수를 줄였다. 엄마는 모두에게 상냥한 미소를 지어 보였고 언제나 완벽하게 모두와 협조하는 사람처럼 굴었다. 하지만 아무도 보고 있지 않을 때는 자신의 세계를 정확히 본인이 원하는 대로 틀 잡아 갔다.

나는 내가 작가가 될 수 있다는 착상을 심어 준 것이, 혹은

최소한 그쪽 세계로 나아가 시도라도 해 봐야겠다는 다짐을 한 계기가 바로 부모님이 보여 준 조용하면서도 패기 넘치는, 자신만만한 삶의 태도였다고 생각한다. 작가가 되겠다는 내 꿈을 두고 부모님이 그 어떤 근심이라도 표현한 기억이 전혀 없다. 내심 걱정스러웠지만 차분한 태도로 감추셨을 것이다. 하지만 솔직히 말해, 나는 그들이 정말 그런 걱정을 했으리라 생각하지 않는다. 그들은 언제나 내가 앞가림을 잘할 거라고 믿었을 것이다. 왜냐하면 그들이 내게 바로 그렇게 가르쳐 주었으므로.(어쨌든 우리 가족 사이에서 통하는 황금률은 이것이다. 만약 네가 스스로 번 돈으로 먹고살 수 있고 다른 사람에게 피해만 주지 않는다면, 네 인생으로 하고 싶은 무엇을 하든 네 자유라는 것.)

아마도 그들이 나에 대해 별 걱정을 하지 않았기 때문에, 나 자신도 나에 대해 그렇게 많이 걱정하지 않았던 것 같다.

또한 작가가 되기 위해서 그 어떤 권위를 가진 대상을 찾아가 허락을 구한다는 생각도 전혀 든 적이 없다. 우리 가족 누구도, 그 무엇을 하더라도 누군가에게 허락을 구하는 것을 본 적이 단 한 번도 없었으니까.

당신의 허가서

사랑하는 독자들이여, 바로 이것이 내가 지금 말하려는 요

지다.

창조적인 삶을 살기 위해서 당신은 그 누구의 허락도 받을 필요가 없다.

아마도 어린아이였을 때는 이런 종류의 메시지를 받지 않았을 것이다. 당신의 부모님은 모든 형태의 위험 요소에 두려움을 느꼈을 것이다. 아마도 당시 부모님이 강박적으로 규칙을 준수하는 사람들이거나, 멜랑콜릭한 우울증을 앓고 있거나, 혹은 중독자거나, 심지어 학대자로 지내느라 바빠 창조성을 향한 그들의 상상력을 펼치지 못했을지도 모른다. 아마도 그들은 이웃이 뭐라 할지 겁을 냈을지도 모른다. 당신의 부모는 최소한 일단 뭔가를 만들어 내는 사람들이 아니었을지도 모른다. 아마도 그들은 순수한 소비자로서만 살았을지도 모른다. 당신은 집안 식구들이 앉아 텔레비전만 들여다보면서 그저 어떤 일이 일어나기만을 하염없이 기다리는 환경에서 자랐을지도 모른다.

그런 건 다 잊어라, 아무 상관 없으니까.

당신의 가족사를 좀 더 올라가 보라. 조부모를 떠올려 보라. 그들은 뭔가를 만드는 사람들이었을 가능성이 꽤 크다. 아니? 아직 아니라고? 그러면 계속해서 위로 나아가 보라. 더 이전으로, 더. 당신의 증조부모를 생각하라. 당신의 조상들을 생각하라. 이민자였거나 노예였거나 군인이었거나 농부였거나 선원이었거나 혹은 낯선 이들을 가득 실은 배가 해변가에 도착하는 것을 지켜본 원주민들이었던 그들을 돌이켜 보라. 충

분히 윗대로 거슬러 올라가면 당신은 더 이상 소비자가 아닌, 빙 둘러앉아 그저 뭔가 일어나기만을 수동적으로 기다리지 않는 사람들을 만날 것이다. 무엇인가를 만들어 내는 데 일생을 바친 사람들을 발견하게 될 것이다.

이것이 바로 당신 존재의 기원이다.

이것이 바로 우리 모두의 기원이다.

인류는 실로 오랜 기간 창조적인 존재로 살아 왔다. 무엇인가를 창조한다는 것이 완전히 자연스러운 인간 본능으로 나타날 만큼 오랫동안 그리고 지속적으로. 내 이야기의 요점을 바르게 파악하기 위해 이 사실을 고려해 보기 바란다. 기록으로 남아 있는 인간 예술 행위의 가장 오래된 증거는 4만 년 전의 작품이다. 이와 대조적으로, 인류가 농경을 시작한 가장 오래된 증거는 1만 년밖에 되지 않았다. 이는 바로 우리가 가진 집단 진화 의식 속에서, 매력적이면서도 실생활에는 불필요한 잉여 산물을 만들어 내는 것을 우리가 훨씬 중요하게 여겼음을 입증한다. 정기적으로 입에 풀칠을 하는 생계유지 수단을 배우는 것보다 말이다.

우리의 창조적인 표현이 가진 다양성은 매우 환상적이다. 지구상에 남아 있는 것들 중 가장 오래 살아남아 사랑받는 인류의 예술 작품들은 분명 아주 장엄한 감동을 전해 준다. 몇몇 작품들은 보는 즉시 바로 그 앞에 무릎을 꿇고 흐느끼고 싶어지게 만든다. 하지만 몇몇은 그렇지 않다. 예술적 표현의 어떤 측면들은 당신 내면을 휘젓고 흥분시킬지 모르나, 같은 표현

이 나에게는 죽을 정도로 지루하게 느껴질지도 모른다. 수세기 동안 사람들이 창조한 예술품 중 어떤 것들은 절대적으로 숭고하며, 아마도 심오함과 성스러움의 위대한 감각에서 발현한 것이겠으나 또 상당수는 그렇지 않다. 많은 예술품들은 그저 그 시대 사람들이 각자 자기 재미와 멋에 취해 빈둥대다가 만들어 낸 것이다. 도자기를 좀 더 예쁘게 빚어 볼까, 아니면 더 멋진 의자를 만들어 볼까, 아니면 그저 시간이나 때우려 벽에 남근이라도 그려 볼까 하면서. 설령 그랬다 해도 아무런 문제가 없다.

당신은 책을 쓰고 싶은가? 노래를 만들고 싶은가? 영화를 연출하고 싶은가? 도자기를 빚고 싶은가? 춤을 배우고 싶은가? 하고 싶은 일이 뭐든 마음껏 해 보라. 누가 뭐라 하든 알게 뭐람? 당신은 인간 존재로서 그런 일을 할 권리를 갖고 태어났다. 그러니 명랑하고 기쁜 마음으로 그 일을 하라.(당연히 진중한 자세로 임해야겠지만, 진중함이 지나치면 좋을 것이 없다.) 창조적 영감이 이끌고 싶어 하는 대로 어디든 당신을 이끌어라. 역사 이래 사람들은 계속해서 꾸준히 뭔가를 만들었고, 또 그걸로 뭐 대단히 거창한 일을 하는 듯한 태도를 취하지 않았음을 명심하라.

우리는 그저 뭔가 만들어 내는 걸 **스스로 좋아하기 때문에** 여러 가지를 만드는 것이다.

우리는 우리 자신이 좋아하기 때문에 흥미롭고 참신한 것들을 추구한다.

그리고 창조적 영감은 우리와 함께 일하는 것을 그 자신이 좋아하기 때문에 우리와 함께 일하는 것처럼 보인다. 왜냐하면 인간 존재들이란 무엇인가 특별하고, 잉여적이며, 불필요할 정도로 풍요로운 무엇인가를, 소설가 메릴린 로빈슨[13]이 "마법적인 과잉(an overabundance that is magical)"이라 부른 어떤 것을 지녔기 때문이다.

마법적인 과잉이라니?

그것은 바로 당신 내부에 침잠해 있는 창조성이다. 당신의 가장 깊은 내면에 들어앉아 조용히 콧노래를 흥얼거리며, 당신을 휘저어 잔잔한 파동을 일렁이게 하는 그것.

당신은 창조적인 사람이 되는 것을 고려 중인가? 그러기엔 이미 늦었다. 당신은 이미 창조적인 사람이니까! 심지어 누군가를 "창조적 사람"이라고 부르는 것 자체가 우스울 만큼 불필요하게 중복된 구절이다. 창조성은 우리 인간 종(種)의 전형적인 특징이다. 우리는 그에 걸맞은 감각들과 호기심을 지니고 있다. 창조적 활동을 하도록 우리에게는 마주 보는 엄지손가락 한 쌍이 주어졌다. 우리는 그에 걸맞은 리듬을 지니고 있

13 메릴린 로빈슨(Marilynne Robinson, 1943~): 미국 아이다호 출신의 소설가이자 수필가. 소설 『하우스키핑(Housekeeping)』(1980), 『길리아드(Gilead)』(2004), 『홈(Home)』(2008), 『라일라(Lila)』(2014) 외에도 다양한 주제의 에세이집을 출간했으며, 1981년 헤밍웨이 문학상, 2005년 퓰리처상, 2009년 오렌지 문학상 등 유수의 문학상을 수상한 다작의 작가다. 2013년에는 박경리문학상 수상자로 선정되어 내한하기도 했다.

다. 우리는 창조성을 펼칠 수 있는 언어와 설렘, 나아가 신적인 존재와 소통할 수 있도록 연결된 관계망까지도 선천적으로 타고났다.

만약 당신이 살아 있는 사람이라면 당신은 그 자체로 창조적인 사람이다. 당신과 나, 그리고 당신이 아는 모든 사람들은 이미 수만 년 동안 무엇인가를 만들면서 살아온 종족들의 후손이다. 장식하는 사람, 땜장이, 이야기꾼, 춤추는 사람, 탐험가, 현악기 연주자, 타악기 연주자, 건축가, 재배자, 문제를 해결하는 사람, 무엇이든 꾸미고 다듬고 윤색하는 사람들. 이런 사람들이 우리의 공통된 조상들이다.

고급문화의 수호자들은 예술이란 오직 선택된 소수의 것이라고 당신을 현혹하려 들지 모른다. 하지만 그들은 우리를 짜증스럽게만 만들 뿐이며, 그들의 생각은 완전히 틀렸다. 우리는 모두 선택된 소수다. 예술을 만들어 내도록 설계된 주체다. 심지어 만약 당신이 동틀 때부터 해 질 녘까지 단것을 입에 달고 정신이 멍해질 때까지 텔레비전의 만화 영화만 보며 자라났다 하더라도 창조성은 여전히 당신의 내면에 도사리고 있다. 당신의 창조성은 당신 자신보다 훨씬 더 오래되었고, 우리 중 누구보다 태곳적의 존재다. 당신의 육체와 당신의 존재 자체가 창조적 영감과 효과적인 협업을 이루며 살도록 완벽하게 설계되었으며, 그 창조적 영감은 여전히 당신을 찾으려 시도하고 있다. 당신의 조상들을 추적해 온 것과 동일한 방식으로.

이 모든 것은 즉 이런 얘기다. 이제부터 당신이 창조적인

삶을 사는 데 근엄한 교장 선생님이 엄숙하게 날인한 허가서 따위는 필요치 않다.

혹시 그래도 여전히 허가서가 있어야 할 것 같아 전전긍긍한다면, **여기!** 내가 방금 당신에게 그 허가서를 내주었다.

예전에 내가 쇼핑할 물건을 적어 놓은 낡은 쪽지 뒷면에 방금 쓴 것이다.

이것으로 당신은 완전히 인가받은 것이라고 생각해도 좋다.

이제 가서 어서 뭐라도 만들어 보라.

당신 자신을 꾸며라

내게는 항상 문신을 즐겨 하는 이웃이 하나 있다.

그녀의 이름은 아일린이다. 그녀는 내가 종종 별로 비싸지 않은 귀걸이들을 새로 사들이는 것과 비슷한 맥락으로, 매번 새로운 문신을 몸에 새기곤 한다. 그냥 아무 생각 없이, 기분 전환 삼아. 그녀는 어느 날 아침 눈을 떠서 기분이 좀 우울하다 싶으면 이렇게 선언한다. "아무래도 오늘 문신을 새기러 가야겠어." 만약 당신이 아일린에게 어떤 문신을 새길 작정이냐고 묻는다면 이렇게 말할 것이다. "으음, 모르겠는데. 문신 가게에 가서 생각해 봐야지. 아니면 그냥 자유로운 작품을 남길 수 있도록 시술사에게 맡기던가."

자, 이 사람은 충동 조절 장애를 겪고 있는 십 대가 아니다.

다 큰 성인 여성이며, 성년을 넘어선 나이의 자녀들도 두고 있고, 매우 성공적인 사업체도 꾸리고 있다. 그녀는 또한 매우 차분하고 멋진 성품의 소유자이며, 독특한 아름다움을 갖추었고, 내가 만난 가장 자유로운 영혼을 가진 사람들 중 하나다. 한번은 그녀에게 물어본 적이 있다. 영구적으로 지워지지 않는 잉크로 신체에 자국을 남기는 일에 어쩌면 그렇게 초연할 수 있느냐고. 그러자 그녀는 이렇게 대답했다. "아, 그건 잘못 이해한 거예요! 영구적인 게 아니라 일시적인 거니까요."

나는 헷갈려서 다시 물었다. "그럼, 당신이 한 문신이 전부 일시적인 거라고요?"

그녀는 미소를 지으며 말했다. "아니요, 리즈. 내 문신은 다 영구 문신이죠. 내 몸이 일시적인 거라고요. 당신 몸도 마찬가지고요. 우리는 여기 지구상에서 어차피 잠깐만 있다가 갈 거잖아요. 그래서 나는 오래전에 이런 결심을 했어요. 나에게 시간이 남아 있는 한, 가능한 최대한 장난스럽고 재미있게 나 자신을 꾸며 보겠다고요."

이 말이 얼마나 내 마음에 쏙 들었는지 당신은 짐작도 못 할 것이다.

왜냐하면 — 아일린처럼 — 나도 내 짧고 일시적인 삶이 허락하는 동안, 가능한 가장 선명하고 발랄하게 내 삶을 장식하면서 살다 가고 싶기 때문이다. 신체적인 것만이 아니라 정신적, 영적, 지적인 측면으로도. 나는 내 삶을 꾸며 주는 밝은 색감이나 새로운 음향, 거대한 사랑, 혹은 모험적인 의사 결정,

이상한 경험들, 기이한 시도들, 갑작스러운 변화, 심지어 실패조차 두려워하고 싶지 않다.

다시 말하자면, 내가 곧장 나가서 내 몸에 잔뜩 문신을 새기고 오겠다는 말은 아니다.(개인적으로 그쪽은 내 취향이 아닐 뿐이라서이지 다른 이유는 없다.) 하지만 나는 분명히 내 존재로부터 나온 즐겁고 재미있는 것들을 창조하는 것에 내가 할 수 있는 한 최대로 시간을 보내려 한다. 왜냐하면 그런 활동이 나를 깨어 있게 하고 살아가게 하기 때문이다.

나는 문신에 들어가는 잉크가 아닌, 워드 프로세서 문서 출력기의 잉크로 나의 꾸미기 활동을 한다. 하지만 글을 쓰려는 내 욕구는, 이 땅에 잠시 살아 있는 동안 자신의 피부를 강렬한 캔버스로 삼으려는 아일린의 욕구와 정확히 같은 장소에서 발현한다.

야, 까짓것 좀 해 보면 어때?라는 생각이 들게 하는 그런 장소에서 오는 것이다.

왜냐하면 모든 것들이 그저 일시적이기 때문이다.

요구 자격

하지만 이런 방식으로 살아가기 위해 — 자유롭게 창작하고 탐색하기 — 당신은 반드시 개인적인 요구 자격과 권리를 외칠 수 있는 강한 의지로 무장해야 하며, 나는 당신이 이러한

의지와 감각을 잘 키워 나가기를 바란다.

'요구 자격'이라는 말이 끔찍스럽게도 부정적인 어감을 주지만, 여기서는 이 단어의 의미를 조금 비틀어서 좋은 쪽으로 활용하려 한다. 왜냐하면 최소한 이런 삶을 살아 보려는 시도라도 해 볼 자격이 충분하다는 것을 당신이 믿지 않으면 삶에서 그 어떤 흥미로운 것도 창조해 낼 수 없기 때문이다. 창작의 요구 자격이란 거만한 공주처럼 이기적으로 구는 것도, 이세계가 당신에게 뭔가를 빚진 것처럼 행동하는 것도 의미하지 않는다. 아니, 창작의 요구 자격이란 단순히 당신이 여기 있어도 된다고 믿는 것을 의미한다. ― 단지 여기 있는 것만으로도 ― 당신은 자신만의 목소리와 관점을 가질 자격이 있다.

시인 데이비드 화이트(David Whyte)는 이런 종류의 창작 요구 자격의 감각을 "창조적 귀속감의 패기 어린 자부심(arrogance of belonging)"이라 부른다. 그는 만약 당신이 삶과 보다 생생하게 소통하길 원한다면 이 감각을 잘 가꾸어 나가는 것이 절대적으로 필요한 특권이 될 거라고 말한다. 이 같은 창조적 존재로서의 패기와 자부심이 없다면 당신은 그 어떤 창조 활동의 위험 부담도 감당하지 못할 것이다. 그런 태도 없이는, 개인적 안정만을 추구하는 숨 막히고 단절된 공간으로부터 빠져나와 예기치 못한 아름다움의 한계점까지 결코 자신을 닦달하여 몰아갈 수 없을 것이다.

창조적 패기와 자부심은 극단적인 자기중심주의나 자기도취가 아니다. 이상하게도 오히려 반대다. 그것은 실제로 당신

을 당신 자신으로부터 떼어 내 보다 충만한 인생에 몰두하게 할 신령한 기운이다. 왜냐하면 종종 당신이 창조적인 삶을 살지 못하도록 가로막는 것은 다름 아닌 당신의 자아도취(자기 회의, 자기 혐오, 자기 판단, 자기 보호 본능에 이끌리는 당신 자신의 억지스럽고 참담한 감각)이기 때문이다. 창조적 패기와 자부심은 자기 혐오의 가장 어두운 침잠으로부터 당신을 끌어 올린다. "내가 가장 최고다!"라고 말하는 게 아니라 그저 단순하게 "여기에 내가 있다!"라고 말함으로써.

나는 이 선한 종류의 패기와 자부심이 — 존재 자체를 긍정하며, 그러므로 자신을 표현할 자격이 있다고 스스로 인정하고 받아들이기를 요청하는 이 단순한 자격 요구 — 당신이 예술적인 충동을 받을 때마다 자동으로 당신의 머릿속에서 일어나는 불쾌한 입방아를 효과적으로 진압할 수 있는 유일한 무기라고 믿는다. 내가 말하는 불쾌한 입방아는 이런 것이다. "주제에 창조적으로 살아 보려 하다니, 웃기시네. 대체 네가 뭐라도 되니? 넌 못난이고 멍청하고 재능도 없고, 네가 만든 건 아무런 목적에도 부합하지 않아. 네가 처박혀 있던 쥐구멍으로 어서 꺼져 버려."

어쩌면 당신은 평생 자신의 이런 말에 풀이 죽으며 순종적으로 대응해 온 건지도 모른다. "네 말이 맞아. 난 진짜 못난이고 멍청이야. 지적해 줘서 고마워. 이제 다시 내 구덩이로 돌아갈게."

나는 당신이 이것보다는 훨씬 생산적이고 흥미로운 대화

를 자신과 나누기 바란다. 제발 부탁하건대, 최소한 자신을 방어하고 열심히 변호해라!

자신을 창조적인 사람으로 변호하는 것은 당신 자신을 정의 내리는 것으로부터 출발한다. 그것은 당신이 자신의 의지를 선포할 때 시작된다. 당신이 작정한 것이 무엇이든, 몸을 꼿꼿이 세우고 가슴을 펴고 큰 소리로 말하라.

나는 작가다.

나는 가수다.

나는 배우다.

나는 원예사다.

나는 무용가다.

나는 발명가다.

나는 사진가다.

나는 요리사다.

나는 디자이너다.

나는 이것이고, 나는 저것이고, 또한 다른 것이기도 하다!

나는 아직 내가 무엇인지는 정확히 모르지만, 곧 작업에 뛰어들어 알아내고 싶은 마음으로 충만하다!

말을 내질러 보라. 당신이 거기 있다는 것을 창조적 의지가 알 수 있도록. 젠장, 당신 자신도 당신이 거기 있다는 것을 알도록. 왜냐하면 이 의지의 선포는 전체 우주나 아니면 다른 누

구를 향한 선포인 동시에, 결국 자기 자신에게 하는 선포이기 때문이다. 이 선포를 듣는 순간 당신의 영혼은 그에 맞춰서 활동을 시작할 것이다. 사실상 그것은 환희에 들뜬 상태로 기쁘게 움직일 것이다, 왜냐하면 그것이 바로 당신의 영혼이 태어난 목적이므로.(장담컨대 당신의 영혼은 당신 자신의 존재가 깨어나기를 수년간 기다려 왔다.)

하지만 그 발화를 시작하는 사람은 반드시 당신이어야 한다. 그러고 나면 당신은 스스로 그 발화에 머물 자격이 있다고 느낄 것이다.

이 의지의 선언과 요구 자격의 인식은 당신이 딱 한 번만 실행하고 그 후 내내 기적을 기대하는 식이 아니다. 당신이 영원토록 매일같이 해 줘야만 하는 일이다. 나는 성인이 된 이래 매일, 하루도 거르지 않고 계속해서 나 자신을 작가로서 정의하고 변호하는 일을 해 왔다. 지속적으로 내 영혼과 온 우주에 대고, 내가 창조적 삶을 유지하는 일에 매우 진지하게 임하고 있으며, 결과물이 어떻든 그리고 내가 느끼는 고민과 불안이 얼마나 깊든 나는 이 창작 작업을 절대 그만두지 않을 것임을 상기시키고 또 상기시켰다.

시간이 흐르면서, 나는 이러한 단언과 발화를 하기에 가장 적절한 음색의 목소리도 발견했다. 끈질기고 고집스럽지만 사근사근함도 갖추는 것이 가장 좋다. 당신 자신에게 반복적으로 말하되, 신경질적으로 날카로운 고함을 지르는 식이면 안 된다. 당신의 가장 어둡고 부정적인 내면의 목소리들에게 말

할 때는 인질 협상 전문 요원이 난폭한 사이코패스에게 말을 붙이듯 해야 한다. 차분하게, 그러나 단호하게. 무엇보다 절대 물러서지 말라. 당신은 한 걸음 물러난다는 여유를 부릴 수조차 없다. 당신이 협상을 통해 살려 보려는 삶은 결국에는 당신 자신의 것이기 때문이다.

"너 따위가 도대체 뭐라고 생각하는 거냐?" 당신의 가장 어두운 내면의 목소리가 강력하게 따질 것이다.

"설마 몰라서 묻는 건가." 당신은 이렇게 대답할 수 있다. "내가 누군지 말해 줄게. 나는 다른 모든 이들과 같이 신의 자녀다. 나는 이 우주를 구성하고 있는 중요한 요소이며, 눈에 보이지 않는 영적 후원자들이 나를 신뢰하며 나와 함께 작업하는 사람이다. 내가 여기에 있다는 사실 자체가 내가 여기에 있을 권리를 가졌다는 증거다. 나는 나 자신의 목소리와 관점을 가질 권리가 있다. 나는 창조성과 함께 협업할 권리가 있다. 왜냐하면 나 자신이 위대하고 근본적인 창조의 산물이자 결과이기 때문이다. 나는 내가 추구하는 예술성을 자유롭게 해방시키기 위한 임무를 갖고 여기에 와 있다. 그러니 그녀를 자유롭게 놓아줘."

이렇게 말이다.

이제 주도권은 당신에게로 넘어왔다.

독창성 vs 진실성

아마도 당신은 자신이 충분히 독창적이지 않을까 봐 두려워할지 모른다.

어쩌면 그게 문제일 수도 있다. 당신은 당신의 착상들이 진부하고 무미건조하다고, 그러므로 창작할 가치가 없다고 걱정하고 있을지도 모른다.

야심 찬 포부의 작가들도 가끔 내게 이렇게 말한다. "저에게 어떤 아이디어가 있는데, 누군가 먼저 했을까 봐 겁이 나요."

글쎄, 그 말이 맞다. 아마 십중팔구 누군가 이미 해 본 적 있을 것이다. 대부분은 이미 누군가 한 적이 있다. 하지만 그것들은 아직 당신의 손으로는 실행되지 않았다.

셰익스피어가 이 생에서 보낸 날들을 마감할 무렵, 그는 작품을 통해 대략 그때까지 나와 있던 거의 모든 이야기의 주요 줄거리들을 섭렵했다. 그렇다고 해서 셰익스피어 사후 거의 5세기가 지나가는 동안, 많은 작가들이 그와 거의 동일한 구조의 극적 줄거리들을 반복해서 탐색해 나가기를 멈추지는 않았다.(그리고 기억하라. 그 이야기들의 상당수는 심지어 셰익스피어가 손대기 오래전부터 이미 상투적인 클리셰적 요소를 가지고 있었다.) 피카소가 프랑스 라스코 동굴에 가서 고대에 그려진 동굴 벽화를 감상했을 때, 이렇게 말했다고 한다. "1만 2000년 동안 우리 인류는 배운 게 아무것도 없군." 아마도 사실일 것이다. 하지만 그래서 뭐가 어떻다고?

같은 주제를 좀 반복하면 어떤가? 한 세대에서 다음 세대로 넘어가면서, 우리가 늘 같은 착상들 주변을 계속해서 맴돌면 좀 어떤가? 새로운 세대가 나타날 때마다, 수많은 세월 동안 인류 전체가 느끼고 궁금해한 것처럼, 그들 역시 매번 같은 욕구를 느끼고 같은 질문을 던지는 게 뭐 어떤가? 결국 우리는 모두 연결되어 있으므로 창조적인 본능에도 어떤 반복적인 부분이 드러나게 된다. 모든 것들은 우리에게 무엇인가를 연상시킨다. 하지만 동일한 착상이라 해도 당신이 그곳에 자신의 표현과 열정을 담는다면 그 착상은 당신의 것이 된다.

어쨌든, 나이가 들수록 나는 점점 독창성 쪽에는 감흥이 덜하다. 요즘 나는 진실성에 훨씬 더 이끌린다. 독창성을 겨냥한 시도와 노력은 종종 강렬하고 소중하며 희귀한 느낌을 준다. 하지만 고요한 공명함을 담고 있는 진실성에서 심금을 울리는 깊은 감동을 받지 못한 적은 단 한 번도 없다.

그냥 당신이 말하고 싶은 것을 말하고, 진실을 다해 말하라.

다른 사람과 나누고 싶은 것이 무엇이든 기꺼이 털어서 나누어 보라.

만약 그것이 충분히 진실한 시도라면, 장담하건대 그것은 독창적으로 느껴질 것이다.

동기들

아, 한 가지 더 말할 것이 있다. 당신의 창조성으로 이 세상을 구하려고 부득불 애쓰지 않아도 된다.

당신의 예술은 반드시 독창적일 필요가 없을뿐더러 중요해질 필요도 없다.

예를 들어, 누군가 나에게 자기는 다른 사람들을 도울 목적으로 책을 쓰고 싶다고 말하면 나는 늘 속으로 이렇게 생각한다. 아, 제발 그러지 마세요.

제발 도와주겠다고 하지 말라.

만약 당신이 다른 사람들을 도와주고 싶다면 그건 참으로 훌륭한 일이다. 하지만 부디, 오직 그것만을 당신의 유일한 창조적 동기로 삼지 말길 바란다. 왜냐하면 당신의 좋은 의도는 금세 중압감을 느낄 것이고, 영혼에 부담을 줄 것이기 때문이다.(그것은 영국의 칼럼니스트인 캐서린 화이트혼의 멋진 격언을 생각나게 한다. "당신은 다른 사람들을 위해서 살아가는 사람들을 육안으로 알아볼 수 있다. 역설적으로 그들의 봉사를 받는 사람들의 얼굴에 그만큼 시달린 흔적이 드러나기 때문이다.") 나는 당신이 나를 돕기 위해서보다는 당신 스스로를 즐겁게 하기 위한 목적으로 책을 쓰는 게 훨씬 더 좋다고 생각한다. 혹은 당신이 보다 어둡고 심각한 주제를 다루고 있다면, 나는 당신이 우리를 구원하거나 위로하기 위해서가 아니라 오히려 당신 자신을 구원하고, 거대한 심리적 부담으로부터 자신을 위로하기 위해

예술 창작을 했으면 좋겠다.

나는 예전에 나 자신을 구원하기 위해 책을 쓴 적이 있다. 나 자신의 감정적인 혼란을 이해하고, 나의 영혼을 탐색하던 여정을 정리하기 위한 목적으로 여행 회상록을 썼다. 그 책을 통해 내가 이루려 한 것은 나 자신을 알아 가는 것뿐이었다. 하지만 그 과정에서, 나는 보다시피 나 이외에도 많은 사람들이 자신들의 내면을 알아가도록 도움을 줄 이야기를 쓰게 되었다. 하지만 그 자체는 결코 내 의도가 아니었다. 만약 내가 다른 사람들에게 도움이 되겠다는 목적만으로 『먹고 기도하고 사랑하라』를 쓰려 했다면 나는 완전히 다른 책을 썼을 것이다. 심지어 나는 도저히 견디지 못할 정도로 읽기 힘든 책을 썼을지도 모른다.(좋아, 좋아······『먹고 기도하고 사랑하라』가 지금 나온 그 자체로도 도저히 견디지 못할 정도로 읽기 힘들다고 평한 비평가들도 많다는 것을 나는 인정한다. 하지만 그것은 내가 보여 주려는 요점이 아니다. 내가 말하려는 것은 내가 그 책을 나 자신을 위해 썼다는 것이다. 어쩌면 바로 그 이유 때문에 많은 독자들에게 진심 어린 것으로, 궁극적으로 도움이 된다고 느꼈을 것이다.)

예를 들어 지금 당신이 손에 들고 있는 바로 이 책을 고려해 보라. 『빅매직』은 분명히 자기 계발서다. 그렇지 않은가? 하지만 온 존경과 애정을 담아 말하지만, 나는 당신을 위해 이 책을 쓰지 않았다. 나는 나를 위해 이 책을 썼다. 나는 나 좋으라고 이 책을 썼다. 왜냐하면 나는 창조성이라는 주제에 대해 숙고하는 것을 진심으로 좋아하고 즐거워하기 때문이다.

이 주제에 대해 명상하는 것은 나에게 유쾌하고 유용한 활동이다. 만약 내 글이 당신을 돕는 결과를 가져온다면 정말 멋진 일이고 나 또한 기쁠 것이다. 당신이 이 책으로부터 도움을 받는다면 그것은 이 책이 가져다주는 너무나 신나는 부수적 효과다. 하지만 결국 가장 중요한 것은, 나는 내가 하는 일에 몰두하는 것을 좋아하기 때문에 이 일을 하고 있다.

나에겐 필라델피아의 노숙자들을 돕기 위해 일하는 데 한평생을 바친 수녀 친구가 있다. 그녀는 뭐랄까, 살아 있는 성녀에 근접한 존재라 할 수 있다. 그녀는 빈곤 계층, 고통받는 계층, 버림받고 길 잃은 사람들을 위해 피곤한 줄 모르고 지지와 지원을 아끼지 않는다. 당신은 그녀의 자선 봉사 활동이 얼마나 효과적이고 큰 영향력을 발휘하는지 짐작이 가는가? 왜냐하면 그녀 스스로 그런 활동을 좋아하고, 그 활동이 그녀에게 기쁨과 즐거움을 주기 때문이다. 그러지 않는다면 그 일은 제대로 풀리지 못하고 그저 의무적인 노동과 우울한 순교의 현장이 될 것이다. 하지만 메리 스컬리언 수녀는 순교자가 아니다. 그녀는 천성에 잘 들어맞는 존재이자 활기 어린 생동감에 찬 존재로서 삶을 살아가며, 멋지고 행복한 시간을 보내는 명랑한 영혼의 소유자다. 그 과정에서 그녀가 그토록 많은 사람들을 돌보고 그들에게 힘을 주는 것은 그저 부산물인 셈이다. 하지만 모든 이들은 주어진 임무 뒤에서 그녀가 본연의 순수한 즐거움을 느낀다는 걸 알며, 바로 그 이유로 그녀의 존재가 그토록 궁극적인 위안과 치유를 주는 것이다.

당신의 작품이 당신에게 즐거움을 준다면 그것만으로 족하다. 당신의 작품이 당신에게 위안을 주거나 당신에게 매력적으로 다가오거나 혹은 당신을 구원해 준다면, 혹은 그저 당신이 광적으로 변해 버리지 않도록 당신을 정상의 범주에 붙잡아 주는 취미라 해도 괜찮다. 심지어 당신의 작품이 전적으로 시시하거나 하찮은 수준이어도 괜찮다. 그래도 된다. 그 어떤 것도 다 괜찮다.

뭔가를 창조해 보려는 자신만의 이유가 있다면 그것만으로 이유는 충분하다. 그저 당신이 사랑하는 활동을 추구하는 것만으로, 당신은 의도치 않게 우리에게 많은 도움을 주게 될지도 모른다.("도움의 손길을 뻗게 되지 않는 사랑이란 존재하지 않는다."라고 신학자 폴 틸리히는 말했다.) 당신을 살아 있게 하는 것이라면 그것이 무엇이든 하라. 당신 자신을 매혹시키는 것, 당신 자신이 집착하는 것, 당신 자신의 충동을 좇아라. 그들을 믿어라. 무엇이든 창조해 내면 그것은 당신의 마음에 큰 변혁을 가져온다.

그러고 나면 나머지는 저절로 굴러갈 것이다.

학교 교육

나는 한 번도 글을 쓰기 위한 전문 학위를 가져 본 적이 없다. 나는 정치학과 학사 학위를 받으며 뉴욕 대학교(NYU)를

졸업했는데(일단은 뭐라도 전공해야 하니까.), 덕분에 아주 훌륭하고 도량이 넓은 옛날식 인문학 교육의 정석을 체험했다. 그래서 여전히 행운이라고 느낀다.

나는 항상 내가 작가가 되고 싶어 하는 걸 알았고, 학부 시절에는 문학 창작 관련 강의도 몇 개 수강했지만, 뉴욕대를 졸업할 즈음엔 순수 문학 창작 대학원에 진학하지는 않기로 결정했다. 나는 젊은 작가들 열댓 명이 한 방에 모여 그들 자신의 목소리를 찾기 위해 애쓰는 공간이, 과연 내 목소리를 찾기 위한 가장 좋은 장소가 될지 회의적이었다.

또한 나는 문학 창작 분야의 전문적 학위가 내가 들이는 비용만큼의 효율성을 안겨 줄지에 대해서도 확신하지 못했다. 예술 학교 진학은 치과 대학교 진학과는 다르다. 치대에 갈 때는 정해진 교육 과정이 끝나면 자신이 선택한 분야에서 취업할 수 있을 거라고 나름 확신할 수 있으니까. 그리고 치과 의사들의 경우에는 공인된 검증 자격을 갖추는 것이 매우 중요하다고 생각되지만(항공 조종사, 변호사, 네일케어 아티스트의 경우에도 마찬가지고.), 소설가들이 공인된 자격을 갖출 필요가 있는지는 별로 납득되지 않는다. 역사적으로도 이러한 나의 의구심이 타당하다는 것이 입증된다. 1901년 이후 노벨상을 수상한 북미 작가들은 모두 열두 명인데, 이들 중 문학 예술 석사 학위를 소지한 사람은 단 한 명도 없다. 심지어 네 명은 고등학교를 나온 적도 없다.

요즘에는 예술을 전문적으로 공부할 수 있는 꽤나 값비싼

학교들이 많다. 그중 몇몇은 화려한 명성을 자랑하는 명문이고, 몇몇은 그렇지 않다. 만약 당신이 그쪽 길을 가려 한다면 그 길을 택하라. 하지만 그것이 일종의 등가 교환 거래며, 거래를 통해 당신이 혜택을 본다는 것을 확실히 해야 한다. 이 거래를 통해 학교 측이 무엇을 얻는지는 명확하다. 바로 당신의 돈이다. 이 거래를 통해 학생들이 얻는 것은 각자가 배움에 기울이는 헌신의 정도, 학교에서 제공하는 프로그램의 내실, 강사들의 질적인 수준에 따라 천차만별로 나타난다. 물론 확실히 짚고 넘어가자면, 당신은 학교 프로그램들을 통해 규율과 자기 훈련을 배우고, 문체나 양식 등의 스타일을 배우고, 심지어 용기를 배울 수 있다. 또한 당신의 전공 분야를 함께할 평생 동지들을 예술 학교라는 둥지에서 만나게 될지 모른다. 당신의 경력 생활 내내 소중한 자산이 될 전문적인 인맥과 지원을 제공해 줄 동료들 말이다. 심지어 당신이 내내 꿈에 그리던 진정한 멘토가 되어 줄, 세심하고 열정 넘치는 특별한 은사를 발견할 수도 있다. 하지만 나는 전문 학위를 받으려 애쓰는 예술계 학생들의 시도가 종종 그저 자신의 예술적 정당성을 증명하려는 발버둥 — 그들이 정말 창조적인 사람들이라는 증명서를 갖기 위한 노력, 왜냐하면 그들이 획득한 학위가 그렇다고 말해 주는 셈이니. — 에 국한될까 봐 걱정된다.

한편으로, 나는 공식 인가를 원하는 이러한 심정은 온전히 이해한다. 창작을 시도한다는 것은 매우 자신 없고 불안정한 길이다. 하지만 만약 당신이 매일매일 꾸준히 자기 자신을 훈

런하듯 변치 않는 애정을 품고 자발적으로 당신 자신의 작업에 매달린다면 당신은 이미 진짜 창작자다. 그리고 당신은 증명을 목적으로 그 누구에게도 돈을 낼 필요가 없다.

만약 당신이 이미 어떤 창작 분야든 전문 학위를 획득했다면 고민하지 않아도 된다! 당신에게 충분한 운이 따랐다면 그 학위를 얻기 위한 과정이 당신의 작품을 더 낫게 만들어 줬을 것이고, 최소한 그로 인해 당신이 해를 입지는 않았을 것이다. 당신이 학교에서 배운 어떤 강습이라도 잘 숙지하여 당신의 작품을 발전시키는 데 활용하라. 혹은 만약 당신이 지금 현재 예술 관련 학위를 얻기 위한 과정에 있고, 그 학위를 정직하고 쉽게 얻을 수 있는 상황이라면 아무 문제가 없다. 만약 학교가 당신에게 무료 장학금을 지원한다면 더할 나위 없이 좋다. 당신이 교육 환경의 수혜를 받는다는 것 자체가 행운이니 이득이 되도록 그 행운을 잘 활용하라. 열심히 일하고, 당신의 기회를 최대한 활용하여 성장하고 성장하고 또 성장하라. 학교에서 교육을 받는 이 기간은 당신이 자기 학습에 온전히 집중하고 창조성을 확장할 아주 멋진 시간이 될 수 있다. 하지만 만약 당신이 예술 쪽 전문 학교 진학을 고려 중인데 교습비를 낼 가욋돈이 없는 상황이라면, 내가 꼭 말해 주고 싶은 것은 ─ 당신은 그 과정 없이도 살 수 있다. 심지어 교습비 때문에 빚을 지지 않은 채 살 수 있다는 건 큰 이점이다. 왜냐하면 빚이란 창조적인 꿈들을 무참히 난도질해 버리는 도살장이기 때문이다.

내가 아는 가장 훌륭한 화가들 중 한 분이 지금 전 세계에서 제일 평판 좋은 예술 학교의 강사로 재직하고 있다. 하지만 내 친구인 그분은 전문 학위 소지자가 아니다. 물론 자기 분야에서 뛰어난 전문가이지만, 그런 실력을 전문적으로 배워 얻은 것이 아니라 독학으로 터득했다. 그는 수년간 지독하게 노력한 끝에 위대한 화가가 되었다. 이제는 학교에서 다른 이들을 가르치는데, 그 자신은 사실 한 번도 그런 수준의 교육을 받아 본 적이 없었다. 그러면 과연 이러한 교육 체계가 반드시 필요한 것인지 슬그머니 의구심이 들기도 한다. 하지만 학생들은 이 학교에서 공부하기 위해 세계 온갖 지역에서 모여들며, 이들 중 다수는 (부유한 집안 출신이 아니거나, 혹은 대학에서 전액 장학금을 받지 않고 진학한 경우) 결국 수만 달러로 남은 대출금을 떠안으며 교육 과정을 마무리하게 된다. 내 친구는 학생들을 엄청나게 아끼는 마음으로 강단에 서고 있기에, 그들이 감당하기 어려운 빚의 수렁으로 점점 빠져드는 것을 지켜보고 있자면 (역설적으로 그들은 그처럼 되기 위해서 노력하는 것인데) 마치 심장이 옥죄듯 마음이 아프다고 한다. 나 역시도 가슴 아프다.

내가 친구에게 학생들이 왜 그런 길을 택하는지 물었을 때 ─ 왜 이 학생들은 고작 몇 년간의 창작 교습 과정을 위해 그들의 미래를 담보로 삼는지 ─ 그는 이렇게 말했다.

"글쎄, 사실 그들이 항상 심사숙고해서 결정을 내리는 건 아니니까. 대부분의 예술가들은 충동적인 사람들이지. 아주

먼 미래까지 미리 생각하거나 계획하지도 않고. 예술가들이란 천성적으로 도박꾼이거든. 도박은 위험한 습관이지만 예술 작품을 만든다는 건 언제나 도박이지. 말하자면, 자기가 뭔가를 창조하는 데 들이는 시간과 노력과 자원들이 어쩌면 나중에 훨씬 크고 좋은 결과로 보상받을지도 모른다는 희박한 가능성에 패를 걸고 주사위를 굴리는 거야. 누군가 자기 작품을 사게 된다든지, 자기 예술이 성공을 거둔다든지. 내가 가르치는 학생들 중 많은 수는 이렇게 큰 돈을 내고 받는 값비싼 학교 교육이 길게 보면 자신에게 그럴 만한 가치가 될 거라는 가능성을 놓고 도박을 하는 거야."

이것이 무슨 말인지 나는 잘 안다. 나도 항상 창작의 충동을 따라 움직여 왔다. 그것은 호기심과 열정의 영역과 함께 온다. 나도 항상 내 작품으로 여러 도약을 취해 보며 도박을 한다. 최소한 그러기 위해 노력한다. 만약 당신이 창조적 존재로 살기를 원한다면 위험 부담을 기꺼이 받아들일 준비가 되어 있어야 한다. 하지만 만약 당신이 도박을 할 거라면 당신이 도박을 하고 있음을 숙지하라. 당신 손아귀 안에 주사위 한 쌍을 쥐고 있음을 인지하지 않고 주사위를 굴리는 일은 절대 없어야 한다. 또한 당신이 내건 판돈을 실제로 스스로 (감정적으로 그리고 재정적으로) 감당할 수 있는지 반드시 확인하라.

내가 걱정하는 것은 많은 사람들이, 실제 자신들이 현재 도박을 하고 있다는 것을 자각하지 못한 채 예술 학교 진학에 터무니없을 정도로 많은 금액을 퍼붓는다는 것이다. 그 이유

는—표면상으로는—마치 그들이 미래를 위해 착실히 투자하는 것처럼 보일 수 있기 때문이다. 어쨌든 교육 기관은 자신의 생계에 보탬이 될 전문 직업에 종사하는 것을 배우러 가는 곳이니까. 그리고 직업에 종사할 자격을 획득하는 것은 충분히 책임감 있고 존경받을 만하지 않나? 하지만 예술은 보통 우리가 말하는 직업의 개념에 비추어 봤을 때 결코 직업의 한 형태라 할 수 없다. 더욱이 창조성에는 고용 보장 제도 같은 것이 있을 리 없고, 앞으로도 없을 것이다.

그렇다면 창작자가 되기 위해 엄청난 빚더미 속으로 굴러 들어가는 것은, 기쁨과 해방의 분출구로 존재하던 그 어떤 것에서 오히려 어두운 스트레스와 마음의 부담을 끌어낼 수 있다. 그리고 교육에 그토록 많은 금액을 투자하고 난 이후, 즉각적으로 직업적 성공을 거두지 못한 예술가들은 자신들이 실패한 것처럼 느낄 수 있다. 이러한 실패의 감각은 그들의 창조적인 자신감의 표출을 방해해 작업에 차질을 가져오고, 심지어 창작 작업 자체를 그만두게 할 수도 있다. 그러고 나면 그들은 예술가로서 자신의 수치와 실패를 곱씹는 모멸감과 자괴감을 느끼게 된다. 그뿐만 아니라 매월 아찔한 금액의 대출금 상환 청구서가 실제로 그들의 수치와 실패를 영원히 상기시키며 들이닥칠 때마다 감정적, 재정적으로 양쪽을 처리하느라 허덕이게 된다.

내가 전문 교육이나 학위 자체를 반대하는 입장은 전혀 아니라는 점을 부디 이해해 주기 바란다. 나는 그저 감당할 수

없는 채무를 벌이는 것에 반대할 뿐이다. 특히 창조적 삶을 살기를 바라는 사람이라면. 그리고 최근 (최소한 여기 미국에서는) 전문적인 고등 교육 기관에 진학한다는 개념 자체가 실제로 감당할 수 없는 채무를 빚지는 것과 거의 동의어가 되고 있다. 예술가들이란 빚과 가장 거리가 멀어야 하는 족속이다. 그러니 그 덫에 빠지지 않도록 조심하라. 만약 당신이 이미 그 덫에 빠져 있다면 어떤 수단과 방법도 가리지 말고 가능한 빨리 그곳에서 사력을 다해 기어 나오라. 보다 자유롭게 살고 창작할 수 있도록 당신 자신을 자유롭게 하라. 당신은 바로 그렇게 살아가도록 자연에 의해 설계된 존재니까.

부디 스스로에게 주의를 기울이라는 게 내가 하고 싶은 말이다.

당신의 미래를 안전하게 보호하도록 주의를 기울여 당신의 건강한 분별력 역시 안전하게 보호하라.

그러지 말고 이렇게 해 보라

예술 학교에 진학하기 위해 거액의 대출을 받는 대신 어쩌면 이 세상에 더 깊이 나아갈 수 있도록, 더 용감하게 이 세상을 탐색할 수 있도록 자신을 밀어붙일 수도 있을 것이다. 혹은 당신의 내면으로 더 깊이, 더 용감하게 밀고 들어가던가. 당신이 이미 보유한 학위, 지금껏 경험한 교육 내용과 현재 상태를

정확히 기록해 보라. 당신이 살아온 햇수, 당신이 겪은 시험들, 그간 당신이 배운 기술들 말이다.

만약 당신이 현재 나이가 젊고 어린 사람이라면, 눈을 크게 뜨고 이 세상이 당신을 충분히 전력으로 교육하도록 당신 자신을 내맡겨라.(월트 휘트먼은 이렇게 경고했다. "교과서대로 배워서 올라가는 것은 이제 그만!") 나 또한 경고한다. 교실을 통하지 않고서도 배울 수 있는 방법은 너무나 많다. 심지어 당신이 아직 정말 어린 나이라 해도, 창조성을 통해 당신의 관점을 남들과 나누기 시작하는 것을 주저하지 말아라. 당신이 어리다면 내가 보는 것과는 다른 관점으로 사물을 바라볼 것이고, 나는 그런 당신의 관점을 알고 싶다. 우리 모두 알고 싶어 한다. 우리가 당신의 작품을 볼 때면(당신의 작품이 그 어떤 것이 되든), 우리는 당신의 젊음을 느끼고 싶어 할 것이다. 당신이 우리 모두가 있는 이곳에 최근 갓 도착한 존재라는 그 신선한 감각 말이다. 넓은 아량과 너그러움을 보여 줘서 우리가 그것을 느끼도록 해 주기 바란다. 어쨌든 현재 당신이 서 있는 그 지점에 우리가 서 있었다는 건, 우리 중 많은 사람들에게는 꽤 오래전 일이기 때문이다.

만약 당신이 나이가 많은 축이라면 그동안 내내 이 세계가 당신을 교육해 왔다는 것을 믿어 보라. 당신은 이미 스스로 안다고 생각하는 것보다 훨씬 더 많이 알고 있다. 당신은 끝난 것이 아니라 단지 잘 준비된 상태다. 어떤 연령대에 이르고 나면, 자기 시간을 어떻게 써 왔는지에 관계없이, 당신은 어쨌든

삶이라는 전공에서 전문 박사 학위를 받았을 가능성이 매우 크다. 만약 당신이 꽤 오랜 시간 살았으면서 여전히 이곳에 있다면 — 만약 당신이 이렇게 오랫동안 살아남았다면 — 그것은 당신이 많은 것들을 잘 알고 이 세상에 해박하기 때문이다. 당신이 우리에게 당신이 아는 것들과, 배운 것들과, 눈으로 본 것들과, 마음으로 느낀 것들에 대해 말해 주길 바란다. 만약 당신이 창조적인 삶을 살고 싶으나 나이가 많고 지금껏 이렇다 할 작품이 없는 상황이라면, 사실 당신은 창조적인 삶을 살아가는 데 필요한 것들 전부를 이미 가지고 있을 가능성이 매우 크다. 실제로 당신의 작업을 수행해 나가는 데 드는 자신감만 제외하고. 하지만 당신은 우리를 위해 작업을 해 나갈 필요가 있다.

당신이 나이가 적든 많든, 우리 자신의 삶을 풍성하게 하고 우리의 삶을 더 잘 알기 위해서 당신은 창조의 작업을 해 나갈 필요가 있다.

그러니 당신의 불안과 두려움을 잡아 발목을 쥐고 거꾸로 매달아 버려라. 그리고 창조성을 입증받기 위해서 어떤 자격이나 학위가 필요한지(그리고 그 때문에 얼마나 많은 돈을 내야 하는지)에 대한 당신의 무겁고 거추장스러운 생각들을 모두 신나고 자유롭게 떨쳐라. 왜냐하면 장담컨대 당신은 이미 창조성을 입증받은 상태다. 여기 우리의 일부인 당신이라는 존재의 천성이 곧 창조성이기 때문이다.

당신의 선생들

당신은 위대한 교사들 수하에서 공부하고 싶은가? 그것이 정녕 당신이 바라는 바인가?

음, 당신은 어디서나 그런 위대한 교사들을 발견할 수 있다. 그들은 당신의 서재나 도서관 선반 위, 박물관 벽에 걸려 있다. 그들은 수십 년 전 만들어진 녹음 기록들 속에 들어 있다. 당신을 최고 대가의 솜씨로 교육시키려고 당신을 지도해 줄 선생들은 심지어 굳이 살아 있을 필요조차 없다. 소설의 줄거리 구성과 인물의 성격 묘사에 대해서 찰스 디킨스만큼 나에게 잘 가르쳐 준 작가는 없다. 말하나 마나지만, 나는 그에 대해 상의하려고 따로 그의 집무 시간에 맞춰 그를 실제로 만나 본 적은 단 한 번도 없다. 디킨스로부터 가르침을 받기 위해 내가 한 일이란, 그의 소설들이 마치 신이 내린 성경이라도 되는 것처럼 수년간 탐독하며 연구하고, 그러고 나서 혼자 지독하게 많은 습작을 해 본 것뿐이다.

작가를 꿈꾸는 지망생들은 어느 정도는 운이 좋은 사람들이다. 왜냐하면 글쓰기란 그토록 개인적인 범주에서 할 수 있는 (그리고 돈도 적게 드는) 일이고 언제나 그래 왔기 때문이다. 다른 창작 분야의 경우는 보다 까다롭고 더 많은 돈이 들어간다는 점을 인정해야 한다. 예를 들어, 전문 오페라 가수나 클래식 음악을 연주하는 첼리스트가 되고 싶다면 매우 엄격하고 완고하며 전문 감독의 지도가 필요한 훈련 과정이 필수적

이다. 수세기 동안 많은 사람들이 음악 전문 학교나 댄스 아카데미 또는 예술원에서 교육을 받아 왔다. 그러한 교육을 받은 수많은 경이로운 예술가들이 시간을 두고 각자의 분야에서 두각을 드러냈다. 하지만 같은 교육을 받았는데도 그런 성공에 다가가지 않은 수많은 경이로운 예술가들 또한 분명히 존재한다. 또 재능을 갖춘 많은 사람들이 온갖 호화로운 교육을 받고 나서도 작업 활동을 실행하지 않기도 한다.

무엇보다 진실은 이렇다. 당신의 선생들이 얼마나 위대하고 훌륭한지와 상관없이, 그리고 당신이 다니는 예술원의 명성이 얼마나 드높은지와 관계없이 결국 당신은 당신 스스로 일을 해야 할 것이다. 궁극적으로 당신을 지도하는 선생들이 당신과 영영 함께하지는 않을 것이다. 명문 학교라는 담장은 허물어질 것이며, 당신은 자기 작업을 스스로 해내야 될 것이다. 부단히 연습하고, 연구하고, 오디션을 보고, 창작하는 데 들이는 시간은 전적으로 당신에게 달려 있다.

결국에는 전적으로 당신에게 달렸다. 가능한 더 빨리 더 열정적으로 이 문장에 자기 자신을 온전히 내맡길수록, 당신의 작업은 더 큰 진척을 보일 것이다.

뚱뚱이들

글쓰기를 배우러 예술 전문 학교에 가는 대신, 나는 다음과

같이 일하며 이십 대를 보냈다.

　나는 식당에서 웨이트리스로 일했다. 바텐더로 일한 적도 있다. 외국인 가정의 입주 보모 겸 가사 도우미도 해 봤고, 과외 교사, 목장 고용인, 요리사, 강사, 플리마켓에서 소소한 물건을 파는 노점 상인, 그리고 서점 직원으로도 일했다. 나는 집세가 싼 아파트에 살면서 차 없이 다녔고, 중고 의류 할인 매장에서 산 옷들을 입었다. 나는 할 수 있는 한 가장 많은 횟수로 교대 근무를 돌며 여기저기서 아르바이트를 했고, 그렇게 번 돈을 모두 저축해서 세상 공부를 위한 여행을 주기적으로 다녔다. 사람들을 만나 그들의 이야기를 듣고 싶었다. 작가들은 그들이 아는 것에 대해 써야 한다는데, 내가 아는 것이라고는 아직 내가 아는 게 별로 없다는 것뿐이었다. 그래서 나는 소재를 찾기 위한 정밀 탐색에 나섰다. 식당 일은 정말 좋았는데, 하루에만 열두 가지가 넘는 사람들의 다양한 관점과 목소리를 쉽게 접할 수 있었기 때문이다. 나는 뒷주머니에 두 개의 수첩을 꽂아 둔 채 일했다. 하나는 내가 담당한 손님의 주문을 받기 위해서, 다른 하나는 내 담당 손님이 일행과 나누는 일상적인 대화를 기록하기 위해서였다. 바텐더로 일하는 것은 심지어 더 좋았다. 그곳에 오는 인물들은 종종 알딸딸하니 술에 취한 상태라 자신들의 속 얘기를 곧잘 털어놓았기 때문이다.(모든 사람들은 당신의 심장을 멎게 할 만큼 놀라운 이야기를 각자 하나씩 갖고 있다. 그뿐만 아니라 그 이야기를 누군가에게 털어놓지 못해 안달이라는 것을 나는 바텐더 일을 하면서 알게 되었다.)

3 허락　　　　　　　　　　　　　143

나는 내가 쓴 작품들을 출판사에 보냈고, 날아오는 거절 통지서를 하나씩 모았다. 거절 통지를 받으면서 나는 계속해서 글을 썼다. 나는 혼자 침실에서 — 또한 지하철이나 기차역에서, 건물 외부로 나 있는 비상 계단에서, 도서관에서, 공원에서, 그리고 나의 여러 친구들, 남자 친구들, 친척의 아파트에서 — 계속 내 단편 소설들을 끙끙거리며 썼다. 나는 계속 더 많은 작품들을 써서 보냈다. 그리고 계속 거절당하고, 퇴짜를 맞고, 불합격하고, 또 거절당했다.

나는 거절 통지서를 좋아하지 않았다. 누가 그런 걸 좋아하겠는가? 하지만 나는 장기적인 시야로 지켜보기로 했다. 내가 원하는 것은 내 생애 전체를 통틀어 글을 쓰며 평생 예술적 교감 속에서 보내는 것이었다.(우리 가족과 친지들을 보면, 우리는 다들 이러다 거의 영원토록 사는 게 아닐까 싶을 정도로 대대로 장수하는 집안이다. — 나에겐 올해 연세가 102세인 할머니도 계신다! — 그래서 나는 불과 이십 대는 혹시 앞으로 남은 시간이 부족하지 않을지 초조함을 느끼기엔 너무 이른 나이라고 짐작했다.) 사정이 그렇다면, 출판 편집자들이 얼마든지 나에게 퇴짜를 놓더라도 상관없었다. 어디 가 버릴 것도 아니고, 나는 계속 여기 있을 거니까. 그래서 거절 통지서를 받을 때마다 나는 나를 거절한 통지서의 발송인이 누구든지, 내 자의식이 그를 향해 큰 소리로 이렇게 외치도록 놔두었다. "이런다고 내가 겁먹을 것 같아? 나에게는 앞으로 당신을 지쳐 나가떨어지게 만들 세월이 80년이나 남았다고! 언젠가 나에게 또 이런 거절 편

빅매직

지를 쓰게 될 인간들이 심지어 아직 태어나지도 않은 상태인 경우도 있을 거다. 내가 얼마나 오랫동안 이 주변에서 굴러다닐 생각인지 이제야 알겠지?"

그러고 나서 나는 그 통지서를 한쪽으로 제쳐 두고 다시 내 작업에 빠져들었다.

나는 거절 통지서를 받아들이는 이 게임을 마치 위대한 범우주적 테니스 경기인 것처럼 생각하며 임하기로 했다. 누군가 나를 거절하는 통지서를 보내면, 나는 즉시 그것을 네트 너머로 되받아치는 것이다. 바로 그날 오후에 또 다른 투고작을 보내는 식으로. 내 정책은 이것이었다. 무엇인가 나를 타격해 오면, 나는 곧장 그것을 이 우주 속으로 다시 쳐서 보낼 것이다.

이런 방식을 취할 수밖에 없었다는 것을 나 자신도 알고 있었다. 왜냐하면 아무도 나를 위해 내 작품을 대신 전시해 주진 않을 테니까. 당시 나에겐 지지자도, 대리인도, 어떤 인맥이나 연고도 없었다.(나는 출판 쪽 직업을 가진 사람을 단 한 명도 알지 못할 뿐 아니라 내가 아는 사람들 중에선 아예 직업이란 걸 가진 사람 자체가 없었다.) 나는 누군가 갑자기 내가 사는 아파트 현관문을 두드리며, "여기 아주 재능 있는 젊은 작가가 출판의 기회를 찾고 있다고 들었는데, 전문 작가로서 성공적인 경력을 펼쳐 나가도록 저희가 돕고 싶습니다."라고 말하는 일이 실제로 일어날 가능성은 전무하다는 것을 알고 있었다. 당연히 그런 일은 없었다. 나 혼자 부지런히 알려야 했고, 그래서 나는 열심히 스스로를 알렸다. 몇 번이고 되풀이하며 반복

적으로. 어쩌면 내가 결코 그들을 함락시키지 못할지도 모른다는 어렴풋한 느낌이 들었던 적이 있다. 내가 하염없이 공략 중인 그 험난한 요새의 대문을 견고하게 지키는 얼굴도 이름도 없는 수호자들. 어쩌면 그들은 절대로 내 앞에서 물러나지 않을지도 모른다. 어쩌면 그들이 내게 기회를 주는 일은 절대 없을지도 모른다. 어쩌면 이 모든 노력이 결국 잘 풀리지 못할지도 모른다.

그래도 상관없었다.

단순히 "잘 풀리지 못한다."라는 이유로 내 작업을 포기하고 집어던질 생각은 전혀 없었다. 그것은 내 작업의 요점이 아니었다. 결실과 보상은 오직 일의 외적인 결과에만 기인하지 않는다. 나는 그것을 알았다. 예술 창작에서 보상이란 작업 자체를 이리저리 끼워 맞추는 기쁨에서 온다. 내가 어떤 대상에 독실하게 헌신하는 길을 스스로 선택했으며 그 선택에 맞춰 진실하게 행동하고 있다는 인식에서 온다. 언젠가 나에게 작품을 통해 돈을 벌 정도로 운이 따른다면 정말 멋진 일일 테지만, 실제로 그렇게 되기 전까지 돈은 항상 다른 방법들을 통해서도 마련할 수 있다. 세상에는 각자 생계를 유지할 수 있는 다양한 방법이 있으며, 나 역시 그중 여러 방법을 시도했고 매번 근근이 살아 나갔다.

나는 행복했다. 나는 완전히 이름 없는 예술가였고, 행복했다.

나는 아르바이트를 하며 벌어들인 수입을 저축해서 여행을 다니고 그것을 기록했다. 멕시코의 피라미드들을 보러 갔

　　　　　빅매직

고 그것에 대해 기록했다. 뉴저지 교외 지역을 통과하는 버스들을 타 보고 그것에 대해 기록했다. 동유럽에 가 보고 그것에 대해 기록했다. 여러 파티들에 다니며 그것에 대해 기록했다. 나는 와이오밍 어느 농장의 캠프 요리사로 일하면서 그것에 대해 기록했다.

이십 대의 어느 시점에 나는 나처럼 작가가 되고 싶어 하는 친구들 몇 명을 알게 되었고, 우리는 같이 모여 우리만의 정기 작업 모임을 시작했다. 우리는 몇 년 동안 한 달에 두 번씩 만나 각자가 써 온 작품들을 열렬히 탐독했다. 시간이 흘러 그 정확한 유래는 잊히고 말았지만, 우리는 우리의 작업 모임에 '뚱뚱이들(The Fat Kids)'이라는 이름을 붙였다. 그것은 세상에서 가장 완벽한 문학 창작 작업 모임이었다. 최소한 우리 눈에는 그랬다. 우리는 작업회에 들어오려는 회원들을 매우 신중히 선택했다. 그렇게 함으로써 여타 작업회 모임들에 실제로 많이 존재하는, 오직 다른 사람들의 꿈을 짓밟기 위한 목적으로 모임에 나타나 남을 괴롭히고 화기애애한 분위기에 찬물을 끼얹는 거칠고 못된 이들을 배제할 수 있었다. 우리는 서로의 원고에 마감 기한을 정해 주었으며 각자가 쓴 작품들을 출판사에 투고해 보도록 서로를 격려했다. 우리는 서로가 가진 고유의 목소리와 내적인 콤플렉스에 대해서도 알게 되었고, 우리 각자가 가진 특정한 습관적 장애물들을 뚫고 집필 작업을 지속할 수 있도록 서로서로 도왔다. 우리는 함께 모여 피자를 먹었고 웃음을 터뜨렸다.

'뚱뚱이들' 작업 모임은 생산적인 결과로 이어졌고, 창조적인 영감을 주었으며, 즐겁고 재미있었다. 그곳은 마음껏 우리의 창조성을 펼치고 취약성을 드러내며 실험을 해 보는 안전한 구역이었다. 완벽히 자유로웠고 돈 한 푼 들어가지 않는 완전 무료였다.(물론 피자만 예외다. 다 같이 시켜 먹는 피자값은 당연히 나눠서 내야 한다. 하지만 다들 생각해 보면, 내가 지금 무슨 말을 하려는 건지 알겠지요? 바로 당신들 스스로도 이 일을 충분히 해낼 수 있다는 말씀입니다. 친구 여러분!)

베르너 헤어초크의 한마디

내게는 이탈리아에서 살면서 독립 영화를 찍는 친구가 있다. 수년 전 그가 잔뜩 성난 젊은이였던 시절에, 그는 자신의 우상인 위대한 독일 영화감독 베르너 헤어초크[14]에게 편지를 쓴

14 베르너 헤어초크(Werner Herzog, 1942~): 독일의 영화감독으로, 라이너 베르너 파스빈더, 마가레테 폰 트로타, 폴커 슐렌도르프, 빔 벤더스 등과 더불어 뉴 저먼 시네마의 대표 주자로 평가받는다. 2009년《타임》이 선정한 '세계에서 가장 영향력 있는 100인'에 꼽히기도 했다. 대표작으로「아귀레, 신의 분노(Aguirre, the Wrath of God)」(1972), 「노스페라투(Nosferatu the Vampire)」(1979), 「그리즐리 맨(Grizzly Man)」(2005), 「잊힌 꿈의 동굴(Cave of Forgotten Dreams)」(2010) 등이 있으며 여러 영화의 내레이터와 배우로도 활동 중이다. 2013년 독일 영화상 공로상을 수상했다.

적이 있다. 내 친구는 편지에 그의 절절한 진심을 쏟아부으며, 자기 경력이 얼마나 악화 일로를 걷고 있는지, 어떻게 아무도 자기가 만든 영화를 좋아하지 않을 수 있는지, 이 세상에서 영화를 찍는다는 게 왜 이렇게 어려운지, 자신의 작품을 진지하게 봐 주는 사람도 없고, 각종 제작 비용들은 왜 그렇게 비싸고, 예술 분야를 위한 재정 지원은 너무 적고, 대중의 취향은 저속함과 상업성에 젖어 퇴화하고 있고…… 등등에 대해 헤어초크에게 끝도 없는 불평을 늘어놓았다.

하지만 만약 그가 동정이나 공감 어린 반응을 기대했다면 완전히 잘못 짚은 셈이었다.(그러나 잠시 기대어 울 수 있는 따뜻하고 동정심 많은 어깨를 빌리려 이 수많은 사람들 중에서 하필 베르너 헤어초크에게 찾아가는 별난 사람이 왜 이 세상에 있는지는 도대체 내 상식으로는 짐작할 수가 없다.) 어쨌든 헤어초크는 내 친구에게 아주 매섭고 맹렬한 도전조로 된 장문의 답장을 보내 왔는데, 그가 쓴 내용은 대략 다음과 같았다.

"불평불만은 그만두라. 당신이 예술가가 된 것이 이 세상 잘못은 아니다. 당신이 만든 영화를 즐겁게 봐 주는 게 이 세상에 주어진 일도 아니다. 또한 당신의 꿈을 위해 돈을 대야 하는 것이 이 세상의 의무도 아니다. 아무도 그런 불평은 듣고 싶어 하지 않는다. 꼭 그래야만 한다면 카메라를 훔쳐서라도 찍되, 징징거리는 건 집어치우고 어서 하던 일이나 계속하라."

(내가 방금 깨달은 건, 이 이야기에서 헤어초크가 본질적으로 내 어머니와 동일한 역할을 맡고 있었다는 점이다. 이것 참 멋진데!)

내 친구는 헤어초크가 보낸 편지를 액자에 고이 넣어 그의 책상 위쪽에 걸어 두었다. 당연히 그래야지. 그가 그 편지를 소중히 걸어 둔 이유는, 헤어초크의 통렬한 훈계가 겉보기에는 고압적이고 불쾌한 질책처럼 보일 수도 있지만 사실은 아니었기 때문이다. 그것은 자기 위축과 정체기의 갈림길에 사로잡힌 예술가를 자유롭게 해방시키려는 시도였다. 나는 누군가에게 그들 스스로 무엇인가를 성취할 수 있고, 그 성취와 이 세계의 보상은 사실상 별개이므로 혹시 세계로부터 즉각적인 보상이 없더라도 자신의 성취를 자랑스러워하라고 말한다. 그들 자신이 믿는 것처럼 나약하고 발걸음이나 헛디디는 존재가 전혀 아니라는 점을 날카롭게 상기시켜 주는 것은 엄청난 인간적 동료애라고 생각한다.

그러한 되새김의 행위는 보통 직설적이고 무뚝뚝해 보이고, 때로는 우리가 듣고 싶어 하지 않는 말이지만 거기에는 자아 존중에 대한 근본적인 질문이 자리하고 있다. 누군가를 격려하여 결국 그 자신의 자존감을 높이도록 돕는 일에는 참으로 감명 깊은 구석이 있다. 특히 용기 있고 새로운 작품을 만들어 내는 창작 작업에서는 더욱 그렇다.

다른 말로 하자면, 곧 그 편지는?

내 친구가 공식적으로 획득한 허가서인 셈이다.

그는 다시 하던 작업을 이어 갔다.

비결

음, 그러니까—여기 비결이 있다. 불평을 그만하는 것이다.

이 문제에 대해서는 나를 믿어라. 이 문제에 관한 한 베르너 헤어초크도 믿어 보라.

만약 당신이 더 창조적인 삶을 살기를 원한다면, 불평을 그만두어야 할 적절한 이유들이 너무나 많다.

무엇보다 그것은 너무 짜증스럽다. 모든 예술가들은 입만 열면 불평을 하기 때문에 이미 생동감이라곤 찾아볼 수 없고 지루하기 짝이 없다.(전문 창작 계층에서 쏟아지는 어마어마한 푸념의 용량으로 미루어 짐작컨대, 이 사람들이 자유 의지와 열린 마음으로 자신의 직업을 직접 선택한 것이 아니라 무슨 사악한 독재자가 그들의 직업을 강제로 선고했다고 여겨지게 한다.)

둘째, 무엇인가를 창작해 내는 것은 당연히 어려울 수밖에 없다. 만약 그게 쉬웠다면 모든 사람들이 이미 그 작업을 하고 있을 테고, 더 이상 특별하지도 흥미롭지도 않을 것이다.

셋째, 뭐가 됐든 누구도 남의 불평을 정말 진지하게 들어주는 사람은 없다. 왜냐하면 우리 모두는 각자가 겪고 있는 거룩한 고난에 집중하고 있기 때문에, 기본적으로 누구에게 불평을 늘어놓든 사실상은 그냥 벽에다 대고 말하는 격이다.

넷째, 가장 중요하게도 당신이 늘어놓는 불평은 **창조적 영감**에게 겁을 줘서 멀리 쫓아 버린다. 창조적으로 산다는 것이 얼마나 어렵고 힘든지 당신이 불평을 표시할 때마다, 창조적

영감은 기분이 상해 당신에게서 한걸음 물러난다. 마치 창조적 영감이 두 손 들고 이렇게 말하는 것과도 같다. "오, 이것 참 미안하게 됐네, 이 친구야. 내가 여기 있는 게 너에게 그렇게 힘들고 지겨운 일인 줄 몰랐는걸. 나는 그냥 다른 데로 가서 하던 일 할게."

나는 불평을 할 때마다 나 자신의 삶에서 이러한 현상을 느껴 왔다. 나는 내 자기 연민이 창조적 영감을 내쫓은 채 문을 쾅 닫아 버리는 것을 느꼈고, 방금까지 그가 머물던 방에 갑작스러운 냉기가 감돌고, 방의 크기가 줄어들고, 적적하게 비어 버린 것처럼 느껴졌다. 정말 그런 것이라면, 나는 젊은 시절부터 다음과 같은 노선을 택해 왔다. 나는 나 자신에게 내 일을 즐기고 있다고 말하기 시작했다. 나는 내 창조적인 노력이 가진 모든 측면을 사랑한다고 선언했다. 고난과 황홀, 성공과 실패, 기쁨과 부끄러움, 이렇다 할 성과가 없는 정체기, 따분하게 이어지는 노동, 시행착오, 혼란과 어리석음, 창조적 분투에 수반되는 그 모든 것들까지.

나는 용기를 내서 이것을 큰 소리로 말해 버렸다.

나는 우주를 상대로 (그리고 듣는 귀가 있다면 그 누구에게든) 당당히 선포했다. 나는 창조적인 삶을 살기로 결심했다고. 이 세상을 구하기 위해서도 아니고, 반항의 일환도 아니고, 유명해지려는 의도도 아니고, 문학의 계보를 잇는 주요 대표작을 남기기 위해서도 아니고, 이 체제에 도전하기 위해서도 아니고, 괴상한 위작품을 보여 주기 위해서도 아니고, 가족에게

내가 가치 있는 사람임을 증명하기 위해서도 아니고, 감정의 치료를 목적으로 하는 심오한 치유도 아니고…… 그저 내가 그걸 좋아해서라고.

그러니 당신도 이 말을 한번 소리 내서 말해 보라. "나는 내 창조성을 즐거워한다."

그리고 당신이 그 말을 할 때는 반드시 진심에서 우러나온 말이기를.

일단 그 말 자체가 사람들을 깜짝 놀라게 할 것이다. 나는 자신의 작업을 온 마음을 다해 즐기는 것이 요즘 창작자들에게 유일하게 남은 진정한 전복(顚覆)이라고 믿는다. 그것은 정말 강하게 움직이는 한 수다. 왜냐하면 요즘엔 자신이 예술가로서 진지하게 받아들여지지 못할까 봐 두려운 나머지, 창작 자체의 즐거움에 대해 누구도 감히 대놓고 이야기하지 못하기 때문이다. 그러니까 당신은 크게 말하라. 무모하게도 창작을 즐긴다는 바로 그 괴짜가 되어 보라.

그런데도 가장 좋은 것은 당신이 자신의 작업에서 스스로 기쁨을 얻는다는 것이다. 그렇게 말하면서 당신은 가까이에 있는 창조적 영감을 끌어들이게 될 것이다. 창조성은 당신의 입을 통해 그런 말이 흘러나오는 것을 듣고 감사해 마지않을 것이다. 왜냐하면 창조적 영감이란 — 우리 모두나 다름없이 — 칭찬받는 것을 좋아하기 때문이다. 그 영감은 당신이 느끼는 창작의 즐거움에 대해 우연히 듣게 될 것이고, 당신의 열의와 충실함에 대한 보답으로 당신의 문 앞에 새로운 착상들

을 보내 줄 것이다.

당신이 실제로 써먹을 수 있는 양보다 훨씬 차고 넘치는 수많은 착상들을.

열 번의 인생살이에도 충분히 쓰고 남을 만큼 풍족한 착상들을.

분류함에 넣기

예전에 누군가 나에게 이렇게 말한 적이 있다.

"당신은 우리가 모두 창조적이 될 수 있다고 하지만, 여러 사람들의 내적인 재능과 능력은 현격한 차이가 있지 않나요? 뭐, 다들 노력만 한다면 누구나 어떤 예술의 범주에 들어갈 수야 있겠지만, 결국 우리 중 아주 소수만 진정 위대해질 수 있지 않겠어요? 그렇죠?"

글쎄, 잘 모르겠는데요.

솔직히 말해서 나는 그쪽에는 별 관심이 없다.

나는 고급 예술과 저급 예술의 차이에 대해 생각하느라 골머리 앓을 생각이 전혀 없다. 만약 누군가 진정한 대가의 예술과 단순한 장인의 기술을 학술적인 관점에서 대조하며 담론을 펼치기라도 한다면, 나는 저녁 식사 접시에 내 코를 처박은 채 곯아떨어질 것이다. 또한 당연히 나는 '누구는 장래에 아주 중요한 예술가가 될 운명인 반면, 누구는 그쯤에서 포기해야 할

것'이라고 자신만만한 태도로 선언하고 싶은 마음도 전혀 없다.

누가 예술적으로 중요하고 또 중요하지 않은지 대체 내가 어떻게 알겠는가? 다른 사람들은 어떻게 알고 말하는 것일까? 그러한 것들은 모두 엄청나게 주관적인 분석이다. 또한 인생 자체도 어쨌든 그 분야에서는 여러 번 나를 놀라게 했다. 살면서 나는 너무나 명석하고 대단한 사람들이 놀라운 재능을 갖고도 결코 아무런 창작물을 남기지 못한 것을 봐 왔다. 그런가 하면, 내가 오만하게도 얕잡아 보거나 무시하고 지나친 사람들이 나중에 그들 작품이 보여 주는 심오함과 아름다움으로 내게 아찔한 충격을 안겨 준 적도 몇 번 있었다. 그런 경험들은 누군가의 가능성을 내 주관으로 판단하거나, 누구든 마음대로 재단하고 배제시키려는 시도로부터 멀리 벗어나도록 나를 겸허함으로 이끌었다.

그러니 그러한 딱지 표나 구별에 대해 더 이상 걱정하지 말기를 당부한다. 그것은 당신에게 부담을 주거나 위축되게 하고 심란하게만 만들 뿐이다. 당신이 계속 창작 활동을 이어가기 위해서는 가능한 가장 가벼운 상태로 심적 부담에서 벗어난 마음을 가져야 한다. 스스로 뛰어나다고 생각하든 아니면 패배자라고 생각하든, 당신의 것을 열심히 만들어 밖으로 내보내라. 다른 사람들이 마음대로 당신을 분류함에 넣도록 내버려 두라. 그들은 분주히 당신에게 딱지 표를 붙여서 여러 분류함에 넣을 것인데, 사람들은 그런 것을 좋아하기 때문이다. 사람들은 일종의 안정을 주는 일련의 질서 체계를 통해 그

들 존재의 본질적인 혼란을 애써 정돈하고 있는 것처럼 느끼기 위해 꼭 필요하다고 여긴다.

이렇게 사람들은 당신을 모든 종류의 분류함에 집어넣을 것이다. 그들은 당신을 가리켜 천재 혹은 가짜, 아니면 아마추어, 또는 겉치레로만 하는 사람, 흉내쟁이, 퇴물, 취미로만 하는 사람, 낙오자, 유망주, 혹은 재창조의 대가라고 부를 것이다. 그들은 당신에 대해 기분 좋게 호의적으로 들리는 말을 해 줄지도 모르고, 혹은 경멸적인 막말을 내뱉을지도 모른다. 그들은 당신을 두고 그저 일개 장르 소설가, 혹은 일개 그림책 작가, 아니면 일개 상업 사진가, 또는 일개 주민 센터 극장 배우, 그저 가정에나 어울리는 요리사, 그저 주말에만 활동하는 음악가, 그저 손재주 좋은 공예 기술자, 그저 일개 주변 풍경이나 그리는 화가, 혹은 뭐가 됐든 그저 일개 무엇에 지나지 않는다고 부를지도 모른다.

그러든지 말든지 전혀 상관없다. 사람들이 각자 자기 의견을 갖도록 내버려 둬라. 나아가 사람들이 각자의 의견과 관점을 무진장 마음에 들어 하도록 내버려 둬라. 당신과 나 우리도 각자의 의견과 관점을 좋아하는 것처럼. 하지만 당신이 자신의 창작품을 만들어 낼 때 누군가의 축복이 (혹은 심지어 누군가의 진정한 이해라도) 꼭 필요하다고 믿을 만큼 잘못 현혹되지는 말아라. 그리고 당신에 대한 사람들의 판단은 당신이 신경 쓸 바가 아니라는 것을 반드시 기억하라.

마지막으로 영화배우 W. C. 필즈가 이 점에 대해 뭐라고

말했는지를 기억하라. "그들이 당신을 뭐라고 부르는지가 중요한 것이 아니라, 당신이 무슨 부름에 대답하는지가 중요하다."

사실 굳이 귀찮게 대답할 필요도 없다.

그냥 당신의 작품을 묵묵히 만들면 된다.

거울들로 된 미로

나는 한 번 우연찮게도 엄청난 베스트셀러가 된 책을 쓴 적이 있다. 당시 몇 년간은 마치 유원지에 가면 체험해 볼 수 있는 거울 미로로 이루어진 방에 사는 느낌이었다.

정말 솔직히 말하건대, 그렇게 엄청난 베스트셀러를 쓰겠다고 결심해서 쓴 것은 절대 아니었다. 설령 내가 그런 책을 쓰고 싶어 시도했더라도, 과연 어떻게 해야 베스트셀러 작가가 될 수 있는지 나는 전혀 몰랐다.(적절한 예를 들어 보면, 나는 지금까지 여섯 권의 책을 출간했는데 ─ 모두 동일한 열정과 노력을 기울여 쓴 책들이다. ─ 단호하게 말해 그중 다섯 권은 엄청난 베스트셀러가 아니었다.)

당연히 나는 『먹고 기도하고 사랑하라』를 쓰는 와중에도, 지금 내 인생에서 가장 위대하다거나 혹은 가장 중요한 작품을 쓰고 있다는 생각은 전연 들지 않았다. 나는 오직 그토록 개인적인 관점에서 자전적인 작품을 쓴다는 것이 기존의 내

글쓰기와는 좀 다른 지점에 있다는 것을 알았을 뿐이다. 그리고 나는 그 소설에서 내 진심을 지독하리만치 솔직하게 털어놓은 탓에 아마 사람들이 그 점을 놀려 댈 거라 생각했다. 하지만 나는 어쨌든 그 책을 썼다. 왜냐하면 나 자신의 내밀하고 사적인 목적을 위해 그 책을 써야 했기 때문이다. 또한 내 감정이 겪은 경험들을 정말 정확하게 종이 위에 풀어낼 수 있는지 궁금하기도 했다. 혼자 들었던 생각과 느낌이, 그렇게 많은 사람들이 경험한 생각과 느낌에 가까이 닿아 그토록 강렬한 교차와 반응을 이끌어 내리라고는 짐작조차 하지 못했다.

내가 그 책을 쓰면서 얼마나 아무 생각이 없었는지 말해 주자면, 『먹고 기도하고 사랑하라』를 쓰는 여행을 하는 동안 나는 펠리페라는 이름의 브라질 남자와 사랑에 빠졌다. 지금 나는 그 사람과 결혼한 상태인데, 그 이전의 어느 한순간에 — 우리가 연애를 시작하고 나서 얼마 되지 않았을 때 — 나는 그에게 내가 쓰고 있는 회고록에 그에 대한 이야기를 언급해도 괜찮을지 물었다. 그는 이렇게 말했다. "글쎄, 경우에 따라 다르겠지. 뭔가 부담스럽다 싶을 만한 게 있을까요?"

나는 대답했다. "아무것도 없어요. 장담컨대 내 책 사 보는 사람이 아무도 없거든요."

결과적으로 1200만 명이 넘는 사람들이 그 책을 읽었다.

그리고 그토록 많은 사람들이 그 책을 읽었기 때문에, 그토록 많은 사람들이 그 책에 대한 호불호를 밝히며 뜨거운 공방을 펼쳤기 때문에 어느 시점부터 『먹고 기도하고 사랑하라』는

빅매직

단순한 책을 넘어서서 그 자체로 다른 그 무엇이 되었다. 수백만 명의 사람들이 그들의 가장 강렬한 감정을 투사하는 거대한 패널 같은 것 말이다. 이 감정들은 극렬한 혐오에서부터 맹목적인 찬사와 숭배에 이르기까지 다양했다. 나는 "당신의 모든 것을 넌더리 나게 혐오해요."라고 쓴 편지도 받았고, "당신은 나의 성경이 된 책을 써 주었어요."라고 쓴 편지도 받았다.

내가 이러한 반응들의 어떤 것에 기반하여 나 자신을 정의 내리려 했다고 상상해 보라. 나는 그럴 시도조차 하지 않았다. 오직 그랬기 때문에, 『먹고 기도하고 사랑하라』가 거둔 거대한 성공이 그 후 작가로서의 길을 내게서 완전히 앗아 가지 않을 수 있었다. 바로 내 작품이 불러일으킨 결과가 실제 나와는 큰 상관이 없다고, 나 스스로 평생에 걸쳐 깊이 믿고 있기 때문이다. 나는 그저 그 작품을 생산해 낸 책임을 질 뿐이었다. 그것만으로도 충분히 힘든 일이므로 나는 그 외의 다른 일들은 전혀 맡지 않기로 했다. 가령 내 작품이 일단 내 책상을 떠나고 난 뒤에 누가 그것에 대해 어떻게 생각하는지를 일일이 감시하고 관할하는 일 같은 것 말이다.

또한 나는 내 목소리를 표현할 권리는 누리면서 다른 사람들은 그러지 못하도록 막는다면 불합리하고 미숙한 행동이라는 것을 깨달았다. 만약 내가 나의 내적 진실을 자유롭게 이야기하도록 허가받은 것이라면, 내 작품에 대해 이야기하는 비평가들 역시 그들의 내적 진실을 소리 높여 말할 수 있다. 그게 공평하니까. 만약 당신이 용감무쌍하게도 무엇인가를 창조

해 이 세상에 들고 나온다면 결국은 어떠한 반응을 이끌어 낼지도 모른다. 그것이 인생의 자연적인 법칙이다. 작용과 반작용의 영원한 들숨과 날숨.

하루는 한 여자분이 도서 사인회에서 내게 이렇게 말했다. "『먹고 기도하고 사랑하라』는 내 인생을 바꿔 놓았어요. 당신은 내가 학대받는 결혼 생활에서 벗어나 나 자신을 해방시키도록 격려해 주었어요. 그 모든 게 당신의 책에 나온 그 한순간 때문이었죠. 당신이 전남편에게 법적으로 접근 금지를 신청하던 걸 묘사하던 장면이요. 당신은 그동안 그가 저질러 온 폭행에 당할 만큼 당했고 이제 더 이상은 그걸 참지 않겠다고 결심했으니까요."

……접근 금지 신청이요? 폭행이라니?

그런 일은 결코 일어나지 않았다! 내 책에서도, 내 실제 삶에서도! 당신은 내 회고록의 행간에서조차 그러한 암시를 찾아낼 수 없을 것이다. 왜냐하면 그건 실제 사실과 너무 동떨어진 이야기이기 때문이다. 하지만 그분은 내 회고록 사이에 무의식적으로 그 이야기를 집어넣었다. — 그녀 자신의 이야기를 — 짐작컨대 그녀 자신에게 필요했기 때문이리라.(왠지 그녀로서는 인생을 바꾸는 단호한 결심과 강인함의 분출이 자기 자신이 아니라 나에게서 온 것이라고 믿는 편이 더 쉬웠던 것인지도 모른다.) 그녀의 감정적 동기가 무엇이든 간에, 그녀는 내 이야기 속에 자기 자신의 모습을 이입해 그 과정에서 내가 실제로 쓴 서술을 들어내 버렸다. 좀 이상하다고 여기겠지만, 나는 그

렇게 하는 것이 그녀의 완벽한 권리라고 받아들였다. 나는 이 여성이 내 책을 원하는 대로 마음껏 오해하고 오독할 천부적인 권리를 받았다고 생각한다. 일단 내 책이 그녀의 손에 들어간 후에는, 그것을 받아들일 독자로서의 모든 권리는 그녀에게 속한 것이고, 결코 내게로 되돌아오는 것이 아니다.

이 현실을 잘 인식하는 것 — 당신이 만들어 낸 작용에 따른 반작용은 당신에게 속한 것이 아니다. — 은 건전한 분별력을 유지하면서 창작을 지속하기 위한 유일한 방법이다. 만약 사람들이 당신이 만든 것을 좋아한다면 참 잘된 일이다. 만약 무시한다면 애석한 일이다. 만약 잘못 이해한다면 그걸 두고 속상해하지 마라. 그리고 만약 사람들이 당신이 만든 것을 완전히 싫어한다면? 무참한 독설로 당신을 공격하고, 당신의 지성을 모욕하고, 당신의 동기들을 비방하고, 당신의 명성을 진흙탕에 처박으면 어떻게 해야 하나?

그때는 그저 상냥한 미소와 함께 그들에게 이렇게 제안하면 된다. — 당신이 할 수 있는 한 가장 정중한 태도로 — 너희들은 젠장 너희들 작품이나 가서 만들라고.

그러고 나서 고집스럽게 계속해서 당신의 작품을 만들라.

우린 그저 밴드일 뿐이에요

결국 그런 것들은 그다지 중요하지 않게 된다.

왜냐하면 궁극적으로 우리의 작품 활동이란 그저 한순간 번뜩이고 지나가는 창조성의 흔적이기 때문이다.

혹은 존 레넌이 한때 비틀스를 두고 한 말처럼, "우린 그저 밴드일 뿐이에요!"

부디 내 말을 오해하지 않기를. 나는 창조성을 사랑한다.(그리고 당연히 비틀스는 나의 우상이다.) 나는 내 삶 전체를 들어 창조성을 추구하는 데 헌신해 왔고, 다른 사람들도 같은 일을 하도록 격려하고 설득하는 데 많은 시간을 들인다. 왜냐하면 창조적인 삶은 인생에서 가장 멋지고 경이롭게 보낼 수 있는 삶이기 때문이다.

그래, 나의 가장 초월적인 순간들은 내가 창조적 영감을 받고 있는 동안에 찾아왔거나 혹은 다른 이들이 만들어 놓은 장대한 창조물들을 경험하고 있을 때 나를 찾아왔다. 또한 나는 우리의 예술적인 본능이 신적이고 마법적인 기원을 지녔다는 것도 절대적으로 믿는다. 그렇다고 해서 우리가 그 모든 것을 너무 심오하게 받아들일 필요는 없다. 왜냐하면 — 결론적으로 — 나는 여전히 인간의 예술적 표현이란 것이 참으로 다행스럽게도, 그리고 숨통이 트이게도 근본적으로는 지극히 가볍고 비본질적인 것이라고 인식하기 때문이다.

정확히 바로 그 이유 때문에 나는 예술적 표현을 그토록 사랑한다.

방사선 측정용 카나리아

내가 틀렸다고 생각하는가? 혹시 당신은 예술이 이 세상에서 가장 진지하고 중요하다고 생각하는 부류인가?

만약 그렇다면 내 친구여, 당신과 나는 지금 여기서 바로 갈라서야 한다.

가끔 우리는 예술이 정말 본질적이고 중요한 것인 양 우리 스스로를 속이지만, 사실 예술은 이 세상에서 크게 중요한 것이 아니다. 이를 반박할 수 없는 증거를 대기 위해 나는 내 인생을 예시로 바치겠다. 왜냐고? 솔직히 터놓고 말해 보자. 이 사회에 대한 실질적 기여도 측면에서 작가라는 내 직업보다 객관적으로 가치가 덜한 직업을 찾아 내기란 여간 어려운 일이 아니다. 아무 직업이나 대 보라. 교사, 의사, 소방관, 관리인, 지붕 수리공, 목장 일꾼, 보안 요원, 정치 로비스트, 성 노동자, 심지어 정확히는 도대체 무슨 일을 하는지 모를 "자문가"라는 직업까지지도. 이 모든 직업은 인간 공동체의 원활한 유지와 관리에 그 어떤 역대의 혹은 장차 나타날 소설가보다도 비교할 수 없을 만큼 필요하다.

텔레비전 방영 드라마 「서티록(30 Rock)」[15]에서 이런 관점

15 「서티록」은 미국의 유명 코미디언 티나 페이가 제작하여 미국 NBC에서 2006년 10월부터 2013년 1월까지 방영한 인기 텔레비전 시트콤이다. 서티록이라는 제목은 실제 NBC 방송국이 위치한 건물인 뉴욕의 서티록펠러센터(30 Rockfeller Center)에서 따왔다. 6년이 넘게 방영되

의 정수가 담긴 아주 멋진 대화 장면이 나온다. 방송 작가인 리즈 레몬은 작가로서의 자신이 본질적으로 이 사회에서 중요하다고 설파한다. 하지만 그녀의 상사 잭 도너기는 오히려 사회 입장에서 보면 당신은 궁극적으로 쓸데없는 존재라며 조롱하는 장면이다.

잭: 핵전쟁이 쓸고 간 세계에선 이 사회가 자네라는 인간의 용도를 도대체 어디다 써먹을 수 있겠나?

리즈: 방랑하는 음유 시인으로죠!

잭: (경멸조로) 방사선 수치를 측정하는 카나리아 대용으로 쓰겠지.[16]

———

는 기간 동안 많은 유명인들이 조연 또는 단역으로 특별 출연하여 화제를 모았으며, 프라임타임 에미상을 열여섯 번 수상했고 이 중 여섯 번의 상이 티나 페이에게 돌아갔다. 인용된 장면은 2010년 10월 7일에 방영된 5시즌 3화 「Let's Stay Together」의 오프닝 장면에 나온다.

16 20세기 초 영국의 광산에서는 갱도를 깊이 파 내려감에 따라 나오는 유독 가스 때문에 광부들이 질식 사고를 겪고 목숨을 잃는 것을 방지하기 위해, 지하 채굴 시 갱도 내 공기의 위험도를 측정하기 위한 수단으로 카나리아가 든 새장을 들고 내려갔다. 카나리아는 몸집이 작아서 새장에 넣은 채로 운반이 간편했을 뿐 아니라, 조류 호흡기 특성과 작은 동물의 신진대사 구조상 대기의 독성에 인간보다 훨씬 민감하다. 그래서 공기가 유독해지거나 산소가 줄어들면 인간보다 일찍 사망에 이르렀으며 광부들은 카나리아의 상태를 보고 현재 작업 환경의 대기 오염도를 판단하여 채굴 작업을 중단하거나 적절한 시기에 피신할 수 있었다. 1986년부터 유독 가스 감지기가 보급되면서 광산 카나리아들의 역할

나는 잭 도너기의 말이 맞다고 생각하지만, 사실이 그렇다 해서 별로 풀이 죽지는 않는다. 반대로 나는 오히려 기쁘고 신 나는 일이라고 생각한다. 객관적으로 무용지물인 것들을 만드 는 데 내 인생을 다 바치며 살았다는 사실은 곧 내가 핵전쟁의 종말이 닥치고 난 디스토피아에 살고 있는 게 아니라는 것을 의미하니까. 그것은 내가 단순한 생존의 굴레에만 독점적으로 묶여 있는 게 아니라는 것을 의미한다. 또한 우리가 상상과 아 름다움과 감성이라는 사치를 즐기려고 마련해 둔 정서적 여유 공간을 아직까지는 우리 문명 내에 충분히 확보해 두었다는 것을 의미한다. 심지어 완전히 경망스러운 유희나 장난에 지 나지 않는 것들까지도 넉넉히 담을 수 있게.

순수한 창조성이 우리에게 장엄한 감동을 주는 이유는, 그 것이 삶을 살아가는 데 필수적으로 요구되거나 필연적으로 닥 치는 모든 것들(음식, 주거, 약품, 법령, 사회 질서, 공동체와 가 족 내에서의 책무, 질병, 상실, 죽음, 세금 등)과 완전히 정반대에 속하기 때문이다. 순수한 창조성은 절대적인 필수품의 단계를 넘어선다. 추가로 주어진 선물인 것이다. 케이크 위에 올린 설

을 대체하였으며, 영어로 '광산의 카나리아' 또는 '광부의 카나리아'라 는 표현은 곧 다가올 위험의 전조를 경고하는 목적으로 쓰이는 희생물 적 장치를 의미한다. 잭은 작가라는 직업군이 실질적 관점에서 보면 절 대 무능하기 때문에, 핵전쟁 이후의 비상 시국이 온다면 리즈와 같은 사 람들은 곳곳에 흐르는 방사성 물질의 정도를 측정하기 위한 인간 실험 물로밖에 쓰일 데가 없다며 리즈를 조롱하고 있다.

탕 장식처럼 가장 멋진 금상첨화의 부분이다. 우주로부터 받은 우리의 창조성은 우리가 미처 짐작하지 못한 신나는 보너스다. 마치 우리의 모든 신들과 천사들이 함께 모여 이렇게 말하기나 한 것처럼. "저 아래 인간으로서 살아가는 게 힘들다는 건 우리도 알지. 그러니까 자 여기 기쁘고 즐거운 것들도 좀 가져 보렴."

달리 말해, 나의 온 생애를 바친 일이 당연히 실질적으로 쓸모가 없는 종류의 일이라는 것을 안다 해도 나는 조금도 실망스럽지 않다.

그 사실은 오히려 더 신나게 놀아 볼까 하는 마음만 들게 할 뿐이다.

크나큰 위험 요소들 vs 소소한 위험 요소들

물론 세상에는 정말 어둡고 사악한 지역들도 있다. 그저 단순하게 유희를 즐기는 감각에서부터 사람들의 창조성이 자연스럽게 쭉쭉 뻗어 나오지 못하고, 개인의 표현이 거대하고 심각한 파급 효과를 불러일으키게 되는 곳들 말이다.

만약 당신이 나이지리아 감옥에서 고난을 겪는 반체제 언론인이라면, 혹은 이란에서 가택 연금에 놓인 진보 성향의 영화 제작자라면, 혹은 아프가니스탄에서 사회적 압제에 시달리며 자신의 목소리를 내기 위해 안간힘을 쓰는 젊은 여성 시인

이라면, 혹은 북한에 거주하고 있는 누군가라면, 바로 그런 경우는 정말로 당신의 창조적 표현이 곧 극단적인 생사의 갈림길과 마주한 상태다. 지독한 전체주의 독재 정권 아래서도 용감하고 강인하게 각자의 예술 활동을 이어 가는 사람들이 세계 곳곳에 존재하고 있다. 그 사람들은 진정 영웅들이며 우리 모두는 그들에게 겸허히 머리 조아리고 경의를 표해야 할 것이다.

하지만 솔직하게 말해, 우리 대부분은 그런 위대한 사람들 축에 끼지 않는다.

당신과 내가 아마도 비슷하게 살고 있을 듯한 어느 정도 안전한 세계에서, 우리의 창조적 표현이 가져올 위험 요소란 소소하다. 거의 우스울 정도로 위험 정도가 낮다. 예를 들어, 만약 어느 출판사에서 내 책을 안 좋아한다면 내 책을 출간해 주지 않을 것이고 그러면 나는 기분이 우울해질 것이다. 하지만 그렇다고 누구도 우리 집에 찾아와 나를 총으로 쏴 죽이진 않을 것이다. 이와 비슷하게, 내가 《뉴욕 타임스》에서 혹평을 들었다는 이유로 누군가가 죽은 적도 없다. 내가 어떻게 해야 내 소설을 그럴듯하게 끝맺을지 해결하지 못했다 해서 극지의 만년설이 더 빠르게 혹은 더 느리게 녹지도 않는다.

어쩌면 내가 나의 창조성으로 언제나 성공을 거두지 못할 수도 있지만 그것 때문에 세계가 끝나 버리지는 않는다. 아마도 내가 내 글을 통해 생계를 유지하는 것이 가끔 어려워질 수도 있지만 그렇다고 세상의 종말이 찾아오지도 않는다. 왜

냐하면 책을 쓰는 것 이외에도 생계를 이어 가는 방법은 매우 다양하고 ─ 그중 상당수가 책을 쓰는 일보다 더 쉽게 할 수 있다. 그리고 실패와 비판이 나의 소중한 자의식을 좀 멍들게 할지도 모르지만, 이 세상 국가들의 흥망성쇠가 나의 소중한 자의식 한 줌에 달려 있는 것은 아니다.(하느님께 감사하게도.)

그러니 이 현실을 터득하여 우리의 마음을 다잡아 보자. 당신 인생에서든 내 인생에서든 앞으로도 계속 "예술 비상사태"라고 할 만한 심각한 상황은 우리에겐 아마도 결코 일어나지 않을 것이다.

그게 사실이라면 아무런 부담 없이 어서 작품을 만들지 않을 이유가 무엇인가?

톰 웨이츠의 한마디

수년 전에 나는 《GQ》에 들어갈 기사를 쓰느라 음악가인 톰 웨이츠[17]를 인터뷰한 적이 있다. 나는 이 인터뷰에 대해 전

17 톰 웨이츠(Tom Waits, 1949~): 미국의 싱어송라이터, 작곡가 겸 배우. 특유의 끓는 듯한 거친 목소리로 컨트리 블루스, 재즈, 보드빌 록 등 인더스트리얼 뮤직에 걸쳐 개성적인 음악가로서 다채로운 역량을 쌓아 왔다. 프랜시스 포드 코폴라 감독의 「원 프롬 더 하트」, 「아웃사이더」, 짐 자무시 감독의 「커피와 담배」 등 다양한 영화와 뮤지컬 음악을 작곡

에도 이야기했고 아마 앞으로도 계속 이야기하게 될 것이다. 왜냐하면 창조적인 삶을 설명하는 데 그만큼 현명하고 명확하게 표현할 줄 아는 사람을 그전에는 단 한 명도 만난 적이 없었기 때문이다.

인터뷰가 진행되면서, 웨이츠는 작곡을 할 때마다 그의 머릿속에 떠오르는 악상들이 얼마나 다사다난한 방식으로 이 세상에 태어나려고 안간힘을 쓰는지에 대해 기발한 비유들을 써가며 짐짓 익살스러운 불평을 큰 소리로 늘어놓았다. 그가 말하길, 어떤 노래들은 거의 터무니없을 정도로 쉽게, "마치 꿈에다 빨대를 꽂고 쭉 들이켜는 것처럼" 그에게 다가온다고 한다. 그런가 하면 그가 나름 애쓰며 "땅에 묻힌 감자들을 열심히 파내는 듯한" 정도의 노력을 기울여야 하는 노래들도 있다. 어떤 노래들은 "오래된 탁자 아래에 붙어 있는 껌 딱지처럼" 뭔가 끈적끈적하며 괴상하고 찜찜한 느낌을 주는 한편, 다른 노래들은 야생의 들새들처럼 예민해서, 그럴 경우 그 착상이

했다. 비트 세대의 영향을 받은 문학적이면서도 사회 참여적인 가사, 전위적이고 실험적인 음악적 시도와 다양한 악기 편력으로도 유명하지만, 본인은 자신의 음악이 어느 한 장르로 분류되기를 달가워하지 않는다. 2006년 음악 잡지 《페이스트》에서 설문 조사한 '가장 위대한 현존 작곡가 100명' 중 4위에 이름을 올렸으며, 2010년에는 로큰롤 명예의 전당 헌정 후보에 올랐다. 40여 년 동안 여러 장르를 넘나들며 구축한 그의 음악 세계는 웨이시안 뮤직으로 불릴 만큼 고유하고 독특한 철학적 관록을 인정받고 있다.

제풀에 놀라 달아나 버리지 않도록 그는 아주 조심스럽게 발꿈치를 들고 옆으로 몸을 비켜난 채 살금살금 다가가야 한다.

하지만 가장 다루기 어렵고 강퍅한 노래들의 경우 오직 확고한 통제력과 엄격한 목소리에만 마지못해 겨우 협조 반응을 보인다. 웨이츠는 말하길, 이런 노래들은 한마디로 이 세상에 나오길 거부하는 녀석들이라 이들의 태업 때문에 앨범 전체의 녹음 작업이 막혀 버리는 사태도 종종 초래된다. 그런 순간이 오면, 웨이츠는 다른 음악가들과 기술자들은 모두 녹음실에서 내보내고 이 특별하게 까다롭고 고집이 센 노래에게 자신의 단호한 경고 메시지를 전달한다고 한다. 그는 빈 녹음실을 혼자 배회하면서 큰 소리로 이렇게 외쳐 댈 것이다. "야, 내 말 잘 들어! 지금 우리 모두 다 같이 가야 돼! 여기 네 다른 식구들은 이미 차에 타 있다고! 5분 줄 테니까 지금 빨리 올라타지 않으면 이 앨범은 너만 빼고 그냥 떠나 버릴 거야!"

가끔은 이 방법이 통한다.

가끔은 안 통한다.

가끔은 그냥 그쯤에서 포기하고 놔줘야 할 때도 있다. 어떤 노래들은 진짜 아직은 태어나고 싶은 마음이 별로 없을 때도 있다고 웨이츠는 말했다. 그들은 그냥 당신을 괴롭히고, 시간을 낭비하고, 당신의 관심을 독차지하고만 싶어 할 것이다. 어쩌면 그들이 진정으로 원하는 다른 예술가가 나타날 때까지 기다리는 것일 수도 있다. 웨이츠는 이런 것들에 대해 그만의 철학이 생겼고 달관에 이르렀다. 예전에는 그렇게 노래를 잃

어버리고 마는 것에 고통을 느끼며 괴로워했지만 이제는 신뢰를 가지고 있다. 만약 어떤 노래가 별로 태어날 마음이 없다면, 그는 그것이 다시 적절한 시간에 적절한 방법으로 그에게 올 것을 믿는다. 만약 오지 않아도 그는 억울해하거나 속상해하지 않고 그 노래를 편히 보내 줄 것이다.

"가서 다른 사람이나 실컷 귀찮게 해라."라고, 그는 그 성가신 '노래가 되기 싫어하는 노래'에게 말할 것이다. "가서 레너드 코언[18]이나 괴롭혀."

해가 점점 바뀌면서, 톰 웨이츠는 그의 창조성을 보다 가볍게 다루도록 그 자신이 갖고 있던 부담을 한결 누그러뜨리는 적절한 감각을 마침내 찾아냈다. 불필요한 극적 상황과 감정 소모를 많이 겪지 않고도, 또 그토록 많은 두려움에서도 놓여나서 말이다. 이렇게 가벼운 상태를 발견하게 된 계기는 바로 그의 자녀들이었다. 이들이 자라는 것을 옆에서 지켜보며 어린아이들이 가진 창조적 표현의 절대적인 자유를 인식하게 되었다고 한다. 그는 아이들이 너무도 쉽게 자기들의 기상천외한 노래들을 아무 때나 만들어 내며, 또 스스로 당당히 그럴

18 레너드 코언(Leonard Cohen, 1934~2016): 캐나다의 가수, 작곡가, 시인. 1970년대에 데뷔한 이후 현재까지 정력적으로 활동하고 있는 음악가이며 시와 소설도 여러 편 출간했다. 그보다 나이는 적지만 1960년대부터 먼저 활동했던 밥 딜런에도 종종 비견되며 그의 차기로 꼽히는 심오한 문학적 음악가로 평가받고 있고, 작품 세계 전반에 종교적이고 철학적인 성찰이 돋보인다는 평을 받고 있다.

자격이 있다고 여기는 것에 주목했다. 그리고 그 노래로 노는 것이 끝나고 나면 그들은 자신들이 조물조물 만들며 놀던 "조그만 종이접기 작품처럼, 혹은 종이 비행기처럼" 그 노래를 미련 없이 내던져 버렸다. 그러고 나서 또 바로 다른 노래를 떠올려 부르곤 했다. 아이들은 그다음 노래에 대한 착상이 고갈되어 더 이상 떠오르지 않게 될 것을 미리 걱정하는 일이 결코 없는 듯 보였다. 그들은 자신의 창조적 능력에 대해 전혀 스트레스를 받지 않았고, 자기들끼리 그 창조성을 두고 경쟁하거나 시기하지도 않았다. 그들은 그저 창조적 영감 안에서 아무런 두려움이나 의심도 갖지 않은 채 아주 편안히 살 뿐이었다.

웨이츠는 창작자로서 한때 그런 상태의 정반대에 놓인 적이 있었다. 그는 젊은 시절에 자신의 창조성을 두고 아주 심각한 고뇌의 시간을 보냈다고 말해 주었다. 왜냐하면 — 많은 진지한 젊은이들처럼 — 그는 자신과 자신의 작업이 중요하고, 의미 있고, 진중하게 여겨지기를 원했기 때문이다. 그는 그의 작품이 다른 사람들의 작품보다 더 뛰어나기를 바랐으며, 자신이 복잡하고 강렬한 아우라를 풍기길 원했다. 예술적 고뇌와 고통이 뒤따랐으며, 폭음과 함께하던 이 시기는 그의 영혼의 어두운 밤들이었다. 그는 예술적 고난이라는 광신 속에서 그만 길을 잃었다. 하지만 그는 그 고난을 '헌신'이라 불렀다.

그러나 그의 아이들이 그토록 자유롭고 아무렇지도 않게 일상적인 창작을 해내는 것을 보고, 웨이츠는 계시의 순간을 맞이했다. 바로 예술 활동이라는 게 사실 그리 대단하고 엄숙

한 일이 아니라는 것을. 그는 내게 이렇게 말했다. "작곡가로서 내가 진짜로 유일하게 하는 일이란, 그냥 다른 사람들의 마음을 꾸며 주기 위한 보석 장신구를 만드는 일 정도란 걸 깨달은 겁니다." 음악은 인간이 가진 상상력에 보다 빛을 더해 주기 위한 아름다운 장식품에 지나지 않는다. 그냥 그것일 뿐이다. 바로 그 깨달음이 자신의 앞길을 환히 열어 준 것 같다고 웨이츠는 얘기했다. 그 이후 작곡이 덜 고통스러워졌다.

우리 머릿속의 보석을 만드는 세공사라니! 얼마나 멋진 직업인가!

그것이 바로 기본적으로 우리 모두가 하는 일이다. 딱히 이치에 들어맞는 직접적인 이유는 없어도, 그저 우리가 느끼기에 재미있어 보이는 것들을 만들어 내거나 실행하는 데 인생을 보내는 우리 모두가. 창작자로서 당신은 다른 사람의 내면을 장식해 줄 (혹은 그냥 자신의 내면을 장식해도 되는) 그 어떤 종류의 장신구라도 원하는 대로 디자인할 수 있다. 당신은 어떤 성격의 작품이든 자유롭게 만들 수 있다. 대담하고 도발적이거나, 난폭하고 공격적이거나, 성스럽고 경건하거나, 날카롭고 신랄하거나, 전통적이거나, 솔직하고 진심 어린 것이거나, 충격적이고 비탄스럽거나, 유쾌하고 재미있거나, 인정사정없이 잔혹하거나, 공상적이고 기발하거나……. 하지만 이러니 저러니 해도 여전히 그것은 우리 머릿속에서 반짝이는 작은 보석들을 만들 뿐이다. 어쨌든 그것은 장식 이상이 아니며, 그 장식품을 제작하는 것도 충분히 영예로운 일이다. 하지만

자기 자신을 다치게 하거나 필연적으로 망가뜨려야 할 정도로 심각한 그 어떤 것은 아니다. 알겠지요?

그러니 긴장을 풀고 느긋하게 해 보라.

부디 여유를 가지기 바란다.

그러지 않으면 애초 우리가 이런 멋진 감각들을 지니고 있어야 할 이유가 어디 있겠는가?

중심적 역설

결론적으로 예술은 절대적으로 무의미하다.

그러나 또한 심오한 의미로 가득 차 있기도 하다.

물론 이 말은 역설이다. 하지만 이 책을 읽는 대부분은 이미 성인일 테니, 그 정도는 충분히 감당할 거라고 생각한다. 나는 서로 모순적인 두 개의 관점들이 존재할 수 있다는 것을 머리가 과부하로 터져 나가는 일 없이도 우리가 이해할 수 있다고 믿는다. 그러니 이번 경우에도 한번 시도해 보자. 만일 만족스러운 창조적 삶을 살기를 원한다면 당신이 편안하게 받아들이고 안착해야 할 역설은 다음과 같다. "나의 창조적인 표현은 내게 이 세상에서 가장 중요한 일이 되어야 한다.(만약 내가 예술가의 삶을 살기를 원한다면.) 동시에 그것은 그다지 큰 의미를 부여할 만한 일은 아니어야 한다.(만약 내가 건강한 분별력을 갖춘 삶을 살기를 원한다면.)"

가끔 당신은 이 역설적인 진폭의 한 끝에서부터 다른 끝까지 고작 몇 분 만에 주파해야 할지도 모른다. 또 왕복으로 되돌아와야 할지도 모른다. 예를 들어 지금 이 책을 쓰는 나의 경우, 나는 내가 다음에 이어질 문장을 얼마나 정확하게 구사하느냐에 따라 전 인류의 미래가 달라지기라도 하듯 한 문장 한 문장 고심하며 쓰고 있다. 나는 그 문장이 예쁘고 근사하게 나와 주길 원하기 때문에 많은 신경을 쓴다. 그러므로 그 문장에게 내 온 마음을 바치지 않고 조금이라도 꾀를 부린다는 것은 곧 내게 방종과 불명예와 동일하다. 하지만 내가 내 문장을 검토하며 퇴고할 때는 ── 때로는 엄청나게 고심한 끝에 나온 문장을 쓰고 난 직후에 ── 즉시 그 문장을 개들에게나 던져 주고 절대 뒤도 안 돌아볼 각오 또한 되어 있어야 한다.(물론 그러고 나서 뒤늦게 아무래도 그 문장이 필요하다는 판단이 들어, 이미 묻어 버린 그 문장을 다시 파내고 뼈를 추려 숨을 불어넣어 되살리고, 다시 한번 아주 성스러운 것을 경배하듯 조심스럽게 다루곤 하는 경우가 아닐 때는 말이다.)

　창조적인 예술을 한다는 것은 중요하고 엄청난 일이다. 동시에 그렇게까지 대단한 일도 아니다.

　이 역설을 수용하기 위한 목적으로 당신의 머릿속에 충분히 빈 공간을 마련해 두라. 당신이 할 수 있는 한 최대한 넓고 여유 있는 공간으로.

　그렇게 하고도 더 많은 공간을 비워 둬라.

　당신에겐 앞으로 그 공간이 필요할 것이다.

그리고 그 공간 안으로 깊이 들어가 보라. — 당신이 갈 수 있는 한 최대한 멀리 — 그곳에서 무엇이든 당신이 만들고 싶은 것을 만들어라.

그것은 아무도 간섭하거나 개입하지 않는 오직 당신만의 일이다.

빅매직

Big Magic

4

지속

서약하기

나는 열여섯 살 정도 되었을 때 작가가 될 것을 서약했다.

말 그대로 맹세의 서약을 했다. 전적으로 다른 성향의 어떤 젊은 여자가 수녀가 되기로 서약하는 것처럼 말이다. 물론 나는 이런 서약을 위해 나 자신에게 맞는 예식을 준비해야 했다. 왜냐하면 작가가 되기를 갈망하는 십 대 청소년을 위한 공식 성찬식 같은 것은 없으니까. 하지만 나는 나 자신의 상상력과 열정을 동원하여 나름의 서약식을 치렀다. 어느 날 밤 나는 조용히 내 침실로 물러나 방의 모든 전깃불을 다 껐다. 초 하나에 불을 당기고 나서, 오롯이 바닥에 무릎을 꿇고 앉아 내가 살아 있는 동안 목숨이 다하는 날까지 글을 쓰겠노라 진심을 다해 맹세했다.

내 맹세는 이상할 정도로 구체적이었고, 내가 지금까지 주장하는 바이지만 꽤나 현실적이었다. 나는 성공을 거두는 작가가 되겠다고 맹세하지 않았다. 왜냐하면 성공 여부는 내가 통제할 수 없는 부분이라는 것을 어렴풋이 느꼈기 때문이다. 나는 또한 위대한 작가가 되겠다고 서약하지도 않았다. 내가 정말 위대해질 수 있는지 잘 몰랐기 때문이다. 나는 과업을 이루기 위해 나 자신에게 시간 제한을 하지도 않았다. 예를 들어 "서른이 될 때까지 내 글을 출간하지 못한다면 이 꿈은 포기하고 다른 일을 찾아 보겠다." 같은 것 말이다. 사실 나는 내 길에 그 어떤 조건이나 제한도 걸지 않았다. 내 꿈에는 마감일이 아예 없었다.

그 대신 나는 그저 이 우주를 향해 나 자신이 사라지는 날까지 영원토록 글을 쓰겠노라, 어떤 결과에도 상관없이 그렇게 하겠다고 맹세했다. 나는 그 일을 하면서 내가 할 수 있는 한 가장 많이 용기를 내고, 감사하고, 불평 없이 인내하겠다고 맹세했다. 또한 글쓰기더러 절대 나를 먹여 살리라고 요구하지 않겠다고, 오히려 내가 항상 내 글쓰기를 먹여 살리고 지원하며 살아가겠다고 약속했다. 그 어떤 수단을 쓰든 나는 나 자신과 글쓰기 모두를 재정적으로 책임지겠다고 말이다. 나는 내 헌신에 그 어떤 외적 보상이 따라야 한다고도 요구하지 않았다. 그저 내 인생을 가능한 글쓰기와 밀접하게 맞닿은 채 보내고 싶었다. ─내 모든 호기심과 자족감의 원천을 향해 영원히 가까이 다가서도록─그래서 나는 이 목표를 충족시키며 그

럭저럭 살아가기 위해서라면 필요한 어떤 조치든 기꺼이 하겠다는 각오와 의지를 갖추었다.

배우기

신기한 것은 내가 진짜 그 서약들을 지켰다는 사실이다. 나는 수년간 그것들을 지켜 왔다. 지금도 여전히 그 맹세들을 지키고 있다. 나는 인생을 살면서 내가 한 수많은 약속들을 끝까지 지키지 못하고 깨뜨렸는데(결혼 서약을 포함해서), 그 약속만은 굳게 간직하고 있다.

심지어 혼돈의 이십 대를 겪어 오면서도 그 맹세들을 지켰다. 내 인생에서 이십 대는 아마도 상상할 수 있는 모든 방법으로 남부끄러울 만큼 무책임하게 지낸 시기였다. 하지만 나의 모든 미성숙함과 부주의함과 무분별함에도 불구하고, 나는 경건한 순례자가 자신의 종교에 충성을 다하듯 글쓰기를 향한 내 맹세를 신성하게 지켰다.

이십 대에 나는 하루도 빠짐없이 글을 썼다. 당시 한동안 나는 음악가 남자 친구를 사귀었는데, 그도 매일같이 연습을 했다. 그는 음계를 연주하고 나는 단편 소설의 순간순간을 묘사하는 장면들을 썼다. 남자 친구의 음계 연습이나 내 습작이나 결국은 같은 얘기였다. 당신의 손을 작업에서 떼지 말고 언제나 손에 쥐고 있으라는 것. 정말 아무런 집필의 영감도 떠오

르지 않는 운 나쁜 날에는 주방 타이머를 30분 단위로 맞춰 두고 그 시간 동안 식탁에 앉아서 뭔가를, 뭐라도 끄적이려 애썼다. 나는 존 업다이크[19]가 어딘가에서 한 인터뷰를 읽었는데, 그는 사람들이 읽어 본 중 가장 잘 쓰인 소설들 중 일부는 단 하루, 한 시간 만에 쓴 것이라고 말했다. 나는 나 자신을 작업에 온전히 헌신하게 하기 위해서라면 무슨 일이 일어나든, 혹은 내 작업이 심각하게 잘못되어 가든 상관없이 최소한 30분은 어디서든 깎아 낼 수 있다고 생각했다.

전반적으로는 일이 잘 풀리지 않았다. 나는 진짜로 내가 뭘 하고 있는 건지 몰랐다. 가끔 내가 끝이 뭉툭한 벙어리 장갑을 낀 채, 고도로 정밀하고 섬세한 조각 공예품을 세공하려 시도하는 것처럼 느꼈다. 뭘 하든 너무 오랜 시간이 걸렸다. 나에겐 아무런 밑천도 변죽도 없었고, 꿩도, 꿩 대신 쓸 닭도 없었다. 아주 짧은 단편 소설을 끝내는 데에만 거의 1년이 통째로 들어갈 판이었다. 대부분의 작업 시간을 들여 내가 하는 일이

19 존 업다이크(John Updike, 1932~2009): 미국의 소설가, 시인, 문학 평론가. 꼼꼼한 구성, 독특한 문체와 다작으로 유명한 작가로 스무 편 이상의 소설을 썼고 1954년부터 《뉴요커》에 수백 개의 단편 소설, 시, 평론, 아동 문학 작품을 기고했다. 미국의 현대사를 배경으로 교외 지역의 평범한 중산층 가장 해리 앵스트롬의 우울감을 그려 낸 『토끼 앵스트롬(Rabbit Angstrom)』 4부작 『달려라, 토끼(Rabbit, Run)』(1960), 『돌아온 토끼(Rabbit Redux)』(1971), 『토끼는 부자다(Rabbit Is Rich)』(1981), 『쉬는 토끼(Rabbit at Rest)』(1990)가 대표작이며, 『토끼는 부자다』와 『쉬는 토끼』로 퓰리처상을 두 번 수상했다.

란 고작 좋아하는 작가들을 어떻게든 흉내 내어 끄적이는 것에 지나지 않았다. 나는 한동안 헤밍웨이를 따라 하는 시기를 겪었다.(그 시기를 겪지 않는 자 누구인가?) 또 꽤 심각한 수준으로 닥친 애니 프루[20] 시기도 있었고, 이제 와서 보면 좀 창피하기도 한 코맥 매카시[21] 시기를 거치기도 했다. 그러나 이런 게 바로 시작 단계에서 해야만 하는 것들이다. 완전히 새로운 무엇인가를 만들어 내기 전까지 누구든 기존의 것들을 모방한다.

한동안 나는 미국 남부 고딕 소설가들처럼 써 보려 노력했

20 애니 프루(Annie Proulx, 1935~): 미국의 소설가, 언론인. 소설 『시핑 뉴스(Shipping News)』(1993)로 퓰리처상과 전미 도서상을 수상했으며, 단편 「브로크백 마운틴(Brokeback Mountain)」은 2005년 이안 감독의 영화로 제작되어 아카데미, 바프타, 골든 글로브 상을 수상했다.

21 코맥 매카시(Cormac McCarthy, 1933~): 미국의 소설가, 극작가, 영화 시나리오 작가. 미국 남부 고딕과 서부 장르, 포스트 아포칼립스적인 주제를 다룬다. 윌리엄 포크너, 어니스트 헤밍웨이에 비견되며 미국 현대 문학을 대표하는 소설가로 꼽힌다. 그는 지금까지 모두 열 편의 소설을 발표했으며, 다섯 번째 작품인 『핏빛 자오선(Blood Meridian)』(1985)은 2005년 《타임스》에서 뽑은 '100대 현대 영문 소설'로 선정되었고, '국경 3부작' 중 첫 번째 작품인 『모두 다 예쁜 말들(All the Pretty Horses)』(1992)은 전미 도서상과 전미 비평가 협회상을 수상했다. 2005년 발표한 소설 『노인을 위한 나라는 없다(No Country for Old Men)』는 2007년 동명의 영화로 제작되어 아카데미 상을 수상했으며, 2006년 발표한 소설 『로드(The Road)』로 퓰리처상을 수상했다. 영화 「카운슬러」(2013)의 대본을 썼으며, 현재 『승객(The Passenger)』을 집필 중이다.

다. 왜냐하면 실제로 내가 가진 뉴잉글랜드 지역의 감성보다 그쪽이 훨씬 이국적인 호소력을 지녔다고 느꼈기 때문이었다. 물론 내가 유독 설득력 있는 문체의 남부 작가라 할 수는 없었다. 단 하루도 남부에서 살아 본 적이 없으니까.(실제로 남부 출신인 내 친구는 내 소설 한 편을 읽고 나서 나에게 성을 내며 이렇게 말했다. "야, 너는 무슨 노인네들이 종일 남부식 주택 앞 베란다에 앉아서 땅콩이나 까먹는 얘기를 이렇게 늘어놓니? 정작 너는 살면서 한 번이라도 그런 집 앞 베란다에서 땅콩 먹어 본 적 있어? 그러면서 아주 배짱 한번 두둑하시네!" 음, 어쩌겠어, 시도라도 해 보는 거지 뭐.)

글쓰기의 어떤 면도 쉽지 않았지만 그게 중요한 것은 아니다. 나는 내 글쓰기가 더없이 쉽게 술술 쓰이면 좋겠다고 바란 적이 없다. 그저 계속 흥미롭기를 바랐을 뿐이다. 그리고 나에겐 언제나 흥미로웠다. 내가 제대로 해내지 못할 때조차 글쓰기는 내게 흥미로운 탐구였다. 지금도 글쓰기는 여전히 내 호기심을 자극한다. 그 어떤 것도 글쓰기만큼 나의 흥미를 돋우고 내 관심을 사로잡지 못한다. 그 깊은 호기심의 저변이, 비록 당장 눈에 보이는 화려한 성과가 없는 상황에서도 나를 계속 그 작업에 머물게 해 주었다.

그리고 천천히 나는 발전해 나갔다.

그것은 참 단순하면서도 너그러운 삶의 법칙이다. 당신이 무엇을 연습하든 당신은 그것을 점점 더 잘하게 될 것이다. 예를 들어 만약 내가 이십 대를 매일같이 농구를 하면서 보내거

나, 매일같이 패이스트리 반죽을 빚으면서 보내거나, 혹은 매일같이 자동차 정비 기술을 배우면서 보냈다면, 지금쯤 나는 자유투 던지기나 크루아상 만들기나 자동 변속 기어 장치 다루기에 꽤 능숙할 것이다.

그것들 대신 나는 어떻게 글을 쓰는지를 배웠다.

경고

그러나 이것은 당신이 창조적 삶을 위한 노력을 이십 대부터 시작하지 않으면 때가 너무 늦는다는 말이 아니다!

정말 그렇지 않다! 제발 그런 생각은 갖지 말기를.

너무 늦은 때라는 건 절대 없다.

나는 인생의 후반에서야 — 가끔은 꽤나 후반부에서야 — 자신의 창조성을 좇는 여정을 시작한 놀라운 사람들에 대한 예를 수십 가지는 들 수 있다. 하지만 지면상 경제적 이유로 단 한 명에 대해서만 이야기하겠다.

그녀의 이름은 위니프레드다.

내가 위니프레드를 알게 된 시기와 장소는 1990년대 그리니치 빌리지로 거슬러 올라간다. 꽤나 떠들썩하고 유쾌한 행사로 기억되던 그분의 아흔 살 생일 파티에서 처음 만났는데, 내 친구의 친구로부터 소개를 받았다.(그녀를 내게 소개해 준 우리 둘의 공통된 친구는 이십 대의 남자였다. 위니프레드에게는

모든 나이 대와 배경을 넘나드는 다양한 남녀노소 친구들이 있었다.) 위니프레드는 왕년의 워싱턴 스퀘어를 줄줄이 꿰는 인물이었다. 그녀는 그리니치 빌리지의 터줏대감으로 살아온 전설적인 보헤미안 그 자체였다. 붉은 빛깔의 머리카락을 길게 길러 머리 위로 탐스럽게 모아 올리고, 조그만 호박 구슬이 찰랑거리도록 엮은 긴 목걸이와 장식 끈들을 늘 몸에 주렁주렁 걸치고 있었다. 그녀는 이미 고인이 된 남편과 함께 (과학자였다.) 휴가 때마다 스릴을 좇아 태풍과 허리케인의 이동 경로를 따라다니며 온 세계를 누볐다고 한다. 정말 그녀 자신부터가 일종의 허리케인 같은 존재였다.

위니프레드는 내가 젊은 시기에 본 그 어떤 여자보다도 또렷하고 생기발랄한 분이었다. 그래서 창조적 영감을 찾고 있던 나는 그녀에게 이렇게 물었다. "당신이 읽은 책들 중 가장 좋았던 책이 무엇이었나요?"

그녀는 이렇게 대답했다. "오, 리즈. 나는 결코 단 한 권만 고르진 못할 거야, 너무나 많은 책들이 내게 소중하니까. 하지만 내가 제일 좋아하는 주제는 뭔지 얘기해 줄 수 있어. 10년 전부터 고대 메소포타미아 역사를 공부하기 시작했는데 난 아주 열정적으로 빠져들고 말았지. 그리고 진짜 — 그건 내 인생을 완전히 바꿔 놓았어."

당시 스물다섯 살이던 나에게는 아흔 살 먹은 과부 여인이 어떤 대상을 향한 열정 때문에 자기 인생이 달라졌다고 선언하는 것 자체가 (그것도 아주 최근의 일로!) 크나큰 계시적 깨

달음으로 다가왔다. 그것은 세계를 재단하는 나의 관점이 실시간으로 확장되는 것을 거의 물리적으로 느낀 순간들 중 하나였다. 마치 내 마음의 문이 그전까지 열린 상태보다 몇 개의 눈금을 더 지나 탄탄하게 활짝 개방되면서, 한 여성의 삶이 비추는 모습에 대한 모든 종류의 새로운 가능성들을 다시 받아들이게 하는 것 같았다.

하지만 내가 위니프레드의 열정에 대해 더 많은 것을 알아가며, 가장 충격적으로 다가온 것은 이제 그녀가 고대 메소포타미아 역사에 관해 나름 정평이 난 전문가가 되었다는 것이었다. 어쨌든 그녀는 자기 삶에서 꼬박 10년을 그 분야의 연구에 투자한 셈이었다. 그리고 만약 당신이 10년간 그 어떤 것에 성실하게 자신을 헌신한다면, 당신은 그 분야에 전문가적인 식견을 갖게 될 것이다.(원칙상 석사 학위 두 개와 박사 학위 한 개를 딸 수 있는 시간이므로.) 그녀는 몇 군데의 고고학 발굴 현장을 탐방하러 중동에 갔으며, 설형문자 읽는 법을 배웠다. 그녀는 그 분야에서 큰 업적을 남긴 위대한 학자들이나 큐레이터들과 친한 사이가 되었다. 종종 그 주제와 관련한 박물관 전시나 강의에 참석할 기회가 생길 때마다 그녀는 매번 놓치지 않았다. 이제 사람들은 고대 메소포타미아에 대한 질문의 답을 구할 때 위니프레드를 찾아왔다. 왜냐하면 이제 그녀가 그 분야의 권위자가 되었기 때문이다.

당시 나는 이제 막 대학을 졸업한 어린 여자였다. 나의 인식 체계 일부에 여전히 존재하던 다소 둔감하고 앞뒤가 막힌

고정관념 때문에, 당시 나는 뉴욕 대학교에서 준 졸업장을 받았으니 이제 내가 뭔가를 교육받는 과정은 다 끝났다고 생각했다. 그러나 위니프레드를 만나면서, 나는 뭔가를 배운다는 것은 외부에서 이제 당신의 교육 기간이 끝났다고 선언하면서 공식 종료되는 것이 아니라는 걸 깨달았다. 그것은 외부가 아니라 자신이 스스로 더 이상 뭔가를 배우지 않겠다고 선언하는 순간 비로소 종료된다. 그리고 위니프레드는 — 그녀가 아직도 그저 여든 살의 소녀였을 때 — 단호하게 선언한 것이다. 난 아직 끝나지 않았다고.

그러니까 당신은 언제 당신의 가장 창조적이고 열정적인 삶을 시작할 수 있겠는가?

당신이 시작하기로 결심한 바로 그 순간이다.

빈 물동이

나는 계속 일했다.

나는 계속 글을 썼다.

내 글은 어디에도 출간되지 못했지만 괜찮았다. 왜냐하면 나는 교육되는 과정에 있었기 때문이다.

내가 혼자 고독하게 훈련을 하며 보낸 수년의 시간이 내게 가져다준 가장 중요한 이점은, 내가 창조성이 가져오는 감정적인 패턴을 인식하기 시작했다는 점이다. 혹은 다르게 보면

나의 패턴을 익히게 되었다고 할 수도 있다. 나는 나의 창작 과정에 심리적인 순환주기가 존재한다는 것을 이해하게 되었고, 그 순환주기들은 언제나 거의 같은 내용으로 돌아왔다.

나는 "아하, 이런 거구나."라고 말하는 법을 배웠다. 처음에 어떤 작업을 열정적으로 시작하고 한두 주 지나고 나서, 거의 피할 수 없이 언제나 풀이 죽고 낙담할 때면 나는 이렇게 말하게 되었다. "이건 내가 처음부터 이 작업에 아예 손도 대지 않았으면 좋았을 거라고 후회하게 되는 그 과정이야. 이거 기억난다. 난 항상 이 단계를 거쳤지."

혹은, "이건 내가 스스로에게 난 결코 다시는 좋은 문장을 쓰지 못할 거라고 말하는 바로 그 부분이군."

혹은, "이제 내가 게으른 패배자라고 나 자신을 욕하며 두들겨 패는 시기가 왔군."

혹은, "자, 이쯤에서 슬슬 이 글이 출간됐을 때 얼마나 심한 혹평을 받게 될지를 공포에 질려 망상하기 시작해야겠지 — 일단 이 글이 애초 무사히 빛을 보게 될 수만 있다면 말이야."

혹은, 우여곡절 끝에 작업이 완료되고 난 후 "오, 이때는 내가 앞으로 다시는 그 어떤 것도 만들어 내지 못할 거라며 두려운 공황에 빠지는 부분이다."

그런데 수년간 헌신하듯 작업하며 글을 쓰고 나니, 나는 내가 오직 이 과정 안에 잘 머물면서, 지레 질겁하여 일을 포기하거나 망치지만 않는다면 각 단계의 불안한 감정들을 극복하

고 그다음 수순으로 무사히 올라갈 수 있다는 것을 발견했다. 나는 이런 두려움들은 결국 결과를 알 수 없는 미지의 대상을 둘러싸고 생겨나는, 전적으로 자연스러운 인간적 반응이라는 점을 계속 상기하며 나 자신을 다잡았다. 원래부터 여기가 내가 당연히 있어야 할 자리라고 나 자신을 설득할 수만 있다면, — 우리는 창조적 영감과 교류하게 되고, 그 창조적 영감은 우리와 함께 일하길 원한다고 — 그러면 나는 작업이 끝나기도 전에 나 자신을 날려 버리는 일 없이 나의 감정적 지뢰밭을 무사히 통과해 나올 수 있었다.

그러한 순간들이 올 때면, 내가 두려움과 의심으로 분열되어 가는 와중에도 창조성이 내게 말을 건네는 소리가 들리는 듯했다.

가지 말고 나와 함께 있어 줘. 다시 돌아와. 나를 믿어 봐.

나는 그것을 믿어 보기로 했다.

창작의 고집스러운 기쁨에 대해 내가 할 수 있는 가장 대단한 표현은 바로 그 믿음의 감내였다.

이러한 본능에 대해 노벨 문학상 수상 시인인 셰이머스 히니(Seamus Heaney)가 특히 우아하게 논평한 구절이 있다. 그는 — 시를 어떻게 쓰는지 배우는 사람이 있다면 — 시가 즉각적으로 근사하게 잘 쓰이기를 기대하면 안 된다고 했다. 이제 막 시를 쓰려는 시인은 계속해서 우물 아래로 물동이를 길어 내리고 있는데, 우물 길이의 반 정도만 내렸다가 다시 끌어올리기 때문에 매번 물은 채우지 못하고 그냥 빈 공기만 길어 올

리는 셈이다. 절망감과 좌절감이 엄청나겠지만, 어쨌든 그 작업을 계속 해 나가야만 한다.

그렇게 수년간의 연습을 거치고 나면, 히니는 다음과 같이 설명한다. "그러다 물동이에 매달아 놓은 사슬이 예기치 않게 짧게 당겨져 팽팽해지는 때가 온다. 그때 당신은 자기가 던지던 물동이와 함께 우물 안으로 빠져 들어가 몸을 흠뻑 적시며, 이후 사슬의 반동 때문에 계속해서 당신을 물 밑으로 잡아끌게 될 수면과 격렬히 맞부딪치게 된다. 당신은 결국 우물 쪽이 아닌 당신 자신의 잔잔한 표면을 깨뜨리게 되는 것이다."

고약한 샌드위치 먹기[22]

내가 이십 대 초반일 때, 나처럼 글쓰기에 포부를 가진 신인 작가였던 좋은 친구가 있었다. 나는 그가 성공하지 못했다고, 자신에게 글을 출간할 능력이 없다면서 어두운 우울감의 나락으로 종종 떨어지던 것을 기억한다. 그는 침울해졌고 격분하기도 했다.

"이렇게 마냥 멍하니 주저앉아 있는 게 싫어." 그는 투덜거

22 문자적으로는 "고약한 맛이 나는 샌드위치"라는 뜻의 표현으로, 취향에 맞지 않고 맛이 없는 음식을 억지로 넘기며 필요한 끼니를 때우듯이, 실제로 전혀 원치 않는 불쾌하고 힘겨운 대상이지만 이를 악문 채 받아들이며 견뎌야 하는 상황을 속어로 이르는 말이다.

렸다. "이 모든 것이 모여 어떤 실체로 이어졌으면 좋겠어. 나는 이게 내 직업이 되기를 원한다고!"

당시에도 나는 그의 그런 태도가 좀 이상했다.

뭐라고 할까, 나도 마찬가지로 내 글을 출간하지 못하고 있었다. 그리고 나 역시 심신의 허기가 져 있었다. 그가 원하는 것들을 ─ 성공과 보상과 긍정적 확신 ─ 나 역시 갖기를 정말 목 놓아 바랐다. 실망과 좌절에 대해 나도 모르는 바 아니었다. 하지만 나는 실망과 좌절을 인내하는 법을 배우는 것 자체가 창조적인 사람에게 배당된 일의 일부라고 늘 생각한다. 만약 당신이 어느 분야건 예술가가 되고 싶다면, 나에겐 당신이 자기 좌절감에 어떻게 대처하느냐 하는 문제가 곧 당신에게 주어진 예술 작업의 본질적인 측면으로 보인다. 어쩌면 그 작업의 유일하고 가장 근본적인 부분일 것이다. 좌절감은 당신의 창조적 작업 과정에 끼어드는 훼방꾼이 아니었다. 좌절감이란 바로 그 과정의 일부다. 일이 즐거울 때는 (사실상 일처럼 느껴지지 않는 때) 당신이 실제로 뭔가 멋진 것을 만들고, 모든 것들이 착착 잘 풀리고, 모든 사람들이 당신의 작품을 너무나 좋아하고, 당신이 하늘을 나는 기분을 맛보는 그런 순간들이다. 하지만 그런 순간들은 드물다. 당신은 그저 밝은 순간들에서 그다음 밝은 순간들로 바로 도약할 수 없다. 밝고 행복한 순간들의 틈새에 낀 상황에서, 즉 일이 잘 풀리지 않고 막혀 있을 때 과연 어떻게 자기 자신을 관리하느냐. 그것이 바로 당신이 얼마나 당신의 천직에 헌신적이며, 창조적인 삶이 요구하는

빅매직

괴상한 요구에 과연 얼마나 탄탄하게 무장되어 있는지를 측정할 수 있는 척도가 된다. 창작에 따르는 모든 단계들 내내 당신이 자기 자신을 제대로 다잡을 수 있느냐가 가장 심각하고 중요한 일로 주어지는 셈이다.

나는 최근에 마크 맨슨[23]이라는 작가의 멋진 블로그를 읽었는데, 거기서 그가 말하길 삶의 목적을 찾아내는 비결은 바로 다음 질문에 한 치의 거짓 없이 정직하게 대답하는 데 달려 있다고 한다. "이 세상의 역겹고 고약한 샌드위치들 중 당신이 그나마 가장 바라는 맛은 무엇일까?"

맨슨이 말하려는 것은 이 세상의 그 어떤 일을 추구하든 — 그 일이 처음에 얼마나 멋지고 설레고 화려해 보이는지와 관계없이 — 모든 일에는 각자의 분야에서 하나씩 그 고유의 지독한 샌드위치가, 즉 그 일을 하면서 수반되는 불쾌한 부작용이 딸려 온다는 것이다. 인간 조건의 진리에 대한 심오한 고찰을 토대로 맨슨이 쓴 것에 따르면, "모든 일은 가끔씩 아주 지긋지긋하다." 그러니 당신은 자신이 어떤 종류의 지긋지긋함을 기꺼이 감당할 각오가 되어 있는지 결정해야 한다. 따라서 올바른 질문은 "당신은 무엇에 열정을 가졌는가?"가 아니라, "당신은 그 일에 따르는 가장 불쾌한 측면까지도 꿋꿋이

23 마크 맨슨(Mark Manson, 1984~): 미국 텍사스 오스틴 출신의 작가, 블로거, 개인 사업가. 《뉴욕 타임스》 베스트셀러에 오른 저서 『신경 끄기의 기술(The Subtle Art of Not Giving a Fuck)』 등이 있다.

견뎌 낼 수 있을 만큼 차고 넘치는 열정을 가졌는가?"다.

맨슨은 이를 이렇게 설명한다. "만약 당신이 전문 예술가인데, 당신의 작품이 수천 번까지는 아니라도 수백 번 거절당하는 꼴을 도저히 두 눈 뜨고 볼 용의가 없다면 당신은 이미 시작도 해보기 전에 끝난 것이다. 만약 당신이 잘나가는 유명 법정 변호사가 되고 싶은데, 주당 80시간 노동량을 견딜 수 없다면 당신에겐 별로 안 좋은 소식이 기다리고 있다."

왜냐하면 만약 당신이 무엇인가를 충분히 사랑하고 정말 애타게 원한다면 — 그게 무엇이든 간에 — 당신은 거기 딸려오는 고약한 샌드위치를 먹는 것도 마다하지 않을 것이다.

예를 들어 만일 당신이 아기를 정말 원하는 입장이라면, 임신 후 아침마다 입덧을 하더라도 견뎌 낼 것이다.

만일 당신이 정말로 정부 각료 또는 성직자가 되고 싶다면, 다른 사람들이 각자 겪는 문제를 털어놓을 때 열심히 귀 기울일 것이다.

만일 당신이 거리 사람들 앞에서 연기나 공연하는 것을 정말 좋아한다면, 거리 공연자로 종종 노상에서 살면서 겪는 불편이나 애로 사항들도 받아들일 것이다.

만일 당신이 정말로 온 세계를 구경하고 싶다면, 낯선 열차 안에서 소매치기를 당할 위험까지도 감수할 것이다.

만일 당신이 정말로 피겨 스케이팅을 연습하길 원한다면, 추운 날 아침에도 동트기 전에 일어나 빙상 경기장에 가서 스케이트를 탈 것이다.

예전의 내 친구는 진심으로 작가가 되고 싶다고 주장했지만, 그 일에 수반되는 고약한 샌드위치를 먹고 싶어 하진 않았다. 물론 그는 글쓰기를 사랑했다. 하지만 그는 자신이 원하는 결과를 원하는 시기에 성취하지 못한 것에 대한 불명예와 굴욕을 감내할 정도로 글쓰기를 **충분히** 사랑하진 않았다. 그는 자신의 척도에 부합하는 세속적인 성공을 어느 정도 보장받지 않으면, 그 무엇이든 그것을 위해 그렇게까지 힘겹게 일하고 싶지 않았던 것이다.

내 생각에, 그는 진심이 아닌 오직 반절만의 마음으로 작가가 되길 원했던 것 같다.

그렇게 얼마 지나지 않아 그는 곧 글쓰기를 그만두었다.

그리고 뒤에 남겨진 나는 그가 반만 먹고 남겨 둔 고약한 샌드위치에 대한 식탐으로 눈을 굴리고 있었다. "너 혹시 그거 남길 거면 내가 먹어도 될까?"라고 묻고 싶은 마음을 누르며.

그건 내가 그만큼 광적으로 글쓰기를 사랑했기 때문이다. 그렇게 함으로써 내가 더 많은 시간을 글쓰기에 투자할 수만 있다면, 심지어 나는 원래 남의 몫으로 주어진 고약한 샌드위치까지도 기꺼이 먹어 치울 기세였다.

당신의 생업

작가로서의 삶을 실천하던 기간 내내, 나는 언제나 생계를 위한 낮 시간의 일자리를 따로 가지고 있었다.

심지어 내 글이 정식으로 출간된 이후에도 나는 생업을 그만두지 않았다. 일단은 안전한 수입원을 확보하기 위해서였다. 사실 나는 내 이름으로 나온 책을 세 권이나 쓸 때까지도 생계 유지용 일자리를 (혹은 몇 군데의 일자리들이라 해야 하나.) 손에서 놓지 않았다. 그 세 권의 책들은 모두 미국의 주요 출판사를 통해 출간되었고 《뉴욕 타임스》에 좋은 서평이 실렸다.[24] 한 권은 심지어 전미 도서상 후보작으로 선정되기까지 했다. 외부의 시각에서 보면 나는 이미 그럭저럭 작가로서 성공한 것처럼 보였을 것이다. 하지만 나는 어떤 변수가 있을지 몰라 매사에 만전을 기할 생각이었다. 그래서 낮 시간에 다니는 직장을 계속 유지했다.

내가 쓴 네 번째 책이 출판되고 나서야 (그 책이 바로 문제의 『먹고 기도하고 사랑하라』였다.) 나는 마침내 다른 직장을 그만두고 오직 책을 쓰는 작가로서만 살아가도록 나 자신을

24 길버트의 소설 『순례자들(Pilgrims)』(1997)과 『스턴맨(Stern Man)』(2000) 그리고 『마지막 미국 남자(The Last American Man)』(2002)를 말한다. 『마지막 미국 남자』는 열일곱 살에 도심을 떠나 20년간 애팔래치아 산속에서 자연 생활을 했다는 유스터스 콘웨이(Eustace Conway)의 실화를 다룬 논픽션으로 전미 도서상 최종 후보에 올랐다.

허락했다.

　나는 내 글쓰기에게 내 삶의 재정적 책무를 맡기며 부담을
주고 싶지 않았다. 그래서 생계를 유지하기 위해 글쓰기가 아
닌 다른 수입원들을 오랫동안 꾸준히 유지했다. 나는 내 글쓰
기에게 절대 그런 것을 부탁하면 안 된다는 걸 잘 알았다. 왜
냐하면 수년의 시간이 흐르는 동안, 나는 많은 사람들이 자신
의 창조성에서 생활비를 짜내려 노력하다 결국 그 창조성의
씨를 말려 죽이는 것을 지켜봤기 때문이었다. 나는 많은 예술
가들이, 창조성의 소산만으로 생계를 이어 갈 수 없다면 곧 자
신이 정정당당한 창작자로 인정받지 못하는 거라고 고집을 부
리며 무일푼의 광기 상태로 자신을 몰아넣는 것을 봤다. 그러
다 창조성이 자기를 실망시키기라도 하면(이 말인즉 창작의 능
력만으로 매달 날아오는 집세와 각종 고지서 납부가 불가능해지
면), 그들은 억울함과 분노와 불안에 빠져들어 심지어 재정적
파산의 나락으로 떨어진다. 가장 최악은 그들이 종종 창작 활
동 자체를 그만둔다는 것이다.

　나는 항상 이것이 당신의 창작에 가하는 굉장히 잔인한
행위라고 느꼈다. 창조성이 무슨 정부 공무원이나 신탁 자
금이라도 된다는 듯 창작 활동에 안정적이고 정기적인 급료
를 요구하거나 기대하는 것 말이다. 자, 만약 당신이 오직 창
조적 영감에 기대어 편안하고 안정적으로 살아갈 수만 있다
면 그건 정말 환상적일 것이다. 모든 사람이 꿈꾸는 그런 삶
이 아닌가? 하지만 그 아름다운 꿈이 현실의 악몽이 되도록

내버려 둬서는 안 된다. 재정적으로 자금을 지급해야 한다는 요구는, 창조적 영감이 본래 지닌 예민하기 짝이 없는 섬세함과 변덕스러움에 너무 많은 압박을 줄 수 있다. 당신은 자신을 먹여 살리고 부양하기 위해 수완과 요령을 발휘해야 한다. 당신이 너무 창조성이 뛰어난 예술가형 사람이라 현실적이고 재정적인 문제들에 대해 생각할 능력이나 겨를이 없다고 주장하는 것은 스스로를 무능한 유아처럼 취급하는 것이다. 부디 자신을 유아처럼 취급하지 말아라. 그것은 당신 영혼의 가치를 떨어뜨린다.(창조성을 추구하는 입장에서 어린아이처럼 순수한 마음을 지닌 것은 사랑스럽고 훈훈하지만, 정말 어린아이 시기에나 통할 만한 유치한 태도를 계속 지니고 있는 것은 매우 위험하다.)

예술가들이 갖는 자기 도취형 유아적 환상에는 이런 것들도 있다. 돈만 보고 부자와 결혼하는 꿈, 부유한 친지의 유산을 상속받는 꿈, 밑도 끝도 없이 복권에 당첨될 것이라는 꿈, 그리고 당신에게 "작업실 내조"를 해 줄 성실한 파트너(남자든 여자든)가 생긴다는 꿈이다. 이 내조를 해 주는 누군가가 모든 일상과 세속적인 문제들을 대신 처리해 줘서, 당신은 현실의 불편과 애로 사항으로부터 완벽히 차단된 평화로운 고치 속에서 안락히 보호받으며, 오직 예술의 창조적 영감하고만 영원히 자유롭게 교류할 수 있으리라는 얘기.

꿈 깨라.

당신이 사는 곳은 열린 세상이지, 어머니 자궁 속이 아니

다. 당신은 이 세상에서 스스로를 먹여 살리면서 동시에 당신의 창조성까지도 부양할 수 있다. 인류가 역사 이래 계속 해 온 것처럼. 거기 더해서, 당신은 자기 앞가림을 할 수 있고 재정적으로 독립시켜 주는 일을 해 나간다는 것에서 깊은 명예와 자부심도 느끼게 된다. 그리고 그 단순하고 영예로운 감각은 당신의 작품 속에서 강력하게 울려 퍼질 것이다. 그 일이 당신의 작품을 더욱 강하고 견고하게 만들어 줄 것이다.

또한 당신이 자신의 예술 활동을 통해 먹고사는 시기가 왔다가, 또 그러지 못한 시기도 올 것이다. 이것을 당신 창작 활동의 심각한 위기로 받아들일 필요는 없다. 창조적인 삶 특유의 유동적인 변화와 불확정성 속에서는 지극히 당연한 일일 뿐이다. 혹은 당신이 자신의 창조적인 꿈을 따르기 위해 큰 모험을 시도했는데 그 결과가 기대만큼 따르지 않아, 다시 다음 꿈을 좇을 때까지 돈을 좀 모아 두려 이제 당신이 아닌 다른 사람을 위해 일해야 하는 상황에 있을지도 모른다. 이것도 결코 나쁘지 않다. 그냥 하면 된다. 하지만 당신 자신의 창조성에게 분을 터뜨리며 "네가 나한테 돈을 벌어다 줘야 할 것 아니야!"라고 고함을 빽 지르는 것은, 고양이에게 고함을 치는 것이나 별반 다를 바 없다. 고양이는 당신이 뭐라고 하는지 전혀 이해할 길이 없고, 오직 당신의 그런 모습에 겁이 나서 영영 도망쳐 버릴 뿐이다. 왜냐하면 창조성이나 고양이 입장에서 보면, 시끄러운 소리를 꽥꽥 내지르며 고함을 치는 당신의 얼굴 표정이 참으로 괴상망측하기 때문이다.

나는 내 창조성을 자유롭고 안전한 상태로 두고 싶었기 때문에 낮의 생업들을 유지했다. 비상시 대안이 될 예비 수입원들을 내가 계속 놓지 않은 것은, 내 창조적 영감이 흘러 넘치지 않고 잠시 막혀 있을 때에도 그를 안심시키며 이렇게 말하기 위해서다. "걱정 마, 친구. 얼마든지 마음 놓고 천천히 해. 네가 준비될 때까지 내가 계속 여기 있을 테니까." 나는 내 창조성이 생계에 대한 부담 없이 가볍게 노닐도록 언제나 열심히 일할 각오가 되어 있었다. 그렇게 함으로써 나는 나 자신의 재정적 후원자가 된 셈이며, 스스로의 작업실 내조자가 되었다.

스트레스에 짓눌린 채 재정적인 난관에 봉착한 예술가들에게 나는 이렇게 말하고 싶은 적이 무수히 많았다. "그냥 네가 감당해야 할 부담감을 좀 덜어 내, 친구. 그리고 일자리를 찾아 봐!"

일자리를 갖는 것은 불명예스러운 일이 아니다. 정말 불명예스러운 일이란, 당신의 창조성에게 막무가내로 당신의 존재 자체를 부양하라고 요구하며 겁을 줘서 그 창조성을 아예 쫓아내는 일이다. 바로 이런 이유로, 누군가 내게 와서 이제부터 자신은 소설을 쓰는 데 집중하기 위해 곧 직장을 그만둘 거라는 얘기를 할 때마다 내 손바닥에서는 약간 진땀이 나곤 한다. 바로 이것 때문에, 누군가 자기들이 쓴 첫 영화 대본을 팔아서 현재 지고 있는 빚을 청산할 계획이라는 이야기를 들을 때마다 나는 어이쿠, 하는 반응을 보이게 된다.

물론 당신이 직장을 그만둬야 한다고 느낄 만큼 중요한 그 소설을 부디 써라! 당신이 쓴 영화 대본을 팔 수 있도록 당연히 열심히 노력하라! 나는 선한 행운이 당신들을 찾아내어 풍요로운 축복을 아낌없이 내려 주기를 진심으로 바란다. 하지만 부탁건대, 당신이 들인 창조적 노력에 대한 금전적인 보상이 반드시 따를 거란 기대는 하지 마라. 그만큼 여유로운 재정적 보상은 가물에 콩 나듯 드물기도 하거니와, 당신이 자기 창조성에게 그토록 막중한 최후 통첩 조건을 요구한다면 도리어 당신의 창조성을 말살할지도 모르기 때문이다.

당신은 언제나 삼시 세 끼 당신의 입에 음식을 넣어 주는 생업 한편에 당신의 창작 활동을 함께 곁들일 수 있다. 세 권의 책을 내리 쓰는 동안 나 역시 그렇게 했다. 그리고 『먹고 기도하고 사랑하라』가 그렇게 터무니없이 엄청난 성공을 거두지 않았다면 나는 여전히 그렇게 지내고 있을 것이다. 토니 모리슨[25]도 그렇게 살았다. 그녀는 현실 생활의 직업인 출판인들

25　토니 모리슨(Toni Morrison, 1931~): 미국 오하이오 출신의 소설가, 편집자, 프린스턴 대학 명예 교수. 생동감 있는 대화와 상세한 인물 구조로 흑인의 복잡한 정체성을 다루는 장중한 주제의 소설들을 썼으며, 『가장 푸른 눈(The Bluest Eye)』(1970), 『술라(Sula)』(1973), 『솔로몬의 노래(Song of Solomon)』(1977), 『빌러비드(Beloved)』(1987) 등의 대표작들이 있다. 몽환적인 기법으로 모녀의 비극을 그려 낸 『빌러비드』는 1988년 동명의 영화로 제작되었으며, 퓰리처상과 미국 도서상을 수상했다. 1993년 노벨 문학상 수상자로 선정되었고, 2000년 국립 인문학 훈장, 2012년 대통령 자유 훈장을 수여받았다.

의 세계로 출근하기 전, 잠시 자신의 소설 쓰는 시간을 가지기 위해 매일 새벽 5시에 일어나 책상에 앉았다. J. K. 롤링도 과거 가난 속에서 홀로 아이를 키우는 어머니였던 시절, 어떻게든 생계를 유지하느라 사투를 벌이는 와중에 계속 자신의 글을 써 나갔다. 나의 친구 앤 패칫도 TGI 프라이데이스의 웨이트리스로 일하며 자투리 시간에 글을 썼다. 내가 아는 한 부부도 바쁜 생활 가운데 그러한 삶을 살고 있다. ── 두 사람 모두 일러스트레이터인데 직장에 다닌다. ── 매일 아침 그들은 자녀들이 깨는 시간보다 한 시간 먼저 일어나, 조그만 공동 작업실에 마주 앉아 조용히 각자 그림을 그린다.

이들은 각자 여분으로 쓸 수 있는 시간과 에너지가 남아돌아서 이런 종류의 생활을 하는 것이 아니다. 창조성 추구를 충분히 중대한 문제로 받아들이기 때문에, 그것을 위해 필요한 온갖 종류의 추가적인 희생을 기꺼이 감수하며 이러한 일들을 실천하는 것이다.

당신이 실제로 드넓은 영지를 소유하고 있는 유한 귀족 계층이 아닌 다음에야, 누구나 이렇게 해 나간다.

당신의 황소를 색칠하라

인류 역사상, 대다수의 사람들은 어디선가 잠시 빌린 시간의 자투리를 엮어 훔쳐 낸 순간들 속에서 자신들의 예술 작품

을 틔워 냈다. 때로는 어디선가 슬쩍하거나 혹은 버려진 재료들을 주워 와서 창작의 첫 불을 지피기도 했다.(아일랜드의 시인 패트릭 카바나[26]는 그것을 두고 이같이 근사하게 표현했다. "저기 보아라/ 위대하게 창조된 경이를/ 오직 한 사람의 손끝에서 만들어졌으니/ 그저 남겨진 자투리들로.")

예전에 인도에 갔을 때, 자기 소유의 값나가는 재산이라곤 오직 황소 한 마리밖에 없는 어떤 남자를 만난 적이 있었다. 그 황소에게는 잘생긴 뿔이 두 개 나 있었다. 자신이 가진 황소를 더욱 기념하고 싶은 마음에, 남자는 황소의 한쪽 뿔은 밝은 채도의 강렬한 분홍색으로, 다른 쪽 뿔은 터키옥 같은 청록색으로 칠했다. 그러고 나서 그는 각 뿔의 끝부분에 조그만 방울들을 풀로 붙여서, 황소가 이리저리 머리를 내저을 때마다 그 화려한 분홍과 청록색 뿔에서 경쾌하게 딸랑거리는 소리가 나도록 꾸몄다.

매일같이 근면하게 일하지만, 군색한 형편에 재정적으로 늘 쪼들리는 이 남자에게 돈이 될 만한 재산은 딱 황소 하나밖에 없었다. 하지만 그는 그것이 자칫 어떻게 될까 두려워 감히 손도 못 대고 전전긍긍한 것이 아니라, 오히려 손에 잡히는 대

26 패트릭 카바나(Patrick Kavanagh, 1904~1967): 아일랜드의 시인, 소설가. 아일랜드 시골에서의 소박하고 일상적인 삶의 정경을 주제로 한 작품을 썼으며, 대표작으로 자전적 소설 『태리 플린(Tarry Flynn)』과 시 「래글런 길 위에서(On Raglan Road)」 등이 있다. 인용된 시는 「스스로 노예된 자(The Self-Slaved)」의 일부분이다.

로 어떤 재료든 사용하여 — 집에서 쓰는 페인트 약간, 끈끈한 풀 조금, 그리고 몇 개의 작은 방울들 — 할 수 있는 최대한 풍족하게 장식했다. 그가 창조성을 발휘한 결과 그는 마을에서 가장 흥미롭게 시선을 끄는 외양의 황소를 가지게 되었다. 그는 무엇 때문에 이런 일을 한 것일까? 그냥 그러고 싶어서. 화려하게 장식하고 꾸며 준 황소는 그러지 않은 황소보다 더 나으니까, 당연히!(그 후 11년이 지난 후에도 그 작은 인도 마을을 방문한 기억 중 가장 또렷하게 내 인상에 남은 것은 바로 그 환상적으로 튀는 황소의 모습이라는 사실이 이를 증명하고 있다.)

이것이 창작을 하는 데 이상적인 환경인가? 어디선가 짬을 내어 빌린 시간 속에서, "남겨진 것들"을 이리저리 긁어모아 하나의 작품을 만드는 것? 아닐 것이다. 그러나 어차피 그래도 되는 것인지도 모른다. 아마 별로 상관없는 문제일 것이다. 왜냐하면 언제나 이 모든 것들은 그렇게 만들어지니까. 대부분의 창조적인 개인들은 무엇인가를 하기에 충분한 시간을 양껏 누릴 수 없고, 충분한 자원이나 재료도 없으며, 충분한 양의 지원이나 후원금, 혹은 보상도 얻어 본 적이 없다……. 하지만 그들은 여전히 창작을 계속한다. 스스로의 창작에 관심을 갖고 고집스럽게 그 일을 계속한다. 그들은 자신들이 결국 무엇인가를 만들어 내는 사람으로 불리기를 원하므로, 어떤 수단을 동원하든 집요하게 자신의 길을 걸어간다.

확실히 돈이 있으면 도움이 된다. 하지만 사람들이 창조적인 삶을 살아가는 데 오직 돈만 유일한 수단이었다면 가장 돈

많은 갑부들이 가장 상상력 풍부하고, 생산 능력 뛰어나고, 독창적인 사고를 할 것이다. 딱 잘라 말하면 현실은 그렇지 않다. 창조성의 기본 성분은 누구에게나 똑같이 요구된다. 용기, 매혹, 허락, 지속, 신뢰 ─ 그리고 이 요소들은 누구나 보편적으로 손에 넣을 수 있다. 그렇다고 창조적인 삶이 언제나 쉽게 실행된다는 것을 의미하지는 않는다. 단지 창조적인 삶을 살 가능성이 언제나 존재함을 의미한다.

나는 허먼 멜빌[27]이 그의 절친한 친구 너새니얼 호손[28]에게 쓴 가슴 아픈 편지를 읽어 본 적이 있다. 멜빌은 그 편지에서 정말이지 자기는 '그 고래'에 대한 책을 쓸 시간을 도저히

27 허먼 멜빌(Herman Melville, 1819~1891): 미국의 소설가, 수필가, 시인. 자전적 항해 경험에서 비롯된 이국적 배경의 항해 모험 소설을 여러 편 집필했으며, 세부적이고 현실적인 묘사와 더불어 세계와 인간 존재에 대한 상징적인 해석과 철학적인 성찰을 담아냈다. 신비한 흰 고래와 포경 선원들의 이야기를 중심으로 한 장편 소설 『모비 딕(Moby Dick)』(1851)은 미국 문학사의 명작으로 평가받으며, 『필경사 바틀비(Bartleby the Scrivener)』(1853) 등의 대표작들이 있다.

28 너새니얼 호손(Nathaniel Hawthorne, 1804~1864): 미국의 소설가. 엄중한 청교도적 전통을 배경으로 죄악이라는 주제와 인물 내면의 심리를 풍부하고 이지적으로 묘사했다는 평가를 받는 소설 『주홍 글자(The Scarlet Letter)』(1850)를 남기며 19세기 미국 문학을 대표하는 작가가 되었다. 매사추세츠에서 이웃으로 만난 멜빌과 열네 살의 나이 차이를 뛰어넘어 돈독한 우정을 쌓았으며, 한때 소설을 쓰는 것에 회의감을 느끼던 멜빌은 그의 꾸준한 격려에 힘입어 탈고한 『모비 딕』을 호손에게 헌정했다.

낼 수가 없다고 불평 섞인 하소연을 하고 있었다. "이런저런 상황들 때문에 나는 여기저기 늘 정신없이 이끌려 다니기만 합니다."라고 멜빌은 썼다. 그는 자신이 창작에 집중할 수 있도록 드넓게 펼쳐진 여유로운 시간을 원했지만(그는 그것을 가리켜 "차분해지는 순간, 냉철한 침착의 시간, 사람이 언제나 자연스레 무엇인가를 만들어 낼 수밖에 없는, 낮은 풀들이 고요히 자라는 듯한 분위기"라고 표현했다.), 그러한 종류의 호사스러운 사치란 자기를 위해서는 존재하지 않는다고 말했다. 멜빌은 돈 한 푼 없는 빈털털이였고, 온갖 스트레스에 시달렸으며, 평화롭게 자기 글을 쓸 시간을 마련할 수가 없었다.

나는 (예술가로서 성공을 거두었든 그러지 못했든, 아마추어든 프로든 관계없이) 그런 종류의 평화로운 작업 시간에 대한 간절한 바람이 없는 예술가는 단 한 명도 알지 못한다. 그렇게 차분하고, 침착하고, 풀이 고요하게 자라나는 것을 보며 아무런 방해도 안 받고 내내 일할 시간을 꿈꾸지 않는 그 어떤 창조적인 영혼도 알지 못한다. 하지만 누구도 막상 이러한 경지에 가 닿지는 못한 것처럼 보인다. 혹은 만일 이런 시간을 만드는 데 성공한다 해도(예를 들어 공식적으로 자금을 지원받게 되었다든가, 친구의 관대한 도움을 받게 되었다든가, 혹은 예술가 전용으로 구비된 작업실을 마련했다든가) 그러한 목가적인 상황은 그저 일시적일 뿐이다. 그러고 나면 현실의 삶이 다시 피할 수 없이 흘러들 것이다. 심지어 내가 아는 지인들 중 가장 성공적인 창작자들조차 자신들이 생각하는 것처럼 완벽하고, 압박감

으로부터 놓여난 상태에서, 오직 창조적인 탐색에 몰두하기 위해 필요한 모든 시간들을 다 가질 수는 없는 것 같다며 하소연한다. 현실에 기반한 온갖 종류의 문제들이 그들의 문을 계속해서 두들겨 대며 창작 활동을 방해한다. 아마도 다른 행성에서, 혹은 다른 생에서는 태초의 평화로운 낙원 같은 그런 종류의 작업 환경이 창작자들을 위해 존재할지도 모른다. 하지만 지금 여기 이 지구상에서는 거의 존재하지 않는다.

예를 들어 멜빌은 그런 집필 환경을 그 이후로도 결코 갖지 못했다.

그러나 그는 어떻게든 꾸역꾸역 『모비 딕』을 써냈다.

애인과 밀회하라

왜 사람들은 고집스럽게 무엇인가를 창작하려 할까? 심지어 어렵고 불편하고, 가끔은 재정적인 보상조차 제대로 주어지지 않는데도?

사랑에 빠져 있기 때문이다.

그들은 자신에게 주어진 천직을 해내고 싶어 잔뜩 흥분한 상태에 있기 때문에 끈덕지게 그 길을 추구하는 것이다.

흥분한 상태에 있다는 게 무슨 의미인지 설명을 좀 더 해 보겠다.

당신은 불륜 관계에 있는 사람들이, 상대방과 걷잡을 수

없이 격렬한 정사를 갖기 위한 시간을 언제나 어떻게든 용케 마련한다는 걸 아는가? 이들에게는 각자 직장에 다니거나 가정에 부양해야 할 가족이 있는 것조차 별로 상관이 없는 것처럼 보인다. 그들은 어떻게든 몰래 빠져나가 숨겨 둔 애인을 만나러 갈 시간을 찾아낸다. 어떤 어려움이나 위험 부담이나 비용을 감수하고서라도. 심지어 비상계단에서 단 15분 동안만 밀회할 수 있다 해도, 그들은 그 시간을 감지덕지하게 받아들이며 미친 듯이 서로에게 달려들 것이다.(오히려 서로 접촉할 시간이 오직 15분밖에 없다는 사실이 그들을 더 흥분시키는 것이다.)

이렇게 비밀스러운 애인을 두게 되면, 사람들은 수면 시간을 줄이거나 식사를 건너뛰는 것도 마다하지 않는다. 그들은 어떤 희생도 필요하다면 감수할 것이고, 그 어떤 장애물도 넘어설 것이다. 오직 헌신과 집착의 대상과 함께 단둘이 있을 수 있다면 ― 왜냐하면 그만큼 그들에게 중요하니까.

바로 그런 방식으로 당신 자신의 창조성과 사랑에 빠져들고, 어떤 일이 일어나는지를 보라.

당신의 창조성을 마치 지겹고 낡고 불행한 결혼 생활처럼(따분하고 피곤한 일, 축 처지고 짜증 나는 일처럼) 다루는 것을 그만두라. 그리고 열정적인 연인의 신선한 눈으로 창조성을 바라보라. 당신이 창조성과 단둘이 비상계단에서 보낼 수 있는 시간이 오직 하루에 15분뿐이라 해도 그 시간을 얼른 낚아채서 받아들여라. 그 비상계단에 숨어서 당신의 작품과 끈적

하게 달라붙어 보라!(15분은 사실 이런저런 것들을 상당히 많이 할 수 있는 시간이다. 그 어떤 엉큼한 십 대라도 당신에게 이것을 말해 줄 수 있다.) 현실의 잡무로부터 몰래 빠져나와 당신의 가장 창조적인 부분과 밀회하라. 점심 시간에 당신이 사실 어디로 가는지 모든 이에게 거짓말로 둘러대라. 그림을 그리거나, 시를 쓰거나, 아니면 당신이 장차 가꾸려는 유기농 버섯 농장 운영 계획을 짜 보기 위해 어딘가로 비밀스럽게 숨어들어, 남들에게는 그저 사업차 출장을 가는 척 꾸며라. 당신이 마음에 두고 있는 것이 무엇이든 당신의 가족과 친구들에게 숨겨라. 모두가 모인 파티장에서 살짝 빠져나와 어둠 속에 기다리고 있는 당신의 착상들과 춤을 추러 가라. 아무도 보지 않을 때 오직 당신의 창조성과 함께하기 위해 한밤중에 잠에서 깨어 일어나 보라. 당신은 지금 그 잠을 안 자도 된다. 당신은 그 몇 시간의 잠쯤 기꺼이 포기할 수 있다.

정말 사랑하는 상대와 단둘이 있기 위해서라면 당신은 그 어떤 것도 포기할 용의가 있는가?

그 모든 것들을 그저 부담스럽고 귀찮고 힘든 것으로 생각지 마라. 그 모든 것들을 섹시한 밀회의 순간으로 생각하라.

트리스트럼 샌디의 한마디

또한 당신도 창조성 앞에 섹시한 매력을 가진 대상으로서

자신을 드러내도록 노력하라. 당신이라는 사람이 창조성이 기꺼이 함께 시간을 보낼 만큼 충분히 가치 있는 존재로. 이와 관련해 18세기 영국의 수필가이자 소설가이자 각종 사교술에 능한 한량이었던 로런스 스턴이 쓴 소설『트리스트럼 샌디 (Tristram Shandy)』(1767)에서 늘 재미있게 읽히는 부분을 알고 있다. 소설에서 트리스트럼은 작가들이 글을 쓰다 막혀 버리는 상황을 어떻게 극복하는지에 대한 멋진 치유법을 제시한다. 그는 자신이 가진 것 중 가장 훌륭한 예복으로 갖춰 입고 매우 위엄 있고 호화로운 태도를 보이며, 그런 방식으로 허공을 떠도는 착상들과 창조적 영감들이 그의 근사한 외양과 조화에 넘어가 그의 편이 되도록 매혹하는 것이다.

더 자세하게 말하면, 트리스트럼 스스로 "멍청하게" 느껴지거나 집필의 흐름이 막힌 듯이 여겨질 때, 또 그의 생각들이 "좀 무겁게 떠오르는 듯하고 (그의) 펜 끝은 고무로 막힌 듯 잘 풀려 나오지 않을 때" 다음과 같이 대처한다. 잔뜩 불안에 빠진 채 텅 빈 종이 위를 가망 없이 바라보는 대신, 의자에서 벌떡 일어나 새로운 면도날을 꺼내 들고, 자기 자신에게 아주 깔끔하고 멋진 면도를 해 주었다.("그렇게 긴 수염을 기른 호머는 도대체 어떻게 글을 쓸 수 있었을까, 이것은 나도 모르겠다."라고 트리스트럼은 말한다.) 그리고 나서 그는 정성 들여 자신을 변신시켰다. "나는 내 셔츠를 갈아 입고 — 좀 더 좋은 겉옷을 걸치고 — 가장 최근에 마련한 최신 가발을 가져오라 요청하고 — 내 손가락에는 토파즈 반지를 끼고, 한마디로 말하자

빅매직

면 나 자신을 두고 한쪽 끝에서 다른 쪽 끝까지 싹 구색을 갖춰 입게 하는 것이다. 내가 가진 옷들 중 가장 화려하고 근사한 스타일로."

그렇게 최상의 옷들로 성장하여 차려 입은 상태로, 트리스트럼은 방 안을 이리저리 뽐내듯 걸어 다니며 온 창조성의 우주에 자신을 최대한 매력적인 모습으로 드러내 보인다. 한 치의 흠도 없이 근사한 구혼자이자 자신감으로 보무가 당당한 남자처럼 보이게끔. 이것은 참 매력적인 비법이기도 하지만 가장 좋은 점은 이 방법이 실제로 통한다는 것이다. 그는 이렇게 설명한다. "사람이 옷을 잘 입지 못하면 그의 생각들도 동시에 그런 옷가지를 걸치게 될 수밖에 없다. 그리고 만일 그가 상류 신사처럼 옷을 입는다면, 그의 생각 하나하나가 신사에게 속한 것들로써 그의 상상력 앞에 제시되는 것이다."

당신도 이 비법을 집에서 시도해 볼 것을 제안하고 싶다.

나 자신도 가끔 유달리 침체되어 있거나 무능력하다고 느껴질 때, 그리고 내 창조성이 내게서 숨어 버린다는 느낌이 들 때 이 방법을 시도해 봤다. 나는 자리를 뜨고 거울에 비친 내 모습을 보고 이렇게 단호하게 얘기할 것이다. "창조성이 널 피해서 숨고 싶은 생각이 왜 안 들겠니, 길버트? 네 꼴을 좀 봐!"

그러고는 나 자신을 깨끗이 한다. 떡진 머리카락을 질끈 묶어 둔 저주받은 머리끈을 풀고, 퀴퀴한 잠옷을 벗어 던지고 샤워를 한다. 면도를 한다. 트리스트럼처럼 수염은 아니지만 최소한 다리에 난 털이라도 싹 민다. 나름 괜찮은 옷을 걸친다.

이를 닦고, 세수를 한다. 립스틱까지 바른다. 참고로 나는 평소에는 립스틱을 전혀 바르지 않는다. 잡동사니가 잔뜩 올려 있는 책상을 정돈하고, 창문을 활짝 열어젖히고, 향초를 켜 볼지도 모른다. 심지어 향수까지 뿌려 대는 사태에 이를지도. 나는 근사한 저녁 식사 약속이 있는 날에도 굳이 향수를 뿌린 적이 거의 없지만, 창조성을 유혹해서 다시 내 곁으로 끌어들이기 위해서는 기꺼이 향수를 뒤집어쓸 것이다.(코코 샤넬은 이렇게 말했다. "향수를 뿌리지 않는 여자에게 미래는 없어요.")

나는 언제나 내 창조성을 애인 삼아 밀회하는 관계를 가지고 있다고 나 자신에게 상기시킨다. 그리고 창조적 영감 앞에 나를 드러낼 때도, 정말 남몰래 숨겨 둔 애인으로 삼고 싶을 사람으로 보이게끔 노력한다. 일주일 내내 집 밖으로 멀리 나가는 일도 없이 남편의 커다란 속옷이나 입고 뒹구는, 만사 포기해 버린 무기력한 여자처럼 느껴지지 않게. 나는 머리끝에서 발끝까지 나 자신을 다시 점검하고 (트리스트럼 샌디의 말을 따르자면, "나 자신의 한쪽 끝에서 다른 쪽 끝까지") 그러고 나서 다시 업무로 돌아온다. 이 방법은 매번 확실한 효과가 있다. 하느님께 맹세코, 만약 내게 트리스트럼처럼 산뜻하게 분칠한 18세기풍 가발까지 있었다면 분명히 나는 종종 썼을 것이다.

"정말로 해내는 그 순간까지, 충분히 해낼 수 있는 척 연기하라."는 것이 바로 비결이다.

"네가 쓰고 싶은 소설을 쓰기 위해 의복을 갖춰라." 혹은 이렇게도 말할 수 있을 것이다.

적극적인 자세로 창조성의 마법을 유혹해 보라. 그러면 그것이 정말로 당신에게 올 것이다. 마치 까마귀 한 마리가, 뭔가 반짝반짝 빛나고 팽팽 돌아가는 것이 있다는 것을 알면 자연히 이끌리듯이.

하이힐을 신은 두려움

한때 재능 있는 젊은 남자와 사랑에 빠진 적이 있었다. — 나는 그가 나보다 훨씬 더 재능 있는 작가라고 생각했다. — 하지만 그 사람은 이미 이십 대 때 굳이 작가가 되려고 애쓰지 않겠다고 결심했다. 왜냐하면 그의 머릿속에서는 더없이 생생하게 펼쳐지던 작품이, 막상 종이 위에 쓰일 때는 그만큼 절묘하지 않았기 때문이었다. 그는 그 자체를 너무나 큰 좌절로 받아들였다. 그의 정신 속에 직조한 찬란한 이상을, 현실의 종이 위에 어설프고 서툴게 재현하려 시도하여 그 이상이 지닌 완벽성을 훼손하고 싶지 않았다.

내가 어색하기 짝이 없고 실망스러운 수준의 단편 소설들을 열심히 깨작깨작 쓰는 동안, 이 명석한 젊은이는 단 한 글자도 쓰지 않았다. 그는 심지어 내 나름의 글쓰기 시도를 부끄럽게 여기도록 암묵적으로 압박하기도 했다. 내가 겨우 써내는 글이 이 정도로 부족하고 끔찍한데, 그걸 본다는 것은 괴롭고 불쾌하지 않느냐고. 그가 완곡하게 돌려 말한 것은 자기가

나보다 예술적 안목에서 보다 고상하고 엄격한 미적 감각을 지녔다는 암시였다. 불완전성에 노출되는 것은— 심지어 그 자신의 불완전성이라 해도— 그의 순수한 영혼을 상처 입혔다. 그는 자신이 진정으로 위대한 책을 쓰지 못할 바에야 차라리 단 한 권도 쓰지 않겠다고 단호하게 선언한 것이 오히려 고결한 미학적 선택이라고 느꼈다.

그는 이렇게 말했다. "결함이 있는 성공을 거둘 바에야 나는 차라리 아름다운 실패로 남겠어."

나라면 죽어도 그럴 리 없지.

자신이 품은 흠 없는 이상들을 있는 그대로 담아내지 못해, 차라리 손에 든 연장을 떨구고 조용히 물러나는 비극적인 예술가의 이미지는 내게 아무 낭만적 감흥도 주지 않는다. 나는 그 길이 영웅적이라는 생각을 해 본 적이 없다. 주어진 경기를 포기하지 않고 계속 해 나가는 것— 객관적으로 당신이 그 경기에서 질 것이 확실하더라도— 자체가, 자신의 예민한 감수성에서 야기된 미학적 고통 때문에 더 이상 경기에 참여할 수 없다고 스스로를 변명하며 빠져나가는 것보다 훨씬 더 영예롭다고 생각한다. 이 경기에 계속 남아 있으려면 완벽함에 대한 자신의 환상부터 놓아 버려야 한다.

완벽함에 대해 잠시 얘기해 보자.

위대한 미국 소설가 로버트 스톤[29]은 자기가 작가로서 최

29 로버트 스톤(Robert Stone, 1937~2015): 미국 뉴욕 출신의 소설

악의 특성 두 가지를 갖고 있다고 농담한 적이 있다. 그는 게을렀고, 완벽주의자였다. 자, 여기서 콕 짚어 말하는 이것들이 바로 무기력과 고통의 주범이다. 장담컨대, 만약 당신이 창조적인 삶을 살며 만족스럽게 보내고 싶다면 이 중 어느 하나도 절대 키우는 일이 없어야 한다. 당신이 길러야 할 것은 정반대의 것들이다. 바로 '부지런하게 훈련된 반푼이'가 되려면 어떻게 해야 하는지를 익혀야 한다.

일단 완벽함이 어떤 것인지를 잊어버리는 데에서 시작한다. 우리는 완벽함에 대해 고찰할 시간이 없다. 어떤 상황이건, 완벽함이란 사실상 도달 불가능한 상태다. 날조된 신화고, 함정이고, 당신이 끝없이 달리다 못해 지쳐 죽어 버리게 만들 햄스터의 쳇바퀴 같은 것이다. 작가인 리베카 솔닛[30]이 이를 잘 표현

가. 가정을 버린 아버지와 조현병을 앓는 어머니 사이에서 태어나 불행한 어린 시절을 보냈으며, 알코올과 마약 중독으로 고통을 겪었다. 해군에 입대하여 극지, 이집트, 쿠바 등 세계 여러 지역으로 여행하며 후에 작품 속에 반영되는 작가적 상상력을 키웠다. 그의 작품은 베트남 전쟁, 중남미 내란, 인종 분리 시대의 뉴올리언스 등과 같이 이국적이고 격동적인 배경 속에서 주인공의 활극 모험, 정치적 상황, 풍자적 유머를 자연주의적 필치로 담아내는 특징을 지닌다. 퓰리처상 후보로 두 차례, 전미 도서상 후보로 다섯 차례 올랐고, 1975년 『도그 솔저스(Dog Soldiers)』로 전미 도서상을 수상했다. 『도그 솔저스』는 1978년 닉 놀테 주연의 영화 「누가 이 비를 멈추랴(Who'll Stop the Rain)」로 각색되었고, 2005년 《타임》에서 뽑은 '100대 현대 영문 소설'로 선정되었다.

30 리베카 솔닛(Rebecca Solnit, 1961 ~): 미국 코네티컷 태생 작가, 환경 운동가, 문화 비평가. 유년기에 캘리포니아로 이사하여 교육을 받았고

하고 있다. "너무 많은 이들이 완벽함을 맹신하고 있다. 이는 완벽주의 이외의 모든 것들을 망가뜨려 버린다. 왜냐하면 완벽의 추구란 좋은 것들을 가로막는 장애물일 뿐만 아니라, 실제적이고 현실적인 것들, 실현 가능성이 있는 것들, 그리고 즐겁고 재미있는 것들마저 대적하기 때문이다."

완벽주의가 우리의 작품을 끝까지 완성시키지 못하도록 가로막는다는 말은 사실이다. 설상가상으로, 완벽주의는 사람들이 자기 작품의 첫 삽을 뜨는 것조차 종종 막는다. 때때로 완벽주의자들은 긴 산고 끝에 나온 최종 산물이 절대 만족스러운 수준이 아닐 거라고 미리 결정해 버린다. 그래서 애초 창조성을 발휘해 보려는 시도조차 하지 않는 것이다.

그러나 완벽주의의 가장 사악한 속임수는 그 자신이 일종의 미덕인 양 스스로를 포장한다는 데 있다. 예를 들어 입사 면접에서, 사람들은 가끔 자신들이 갖고 있는 완벽주의가 마치 그들의 가장 뛰어난 장점인 양 홍보한다. 자신의 창조성을 최대한으로 발휘할 여유를 즐기지 못하게 가로막는 바로 그

1980년대 이후 환경, 정치, 예술, 반핵, 인권 등 다양한 주제로 글을 쓰고 있다. 《하퍼스 매거진》의 정기 기고가이며 『걷기의 인문학(Wanderlust: A History of Walking)』(2000)와 2013년 전미 도서상 수상작인 『멀고도 가까운(The Faraway Nearby)』(2013) 등의 저서가 있다. 2014년 『남자들은 자꾸 나를 가르치려 든다(Men Explain Things To Me)』에서 남성들이 은연중에 여성의 지적 능력과 범주를 축소화하거나 무시하는 관점을 비판하는 용어인 '맨스플레인(mansplain)'을 널리 알렸다.

빅매직

대상에 자부심을 가지면서. 그들은 자신의 완벽주의가 무슨 명예로운 훈장인 것처럼 내세운다. 마치 완벽주의라는 게 곧 고매한 취향과 세련된 품격을 드러내기라도 하듯.

하지만 나는 좀 달리 생각한다. 나는 완벽주의란 그저 보다 상위 버전의 고급 취향으로 단장했을 뿐 결국 두려움의 또 다른 이름이라고 생각한다. 내가 볼 때 완벽주의는 값비싼 구두와 밍크코트를 걸치고 우아한 척 연기하지만 사실은 겁에 질려 안절부절못하는 두려움일 뿐이다. 왜냐하면 그 화려한 겉치레 이면에, 완벽주의는 끊임없이 스스로에게 이렇게 외치고 있는 깊은 내면의 실존적 불안에 지나지 않기 때문이다. "나는 결코 만족스러울 만큼 잘하지 못해. 그리고 앞으로도 절대 잘하지 못할 거야."

완벽주의는 특히 여성에게 더욱 사악하게 작용해 그들을 자신의 덫에 빠지도록 꾀어낸다. 주로 여성들이 남성들에 비해 자기 자신의 수행 능력을 더욱 엄격하게 평가하며 전반적으로 스스로에게 높은 기준치를 요구하는 성향을 지닌 것 같다. 오늘날 창작의 영역에서 여성들의 목소리와 관점이 바람만큼 더 광범위하게 표현되지 않는 데는 여러 이유가 있을 것이다. 그중 일부분은 이미 오랜 역사를 가진 일반적 여성 혐오 사상에 기인하지만, 아예 처음부터 여성들 스스로 자신의 창작 활동 참여를 제한하며 소극적인 행보를 보인 것도 — 생각보다 꽤 자주 — 사실이다. 그들은 자기 발상들을 표현하기를 억제하고, 활동에 기여하는 것을 자제하고, 리더십이나 재능

을 발휘하는 것을 보류한 채 그저 망설이고만 있다. 너무나 많은 여성들이 아직도, 자기 자신과 그들의 작품이 그 어떤 비평도 넘어설 정도로 완벽의 경지에 이르기 전까지는 절대 스스로를 당당히 내세우면 안 된다고 믿는 것처럼 보인다.

한편 전 세계 문화권에서 완벽과는 거리가 먼 결과물을 내세운다는 것이 남성들을 대화에 참여하지 못하도록 막은 적은 거의 없다. 뭐, 그냥 그렇다고요. 그런데 나는 이것을 남성들을 향한 비난의 일환으로 말하는 것은 아니다. 나는 남성들에게 드러나는 그러한 성향을 좋아한다. 그들의 근거 없이 과도한 자신감이나, 아무렇지도 않게 "어, 이 일에 나 정도면 41퍼센트쯤 자격 조건이 되는 셈이잖아. 그러니까 그 일 내가 할 수 있으니 줘요!"라고 요구하는 그들의 뚝심을 좋아한다. 물론 그러한 결과는 종종 터무니없는 재앙으로 드러나지만, 가끔은 또 정말 이상하게도 문제 없이 굴러간다. 그 일을 할 준비가 안 된 것처럼 보이던 남자, 그 일에 충분히 적합하지 않아 보이던 그 남자가 어찌 된 건지 자신을 향한 과감한 믿음의 도약 자체만으로 자신의 잠재력을 키워 쑥 성장한 것이다.

나는 지금보다 더 많은 여성들이 이러한 종류의 과감한 도약을 시도하기를 바랄 뿐이다.

하지만 실제로 내가 지켜본 많은 수의 여성들이 그 정반대의 방향으로 가 버린다. 너무 많은 수의 똑똑하고 재능 있는 여성 창작자들이 "나는 이 일에 99.8퍼센트 정도 자격이 되지만, 그 최후의 기량을 갈고 닦아 완벽하게 하기 전까지는 만일

빅매직

에 대비해서 좀 더 자제하겠어."라고 말하는 것을 봐 왔다.

참 그러고 보면 나는 여자들이 남들의 사랑을 받거나 성공을 거두려면 반드시 완벽한 상태에 도달해야 한다고 생각하는 그 발상을 도대체 어디서 가져온 것인지 상상조차 못하겠다.(하하하! 물론 농담이지! 당연히 나는 상상할 수 있다. 사회가 우리들에게 보내 오는 모든 메시지마다 그런 여성성에 대한 압박이 부과되어 있으니까! 고마워요, 모든 역대 인류사!) 하지만 우리 여성들부터 스스로 이 관습을 떨쳐야만 한다. 우리 자신만이 그러한 관습을 파괴할 수 있는 유일한 주체다. 우리는 완벽주의를 향한 욕구가 그저 독성이 자자한 시간 낭비일 뿐이라는 것을 이해해야 한다. 왜냐하면 그 어떤 것도 비판의 대상이 될 수밖에 없으니까. 당신이 하등 결점이라곤 없는 그 어떤 것을 탄생시키기 위해 오랜 시간과 공을 들이더라도, 누군가는 언제나 그것의 부족한 점을 찾아낼 것이다.(심지어 베토벤의 교향곡마저도 뭐랄까, 과하게 시끄럽다고 여기는 사람들이 아직도 존재한다.) 어느 지점에서 당신은 정말 하던 일을 마무리하고 그 상태 그대로 내보내야 할 것이다. 오직 그렇게 해야만, 당신이 하던 일을 마침내 끝내 기쁘고 결연한 마음으로 또 다른 것들을 다시 만들 수 있기 때문이다.

그것이 가장 핵심이다.

혹은 그것이 바로 핵심이 되어야 할 부분이다.

4 지속

마르쿠스 아우렐리우스의 한마디

나는 오래전부터 2세기의 로마 황제 마르쿠스 아우렐리우스의 사적인 일기에 감명을 받아 왔다. 이 현명한 철학자 군주는 자신의 명상록이 출판되는 것을 전혀 의도하지 않았겠지만, 그의 명상록을 읽을 수 있다는 것이 매우 기쁘고 감사하다. 나는 2000년 전에 살았던 이 명석하고 뛰어난 사람이 자신의 의욕을 계속 창의적이고 용감하고 면밀하게 고취시키려 노력하던 모습을 보며 큰 격려를 받는다. 그가 좌절감을 느끼고 낙담하는 모습이나 혹은 자기 자신을 회유하는 모습은 놀랍도록 현대적이다.(혹은 그저 인간 본연의 영원하며 보편적인 모습인지도 모른다.) 당신은 현재 우리 생에서 맞닥뜨린 것과 똑같은 난제들을 놓고 고민에 빠진 그의 목소리를 생생히 들을 수 있다. 나는 왜 여기 있지? 나는 살면서 뭘 하라는 부름을 받았을까? 나에게 주어진 일을 어떻게 내 방식대로 해낼 수 있을까? 내 숙명을 삶 속에 가장 잘 받아들이기 위해서 나는 어떻게 해야 하지?

나는 특히 마르쿠스 아우렐리우스가 최종 결과물에 신경쓰지 않고 다시 글쓰기에 몰두하기 위해 자신의 완벽주의와 대치하는 장면을 엄청나게 좋아한다. "자연이 요구하는 대로 하자." 그는 자신에게 권한다. "어서 서둘러서 일단 진행이라도 해 보자. ─ 나 자신에게 그럴 의지와 능력이 있다면 말이다. ─ 다른 사람이 내 노력을 알아줄지 여부는 걱정하지 말고. 그리고 플라톤의 『국가론』 수준의 작품이 나올 거라고는

기대도 하지 말자. 가장 작은 발전으로도 만족하고, 그 결과물은 그리 중요하지 않은 것처럼 취급해야지."

로마 시대의 이 전설적인 철학자가 혼자 자기 자신을 다잡으며, 플라톤만큼 훌륭하지 못해도 괜찮다고 열심히 용기를 내는 모습이 사랑스럽게 느껴져 따뜻한 심적 격려를 받게 되지 않는가? 부디 그런 사람이 나 혼자만은 아니라고 말해 주기 바란다.

정말로 마르쿠스, 괜찮아요!

그냥 계속 그렇게 하면 돼요.

무엇인가를 창조해 낸다는 단순한 행위를 통해 — 그게 무엇이든 — 당신은 자기도 모르는 사이에 엄청나게 위대하고, 영원하며, 중요한 작품을 생산하고 있는지도 모른다.(결국에는 마르쿠스 아우렐리우스도 그의 『명상록』을 남긴 것처럼.) 다른 한편으로, 당신은 결국 그러지 못할 수도 있다. 하지만 만약 당신의 숙명이 무엇인가를 만들어 내는 것에 있다면 당신은 여전히 뭔가를 만들어야 한다. 당신의 창조성을 최대한 발휘하면서 살기 위해서, 또한 분별력 있고 건전한 상태를 유지하며 살아가기 위해서. 어쨌든 창조적인 정신을 갖고 살아간다는 것은 반려동물로 보더 콜리를 키우는 것과 비슷한 구석이 있다. 그 창조성은 꼭 적절한 작업에 착수해야만 하며, 그러지 않으면 당신에게 엄청난 양의 문제를 한아름 안길 것이다. 당신의 정신에게 적당한 일감을 던져 주지 않는다면 그쪽에서 먼저 일을 발견해 거기에 매달릴 것이며, 그렇게 만들어진 일은 당신

이 별로 좋아하지 않는 것들일 수도 있다.(소파를 뜯어 먹고, 거실 바닥에 구멍을 깊게 파고, 우체부를 물어 뜯고 등.) 내가 이 유형을 배워 깨닫기까지는 수년이 걸렸는데, 요컨대 만일 내가 활발하게 창작에 전념하고 있지 않다면 나는 아마도 활발하게 뭔가를 파괴하고 있을 것이다.(나 자신이나, 인간관계나, 혹은 나의 내적인 평화 같은 것들을.)

나는 우리 모두 인생을 살면서 뭔가 해 볼 일을 찾아야 한다고, 거실의 소파를 와작와작 뜯어 먹지 않도록 막아 줄 뭔가를 찾아낼 필요가 있다고 확신한다. 그것으로 돈을 버는 직업을 삼든 삼지 않든, 우리 모두는 속세의 일상을 넘어서 현세에서 우리가 고정적이고 제한적으로 속해 있는 사회적 역할들(어머니, 고용인, 이웃, 형제, 상사 등)로부터 잠시 놓여나는 활동이 필요하다. 우리 모두는 잠시 우리 자신에 대한 것들을 잊게 도와줄 무엇인가가 필요하다. 일시적으로 우리 나이를 잊고, 성별을 잊고, 우리의 사회 경제적 배경을 잊고, 우리의 의무와 실패들과 우리가 잃어버리고 망친 그 모든 것들을 잊게 해 주는 것. 우리를 우리 자신으로부터 너무나 멀리 떨어뜨려 놓아서 먹는 것도, 용변을 보는 것도, 잔디 깎는 것도, 우리의 적들을 미워하는 것도, 우리가 가진 불안 요소들을 곰곰이 생각해 보는 것도 몽땅 잊게 해 줄 것이 필요하다. 신에게 하는 기도가, 공동체 내에서의 봉사 활동이, 성행위가 우리에게 그런 것이 될 수 있고, 운동도 가능하며, 무엇보다 약물 남용이 가장 확실한 것이 될 수 있지만(비록 아주 끔찍하기 짝이 없는

결과를 불러오긴 해도), 창조적인 삶 역시 그런 것이 될 수 있다. 아마도 창조성의 가장 위대한 자비는 이러한 것인지 모른다. 단시간 동안 어떤 마법의 주문으로 우리의 관심과 주의를 온전히 흡수해 버리는 것. 그러면서 우리가 오직 우리 자신으로서 존재해야만 한다는 그 지독한 부담감으로부터 잠시 우리를 해방시키는 것. 가장 좋은 것은 당신의 창조적 여정이 끝날 무렵에는 기념품이 주어지기까지 한다는 점이다. 당신이 직접 만든 것으로써, 당신과 창조성과의 짧막하지만 변화무쌍한 조우를 영원히 기념하는 당신의 작은 작품이다.

나에게 내 책들은 바로 그런 것이다. 잠시 내가 나 자신으로부터 (다행히) 탈출할 수 있게 해 준, 내가 떠난 작은 마음의 여정의 기념품.

창조성에 대한 일관된 고정 관념 중 하나는 바로 창조성이 사람들을 광기로 몰아간다는 것이다. 나는 이 말에 동의하지 않는다. 오히려 창조성을 제대로 펼치지 않는 것이 사람들을 광기로 내몬다.("만약 네가 네 안에 있는 것을 밖으로 내놓으면, 네가 내놓은 그것이 너를 구원할 것이다. 만약 네가 네 안에 있는 것을 밖으로 내놓지 않으면, 네가 내놓지 않은 그것이 너를 파멸하리라."―「도마 복음서」) 그러니 성공하든 실패로 돌아가든 안에 있는 것을 밖으로 내놓아라. 최종적으로 나온 생산물이 (당신의 기념품이) 쓰레기든 황금이든 상관없이 그 작업을 수행하라. 비평가들이 당신을 사랑하든 증오하든 간에 ― 혹은 비평가들이 당신에 대해 전혀 들어 본 바가 없고 앞으로도 절

대 당신에 대해 들을 일이 없다 해도—당신의 일을 하라. 사람들이 그 의미를 이해하든 이해하지 못하든 간에 당신의 창조성을 표현하라.

완벽하지 않아도 되고, 당신이 플라톤이 아니어도 된다.

그것은 그저 본능적 직감, 실험, 신비에 불과한 것이다. 그러니 시작하라.

아무 곳에서나 시작하라. 가능하면 지금 당장.

만약 우리 머리 위를 배회하던 위대한 가능성이 우연히 당신과 맞닥뜨리게 된다면, 위대함은 다름 아닌 당신이 작업에 열중하는 그 순간에 당신을 붙잡을 것이다.

작업에 열중하면서 분별력과 건전한 정신을 갖추고 있을 때.

아무도 당신에 대해 생각하지 않는다

오래전에 내가 불안의 이십 대를 보내고 있을 때, 나는 총명하고 독립적이고 창조적이며 강인한 성품의 한 여자분을 만났다. 당시 칠십 대 중반의 나이였던 그녀는 나에게 아주 빼어난 삶의 지혜를 전수해 준 분이다.

그녀는 이렇게 말했다. "우리는 모두 완벽해지려고 갖은 애를 쓰며 이삼십 대를 보내지. 왜냐하면 그 나이엔 사람들이 나에 대해 어떻게 생각할지가 너무나 걱정스럽거든. 그러고 나서 사오십 대로 접어들면 마침내 자유로워지기 시작해. 왜

냐하면 그때부터는 남들이 나에 대해 뭐라 생각하든 전혀 신경 쓰지 않겠다고 결심하니까. 하지만 진정한 자유는 육칠십대가 되어야 비로소 찾아오는 거야. 그 시기엔 드디어 이 해방감을 주는 진실을 깨닫거든. 어차피 아무도 나에 대해 생각한 적이 없었다는 사실을."

아무도 당신에 대해 생각하지 않는다. 아무도 당신을 생각하지 않았다. 전혀.

사람들은 대체로 자기 자신에 대해서만 줄창 생각한다. 남들은 당신이 뭘 하는지, 혹은 당신이 그걸 얼마나 잘하는지 염려할 시간이 없다. 그들은 이미 각자의 극적인 상황에 붙잡혀 있기 때문이다. 사람들의 주의가 어느 한 순간 당신에게 쏠린 적이 있을지 모른다.(만약 당신이 세간의 시선을 잡아끌 정도로 엄청나게 공개적으로 성공하거나 혹은 실패하면.) 하지만 그런 관심조차 충분히 짧은 시간 내에, 언제나 있던 제자리로 돌아가 버릴 것이다. 그들 자신에게로. 물론 처음에야 당신이 그 누구의 우선순위도 아니라는 것이 쓸쓸하고 끔찍하게 느껴지겠지만, 관점에 따라 또한 크나큰 해방감을 발견할 수 있다. 당신은 자유로운 것이다. 왜냐하면 다른 모든 이들은 각자 일로 야단법석을 벌이느라 너무 바빠서, 아무도 당신에 대해 그만큼 깊이 걱정하고 간섭하지 않기 때문에.

그러니 당신이 되고 싶은 그 누구든 마음대로 되어라.

당신이 원하는 일이 무엇이든 하라.

당신의 마음을 사로잡고 당신에게 삶의 생동감을 느끼게

해 주는 무엇이든 추구하라.

당신이 만들기 원하는 무엇이든 창조하라. 그리고 그 엄청난 불완전함을 그저 편하게 내버려 두라. 어차피 아무도 알아차리지 못할 것이다.

그렇게 할 수 있다는 게 기막히게 멋진 것이다.

끝낸 것이 잘한 것보다 낫다

내가 첫 소설을 고집스레 완성할 수 있었던 유일한 이유는 그것의 엄청난 불완전성을 용인했기 때문이다. 나는 계속해서 그 소설을 쓰도록 나 자신을 채찍질했다. 비록 내가 만들고 있는 것이 내가 보기에도 굉장히 마뜩잖았는데도 불구하고. 그 책은 완벽함과는 거리가 멀어서 나를 아주 골머리를 앓게 했다. 그 소설을 쓰던 수년간 방 안을 수도 없이 서성이며 전전긍긍했던 것을 나는 기억한다. 매일같이 그 맥빠진 원고를 다시 붙들기 위해 스스로 용기를 북돋으려 애썼다. 원고는 정말 끔찍했지만, 나는 내가 한 이 맹세를 계속해서 자신에게 상기시켰다. "나는 온 우주에 대고 내가 위대한 작가가 되겠다고 한 적은 없어, 젠장! 난 그냥 작가가 되겠다고 온 우주를 향해 맹세한 거라고!"

75쪽까지 썼을 때 나는 거의 손을 놓았다. 계속 쓰기에 내 소설은 너무나 끔찍했고, 그런 글을 쓴다는 게 너무나 부끄러

웠다. 하지만 나는 창피함을 뚫고 계속해서 밀어붙였는데, 그 이유는 단지 내가 나중에라도 책상 서랍 속에 75쪽짜리 미완성 원고가 도사리고 있는 채로 이 생을 마감하게 되는 사태를 끝끝내 거부했기 때문이었다. 나는 그런 사람이 되기 싫었다. 세상은 이미 너무 많은 미완성 원고로 가득했고, 나는 그 밑 빠진 듯 쌓여 가는 거대한 무더기에 또 하나를 얹고 싶지 않았다. 그래서 스스로 내 작품을 두고 이게 얼마나 구질구질한지를 자각하는지와 관계없이 나는 계속 써 나갔다.

나는 또한 어머니가 늘 하시던 말씀을 떠올렸다. "일은 확 끝내 버리는 게 예쁘게 잘하는 것보다 더 나아."

나는 자라는 내내 어머니의 그 단순한 격언을 계속해서 듣고 또 들었다. 이것은 내 어머니인 캐럴 길버트가 무슨 일이든 공들여 하기 싫어하는, 빈둥대는 성향의 사람이라서가 아니다. 반대로 그녀는 믿기 힘들 정도로 부지런하고 유능했다. 무엇보다 어머니는 실용주의적인 분이었다. 어쨌든 하루에 주어진 시간은 한정적이고, 한 해에 주어진 날들도 일정한 정도밖에 안 되며, 한 생에 주어진 해들도 마찬가지다. 합리적인 시간의 틀 안에서 당신은 할 수 있는 것들을 가능한 능숙하게 해내야 하고, 그러고 나서는 바로 흘려보내야 한다. 설거지부터 크리스마스 선물 포장 일까지, 돌봐야 하는 모든 살림살이를 총괄하며 어머니가 고수하는 입장은 바로 조지 패튼[31] 장군의

31 조지 스미스 패튼(George Smith Patton, 1885~1945): 주로 2차 세계

주장과도 일맥상통했다. "어떤 작전이 바로 지금 마구 삐걱대며 간신히 처리된다면, 그것은 다음 주에 처리될 예정인 빈틈 없이 완벽한 작전보다 더 낫다."

바꿔 말해, 지금 마구 삐걱대며 거칠게 간신히 쓰이고 있는 대충 적당한 수준의 소설은, 더없는 우아함과 정교함이 돋보이나 결코 실제로 쓰이지 않는 완벽한 이상 속의 소설보다 더 낫다.

나는 어머니도 이 급진적인 관념을 이해했다고 생각한다. 즉 무엇인가를 단순히 끝낸다는 자체가 이미 영예로운 성취라는 것이다. 그것은 좀처럼 보기 드문 성취이기도 하다. 왜냐하면 대부분의 사람들은 도무지 시작한 것들을 끝내질 않는다! 주변을 둘러 보면 곳곳에 증거가 널려 있다. 사람들은 일을 완성하지 않는다. 그들은 가장 좋은 의도로 야심 찬 기획을 시작하지만, 그러다 곧 불확신과 의심과 또 정말 사소한 것들을 공연히 따져 보다가…… 일을 그만둔다.

그러니 만약 당신이 그냥 뭐든 완성할 수만 있다면 — 어서 그 일을 완성만이라도 하라! — 그러면 당신은 바로 그 시

대전 시기, 지중해 연안과 유럽 지역에서 미국군의 지휘관으로 복무했던 육군 장군. 1944년 노르망디 상륙 작전에 이어 프랑스와 독일 지역에서 미국 제3군을 이끌며 혁혁한 공을 세웠다. 기존의 통상적 군대 규칙을 무시하는 거침없는 기동 작전을 펼치며 불같은 성미와 강력한 리더십의 화신으로 유명했다. 대담한 발상과 신속한 기지로 여러 전투를 승리로 이끌었으나 자동차 사고로 급사했다.

점부터 수많은 무리들보다 앞서는 셈이다.

다른 말로 하자면, 당신은 여전히 당신의 작업이 완벽하기를 바랄지도 모른다. 하지만 내가 바라는 것은 그저 그 작업을 끝내는 것이다.

뒤틀린 집들에 대한 예찬

나는 지금 당신과 함께 자리를 깔고 앉아 내 책을 한 페이지씩 넘겨 가며, 그 안에 든 모든 잘못과 문제점을 말해 줄 수 있다. 분명히 모두에게 엄청나게 지루한 오후가 되겠지만. 나는 당신에게 내가 고치거나, 바꾸거나, 개선시키거나, 세부점을 두고 안달복달하지 않고 그냥 넘어가기로 한 부분들을 일일이 짚어 줄 수 있다. 복잡한 서술 구조를 어떻게 해야 더 우아하게 풀어낼지 도무지 뾰족한 생각이 나지 않아서 얼렁뚱땅 처리한 부분이 무엇이었는지 다 보여 줄 수 있다. 더 이상 무슨 얘기를 이끌어 낼지 몰라 그냥 죽음을 맞이하게 만든 인물들이 누구인지도 알려 줄 수 있다. 논리상의 비약이나 내가 행한 사전 조사에서 있었던 헛점들을 짚을 수도 있다. 그 책들이 기획되고 제작되어 나오기까지, 그 프로젝트들이 그만 도중에 와르르 무너져 버리지 않도록 간신히 마구잡이로 한데 붙이고 묶어 지탱해 온 모든 상징적인 접착 테이프나 노끈들, 즉흥적인 응급 장치들을 전부 보여 줄 수 있다.

하지만 시간을 절약하기 위해 대표적인 예시 하나만 들겠다. 내가 가장 최근에 쓴 소설인 『모든 것의 이름으로』에 나오는 한 인물은 불행히도 소설적인 측면에서 잘 발전하지 못했다. 그녀는 지독하게도 개연성이 떨어지는 인물이다.(아무튼 나는 그렇다고 생각한다.) 그녀가 존재하는 이유는 사실상 소설 전개에 편리한 장치 이상의 의미를 갖지 못한다. 나는 이미 내 마음속에서 — 내가 그녀에 대해 쓰는 순간에 이미 — 내가 이 인물에 대해 제대로 이해하지 못하고 있음을 알았지만, 어떻게 해야 그녀에게 응당 주어야 할 생동감을 더 잘 표현해 넣을지 궁리해 내지 못했다. 나는 그냥 슬쩍 넘어가기를 바랐다. 가끔은 당신도 실수를 들키지 않을 때가 있을 테니. 아무도 이를 눈치채지 않기를 바랐다. 하지만 이 책이 아직 원고 뭉치 상태일 때 나는 나의 초고를 읽어 보는 몇몇 독자들에게 책을 넘겼고, 그들은 모두 이 인물이 가진 문제점을 지적했다.

나는 그것을 고치면 어떨지 고려해 보았다. 하지만 한 인물 때문에 다시 집필의 처음으로 돌아가 모든 내용을 거기에 맞추는 것은, 들여야 할 노력에 비해 정작 결과로 나올 보상의 정도가 충분치 않을 것이라 생각했다. 일단 이 인물을 고친다는 것은 이미 700쪽 넘게 쓴 원고에 추가로 50~70쪽 정도를 더 써넣는 것을 의미했다. 하지만 어느 시점에서는 정말 가엾은 독자들에게 자비를 베푼다는 생각을 해서라도 지나친 분량은 과감히 쳐내야 한다. 더 이상 쪽수를 늘리는 것은 위험 부담이 너무 컸다. 이 인물의 문제점을 해결하기 위해서는 소설

전체를 분해하고 내가 초반부에 쓴 장들까지 거슬러 올라가 다시 집필을 시작해야 했다. 그리고 이야기를 그토록 급진적으로 재축조할 때 내가 두려운 것은 이미 그럭저럭 충분히 잘 나온 책 한 권의 이야기를 완전히 다른 구조로 망가뜨리지나 않을까였다. 그것은 마치 목수가 지금 막 지어 놓은 집을 다시 부수고 완전히 다시 시작하는 것과 같았다. 바로 — 건축이 거의 완료된 즈음에야 — 기초 토대가 몇 인치 정도 어긋나 있다는 것을 깨달았기 때문에. 물론 2차 건축이 끝나고 나면 토대 자체는 반듯하게 자리 잡히겠지만, 처음 지었던 구조에서 풍겨 나오던 매력은 사라지거나 파괴될 수 있으며, 또한 몇 달간 들인 노력도 허사로 돌아간다.

나는 그렇게 하지 않기로 결정했다.

나는 지칠 줄 모르고 4년 동안 줄곧 그 소설을 썼다. 그 작업에 어마어마한 양의 노력과 사랑과 믿음을 쏟아부으며 공을 들였으며, 기본적으로 나는 그 소설의 현재 상태가 좋았다. 물론 다소 뒤틀리고 어긋난 부분들이 있었지만 그 소설의 벽들은 튼튼했고, 지붕도 잘 버텨 주었으며, 창문도 제대로 기능했고, 어쨌든 나는 토대가 좀 뒤틀린 집에 산다 해도 아무렇지 않았다.(실제 내가 자라난 집도 살짝 뒤틀린 집이었다. 그렇게 끔찍한 공간은 아니다.) 나는 내 소설이 흥미로운 요소를 가진 채 완성되었다고 느꼈다. — 그 소설의 살짝 불완전하게 휜 각도들이 흥미로움을 더할 수도 있을 것이다. — 그래서 나는 그냥 내버려 뒀다.

나 스스로도 불완전하다고 인정하는 그 책을 세상에 출간했을 때 어떤 일이 일어났을까?

별일 없었다.

지구는 제 자전축에 머물러 있었고, 강물이 역류하지도 않았으며, 새들이 공중에서 떨어져 죽는 일도 없었다. 나는 몇 개의 호평과 혹평, 몇 개의 무심한 논평을 받았다. 어떤 사람들은 『모든 것의 이름으로』를 정말 좋아했고, 어떤 사람들은 별로 좋아하지 않았다. 어느 날 우리 집 주방 싱크대를 고치러 온 한 배관공이 식탁 위에 놓인 그 책에 눈길을 주더니, 이렇게 말한 적도 있었다. "사모님, 제가 지금 딱 말씀드릴 수 있는 건요, 저 책은 팔릴 책이 아니네요. 저런 제목 갖고는 안 돼요." 어떤 사람들은 그 소설이 더 짧으면 좋았을 거라 했다. 어떤 사람들은 더 길면 좋았을 거라 했다. 어떤 독자들은 이야기에 개들이 좀 더 많이 나오고 자위행위는 좀 덜 나오면 좋았을 거라 했다. 비평가 한두 사람 정도는 내가 제대로 발전시키지 못한 그 인물을 알아보고 몇 마디 남겼지만, 아무도 그녀로 인해 과도하게 신경이 쓰이지는 않는 것처럼 보였다.

결론적으로, 잠시 동안은 상당히 많은 사람들이 내 소설에 대해 어떤 의견을 표시했고, 그러고 나서 모두 제 갈 길을 갔다. 왜냐하면 사람들은 바쁘고 각자의 삶이 있기 때문이다. 하지만 나는 그 소설을 쓰는 내내 매우 황홀한 흥분이 솟구치는 지적, 감정적 경험을 얻었다. 그리고 그 창조적 모험이 가져다준 이점들을 영원히 내 것으로 간직할 수 있었다. 내 인생에서

그 소설을 쓰던 4년간을 나는 정말 멋지게 보냈다. 완성된 소설은 완벽한 작품은 아니었다. 하지만 나는 여전히 내가 쓴 것 중에서 가장 훌륭한 작품이라는 기분을 느꼈고, 소설을 시작하기 전보다 지금 훨씬 나은 작가가 되었다는 생각이 들었다. 소설과의 만남이 너무나 소중해서 그 무엇과도 바꾸고 싶지 않았다.

하지만 이제 작업이 끝났으니, 또 새로운 무엇인가에 나의 주의를 돌릴 차례다. 또다시 언젠가는, 이만하면 충분히 잘 나왔다고 생각하며 이 세상에 내보낼 어떤 것. 이것이 바로 내가 언제나 해 온 방식이며, 힘 닿는 한 앞으로 내내 해 나갈 방식이다.

왜냐하면 이것이 바로 나 같은 사람들을 위한 찬가이니까.

이것이 바로 부지런하게 훈련된 반푼이들의 노래이니까.

성공

생업과 습작 양쪽 모두를 열심히 해 나가는 동안, 나는 내가 하던 일들의 어떤 부분도 결국 빛을 보리라는 확실한 보장 같은 것이 전혀 없다는 걸 잘 알고 있었다.

나는 내가 바라던 것을 얻지 못할 수도 있다는 것을 언제나 알고 있었다. 절대로 내 책을 출간한 작가가 되지 못할 수도 있다는 것을. 예술의 세계에서 모든 사람이 안락한 성공의

좌석에 앉게 되는 것은 아니다. 대부분 그 자리까지 도달하지 못한다. 그리고 늘 마법적인 관점을 믿기는 했지만 나는 어린이가 아니었다. 나는 단지 바라는 것만으로는 소원이 이루어지지 않는다는 걸 알고 있었다. 재능이 있어도 못할 수 있다. 열심히 헌신해도 잘 안 될 수 있다. 심지어 전문 분야에서 굉장한 인맥을 누려도 — 어차피 나에게는 없었지만 — 결국 소용없을 수도 있다.

창조적인 삶은 세속적인 일을 추구할 때와는 좀 다른 이상한 양상을 띤다. 다른 일에서 적용되는 법칙들이 여기서는 통하지 않는다. 보통 삶에서는 만약 당신이 무엇인가를 잘하고 또 열심히 하면 성공할 가능성이 매우 커질 것이다. 하지만 창조적인 시도에서는 아닐지 모른다. 혹은 아주 잠깐 성공을 누렸다가 그 후 다시는 성공하지 못할 수도 있다. 당신은 고급스러운 은 쟁반에 담긴 상을 제공받으면서, 동시에 발밑에 놓인 깔개가 가차 없이 잡아 빼지는 상황을 경험할지 모른다. 당신은 한동안 대중의 열렬한 숭배를 받았다가, 곧 지나간 유행이 되어 버릴지 모른다. 당신보다 멍청한 누군가가 당신을 밀어내고 그 자리에 대신 앉아 평단의 사랑을 독차지할지도 모른다.

창조적 성공을 관장하는 수호 여신은 가끔씩 저 멀리 떨어진 언덕 위 대저택에 사는 부유한 변덕쟁이 노마님 같다. 자신의 재산을 누구에게 상속할지를 두고 노망이라도 난 것처럼 아주 괴상한 결정을 내리는 그런 할머니. 그녀는 가끔 사기꾼 같은 돌팔이들에게 듬뿍 상을 주고 진짜 재능 있는 이들은 무

시한다. 평생 자신을 충직하게 섬긴 사람들의 이름은 유언장에서 지워 버리는가 하면, 예전에 딱 한 번 마당의 잔디를 깎아 준 귀여운 소년에게는 떡하니 메르세데스 벤츠를 선물한다. 그녀는 사물에 대해 일관적이지 못하고 계속 마음을 바꾼다. 우리는 그녀의 동기가 무엇인지 맞혀 보려 무던히 애쓰지만 그것들은 초자연적인 영역에 머물러 있다. 그녀는 자신의 의도나 관점을 우리에게 설명할 이유가 전혀 없다. 한마디로 창조적 성공의 여신은 당신에게 나타날 수도, 나타나지 않을 수도 있다. 그렇다면 가장 좋은 방법은 그녀에게 별다른 기대를 걸지 않고, 자신의 개인적 행복의 정의를 그녀의 변덕과 결부하지 않는 것이다.

성공의 정의에 대한 당신의 생각을 재고하길 바란다. 이게 정말 중요하다.

나는 일찌감치 그 무엇보다 작업에 대한 내 헌신에만 집중하기로 결심했다. 그것이 바로 내가 내 가치를 측정하는 척도였다. 관습적 맥락에서 성공은 세 가지 요인 — 재능과 행운과 훈련 — 에 기대고 있다. 나는 이 셋 중 두 가지는 결코 내가 통제하거나 조절할 수 없다는 것을 알았다. 유전자의 임의성이 내가 얼마나 많은 양의 선천적 재능을 부여받았는지 이미 결정해 두었고, 내게 주어진 양의 행운이 얼마인지를 말해 주는 것도 결국은 운명의 무작위성이었다. 조금이라도 내가 통제력을 가진 유일한 부분은 내가 얼마나 많은 훈련을 거칠 수 있는지였다. 그것을 깨닫자 가장 좋은 방법은 꽁지가 빠지도

록 열심히 일하는 것뿐이었다. 사실 그것만이 내가 던질 수 있는 유일한 카드 패였으므로 악착같이 그 패에 매달렸다.

분명히 말해, 열심히 노력하는 것은 창작의 영역에서 아무것도 보장해 주지 않는다.(창작의 영역에서는 그 어떤 것도 보장되지 않는다.) 하지만 나는 아무리 생각해도 헌신적인 훈련이 몸에 배는 것이 가장 최상의 접근 방법이라는 결론을 내리지 않을 수 없다. 당신이 사랑하는 것을 하라. 진중함과 가벼움 양쪽 모두의 태도로 그렇게 하라. 그러고 나면 최소한 당신이 그 일에 최선을 다했다는 것을 스스로 알 것이고 — 결과가 어떻든 — 당신이 아주 숭고한 길을 걸어 왔음을 자각하게 될 것이다.

나는 야심 찬 포부와 열망을 지닌 어느 신인 음악가 친구를 안다. 어느 날 그녀의 자매가 상당히 합리적이게도, 이런 질문을 했다. "만약 네가 결국 이 삶에서 잘 풀리지 않으면 어떻게 할래? 만약 끝없이 열정을 좇았는데도 성공이 오지 않으면? 그러면 네 인생 전체를 아무것도 아닌 일에 낭비한 건데 그때는 어떻게 할래?"

친구는 같은 이유로 그녀에게 이렇게 대답했다. "내가 이미 이 삶을 통해 뭘 얻었는지 지금의 날 보고 깨닫지 못한다면, 나는 절대로 그게 뭔지 설명할 수 없을 거야."

그 일을 향한 사랑이 이유라면 어차피 당신은 그 일을 하기 마련이다.

빅매직

직업 vs 소명

자신의 창조성을 직업적인 측면으로 접근하려는 사람들이 있다. 그들을 볼 때마다 내가 만류한 것은 이러한 이유들 — 어려움, 예측 불가능성 — 때문이며, 앞으로도 나는 계속 그들을 단념시킬 것이다. 왜냐하면 아주 드문 경우를 제외하고, 창작의 영역은 대체로 직업으로선 꽝이기 때문이다.(내가 직업으로선 꽝이라고 표현하는 것은 만약 당신이 "직업"이라는 말의 정의가 곧 당신에게 타당한 규모로, 지속적으로 해 주는 예측 가능한 재정 지원을 의미하는 경우를 말하며, 이는 직업에 대한 꽤 합리적인 정의다.)

심지어 당신의 작품이 성공하는 경우에도 당신 직업의 일정 부분은 언제나 꽝으로 남을 것이다. 당신은 자신의 출판사나 갤러리스트나 북 치는 사람이나 카메라 감독을 싫어하게 될지 모른다. 투어 일정이나 남들보다 좀 더 공격적인 팬들이나 당신의 작품을 평하는 비평가들을 싫어할 수도 있다. 당신은 자신의 창조적 영감이 부족해지는 것을 두고 스스로에게 계속 짜증이 날지 모른다. 내가 장담하건대, 만약 당신이 불평하기를 원한다면 심지어 행운의 여신이 당신을 아껴 주며 빛을 비출 때조차 불평거리를 언제나 산더미처럼 찾아내게 될 터다.

하지만 창작하는 삶은 놀랍고도 대단한 소명이 될 수 있다. 만일 당신이 그 창조적인 삶을 직업이 아닌 소명으로 보기 위해

필요한 사랑과 용기와 끈질긴 고집만 지니고 있다면. 나는 그것이 분별력을 갖추고 정신을 차린 상태에서 창조성에 접근하는 유일한 방법이라고 생각한다. 왜냐하면 아무도 창조적인 삶이 쉬울 거라고 말해 주지 않았고, 우리가 창작의 삶을 살겠다고 선언하는 것은 곧 불확정성을 받아들이는 것이기 때문이다.

예를 들어 요즘은 인터넷과 디지털 기술이 창작의 세계를 얼마나 바꿀지 알 수 없어서 모두가 공황 상태에 빠져 있다. 이 급변하는 새 시대에도 여전히 예술가들의 몫으로 돌아갈 일이나 돈이 남아 있을지를 두고 창조적인 삶과 관련된 사람들 모두 초조해하고 있다. 하지만 사실 — 인터넷과 디지털 기술이 존재하기 훨씬 전부터 — 예술 창작이란 여전히 직업으로선 영 형편없는 영역이었다. 과거 1989년에도 누군가가 나를 붙잡고 "요즘엔 뭐가 돈이 되는지 아니, 얘야? 바로 글쓰기란다!"라고 말한 적은 전혀 없었단 얘기다. 1889년에도, 1789년에도 누군가 그런 말을 한 적은 전혀 없었고, 2089년에도 나오지 않을 것이다. 그런데도 사람들은 여전히 작가가 되려 할 것이다. 왜냐하면 단지 그들이 그러한 예술가적 소명을 사랑하기 때문이다. 사람들은 여전히 화가, 조각가, 음악가, 배우, 시인, 영화감독, 퀼트 하는 사람, 뜨개질하는 사람, 도공, 유리 공예가, 금속 세공인, 도예가, 콜라주 작가, 네일 아티스트, 나막신 춤을 추는 댄서, 그리고 켈트 하프를 연주하는 사람이 될 것이다. 주변의 모든 합리적이고 지당한 충고들을 무시한 채, 사람들은 별다른 뚜렷한 이유 없이 소소한 즐거움을 만들어 내는 그 일을

　　　　　　빅매직

고집스럽게 해 나갈 것이다. 우리가 언제나 그래 왔듯이.

그 길에 가끔은 어려움이 있을까? 당연하다.

그것이 재미있고 흥미로운 삶을 만들어 줄까? 가장 최대한으로.

창조성과 엮이면서 불가피하게 닥칠 어려움과 장애물이 당신에게 크나큰 고난을 안겨 줄까? 그 부분만큼은 ─ 맹세코 ─ 전적으로 당신에게 달려 있다.

엘크 이야기

지속과 인내에 관한 이야기를 하나 해 보겠다.

이십 대 초반에 나는 「엘크 이야기(Elk Talk)」라는 단편 소설을 썼다. 그 이야기는 예전에 내가 와이오밍에 있는 한 목장에서 요리사로 일할 때 겪은 일에서 자라 나온 것이다. 어느 날 저녁, 나는 몇 명의 카우보이들과 함께 늦은 밤까지 맥주 한 잔씩 하며 이런저런 농담을 주고받았다. 그들은 모두 사냥을 즐기는 남자들이었고, 그러다가 엘크 콜링에 대한 얘기가 나왔다. 이것은 사냥하러 간 숲에서 주변에 있는 동물들을 유인하기 위해, 수컷 엘크가 짝짓기할 암컷을 부를 때 내는 구애 소리를 흉내 내어 다양하게 모방하는 기술을 뜻한다. 일행 중 행크라는 카우보이는 자신이 최근에 산 물건 하나가 바로 이 엘크 콜링의 역사상 길이길이 남을 빛나는 명성을 지닌 명실

공히 엘크 콜링의 달인, (내가 절대 잊지 못할 이름의) 래리 디 존스라는 사람이 녹음한 엘크 부르는 소리 테이프라고 털어놓았다.

무슨 이유인지 ─ 아마 맥주를 마셔서일 것이다. ─ 나는 이 이야기가 지금껏 내가 들어 본 것들 중 가장 웃음보가 터질 만한 이야기라고 생각했다. 나는 래리 디 존스라는 이름을 가진 어떤 사람이 자신의 목소리로 수컷 엘크의 짝짓기 구애 소리를 흉내 낸 녹음 테이프를 취입해 생업을 삼아 먹고산다는 게 너무나 좋았고, 내 친구 행크 같은 사람이 또 그 테이프를 돈 주고 사서 들으며 자기만의 엘크 짝짓기 구애 소리를 연습한다는 것도 유쾌하게 느껴졌다. 나는 행크에게 당장 래리 디 존스의 짝짓기 구애 소리 테이프를 가져와 보라고 설득했고, 행크가 정말 그 테이프를 가져와 내 앞에서 계속 틀어 주는 동안 하도 격렬하게 웃어 대느라 마지막엔 현기증이 날 정도였다. 내가 정말 웃기다고 느낀 것은 단순히 어느 인간이 수컷 엘크의 짝짓기 구애 시도를 흉내 내는 소리여서가 아니었다.(그것은 보통 스티로폼끼리 강하게 마찰시킬 때 나는, 고막을 찢는 듯한 고음으로 째지는 소리였다.) 나는 래리 디 존스가 쉬지 않고 윙윙거리는 소리를 내는 와중에, 가능한 더 정확히 모방하기 위해서 그가 나름의 열과 성심을 다해 섞어 대는 비음의 향연 또한 너무나 웃겨서 견딜 수가 없었다. 모든 것이 내게는 최고로 완벽한 코미디의 순간처럼 생각되었다.

그러다가 왜 그랬는지(다시금 맥주가 어떤 역할을 했을 수 있

빅매직

다.) 나는 행크와 진짜로 한번 숲에 가서 이걸 시도해 봐야겠다는 생각이 들었다. 한밤중에 래리 디 존스 테이프와 스피커가 달린 카세트 플레이어를 들고, 우리 둘이 숲으로 비틀비틀 걸어 들어가서 테이프를 틀어 보면 정말로 무슨 일이 일어나는지를 직접 봐야겠다는 생각 말이다. 그래서 정말 그렇게 했다. 우리는 술에 취해 갖은 방정을 떨어 대며 요란스럽게 와이오밍 산길을 휘적휘적 걸어 올라갔다. 행크는 카세트 플레이어를 어깨에 올린 채 볼륨을 최대한 크게 틀었고, 나는 발정기가 온 수컷 엘크를 인간의 음성으로 흉내 내는 그 소리가 우리 주변 숲속에 쾅쾅 울려 퍼질 때마다 — 래리 디 존스의 웅웅 대는 목소리로 점철된 그 소리 — 계속 웃어 대느라 그만 다리에 힘이 풀려 몇 번이고 땅에 구르고 넘어지기를 반복했다.

그 순간 우리는 자연의 조화나 평온과는 거리가 멀어도 한참 먼 상태였지만, 그러다 자연 쪽이 우리에게 성큼 다가와 버렸다. 갑자기 천둥이 몰아치듯 거대한 짐승의 발굽 소리가 들렸다.(나는 이전에는 실제로 그렇게 무지막지한 우레같이 큰 발굽 소리를 들어 본 적이 단 한 번도 없었다. 그것은 정말 무시무시했다.) 그다음 나뭇가지들이 완전히 작살나는 소리가 들렸고, 지금까지 본 중 가장 거대한 덩치의 엘크 한 마리가 우리 눈앞의 빈터에 폭주하듯 들이닥쳤다. 쏟아지는 달빛을 한 몸에 받으며 그것은 우리에게서 고작 몇 미터 떨어져 있는 그곳에 우뚝 서서, 콧김을 훅훅 거세게 불며 땅을 쾅쾅 구르고, 분노에 찬 몸짓으로 뿔이 돋아난 큰 머리를 공중에 격렬히 휘둘렀다. 도

대체 그 어떤 경쟁자 수컷이, 감히 내 영역에 들어와서 이처럼 겁도 없이 구애의 소리를 외쳐 댄단 말이냐?

갑자기 래리 디 존스는 그렇게 우스운 일이 아니게 되었다.

누구도 그 순간 행크와 나처럼 즉각적으로 술에서 깬 한순간에 정신이 번쩍 드는 공포를 경험한 적이 없었을 것이다. 우리는 그저 시시한 장난을 했을 뿐이지만 300킬로그램이 넘는 이 거구의 야수에게는 결코 장난이 아니었다. 그는 당장이라도 격렬한 전쟁에 임할 만반의 태세를 갖추고 있었다. 마치 우리가 장난 삼아 무해한 강령회를 소집하다가 잘못해서 그만 정말 위험한 어둠의 영을 불러낸 것과도 같았다. 우리는 건드려서는 안 될 무서운 힘을 건드리고 말았으며, 자기 주제도 모르던 그저 위대한 자연 앞에 미약한 존재들이었다.

충동적으로 든 생각은 엘크 앞에 무릎을 꿇고 엎드려서, 몸을 덜덜 떨며 약자로서 자비를 구걸하자는 것이었다. 행크가 충동적으로 취한 행동은 그나마 나보다는 더 영리했다. 카세트 플레이어가 무슨 실제 폭발물이라도 되는 것처럼(우리가 아무런 준비 없이 진짜 숲에 감히 끌고 들어올 생각을 했던 그 가짜 자연의 소리로부터 우리가 멀리 떨어질 수만 있다면, 실제 폭탄이 아니라 그보다 더한 것이라도 되는 것처럼), 할 수 있는 한 우리로부터 멀리 던져 버리는 것이었다. 그러고 나서 우리는 바위 뒤에 웅크려 몸을 숨겼다. 우리는 엘크가 하얀 성에가 낀 입김을 구름처럼 내뿜으며, 그에게 도전장을 내민 경쟁자 수컷을 찾아 격분한 상태로 질주하면서 발굽에 파이는 바닥마다

맨땅을 쪼개듯 갈라 버리는 것을 공포와 외경 속에서 멍하니 바라보았다. 신이 당신에게 얼굴을 보이는 때가 온다면 그것은 당신을 겁에 질리게 하려는 의도일 것이다. 그리고 이 장엄한 피조물 역시 바로 그러한 방식으로 우리를 섬뜩하게 만들었다.

마침내 엘크가 자리를 떴을 때, 우리는 한 발짝씩 겨우 발걸음을 떼어 목장으로 기어 돌아왔고, 자연을 마주하는 겸허함과 충격 그리고 우리의 필멸성을 경험하고 온 느낌을 받았다. 그것은 가공할 만한(awesome) 경험이었다. 그 단어의 문자적 정의 그대로.

그래서 나는 그것에 대해 썼다. 내가 겪은 이야기를 그대로 쓰진 않았지만, 나는 내가 느낀 그 감각을 꽉 움켜잡고 싶었다.("미숙한 인간 존재들이 신성한 자연의 경외를 마주하고 겸허해지는 것.") 그리고 그것을 토대로 사람과 자연 간의 진지하고 강렬한 그 무엇에 대해 써 보기를 원했다. 나는 짜릿했던 그 개인적 경험으로 상상 속의 인물들을 사용해 짧은 허구의 소설을 집필해 내고 싶었다. 그 이야기를 제대로 쓰기까지 몇 개월이 걸렸다. '제대로' 썼다기보다, 최소한 내 나이와 능력의 한도 내에서 그나마 가장 적절하게 느껴지는 방향으로 만들어 내기까지. 나는 그 완성된 이야기에 '엘크 이야기'라는 제목을 붙였다. 그리고 누군가가 그것을 출간해 주기를 소망하며 그 원고를 여러 잡지사에 투고했다.

내가 「엘크 이야기」를 투고한 잡지 중 하나는 지금은 폐간

된, 훌륭한 픽션 문예지 《스토리》였다. 나의 문학계 우상들 중 많은 사람들이 ─ 치버, 콜드웰, 샐린저, 헬러 ─ 수십 년간 그 문예지에 글을 실어 왔고, 나도 그 페이지들 사이에 내 글이 실리기를 바라 마지않았다. 몇 주가 지나고, 내가 뭘 해도 피할 수 없었던 그 거절의 편지가 우편으로 도착했다. 하지만 이번에는 정말 특별한 거절의 편지였다.

당신은 신인 작가를 거절하는 내용의 편지가 매우 다양한 형태로, 그저 아니라는 말을 하기 위한 범주가 실로 전 영역에 걸쳐 있다는 것을 이해해야 한다. 거절의 편지에는 상투적인 표준 문안뿐만 아니라 그러한 문구가 적힌 편지 아래 쪽에 조그맣게, 실제로 어떤 사람이 '흥미롭네요, 하지만 우리에겐 어울리지 않아요!'라는 식으로 직접 쓴 글씨가 짤막하게 첨삭된 경우도 있다. 비록 사소하더라도 외부에서 나를 인식해 주는 그 흔치 않은 순간을 맞이하는 것은 아주 신나는 일이었고, 지금보다 젊은 시절의 나는 "나 방금 진짜 근사한 거절 편지를 받았어!"라고 꽥꽥 떠들어 대며 이리저리 뛰어다니던 사람으로 알려져 있었다. 하지만 이 특별한 거절 편지는 《스토리》에서도 명성이 자자한 편집장인 로이스 로젠탈[32]이 직접 써 보낸 것이

32 로이스 로젠탈(Lois Rosenthal, 1938/1939~2014): 오하이오 신시내티 출신의 출판인이자 예술 후원자 남편인 리처드 로젠탈과 함께 로젠탈 재단을 설립했고 신시내티에 위치한 컨템퍼러리아트센터(Contemporary Arts Center)를 비롯한 여러 박물관을 후원하며 신시내티와 미국의 중서부 지역 예술가들을 재정적으로 돕는 자선 활동에 앞장섰다. 리처드 로

었다. 그녀가 보여 준 반응은 사려 깊었고 격려가 되었다. 자신은 그 이야기가 마음에 들었다고 로젠탈은 직접 썼다. 그녀는 사람에 대한 이야기보다 동물에 대한 이야기를 더 좋아하는 경향이 있다고 했다. 하지만 궁극적으로 그녀는 이야기 결말에 힘이 좀 부족하다고 느꼈다. 그러므로 그 이야기를 출간하진 않을 작정이었다. 하지만 그녀는 내게 행운을 빌어 주었다.

한 번도 자기 글이 출판된 적 없는 작가가 그렇게 친절한 거절 편지를 받는 것은 ― 그것도 편집장 본인이 직접 보낸 것! ― 거의 퓰리처상 수상이나 다름없는 기분이었다. 나는 너무나 행복하고 의기양양했다. 이제껏 내가 받아 본 모든 거절 편지 중 가장 환상적이었다. 그리고 나는 그때 내가 늘 하던 그 일을 했다. 나는 거절당한 내 단편 소설을 회신용 우표가 붙은 봉투에서 다시 꺼내, 또 다른 거절 편지를 모을 요량으로 ― 어쩌면 이번엔 더 나은 것일지도 몰라. ― 또 다른 문예지에 보낸 것이다. 왜냐하면 이것이 바로 당신이 이쪽 분야에서 경기에 임하는 방식이기 때문이다. 항상 전진하기, 결코 물러서지 않기.

한두 해가 흘렀다. 나는 여전히 낮 시간에 직장을 다니면서 글을 써 나갔다. 나는 마침내 내 글을 최초로 출간하는 영광도

젠탈의 가족은 F&W 퍼블리케이션을 가업으로 하여 40년 넘게 운영해 왔고, 로이스 역시 신예 소설을 싣는 문예지 《스토리》의 편집장으로 활동하며 1992년과 1995년에 전미 잡지상을 수상했으나 이후 자선 재단 활동에 집중하기 위한 목적으로 1999년에 출판사를 정리했다.

얻었다. 다른 문예지에서, 다른 내용의 단편이었다. 그 다행스
러운 돌파구 덕분에 나는 전문적인 출판 에이전트도 구했다.
이제 내 글을 출판사나 문예지에 보내는 일은 나 대신 내 에이
전트인 새라가 맡고 있다.(이제 내가 직접 전체 문서를 복사하지
않아도 된다. 내 에이전트가 복사기를 따로 갖고 있으니까!) 우리
가 몇 달 정도 같이 일하며 점점 친해질 즈음, 새라가 내게 아
주 반가운 소식을 전했다. 내가 예전에 쓴 단편 「엘크 이야기」
가 출간될 예정이라는 것이었다.

"멋진데요."라고 나는 말했다. "어느 쪽에서 그 이야기를
샀어요?"

"《스토리》에서요."라고 그녀는 대답했다. "로이스 로젠탈
이 그 이야기를 엄청 좋아했대요."

응?

흥미롭군.

며칠 후, 나는 로이스 로젠탈과 직접 전화 통화를 했는데,
그녀는 정말 이루 말할 수 없이 상냥했다. 그녀는 내게 「엘크
이야기」가 정말 완벽한 단편이라고 생각한다며, 어서 빨리 출
간하기를 고대한다고 말했다.

"혹시 결말도 괜찮으셨나요?"라고 나는 물었다.

"물론이죠." 그녀가 대답했다. "결말이 너무 마음에 드는걸
요."

우리가 대화를 나누는 동안, 나는 같은 단편 소설을 두고
그녀가 내게 겨우 한두 해 전에 직접 써 보낸 거절의 편지를

찾아 내 손에 들고 있었다. 분명히 그녀는 「엘크 이야기」를 읽어 본 것을 기억조차 못 하는 듯했다. 나는 굳이 그 말을 꺼내지 않았다. 그녀가 내 작품을 열렬히 받아들이는 것이 기뻤고, 무례하거나 신경질적이거나 혹은 감사할 줄 모르는 태도를 내보이고 싶지 않았다. 하지만 당연히 호기심이 생겨 이렇게 물었다. "혹시 저에게 말씀해 주셔도 된다면, 제 이야기의 어떤 점이 마음에 드셨나요?"

그녀는 대답했다. "그 이야기는 뭔가 좋았던 것을 떠올리게 해요. 신화적인 측면도 느껴지고요. 그 이야기를 읽으면 자꾸 뭔가 어렴풋이 떠오르는데, 그게 뭔지 정확히 짚어 보라면 잘 모르겠네요……."

'당신이 전에 그 이야기를 읽었던 것이 다시 떠오르는 거겠지요.'라고 대답하는 우를 범하지 않고, 나는 입을 꼭 다물었다.

아름다운 야수

그러면 우리는 이걸 어떻게 이해해야 할까?

냉소적인 해석은 곧 "자, 이게 바로 이 세상이 아주 지독하게 불공평한 곳이라는 명백한 증거야."가 될 것이다.

왜냐하면 사실만 놓고 봤을 때 당연히 그런 느낌이 드니까. 어느 무명의 작가가 「엘크 이야기」를 투고했을 때 로이스 로젠탈은 그 이야기를 별로 원하지 않았다. 하지만 유명한 문

예 에이전트가 넘겨주었을 때는 꽤나 마음에 들어 했다. 그러니 당신이 무슨 말을 하는지보다 당신이 아는 사람이 누구고 어떤 뒷배경이 있는지가 더 중요한 것처럼 보인다. 개인의 재능은 아무 의미도 없고, 결국 인맥이 전부고, 창작의 세계란 ─ 더 큰 세상 자체도 그러하듯이 ─ 아주 심술궂고 불공정한 바닥인 것이다.

만약 당신이 상황을 그렇게 바라보길 원한다면 마음껏 그렇게 하라.

하지만 나는 그렇게 받아들이지 않았다. 반대로 나는 이것을 빅 매직의 또 다른 예시로 보았다. 물론 이번에도 재치 있고 짓궂은 예시로서. 나는 이 상황이 바로 절대 창작의 길을 포기하지 말아야 한다는 것, 한 번 거절당한 작품이 영영 거절당하지는 않는다는 것, 그리고 계속해서 이 바닥에서 버티며 꾸준히 노력하는 이들에게는 기적적인 운명의 전환이 나타날 수 있다는 것을 보여 주는 증거라고 생각했다.

또한 1990년대 초기에 로이스 로젠탈이 하루하루 그녀 앞으로 투고되는 수많은 단편들을 얼마나 읽었을지 한번 상상해 보라.(나는 여러 잡지사에서 산더미같이 쌓인 원고들을 봐 왔다. 마닐라지 재질의 우편 봉투가 마치 하늘을 찌를 듯한 거대한 탑이 되어 솟아 있는 장면을 머릿속에 그려 보기 바란다.) 우리 모두는 자신의 작품이 독자에게 독창적이고 강렬한 인상을 각인시키길 원하지만, 어느 특정한 수준을 넘어서면 모두 앞서거니 뒤서거니 어딘가 비슷비슷해질 것이다. 심지어 동물

을 주제로 한 이야기들은 더욱 그렇다. 거기에 더해, 나는 로이스 로젠탈이 「엘크 이야기」를 처음 읽었을 당시에 어떤 기분을 느꼈는지 알지 못한다. 어쩌면 그녀는 아주 길고 힘든 하루를 보낸 뒤 그 이야기를 읽었을 수도 있고, 혹은 별로 보고 싶은 마음이 없던 친척을 마중하러 마지못해 공항까지 장거리 운전을 해야 하는 상황 직전에 읽었을 수도 있다. 나는 그녀가 두 번째로 그 이야기를 읽었을 때는 또 어떤 기분이었을지 알지 못한다. 어쩌면 원기를 충전시켜 주는 휴가를 보낸 직후 만족스러운 기분으로 그 이야기를 읽었을 수도 있다. 어쩌면 '사랑하고 아끼는 사람이 암에서 벗어났대!'와 같이 뛸 듯이 기쁜 소식을 막 듣고 나서일 수도 있다. 그건 아무도 모르는 일이다. 누가 알겠는가? 내가 아는 것은 오직 로이스 로젠탈이 내 단편 소설을 두 번째로 읽은 순간, 그것이 그녀의 의식에 메아리를 남기며 그녀에게 노래하듯 아름다운 울림으로 다가갔다는 것이다. 하지만 그 메아리는 애초 그녀에게 내 단편을 보내주며 나 자신이 수년 전에 이미 그곳에 심어 놓았기 때문에 가능했다. 또한 그 최초의 거절 이후에도 내가 이 경기장에서 내려가지 않고 계속 버텼기 때문에 가능하기도 했다.

이 사건이 내게 깨닫게 해 준 것은 그것만이 아니다. 우리의 꿈을 좌지우지하는 등용문 앞을 지키는 이 사람들은 정밀하고 냉철하게 움직이는 기계가 아니었다. 그들도 그저 사람일 뿐이었다. 그냥 우리 같은 존재들. 그들은 사람들이 늘 그렇듯 엉뚱하기도 하고 변덕도 부린다. 그들은 매일 조금씩 다

른데, 마치 당신과 내가 매일매일 조금씩 다르게 구는 것과 마찬가지다. 어느 한 사람의 상상력을 사로잡기 위해 무엇이 필요한지, 혹은 언제 가능한지를 정확히 예언하는 깔끔한 견본 비법 같은 것은 존재하지 않는다. 당신은 그저 정확한 순간에 그들에게 다가가는 수밖에 없다. 하지만 그 정확한 순간을 짐작할 수 없기 때문에, 결국 당신이 가질 수 있는 기회를 최대한으로 넓혀야 한다. 내기를 걸고 도박을 할 수밖에 없다. 유쾌한 기분을 꿋꿋이 유지하며 자신을 두루두루 홍보하고, 안 되면 다시 하고, 다시 하고, 다시 하고…….

그러한 노력은 들일 가치가 있다. 왜냐하면 마침내 당신이 연결점을 찾게 되면 이 세상 것이 아닌 듯한 기쁨이 가장 높은 곳에서부터 내려와 당신을 감싸기 때문이다. 진정한 믿음을 가지고 창조적인 삶을 살아간다는 것은 바로 이러한 느낌이다. 당신은 시도하고 시도하고 또 시도하는데 전혀 아무런 일도 성과를 보이지 않는 것처럼 보인다. 하지만 당신이 계속 시도하고 탐색하기를 멈추지 않으면, 가끔은 가장 예상치 못했던 장소와 시간에서 마침내 그 일이 일어난다. 당신은 연결을 이루어 낸다. 난데없이 모든 것이 한꺼번에 잘 풀리기 시작하는 것이다. 예술 창작은 가끔 마치 당신이 영을 불러내는 강령회를 하고 있거나, 아니면 먹이를 찾아 배회하는 한밤의 야생 동물을 나지막이 부르는 것처럼 느껴지기도 한다. 아무것도 등장하지 않는 동안 당신이 하는 그 일은 실현 불가능하며 심지어 어리석어 보이기까지 한다. 하지만 그러다 우레 같은

발굽 소리가 들리고, 어느 아름다운 야수가 숲속 빈터로 돌진해 와서 당신이 그토록 애타게 그를 찾았던 것처럼 지금 당신을 다급히 찾는 모습을 보게 될 것이다.

그러니 당신은 반드시 계속 시도해야 한다. 당신은 그 어두운 숲속을 향해 당신 자신의 빅 매직을 끊임없이 불러내야 한다. 당신은 지칠 줄 모르고 부단히 충실하게 찾아야 한다. 언젠가 창조성과 신성하게 조우하는 성찬의 경험을 하게 될 거란 희망을 절대 놓지 않고 — 그 조우가 처음이든 아니면 한번 더 허락되든.

왜냐하면 그 모든 것이 잘 풀릴 때가 오면 그 자체가 너무나 놀라운 은총이기 때문이다. 모든 것이 연결되는 하나의 큰 경험을 겪을 때, 당신이 할 수 있는 유일한 일은 그저 감사한 마음에 고개 숙여 절하는 것뿐이다. 마치 신적인 존재들을 당신의 청중으로 확보하는 영광을 얻기라도 한 것처럼.

실제로 당신에게는 그 신성한 청중이 존재한다.

마지막으로, 이것

수년 전, 우리 닉 삼촌은 유명한 미국 작가인 리처드 포드[33]

33 리처드 포드(Richard Ford, 1944~): 미국 미시시피 출신의 소설가. 단편과 장편을 넘나들며, 꼼꼼하고 섬세한 필치로 언어적 묘미를 살

가 워싱턴 D. C.의 한 서점에서 독서 낭독회를 하는 것을 보러 갔다. 그의 낭독 이후 질의 시간에 벌어진 일이었다. 청중 가운데 한 중년 남자가 일어서더니 이런 내용의 이야기를 했다고 한다.

"포드 작가님, 작가님과 저는 공통점이 많은데요. 저도 작가님처럼 제 인생을 살아오면서 내내 단편과 장편 소설들을 써 왔습니다. 작가님 연배와 제 나이는 같은 또래고요. 출신 배경도 비슷하고, 우리 둘 다 같은 주제를 다룬다고 생각하거든요. 유일한 차이점이라면 바로 작가님은 아주 저명한 전업 문필가가 되신 거고, 저는—수십 년 동안 그렇게 노력했는데도 불구하고—단 한 편도 정식으로 제 글을 출간하지 못했다는 것이죠. 이걸 생각할 때마다 마음이 정말 아프고, 연이은 거절과 실망으로 인해 정신도 피폐해져 갑니다. 혹시 저에게 어떤 충고라도 해 주실 수 있는지 궁금해서 이렇게 질문을 드리게 됐습니다. 그런데 제발, 작가님께 부탁드리고 싶은 것은 무슨 말씀이든 간에 그냥 계속 인내하고 버티라는 말만은 말아 주십시오. 왜냐하면 사람들이 저에게 하는 말이라곤 그 소

린다는 평을 받으며 주로 기존의 결혼, 가족, 공동체 세계의 파괴를 겪는 주인공들의 극적 심리를 묘사하는 작품들을 썼다. 『잃어버린 나날들 (Independence Day)』(1995)로 퓰리처상과 펜 포크너 상을 수상했고, 『캐나다(Canada)』(2012)로 2013년 앤드루 카네기 메달을 수상했다. 2015년 네 편의 단편을 모은 『솔직히 말할게요(Let Me Be Frank With You)』로 퓰리처상 최종 후보작에 올랐다.

빅매직

리뿐이거든요. 그래서 그 말을 들으면 기운만 더 빠집니다."

자, 나는 그 현장을 직접 지켜본 사람이 아니다. 그리고 사적으로는 리처드 포드에 대해 모른다. 하지만 정확한 상황 보고에 뛰어난 훌륭한 기자인 삼촌의 말에 따르면, 포드는 이렇게 대답했다고 한다.

"선생님, 선생님께서 느꼈을 실망감에 저도 너무나 안타깝고 죄송하네요. 분명히 말씀드리지만, 저는 그저 무작정 계속 참고 해 보라는 말로 선생님께 모욕을 안겨 드릴 생각은 추호도 없습니다. 그렇게 수년간 거절을 받는 상황에서, 그런 말이 얼마나 낙심이 될지 제가 감히 상상도 못 할 만큼 크겠지요. 사실 저는 선생님께 뭔가 다른 말을 할 건데요. 어쩌면 선생님께서 듣고 좀 놀랄지도 모를 그런 말씀이겠네요. 저는 선생님께 이제 글쓰기를 그만두라고 말씀드리려고 합니다."

그 순간 청중석이 찬물을 끼얹은 듯 싸하게 얼어붙었다. 이게 도대체 무슨 격려의 말이람?

포드는 계속 말을 이어 갔다. "제가 선생님께 이 말씀을 드리는 이유는, 명백히 선생님께는 글쓰기가 아무런 기쁨도 되지 않기 때문입니다. 그것은 선생님께 고통만 가져올 뿐이지요. 이 땅에서 보내는 우리 삶이 짧은 만큼 충분히 즐겁게 살다 가야 되지 않겠습니까? 그러니 선생님께서는 작가의 꿈을 접고, 선생님께 주어진 인생으로 무엇을 해야 할지를 다시 찾아봐야 할 것 같습니다. 여행도 하고, 새로운 취미도 가져 보고, 가족과 친구들과 시간도 더 보내고, 느긋하게 긴장도 풀어

4 지속

보시고요. 하지만 글쓰기만은 이제 더 이상 하지 마세요. 왜냐하면 글쓰기 때문에 선생님께서 위중한 불행을 겪고 있다는 게 너무나 명백하니까요."

긴 침묵이 이어졌다.

그러고 나자 포드는 미소를 짓더니, 마치 뒤늦게 추가로 떠오른 생각처럼 덧붙여 말했다.

"하지만 제가 선생님께 이 말씀만은 드리고 싶습니다. 만약 그렇게 글쓰기에서 멀어지고 한두 해 정도 지났을 때, 선생님께서 우연찮게 이렇게 깨달을 수도 있어요. 만약 선생님의 삶에서 글쓰기의 자리를 대신할 수 있는 그 어떤 것도 발견하지 못한다면 ― 한때 글쓰기가 그랬듯 마음을 온통 사로잡거나 뜨겁게 감동시키거나 창조적인 영감을 주는 그 어떤 것도 찾아내지 못했다면…… 그렇다면 선생님, 정말 그저 인내하고 끝까지 해 보는 것 이외에는 다른 방법이 없는 것 같습니다."

Big Magic

5

신뢰

그게 당신을 사랑하나요?

내 친구인 로빈 월 키머러 박사는 식물학자이자, 뉴욕 시러 큐스에 있는 뉴욕 주립 대학교 환경 산림 과학부에서 환경 생물학을 가르치는 저술가다. 그녀의 학생들은 모두 성실하고 열정적인 젊은 환경론자들이며, 이 세상을 구하는 일에 결사적인 태도를 지니고 있다.

그들이 세계 환경을 구하는 일에 직접 뛰어들기 전에, 로빈은 종종 학생들에게 다음과 같은 두 가지 질문을 던지곤 한다.

첫 번째 질문. "자연을 사랑하는 분?"

강의실 안의 모든 학생들이 손을 든다.

두 번째 질문. "자연이 그에 대한 보답으로 자신을 사랑해 준다고 믿는 분?"

강의실 안의 모든 학생들이 들었던 손을 내린다.

그때 로빈은 이렇게 말한다. "자, 우리에게는 벌써 문제가 있죠."

문제는 세상을 구원하는 데 앞장서는 이 성실한 젊은이들이 살아 있는 지구가 자신들에게 무관심하다고 진심으로 믿고 있다는 것이다. 그들은 인간이란 수동적인 소비자에 지나지 않으며, 이 지구상에서 우리의 존재 자체가 자연을 위협하는 파괴력을 지니고 있다고 믿는다.(우리는 그저 자연으로부터 빼앗고 가져가고 받아가기만 하며, 그에 대한 보답으로 자연에 이득이 되는 무엇인가를 전혀 제공하지 않는다는 식으로.) 그들은 인간이 이 행성에 존재하는 것 또한 무작위한 우연일 뿐이므로 지구는 우리 존재에 대해 일말의 관심도 없다고 믿는다.

말할 필요도 없지만, 고대 사람들은 이런 관점을 갖고 있지 않았다. 우리 조상들은 언제나 자신들이 스스로를 둘러싸고 있는 물리적 환경과 상호 감응하는 관계에 놓여 있다는 감각 속에서 삶을 운영했다. 그들이 위대한 대자연 어머니에게서 어떤 상이나 벌을 받고 있다고 느끼든, 최소한 그녀와 지속적인 대화를 나누는 입장에 서 있었다.

로빈은 현대인들이 그 대화의 감각을 잃어버렸다고 생각한다. 우리가 지구와 소통하는 것만큼이나 지구 역시 우리와 소통하고 있다는 인식을 잃어버리고 만 것이다. 그 대신 현대인들은 자연이 인간의 소리를 듣지도, 인간의 모습을 보지도 못한다고 믿도록 교육받았다. 아마도 우리가 자연에는 일관적

빅매직

인 지각력과 감각력이 존재하지 않는다고 믿기 때문일 것이다. 이는 좀 정상적이지 못한 병리적 소견이라 볼 수 있다. 왜냐하면 그 어떤 관계의 가능성도 배제하기 때문이다.(심지어 잔뜩 격분한 대자연 어머니라도 아예 무관심한 것보다는 낫다. 왜냐하면 분노란 종류가 어떤 것이든 강렬한 에너지들이 흘러 넘치는 것을 의미하니까.)

자연과의 관계에 대한 감각이 없다는 것은 곧 그들이 뭔가 엄청나게 중요한 것을 빠뜨리고 있는 거라고, 로빈은 학생들에게 경고한다. 그들은 생명의 공동 창작자가 될 수 있는 가능성을 놓치고 있는 것이다. 로빈의 표현을 빌자면, "지구와 사람들 사이에서 오가는 사랑은 양쪽의 창조적인 재능을 북돋아 줍니다. 지구는 우리에게 무심하지 않으며, 오히려 그녀의 창조적 재능에 대한 보답으로 우리들 역시 창조적 재능을 발휘하기를 요청하고 있어요. 생명과 창조성의 상호적 천성에 따르면서요."

더 단순하게 말하면 이렇다. 자연은 씨를 내주고, 인간은 정원을 가꾼다. 각자 상대방이 제공하는 도움에 감사하면서.

그래서 로빈은 언제나 학생들에게 앞선 두 가지 질문을 던지면서 강의를 시작한다. 학생들에게 어떻게 이 세상을 치유할지를 가르치기 전에, 그녀는 이 세상에서 우리가 어떤 존재인지를 깨닫는 자기 인식부터 치유하는 법을 가르쳐 줘야 한다. 그녀는 그냥 여기에 존재하는 것 자체가 우리의 권리라는 것을 받아들이도록 학생들을 설득시켜야 한다.(다시 한번 말하지

만, 창조적 귀속감에서 유래하는 자부심을 생각해 보자.) 그녀는
그들 자신이 숭배해 마지않는 바로 그 대상으로부터, ─ 그들
자신을 창조해 낸 주체인 자연으로부터 ─ 그들 역시 사랑으
로 보답받을 수 있다는 개념을 소개해야 한다.

만약 그러지 않는다면 이 세상이 결코 제대로 돌아가지 않
을 것이기 때문이다.

만약 그러지 않는다면 ─ 지구도 학생들도 우리 중 그 누
구도 ─ 이득을 보는 일이 영영 없을 것이기 때문이다.

역대 최악의 여자 친구

이런 관점에 영감을 받아서 나도 가끔 포부가 큰 젊은 작
가들에게 같은 질문을 던지곤 한다.

"글쓰기를 많이 좋아하나요?"

당연히 글쓰기를 엄청 좋아하고말고. 그걸 질문이라고 하나.

그러고 나서 다시 묻는다. "글쓰기 쪽에서도 당신을 좋아
할 거라고 믿어요?"

그러면 그들은 내가 무슨 보호 시설에라도 수감되어야 할
것 같다는 눈초리로 나를 쳐다본다.

"당연히 아니죠." 그들은 대답한다. 대다수는 글쓰기가 자
신에게 완전히 무관심하다고 말한다. 그리고 간혹 그들이 자
신의 창조성과 깊은 상호 관계가 맺어져 있음을 우연찮게 느

낄 즈음에는 대개 이미 병적으로 깊이 망가진 상태에 처한다. 많은 경우 이 젊은 작가들은 글쓰기가 그들 자신을 아주 지독하게 싫어한다고 주장한다. 글쓰기는 그들의 머리를 어지럽힌다. 그들을 고문하고 그들로부터 도망친다. 글쓰기가 그들에겐 형벌이다. 그들을 망가뜨리고 온갖 수를 써서 때려눕힌다.

내가 아는 한 젊은 작가는 이렇게 표현했다. "나한테 글쓰기란 딱 그거 같아요. 고등학교마다 하나씩 있는 못되고 예쁜 여자아이. 너무 예뻐서 항상 짝사랑하다 못해 숭배하는 대상이지만 오직 이기적인 목적으로만 내 감정을 희롱하죠. 나도 마음속으로는 그 애가 나쁘다는 걸 알고, 그냥 내버려 둔 채 돌아 나와야 한다고 생각하지만 그 아이는 항상 다시 나를 살살 꾀는 거예요. 우여곡절 끝에 드디어 그 애가 내 여자 친구가 되겠구나 싶던 바로 그 순간에, 난데없이 학교에서 인기 있는 미식축구부 주장과 다정히 손잡고 나타나서는 마치 나와는 단 한 번도 만난 적 없는 척 뒤통수를 치고요. 그런데도 내가 할 수 있는 거라곤 화장실 문 잠궈 놓고 훌쩍이는 것밖에 없죠. 글쓰기는 아주 악랄해요."

"상황이 그렇다면." 나는 그에게 물었다. "살면서 뭘 해 보고 싶으세요?"

"글을 쓰는 작가가 되고 싶어요." 그가 대답했다.

괴로움에 중독되다

이것이 얼마나 꼬인 상황인지 짐작이 가는지?

이제 막 글쓰기를 시작한 신예 작가들만 이렇게 느끼는 것이 아니다. 나이가 들고, 기반을 갖춘 노련한 작가들도 자신의 작품에 대해 똑같이 부정적인 이야기를 늘어놓는다.(젊은 작가들이 과연 어디서 그걸 배웠겠는가?) 노먼 메일러[34]는 책에 등장하는 모든 인물들이 자기를 조금씩 죽이고 있다고 말했다. 필립 로스[35]는 기나긴 고통으로 가득 찬 그의 경력 내내 글쓰

34 노먼 메일러(Norman Mailer, 1923~2007): 미국 뉴저지 출신으로 뉴욕에서 기반을 다진 소설가, 언론인. 트루먼 커포티나 존 디디온 등과 더불어 '뉴 저널리즘'이라 불리는 창작 논픽션 장르를 개척했다. 2차 세계대전 참전 경험을 살린 장편 전쟁 소설 『벌거벗은 자와 죽은 자(The Naked and the Dead)』(1948)를 발표했고, 정치, 역사, 연예계, 인물 등 다양한 배경과 소재를 풍부하게 다룬 작품들을 써낸 대하소설 작가이며, 1969년 베트남 전쟁을 주제로 한 『밤의 군대들(The Armies of the Night)』, 1980년 살인자 처형에 대한 연구적 관점을 다룬 『사형 집행인의 노래(The Executioner's Song)』로 퓰리처상을 두 번 수상했다.

35 필립 로스(Philip Roth, 1933~): 미국 뉴저지 출신의 소설가. 2001년 프란츠 카프카 상을 수상했다. 유대계 미국인의 삶을 묘사한 단편집 『콜럼버스여 안녕(Goodbye, Columbus)』(1959)으로 전미 도서상을 수상한 이래 꾸준히 다작하며 전미 도서상 2회, 전미 비평가상, 펜 포크너 상 3회 등 유수의 문학상을 수상했다. 대부분 그의 소설들은 자전적인 관점에서 현실과 환상을 넘나드는 서술을 통해 유대계 미국인으로서의 정체성을 확인하는 내용이다. 유머러스하고 상스러운 어조로 유대계 화

기가 자신에게 부과한 중세식 고문과 그 실황에 대해 멈추지 않고 이야기했다. 오스카 와일드는 예술가라는 존재를 "아련히 이어지는 아름다운 자살 행위(One long, lovely suicide)"라고 표현했다.(나는 와일드에게 무척 매료되어 있지만, 자살을 아름답다고 보는 것은 문제다. 이런 괴로움 중 그 어떤 것도 내게는 아름다워 보이지 않는다.)

작가들만 이렇게 느끼는 것도 아니다. 화가들도 이런 행동을 한다. 프랜시스 베이컨[36]이 뭐라고 하는지 들어 보자. "예술가에게 절망과 불행의 느낌은 만족감보다 더 유용하다. 당신의 예술적 감수성 전체를 증폭시켜 주는 것은 만족이 아닌 절망과 불행이기 때문이다." 배우들도, 무용가들도, 음악가들도 두

자의 성적 경험을 쓴 『포트노이의 불평(Portnoy's Complaint)』(1969)은 음란성 여부 문제로 물의를 일으키기도 했다. 여러 작품에 연속적으로 등장하는 자전적 화자인 네이선 주커맨을 주인공으로 한 『미국의 목가(An American Pastoral)』(1997)로 퓰리처상을 받았고, 이는 2016년 「아메리칸 패스토럴」이라는 영화로도 각색되었다.

36 프랜시스 베이컨(Francis Bacon, 1902~1992): 아일랜드 출신의 표현주의 화가. 종교화에서 주로 쓰이는 삼면화 형식을 활용하여, 날고기처럼 그로테스크한 이미지로 그려 낸 인물화를 통해 인간 내면의 어두운 폭력성과 불안감을 예술적으로 표현해 냈다. 정신 분석학자 지그문트 프로이트의 친손자이자 친구 화가였던 루치안 프로이트를 삼면화에 담아 낸 「루치안 프로이트에 대한 세 개의 습작」(1969)은 2013년 뉴욕 크리스티 경매에서 1억 4240달러에 팔려 당시 기준으로 세계에서 가장 고가의 그림이 되었다.

말할 나위 없이 이런 식이다. 루퍼스 웨인라이트[37]는 전에 사랑하는 사람과 행복한 관계를 맺고 안정을 찾으면서 끔찍한 불안을 느꼈다고 털어놓은 적이 있다. 왜냐하면 그가 겪은 그 모든 망가진 연애사로부터 나오는 감정의 극적 기복이 없다면, 자신의 음악에서 대단한 영향력을 발휘하는 "그 고통의 어두운 호수"로 가는 길을 잃어버릴까 봐 두려웠기 때문이다.

이 문제에서 시인들에 대해서는 아예 말도 꺼내지 말자.

창작을 일컫는 데 쓰이는 현대의 언어가 — 이제 막 경력을 쌓기 시작한 신예부터 자신의 분야에 통달한 대가에 이르기까지 — 고통, 외로움, 파괴라는 한정된 범위 안에 갇혀 있다고 말하는 것만으로 충분할 것이다. 수많은 예술가들은 완전히 감정적이고 물리적인 소외를 겪으며 — 다른 동료 인간

37 루퍼스 웨인라이트(Rufus Wainwright, 1973~): 미국 뉴욕 태생이며 캐나다에서도 활동 중인 가수, 싱어송라이터, 작곡가. 부모 역시 싱어송라이터 음악가인 가정에서 태어나 어린 시절부터 재능을 인정받고 1998년 발표한 데뷔 앨범으로 명성을 얻었다. 2000년대 초반에는 마약 중독에 빠져 무절제한 생활을 하며 잠시 방황을 겪었다. 오페라에 깊이 심취하여 장르적으로 많은 영향을 받았으며, 2008년 에너지를 줄이는 환경 운동의 일환인 블랙아웃사바스 운동을 펼치기도 했다. 2007~2008년 무렵 첫 오페라 「프리마돈나」를 작곡했고 이후 호평받는 정규 앨범들을 다수 발표했으며, 「슈렉」, 「아이엠 샘」 등의 대중 영화 음악에도 활발히 참여했다. 레너드 코언의 딸이자 유년기부터 친구인 로르카 코언과의 사이에서 태어난 딸 하나를 두었으며, 2012년에 예술 공연 기획자인 요른 바이스브로트와 결혼했다.

들뿐 아니라 창조성의 기원 그 자체로부터도 동떨어진 상태로—창작이라는 행위를 위해 갖은 애를 쓴다.

더 나쁜 것은 그들이 자신의 작품과 맺고 있는 관계가 때로 감정적 폭력성을 수반한다는 점이다. 무엇인가를 만들고 싶은가? 그러면 당신은 창조의 동맥을 찢고 피를 흘려야 한다는 말을 듣는다. 이제 작품을 편집할 차례인가? 그러면 지금까지 공들여 가꾼, 작가의 애정을 담은 인물들부터 먼저 죽여야 한다는 지시를 받는다. 아무 작가나 붙잡고 요즘 어떻게 책을 쓰고 있느냐고 물어보라. 그는 이렇게 답할 것이다. "이번 주에야 겨우 그 등골을 아작 냈지."

그것도 그가 괜찮은 한 주를 보냈을 때 얘기다.

충고 삼아 하는 이야기

요즘 내가 아는 가장 흥미롭고 전도 유망한 신예 소설가들 중 케이티 아널드래틀리프[38]라는 총명하고 젊은 여성이 있다. 케이티는 꿈에서나 볼 수 있을 정도로 훌륭하고 아름답게 글을 쓰는 작가다. 하지만 그녀는 어느 문예창작과 교수가 그녀

38 케이티 아널드래틀리프(Katie Arnold-Ratliff): 미국 샌프란시스코 출신의 신예 소설가이자 언론인. 현재 뉴욕에 거주하며 《오프라》의 편집 기자로 일하고 있다. 2011년에 첫 소설 『우리 앞의 밝은(Bright Before Us)』을 발표했다.

에게 한 말 때문에 자신이 수년 동안 작품을 쓰지 못했다고 고백했다. "자네가 글을 쓰는 동안 감정적으로 어딘가 불편한 구석이 느껴지지 않는다면, 그 어떤 가치 있는 작품도 결코 쓸 수 없을 거라네."

자, 케이티의 교수님이 무슨 말을 한 것인지 어느 정도는 이해가 간다. 아마도 그가 의도한 메시지는 "너의 창조성의 한계까지 가 닿는 것을 겁내지 말아라."거나, 혹은 "작업하는 도중 가끔씩 일어나곤 하는 불편한 감정 앞에서 물러서지 말라."였을 것이다. 이런 것들은 완벽하게 타당한 개념들처럼 보인다. 하지만 누구든 실제로 감정적인 고통에 처해 보지 않고서는 절대로 가치 있는 예술 작품을 만들어 낼 수 없다는 주장은 사실에 어긋날 뿐 아니라, 뭔가 좀 역겹고 병적인 도착처럼 느껴지기도 한다.

하지만 케이티는 그 말을 믿었다.

교수님에 대한 존중과 경의의 마음으로 케이티는 이 말들을 의심 없이 마음에 새겼다. 그러면서 만약 창작 과정이 자신에게 괴로움을 가져다주지 않는다면, 그건 자신이 일을 제대로 하지 않은 거라는 인식을 받아들였다.

영광을 보려면 피를 흘려야 하는 법. 안 그런가?

케이티는 실제로 자신이 글을 쓴다는 생각만 해도 짜릿함으로 가슴 두근대던 소설 아이디어를 하나 가지고 있었다. 그녀가 쓰고 싶은 책은 굉장히 쿨한 분위기로 잔뜩 뒤틀린 전개를 보이는 참 이상한 소설이 될 것처럼 보여서, 그녀는 그 책

을 쓰는 것이 진짜 흥미진진할 거라고 생각했다. 사실 그 일이 너무나 심하게 재미있을 것 같아 그녀는 일말의 가책마저 들었다. 왜냐하면 만약 뭔가 쓰는 것이 즐거움을 준다면 그 작품에 아무런 예술적 가치가 없다는 뜻 아닌가?

그래서 그녀는 자신이 생각한 그 쿨하고 뒤틀린 소설의 집필을 몇 년이 지나도록 계속 미루고 또 미루었다. 왜냐하면 자신이 미리 예상해 본, 그 소설 집필에서 생겨날 작가적 만족감이 예술가로서 정당하고 적법한 것이라고 믿지 않았기 때문이다. 하지만 내가 이 말을 할 수 있어 기쁘게도, 그녀는 그 정신적 장애물을 깨부수고 결국 자신의 책을 써냈다. 물론 쓰는 게 즐겁다 해서 그 책이 꼭 쓰기 쉬운 책이란 것은 아니었다. 하지만 그녀는 글을 쓰면서 멋진 시간을 보냈다. 물론 그 책은 아주 훌륭했다.

그러나 창조성의 영감을 직접적으로 받았던 그 수년간의 시간을 잃어버린 것은 얼마나 안타까운 일인가. 단지 그녀의 일이 그녀 자신에게 충분한 고통을 주지 않았다는 황당한 믿음 때문에!

도대체가 말이다.

암, 그 누구든 자신이 선택한 천직을 감히 즐긴다는 것은 하늘이 엄격히 금한 일이고말고.

고통의 강습

슬프게도 케이티의 경우가 특이한 것은 아니다.

너무나 많은 창작자들이 즐거움은 불신하고 오직 고군분투만을 신뢰하도록 배워 왔다. 여전히 너무 많은 예술가들이, 진정한 창작의 과정으로 인정되는 유일한 감정 경험은 오직 비통함뿐이라 믿고 있다. 그들은 이같이 음침한 생각을 어디서든 쉽게 주입받았을 것이다. 그리스도의 희생과 독일 낭만주의에서 부과된 육중한 감정적 유산을 지닌 서양 세계에서는 흔히 강조되는 믿음이니까. 모두 고난의 가치를 과도할 정도로 강조하는 정신적 문화유산들이다.

하지만 다른 것들은 모두 배제한 채 오직 고난만 신뢰하는 것은 꽤 위험한 길이다. 우선 예술가들이 겪는 괴로움은 결국 그들을 죽음으로 내모는 경우가 허다하다. 그러한 실질적 살인까지 가지 않는 경우에도, 습관적으로 고통에 중독되는 것은 종종 예술가들을 심각한 정신 장애 상태로 내던진다. 그런 상태가 된 예술가들은 아예 창작 활동을 멈추기도 한다.(내가 제일 좋아하는 냉장고 자석에는 이런 글귀가 쓰여 있다. "이 정도면 충분히 괴로움을 당했는데 내 작품은 언제쯤 나아질까?")

어쩌면 당신도 창작을 할 때 밝은 빛이 아니라 음침한 어둠을 신뢰하라는 가르침을 받았을지 모른다.

심지어 당신에게 그러한 어둠을 가르쳐 준 사람이, 어쩌면 당신이 사랑하고 존경하는 창작자들이었을 수도 있다. 내 경

빅매직

우엔 확실히 그랬다. 고등학교를 다닐 때 좋아하던 영어 선생님께서 한번은 내게 이런 말씀을 하신 적이 있다. "넌 글쓰기에 재능이 있어, 리즈. 하지만 불행히도 넌 결코 작가로서 성공하지 못할 거다. 왜냐면 네 인생에서 이렇다 할 불행을 겪어본 적이 없으니까."

이게 무슨 말도 안 되게 꼬인 소리인가!

무엇보다도 십 대 소녀가 그 나이에 겪는 심신의 불행에 대해 중년에 이른 남자가 대체 뭘 알고? 나는 그날 점심 시간에만 해도 그가 일생 동안 겪은 것보다 더 극심한 괴로움을 느꼈을 수도 있다. 하지만 그걸 넘어서서 도대체 언제부터 창조성이 개인적 불행 경연 대회가 된 거람?

나는 그 선생님을 정말 존경하고 흠모했었다. 만약 어린 내가 그의 말을 진짜 심각하게 받아들이고 마음에 간직하며, 내 작가적 진정성을 증명받기 위한 불행을 찾아 그늘지고 음산한 바이런 식의 고뇌로 가득한 여정을 성실하게 떠났다고 상상해 보라. 다행히 나는 그러지 않았다. 내 본능과 타고난 기질이 나를 정반대의 방향으로 이끌었다. ─ 빛 쪽으로, 놀이 쪽으로, 창조성과의 보다 신뢰감 있는 관계를 지향하는 쪽으로 ─ 하지만 그것은 그저 내가 우연히 운이 좋았기 때문이다. 다른 이들은 정말로 그 어둠의 십자군 원정을 떠났고, 종종 고의적으로 그 길에 빠져든다. "내가 영웅처럼 좋아했던 음악가들이 모두 마약 중독자들이어서 나도 그렇게 되고 싶었어."라고 내 사랑하는 친구 레야 일라이어스는 말했다. 그녀는 재능 있는 작

곡가로 10년이 넘게 헤로인 중독과 싸워 왔는데, 그동안 마약
중독 때문에 감옥에 투옥되기도 하고, 노숙을 하기도 하고, 정
신 병원에 수감되기도 했다. 그리고 그 기간 내내 정작 음악을
만드는 것에서는 완전히 손을 뗀 상태였다.

자기 파멸적인 행위를 하면서 이를 창작을 향한 진정한
헌신으로 착각했던 예술가는 레야뿐만이 아니다. 재즈 색소
폰 연주가인 재키 맥린[39]은 — 1950년대 그리니치 빌리지에
서 — 수십 명의 야심 차고 젊은 신예 음악가들이 그들의 영웅
인 찰리 파커[40]를 모방하려고 헤로인에 손을 대기 시작한다고
말했다. 더 의미심장하게도, 맥린은 이렇게 말했다. 그는 젊은
재즈 신인들 중 상당수가 겉으로만 헤로인 중독자인 척하는 것

39 재키 맥린(Jackie McLean, 1931~2006): 미국 뉴욕 출신의 재즈 알
토 색소폰 연주가, 작곡가. 소니 롤린스, 버드와 리치 파웰, 찰리 파커
등 원로 연주자들의 이웃으로 자라나며 이들의 인도로 자연스럽게 음
악계에 입문했다. 이십 대 때 마일스 데이비스 악단 구성원으로 활동했
으며, 찰리 파커의 계보를 잇는 연주가로서 이름을 알리기 시작한 거
장이다. 1950년대 말부터 1960년대 후반까지 하드 밥, 프리 재즈 장르
를 개성적으로 자유롭게 탐구했으며 「Jackie's Bag」(1959~1960), 「The
Connection」(1959~1960) 외 수많은 앨범을 취입했다. 2006년, 명망
높은 재즈 연주가들을 기리는 다운비트 명예의 전당에 이름을 올렸다.
40 찰리 파커(Charlie Parker, 1920~1955): '버드(Bird)'라는 별명으
로 불리기도 하는 미국 캔자스 출신의 알토 재즈 색소폰 연주가, 작곡
가. 1940년대 중반 미국에서 유행한 자유로운 재즈 연주 스타일인 비밥
(Bebob)의 창시자로 알려져 있다. 모던 재즈에 가장 많은 영향력을 끼
친 전설적인 연주가 중 한 사람이다.

까지 목격했다는 것이다.("눈을 반쯤 내리깔고, 특유의 구부정하니 수그린 자세를 취하며") 심지어 파커 자신도 사람들에게 부디 자신의 가장 참담한 일면은 본받지 말라고 간청했는데도 말이다. 아마도 마약을 하는 것이 — 심지어 더욱 낭만성을 발휘하여 마약을 하는 척 가짜로 연기하는 것이 — 실제 예술 행위에 온 마음을 다하여 헌신하는 것보다 더 쉬운 모양이다.

중독은 예술가를 만들지 않는다. 일례로 레이먼드 카버[41]는 이 사실을 잘 아는 작가였다. 그 자신이 알코올 중독자였고, 술을 끊기 전까지는 자신의 가능성을 충분히 보여 줄 수 있는 작가가 결코 되지 못했다. 심지어 알코올 중독이라는 주제에 대해서도. 그가 말했듯이 "알코올 중독자이면서도 예술가인 사람은 그 자신의 알코올 중독에도 불구하고 간신히 예술

41　레이먼드 카버(Raymond Carver, 1938~1988): 미국 오레곤 출신의 단편 소설 작가, 시인. 일상적인 언어와 간결성을 강조하여 단편 소설의 장르적 개성을 살린 미니멀리즘 글쓰기에 몰두했다. 젊은 시절부터 가난과 알코올 중독에 시달렸으며, 1977년 최종 금주를 선언하기까지 술로 인해 건강, 가정, 우정이 심각하게 손상되었다. 1967년 편집자 고든 리시를 만나면서부터 조금씩 단편 소설 작가로서 문단에 이름을 알렸고 대표작으로 단편집 『제발 조용히 좀 해요(Will You Please Be Quiet, Please?)』(1976)와 『사랑을 말할 때 우리가 이야기하는 것(What We Talk About When We Talk About Love)』(1981) 등이 있다. 1983년 단편집 『대성당(Cathedral)』이 퓰리처상 후보에 오르며 문학적 명성을 널리 인정받았으나, 1987년 폐암 초기 선고를 받고 그다음 해 암이 뇌로 전이되면서 쉰 살의 나이로 사망한다.

가가 된 것이지, 알코올 중독이기 때문에 예술가가 된 것이 아니다."

나도 이 말에 동의한다. 나는 우리의 창조성이 보도 사이의 잡초들처럼 우리의 병리적 측면들 틈새에서 자라난다고 믿는다. 그 병리들 자체가 아니라. 하지만 많은 사람들이 이것을 착각한다. 바로 그런 이유로 당신은 종종 고통, 중독, 두려움 등 그 자신의 내면에 존재하는 악마들에게 의도적으로 의지하며 매달리는 예술가들을 만나곤 할 것이다. 그들은 자신들이 겪는 모든 고난들을 다 없애 버리고 나면 자신의 정체성이 사라질까 봐 두려워한다. 릴케를 떠올려 보자. 그는 이런 말을 남긴 것으로 유명하다. "만약 내 악마들이 나를 떠난다면, 그와 함께 나의 천사들도 훌쩍 날아가 버릴 것이 나는 두렵다."

릴케는 위대한 시인이었고, 그가 한 말도 참으로 우아하고 아름답지만 또한 심각하게 뒤틀린 감정을 보여 주기도 한다. 불행히도 나는 저 문구가 무수히 되풀이되며 많은 창작자들에게 왜 그들이 술 마시는 것을 그만두지 않는지, 왜 심리 치유사를 만나러 가지 않는지, 왜 우울증이나 불안에 적절한 치료를 받지 않는지, 왜 그들 자신의 성적인 비행이나 친밀한 사람들과의 관계에 고심해서 대처하지 않는지, 혹은 왜 그 모든 개인적 치료나 성장의 방법을 찾아보지 않고 애당초 거부하는지에 대한 변명으로 인용되는 경우를 많이 봐 왔다. ─ 왜냐하면 자기들이 겪는 괴로움을 잃고 싶지 않기 때문이다. ─ 어쩌다 보니 그 고통은 자신들의 창조성과 뒤섞여 바로 그 고통이 자신

들의 창조성인 양 혼동하게 된 것이다.

사람들은 정말 자신들의 악마를 향한 이상한 신뢰를 가지고 있다.

우리의 더 나은 천사들

여기서 하나 분명하게 짚고 넘어가고 싶다. 나는 고난의 실재성을 부정하지 않는다. 당신의 고통도, 나의 고통도, 인류가 전반적으로 겪는 보편적 고통이 실제로 존재한다는 것을 당연히 부정하지 않는다. 그저 그 고통을 페티시로 만드는 것을 거부한다. 나는 예술의 진정성이라는 이름으로 고난을 의도적으로 찾아 나서는 것을 결단코 거부한다. 웬델 베리[42]가 경고했듯이, "고통을 향한 특별한 애정을 창조적 영감의 뮤즈 탓으로 돌린다면 그 고통 자체를 갈망하고 배양하는 것과 별반 차이가 없어진다."

42 웬델 베리(Wendell Berry, 1934~): 미국 켄터키 출신의 소설가, 시인, 환경 운동가, 문화 평론가, 농부. 미국 남부 작가회의 일원이며, 2012년 국립 인문학 훈장을 수여받았다. 미국의 농촌 생활을 묘사하며 현대 문명의 기술 신봉을 비판하는 많은 작품을 남겼다.『소농, 문명의 뿌리(The Unsettling of America: Culture and Agriculture)』(1977),『온 삶을 먹다(Bringing it to the table: On Farming and Food)』(2009) 등의 저서가 있다.

'고뇌하는 예술가(Tormented Artist)'의 전형은 가끔 정말 실재하는 사람으로 나타나기도 한다. 의심의 여지 없이, 실제로 심각한 정신적 질병으로 고통받는 수많은 창조적 영혼들도 있다.(그러나 다시 생각해 보면, 정신적으로 심각한 질병을 앓고 있는 영혼들 중 비범한 예술적 재능을 갖지 않은 사람들도 수백 명이나 있다. 그러니 정신적 광기를 곧 예술가적 천재 기질과 뒤섞는 것은 내게 논리적 오류처럼 느껴진다.) 하지만 우리는 고뇌하는 예술가라는 전형이 주는 유혹에 빠지지 않도록 주의해야만 한다. 왜냐하면 그것은 가상의 페르소나 — 사람들이 종종 그 역할을 연기하는 데 익숙해진 인격이기 때문이다. 그것은 또한 어떤 어둡고 낭만적인 색채가 더해져 매혹적이리만치 생동감 있고 묘사력 넘치는 화려한 역할이 될 수도 있다. 심지어 그 역할은 극단적으로 유용한 필요 밖의 이득까지 보장한다. 이를테면 형편없이 불량한 태도를 보이더라도 자체적으로 용서받을 수 있는 암묵적 허가가 공공연히 주어지니.

만약 당신이 어쨌거나 고뇌하는 예술가라면 사랑하는 사람에게 함부로 해도 되는 변명거리를 갖고 있는 셈이다. 또한 당신 자신을 함부로 대하든, 당신의 아이들을 함부로 대하든, 그냥 모든 사람들을 함부로 대하든 고뇌하는 예술가라는 이유로 면죄부가 주어진다. 당신은 까다로운 요구 사항이 많거나 거만하거나 무례하거나 잔혹하거나 반사회적이거나 말만 거창한 과대망상이거나 난폭하거나 기분이 오락가락하거나 교활하게 다른 이를 조종하려 들거나 무책임하거나 이기적이거

빅매직

나 혹은 이 모든 것에 더하여 이기적으로 행동하는 것마저도 허락된다. 당신은 낮 시간 내내 술을 마시고 밤새도록 싸움질을 해 댈 수도 있다. 만약 청소부나 약사로서 일하는 와중에 이런 태도를 보인다면 사람들은 즉시 정당하게 나무라며 당신을 고집 센 멍청이라고 욕할 것이다. 하지만 고뇌하는 예술가라면 당신의 이런 행동들은 그저 묵인된 채 통과된다. 왜냐하면 당신은 특별한 존재니까. 당신은 예민한 창작자니까. 당신은 어쩌다 가끔 예쁜 것들을 만들어 내는 사람이니까.

나는 이런 관점을 받아들이지 않는다. 당신이 창조적인 삶을 사는 동시에 얼마든지 사람 구실을 하며 살 수 있다고 믿는다. 이 점에 관한 한 나는 영국의 정신 분석학자인 애덤 필립스(Adam Philips)에게 동의하는데, 그는 관찰을 통해 이런 결론을 내렸다. "만약 예술이 잔혹함을 정당화한다면 예술이란 굳이 가질 만한 가치가 없다."

개인적으로 나는 고뇌하는 예술가라는 도상에 매력을 느낀 적이 단 한 번도 없었다. 심지어 청소년기에조차. 나처럼 로맨틱한 공상으로 마음을 가득 채운 소녀들에게 저런 형상이 특히 섹시하고 매혹적으로 보일 수 있는 시기였는데도 말이다. 그런데도 그것은 나를 매료하지 못했으며, 지금도 여전히 매력적으로 다가오지 않는다. 지금까지 이미 봐 온 고통들만 해도 내게는 그 양이 충분히 많다. 나는 "이젠 됐어요, 고마워요."라고 말할 뿐이지 손을 들어 그것을 좀 더 달라고 말할 생각은 전혀 안 든다. 또한 정신적으로 병든 사람들이 어

떠한지를 주변에서 충분히 겪어 본 터라, 광기라는 것을 예술가적 감상이나 신화적 시각으로 바라볼 만큼 지각이 없지도 않다. 더구나 나는 나 자신의 삶에서 비롯된 우울증, 불안, 그리고 수치의 시간들을 충분히 겪었다. 그래서 그런 경험이 예술 작품을 만들어 내는 데 별 도움이 되지 않는다는 것도 잘 안다. 나는 내 안의 악마들을 향한 대단한 애정이나 충성심도 갖고 있지 않은데, 그들이 실제로 내게 뭔가 해 준 적이 전혀 없기 때문이다. 나 자신의 절망과 불안정한 나날을 보내는 동안, 나는 내 창조적인 정신이 그로 인해 구속받고 숨막히는 듯한 압박감에 놓이는 것을 느꼈다. 나는 내가 행복하지 않을 때는 글쓰기가 거의 불가능하다는 것을 발견했으며, 더욱이 불행할 때 소설을 쓴다는 것은 결단코 불가능하다는 것을 알았다.(달리 말해, 나는 내 생활과 감정을 통해 극적인 상황을 직접 겪거나, 그러지 않으면 내 글 속에서 그런 극적인 이야기를 만들어 낼 수 있다. 하지만 이 두 가지를 한꺼번에 할 능력은 없다.)

감정적인 고통은 나를 깊이 있고 진중한 사람이 아니라 정반대의 인물로 만든다. 내 삶을 편협하고 얄팍하게 깎아내리며 나를 외딴 존재로 고립시킨다. 내가 겪는 괴로움은 이 황홀하고 거대한 우주 전체를 고작 나 자신의 불행한 머릿속에서 오가는 분쟁의 규모로 축소해 버린다. 내 개인적인 악마들이 주도권을 차지할 때, 내 창조적인 천사들은 움츠러들고 물러난다는 것을 느낄 수 있다. 그들은 안전한 거리를 두고 떨어

져서 내 고투를 지켜보지만, 그들 역시 염려에 휩싸인다. 또한 그들의 인내심도 점점 줄어든다. 그들은 이렇게 말하는 것만 같다. "여자분, 제발 정신 좀 단단히 차려 봐요! 우리가 해야 할 일이 얼마나 많은데!"

일을 하려는 나의 욕구 ─ 나의 창조성과 가능한 친밀하게 그리고 자유롭게 맞물리며 교류하고 싶은 욕구 ─ 는 그 어떤 수단을 쓰든 고통에 맞서 싸우기 위한, 그리고 가능한 최대한으로 온당하고 건강하며 안정적인 나 자신의 삶을 꾸려 가는 데 필요한 가장 강력한 개인 장려책이다.

하지만 그것은 오직 내가 무엇을 신뢰하기로 선택했느냐에 기인하고 있다. 꽤 단순하지만, 내가 선택한 것은 사랑이다.

괴로움보다는 사랑, 언제나.

무엇을 신뢰할지 선택하라

하지만 당신이 다른 쪽을 선택한다면(만약 당신이 사랑보다 괴로움을 선택한다면), 당신은 전쟁터에 살 집을 짓고 있다는 사실을 명심하라. 그 많은 사람들이 자신의 창작 과정을 교전 지역에 비유하는데, 그렇다면 그토록 심각한 사상자들이 발생한다는 것이 과연 놀라운 일일까? 그토록 많은 절망과 음울함 속에서 그토록 값비싼 대가를 치르면서!

나는 지난 세기에 자살을 선택하거나, 혹은 사실상 조금 느

린 속도로 진행되는 또 다른 자살 방식인 알코올 중독에 빠져서 자신의 천수보다 훨씬 일찍 유명을 달리한 모든 작가, 시인, 미술가, 무용가, 작곡가, 배우, 그리고 음악가 들의 이름을 여기서 나열하지는 않을 것이다.(하지만 당신이 굳이 그 숫자를 알고 싶다면 인터넷을 찾아보라. 내가 말할 수 있는 것은, 참으로 우후죽순처럼 많은 수가 사신의 낫 아래 스러져 갔다는 것이다.) 지금 우리가 잃어버린 이 놀라운 신동들은 보나마나 끝없이 다양한 이유들로 인해 불행을 겪었다. 하지만 나는 그들이 공통적으로 — 최소한 그들의 인생에서 찬란하게 피어나던 어느 한순간만이라도 — 그들 자신의 창작 활동을 진심으로 사랑했다는 것에 내기를 걸 수도 있다. 하지만 만일 이 총명하고 고통스러워하는 영혼들에게, 창작이 당신들의 사랑에 보답할 것 같느냐고 물으면 아니라고 대답할 것이다.

하지만 그들이 왜 사랑받지 않았겠는가?

나는 내가 던지는 이 질문이 아주 정당하다고 생각한다. 왜 굳이 당신의 창조성이 당신을 사랑하지 않으려 들겠는가? 그것은 당신에게 왔다. 그렇지 않나? 그 창조적 영감이 당신 곁으로 가까이 다가왔고, 당신의 주의를 끌고 헌신을 요구하며 그 자신을 당신 안으로 주입했다. 그것은 흥미로운 것들을 만들어 내고, 흥미로운 일들을 해 보고 싶은 욕구로 당신을 가득 채웠다. 그 창조성은 당신과 어떤 관계를 맺고 싶었다. 거기엔 어떤 이유가 있지 않을까? 당신은 창조성이 그 모든 고생을 해 가면서 당신의 의식 속으로 침투한 이유가 겨우 당신의 존

재를 죽여 없애고 싶어서라고 정말 믿는 건가?

이치에 전혀 맞지 않는 소리다! 그런 방법에서 창조성이 대체 어떤 이득을 얻는단 말인가? 딜런 토머스[43]가 죽고 나면 더 이상 딜런 토머스가 쓴 시는 나오지 않는다. 그를 통해 창조성이 전송될 수 있었던 그 채널은 끔찍하게도 이제 영원히 침묵해 버린다. 나는 창조성이 그런 결과를 바란다는 건 어떤 우주에서도 전혀 있을 법하지 않다고 생각한다. 창조성은 딜런 토머스가 살아 있으면서, 천수를 누리는 내내 계속해서 창작해 나가는 세계를 훨씬 더 선호할 것이다. 딜런 토머스뿐만 아니라 수천 명의 예술가들의 경우에도 마찬가지일 테고. 모든 이들이 만들어 내지 못한 작품들 때문에 생겨난 큰 예술적 공동이 이 세상에는 존재한다. ── 우리 내면에조차, 그들 작품

43 딜런 토머스(Dylan Thomas, 1914~1953): 영국 웨일스 출신 시인. 젊은 나이로 문단에 데뷔하여 문학적 재능을 인정받았고 연속으로 시집을 발표하며 1930년대 신낭만주의를 대표하는 시인으로서 인기를 누렸다. 평생 가난에 시달렸고, 기성세대를 향한 반항적 표현과 음주, 기행을 일삼으며 강렬한 어조로 문학적 생명력을 강조하는 시 세계를 선보였다. 지나친 과로와 음주벽으로 서른아홉 살의 나이로 요절해 남긴 작품의 수는 많지 않으나 「저 좋은 밤으로 순순히 들어가지 마세요(Do Not Go Gentle Into That Good Night)」, 「죽음은 영토를 가지지 못하리(And Death shall have no dominion)」 등의 대표작들과 시극 『밀크 우드 아래서(Under Milk Wood)』, 자전적 소설 『풋내기 예술가의 초상(Portrait of the Artist as a Young Dog)』이 있고, 그의 전설적인 인생은 여러 편의 영화로 각색되었다.

의 상실로 인한 빈 구멍이 있다. ― 그렇다면 나는 이것이 그 누구의 것이든 신적이고 완벽한 섭리라고 생각하기 어렵다.

한번 생각해 보라. 창조적 착상이 원하는 단 한 가지가 바로 현현의 모양새를 갖추어 그 자신을 선언하는 것이라면, 뭐 하러 그 착상이 고의로 당신을 해치려 하겠는가? 바로 당신이 그 일을 생산해 내는 주체가 될 텐데.(자연은 씨를 내주고, 인간은 정원을 가꾼다. 각자 상대방이 제공하는 도움에 감사를 느끼면서.)

그렇다면 창조성이 우리를 괴롭히는 것이 아니라, 반대로 우리가 창조성을 괴롭혀 온 것일 수도 있지 않을까?

완고한 즐거움

확실히 말할 수 있는 것은, 내 인생은 초장부터 이미 어떤 예술가적 순교에 대한 맹목적 추종을 거부하기로 결정하고 그 형태를 잡아 왔다는 것이다. 그 대신 내가 창작 활동을 사랑하는 만큼 그것 또한 나를 사랑한다는 ― 내가 그 일을 하며 즐겁게 유희하고 싶어 하는 것처럼 그것 역시 나와 놀고 싶어 한다는 ― 굉장히 무모한 인식에 내 믿음을 걸기로 했다. 또한 나는 이 사랑과 유희의 원천이 끊임없이 솟아오르는 샘처럼 무한하다고 믿었다.

나는 내 DNA에 창조적이고 싶은 욕구가 새겨지게 된 데

에는 내가 결코 알지 못하는 어떤 숙명적인 이유가 있을 거라고 믿기로 했다. 그리고 그 창조성은 내가 우격다짐으로 쫓아 버리거나 혹은 독살해 버리지 않는다면 내게서 떠나지 않을 거라 믿었다. 내 존재의 모든 분자 구조들이 언제나 나를 이쪽 계통의 일로 이끌어 왔으니까. 언어, 스토리텔링, 자료 연구, 구조화된 이야기의 서술 쪽으로. 만약 내 운명이 그걸 원하지 않았다면 애초에 나를 작가로 만들지도 않았을 것이다. 하지만 운명은 나를 작가로 만들었고, 따라서 나는 가능한 명랑한 기분으로, 극적인 기복이나 호들갑을 최소화하면서 그 운명을 대하기로 결심했다. 왜냐하면 작가로서 나 자신을 어떻게 운영하느냐는 전적으로 나의 선택이기 때문이다. 나는 내 창조성을 피비린내 나는 대량 학살의 현장으로 만들 수도 있고, 호기심을 자아내는 진기한 것들이 차곡차곡 쌓인 정말 흥미로운 보관함으로 만들 수도 있다.

심지어 그 창조성을 신에게 오롯이 기도하는 행위로도 만들 수 있다.

그렇다면 나의 최종 선택은 언제나 나 자신을 위한 완고한 즐거움을 얻으려는 의지로 창조 작업에 임하는 것이다.

나는 내 글이 출간되기 전에 수년 동안 이 완고한 즐거움에 대한 의지 — 끈질긴 긍정성과 함께 일했다. 글을 출간한 후에도 아직 무명의 신예 작가이던 때, 처음으로 인쇄되어 나온 내 책이 고작 몇 부 정도밖에 팔리지 않았을 때 — 그나마 대부분 가족과 친지들이 사 준 것이었다. — 이 완고한 즐거움

과 같이 일했다. 나는 내 책이 어마어마한 베스트셀러가 되어 짜릿한 기분을 만끽할 때에도 마음속에 이 완고한 즐거움을 품고 일했고, 내 책이 더 이상 베스트셀러가 아니게 되어 들뜬 기분이 소강 상태에 접어들었을 때에도, 그리고 내가 이어서 낸 책들이 전작처럼 수백만 부의 판매고를 올리지 못했을 때에도 이 완고한 즐거움과 함께했다. 나는 비평가들이 나를 칭찬할 때에도 완고한 즐거움으로 일했고, 그들이 나를 우스갯소리로 만들 때에도 완고한 즐거움과 함께 일했다. 내 작업이 잘 안 풀릴 때도, 또 잘 될 때도 나의 이 완고한 즐거움을 단단히 붙잡고 있었다.

나는 창작 과정에서 뭔가 잘 되지 않는다고 해서 내가 창조성의 황야에 완전히 버려졌다거나, 내 글쓰기에 문제가 있으니 당혹감에 휩싸일 필요가 있다고 절대 판단하지 않는다. 나는 작업 시간 내내 창조적 영감이 언제나 가까이에서 내게 도움을 주기 위해 갖은 수단을 쓰고 있다고 믿는다. 그저 이 창조적 영감이 다른 세계에서 오는 것이다 보니, 내가 쓰는 언어와는 완전히 다른 종류의 언어를 사용하고, 그래서 가끔 우리가 서로를 이해하는 데 사소한 어려움이 있을 뿐이다. 하지만 창조적 영감은 여전히 내 옆자리에 붙어 앉아 열심히 노력하고 있다. 창조적 영감은 그것이 변화할 수 있는 한 모든 형태를 달리하며 내게 메시지를 보내려 한다. 꿈을 통해, 전조들을 통해, 단서들을 통해, 우연들을 통해, 데자뷔를 통해, 숙명을 통해, 매혹과 반응의 놀라운 물결을 통해, 내 팔을 오소소

빅매직

타고 흐르는 오한을 통해, 내 뒷목에 바짝 곤두선 체모를 통해, 무엇인가 새롭고 놀라운 것이 가져다주는 즐거운 기쁨을 통해, 밤새도록 곰곰이 생각하느라 잠을 쫓아 버리는 강력한 착상들을 통해…… 내게 그 방법이 먹힌다면 그 무엇이든.

창조적 영감은 언제나 나와 함께 일하려고 열심히 시도하고 있다.

그래서 거기 앉아서 나 역시 열심히 일한다.

그것이 바로 우리가 서로에게 내건 조건이기에.

나는 창조성을 믿고, 창조성은 나를 믿어 준다는 것.

당신이 믿고 싶은 망상을 선택하라

이것은 망상일까?

내가 볼 수도, 만질 수도, 증명할 수도 없는 — 어쩌면 사실상 존재하지 않을지도 모르는 — 힘을 무한히 신뢰하기로 하는 것은 어리석은 짓일까?

좋아, 일단 논의의 운을 띄우기 위해 내 이야기가 완전히 망상이라고 치자.

하지만 오직 당신의 괴로움과 고통만이 진실하다고 믿는 것 역시 또 다른 망상에 지나지 않는 것 아닌가? 혹은 당신이 완전히 혼자라고 — 당신을 창조해 낸 이 우주가 당신과 그 어떤 관계도 맺고 있지 않다고 하는 것도? 혹은 운명이 당신에

게 특별한 저주라도 내린 듯이, 당신은 행복으로부터 완벽히 동떨어진 존재라는 생각도? 혹은 당신에게 내린 재능이 오직 당신을 파멸시키기 위한 목적으로 주어졌다고 믿는 것도?

내가 말하려는 요점은 이것이다. 만약 당신이 망상에 기반해서 당신의 삶을 살아갈 작정이라면(그리고 실제로도 당신은 그럴 것이다. 우리 모두 그러니까.), 최소한 당신에게 도움이 되는 쪽의 망상을 선택하는 것이 낫지 않을까?

이쯤에서 내가 그런 예시 하나를 제안해 보겠다.

당신의 작품은 만들어지기를 원하고 있고, 바로 당신을 통해서 탄생하기를 바란다.

순교자 vs 재간꾼

하지만 창작의 고통이 주는 중독감에서 빠져나오기 위해 당신은 예술적 순교자의 길을 분연히 거부하고 꾀바른 재간꾼의 길을 택해야만 한다.

우리는 모두 약간의 재간꾼적인 면모가 있고, 또한 약간의 순교자적인 면모가 있다.(물론 순교자적인 면모가 아주 많은 몇몇 사람들도 있긴 하다.) 하지만 앞으로 창작의 여정을 겪어 나가면서 당신은 결국 자신이 어느 편에 속하고 싶은지, 그래서 당신 내면의 어느 면을 더 기르고 일구고 또 새롭게 만들어야 할지를 결정해야만 한다. 신중히 고르기 바란다. 나의 친구이

빅매직

자 라디오 진행자인 캐럴라인 케이시(Caroline Casey)가 언제나 말하듯이, "순교자보다는 재간꾼이 낫죠."

순교자와 재간꾼이 어떤 점에서 다르냐고요?

재빠르게 요점만 정리해 보겠다.

순교자는 어둡고, 근엄하고, 마초적이고, 철저히 계급적이고, 근본주의적이고, 금욕적이고, 실수나 잘못을 좀처럼 용서하지 않으며, 융통성이라고는 없이 엄격한 기운을 지녔다.

재간꾼에게 맴도는 기운은 가볍고, 익살스럽고, 성전환적이고, 파격적이고, 우주 만물에 영혼이 깃들어 있다는 믿음이 있으며, 분위기를 선동하는 데 능숙하고, 태곳적이고, 또한 끊임없이 제 모습을 바꾸는 변화무쌍함을 내보인다.

순교자는 이렇게 말한다. "나는 내가 이길 수 없는 이 전쟁에 내가 가진 모든 것을 바쳐 희생하겠다. 심지어 그것이 고통의 바퀴 아래 산산이 부서져 죽음을 맞이하는 것을 의미하더라도."

재간꾼은 이렇게 말한다. "그래, 어디 한번 재밌게 해 보시지! 나는 말이지, 여기 바로 이 모퉁이에서, 당신이 결코 이길 수 없는 그 비장한 전쟁을 치르는 동안 바로 곁에서 아주 짭짤한 수입을 올려 주는 암시장을 운영할 거라네."

순교자는 이렇게 말한다. "삶은 고통이다."

재간꾼은 이렇게 말한다. "산다는 건 재미나군."

순교자: "우리가 속한 체계는 그 모든 선하고 성스러운 것에 불리하도록 조작되었다."

재간꾼: "체계라는 건 없어. 모든 게 다 선함이지. 그리고 그 어떤 것도 성스럽지 않아."

순교자: "누구도 나를 이해하는 자 결코 없을 것이다."

재간꾼: "자, 카드를 뽑으세요, 아무 카드나!"

순교자: "이 세상의 문제들은 절대로 해결될 리 없다."

재간꾼: "어쩌면 정말 그럴지도……. 하지만 세상을 상대로 게임을 해볼 수는 있어."

순교자: "내가 받는 이 고통스러운 고문을 통해서 진실이 비로소 그 모습을 드러낼 것이다."

재간꾼: "이 친구야, 나 이렇게 괴로우려고 여기 온 거 아니거든."

순교자: "불명예보다 차라리 죽음을 달라!"

재간꾼: "우리 협상 좀 해볼까?"

순교자는 언제나 깨어진 영광들로 가득한 무덤에서 비장한 죽음을 맞이하는 것으로 끝난다. 한편 재간꾼은 내일 또 다가올 하루를 즐기기 위해 경쾌한 발걸음으로 춤을 추듯 물러난다.

순교자 = 토머스 모어 경[44]

44 토머스 모어(Sir Thomas More, 1478~1535): 영국 르네상스 시대의 정치인, 법조인, 철학자, 문필가. 중산층 출신으로 옥스퍼드 대학에서 인문학과 법률을 공부하고 하원 의원으로 공직 생활을 시작했다. 헨리 8세 치하의 영국에서 런던 부시장, 네덜란드령 영국 대사, 하원 의장, 이후 대법관의 자리에까지 오르며 1521년에는 기사 작위를 받았다. 1516년에

재간꾼 = 벅스 버니[45]

재간꾼의 믿음

나는 창조성을 향한 인간 본연의 충동이 순수한 재간꾼의
기운에서 태어났다고 믿는다. 당연히 그렇고말고! 창조성은
이 재미없는 세상을 거꾸로 돌리고, 그 안팎을 뒤집어 버리고
싶어 하는데 그거야말로 재간꾼이 가장 잘하는 일이다. 하지
만 최근 몇 세기 동안, 창조성은 순교자들에게 납치되었고, 그
이후로 내내 인질이 되어 그들이 지은 고난의 수용소에 갇혀
있다. 나는 이런 상황의 전개가 예술에게 매우 큰 슬픔을 안겨

───────

쓴 대표작 『유토피아』는 키케로의 공화주의에 입각하여 '유토피아'라는
가상의 국가를 통해 불합리한 사회 제도의 결함을 비판하고, 평화롭고
이상적인 국가관을 묘사한 작품이다. 훗날 이혼을 앞둔 헨리 8세가 교황
청과 충돌하며 영국 국교회의 분리와 수장령을 선포하자 이에 원칙적으
로 맞서며 불복하였다. 결국 그는 반역죄로 투옥되었고, 1535년에 교수
형에 처해졌다.

45 벅스 버니(Bugs Bunny): 1940년부터 워너브라더스 단편 애니메이
션 「야생 토끼(A Wild Hare)」에 처음 등장했던 회색 토끼 캐릭터. 이전
1938년 단편 「포키의 토끼 사냥(Porky's Hare Hunt)」에 나왔던 산토끼
를 벅스 버니의 전신으로 보는 경우도 있다. 매사 천하태평하고 장난스
러운 태도를 보이며 주로 위기에서 절묘하게 탈출하거나 다른 캐릭터들
을 짓궂게 골탕 먹이는 슬랩스틱 코미디를 선보인다.

주었다고 믿는다. 분명 그것은 수많은 예술가들을 크나큰 슬픔 속에 방치했다.

이제 창조성을 재간꾼들에게 되돌려 주어야 한다.

재간꾼은 틀림없이 매력적이고 전복적인 유형의 인물이다. 하지만 좋은 재간꾼의 가장 뛰어난 점은, 그에게는 여러 가지 것들에 대한 신뢰가 깃들어 있다는 것이다. 재간꾼은 워낙 약삭빠르고 음흉한 구석이 있는 인물이라 이러한 주장은 앞뒤가 안 맞는 것처럼 보일 수도 있지만, 재간꾼은 믿음으로 가득한 존재다. 그는 당연히 자기 자신에 대한 탄탄한 믿음이 있다. 그는 자신의 교묘한 계책이 잘 풀릴 것이라 믿고, 자신이 여기 존재할 권리가 있다고 믿고, 어떤 상황이건 자신의 능력으로 발붙이고 적응해 나갈 거라 믿는다. 물론 어느 정도까지, 그는 다른 사람들 역시 믿는다.(그들이 그의 영리한 꾀에 넘어가 줄 것이라고.) 하지만 무엇보다 그는 이 우주를 신뢰한다. 그는 우주가 가장 혼란스럽고 무법적이며, 영원히 매혹적인 방식으로 돌아가고 있음을 믿는다. 바로 그 이유로 그는 과도한 불안에 시달리지 않는다. 그는 우주가 지속적으로 유희 중이라고 믿으며, 구체적으로는 그 자신과 한바탕 재미있게 놀기를 원한다고 믿는다.

좋은 재간꾼은 이 사실을 알고 있다. 만약 그가 이 광활한 우주 속으로 명랑하게 공을 하나 쳐 보내면, 그 공은 다시 그에게로 장난스럽게 던져져 돌아오리라는 것을. 어쩌면 정말 강한 세기로 쳐 보낼 수도 있고, 혹은 굉장히 휘어 구부러진

변화구로 들어올 수도 있고, 혹은 만화 영화에서 묘사하듯 마치 우박처럼 쏟아지는 미사일 폭풍과 함께 떨어져 내릴 수도 있고, 혹은 내년 중반까지도 돌아오지 않은 채 묵묵부답일 수도 있지만 그 공은 언젠가는 반드시 되돌아올 것이다. 재간꾼은 그 공이 돌아오길 기다렸다가, 어떤 형태로 도착하건 상관없이 그 공을 반드시 잡아서 다시 우주의 빈 공간으로 훌쩍 던질 터다. 그렇게 하면 무슨 일이 일어나는지 그저 지켜보기 위해서 말이다. 그는 그렇게 공을 잡아서 다시 던지는 일을 굉장히 좋아하는데, 왜냐하면 재간꾼은 (그토록 꾀바르고 영리하므로) 순교자가 (그 모든 진지함을 다해도) 절대 파악할 수 없는 위대한 우주적 진리를 깨달은 존재이기 때문이다. 이 모든 것이 어차피 한 판 게임이라는 사실을.

아주 크고 희한하며 멋진 게임.

그래도 괜찮다, 재간꾼은 기이하고 희한한 것들을 좋아하니까.

희한함이란 바로 그가 타고난 환경이다.

순교자는 희한함을 증오한다. 순교자는 희한함을 죽여 없애고 싶어 한다. 그리고 그것을 실행에 옮기는 와중에, 순교자는 종종 다름 아닌 자기 자신을 죽여 없애 버리는 결말을 맞는다.

좋은 재간꾼의 행보

『마음가면(Daring Greatly)』을 비롯해 그 외 인간 존재의 취약함을 다룬 작품들의 저자 브레네 브라운[46]은 내 친구다. 브레네는 멋진 책들을 쓰지만, 그 책들이 그녀를 위해 쉽게 나와 주는 것은 아니다. 그녀는 언제나 글을 쓰는 과정 내내 매번 땀을 쏟으며 악전고투했다. 하지만 최근에 나는 브레네에게 창조성이란 순교자들이 아니라 재간꾼들을 위한 것이라는 발상을 소개했고, 그것은 그녀가 한 번도 들어 보지 못한 생각이었다.(브레네는 이렇게 설명한다. "그게, 나는 학술 계통에서 왔잖아. 그쪽은 순교자의 고통과 그를 숭앙하는 사상에 깊이 찌들어 있고. 뭐 이런 식이라니까. '자, 너는 수년간의 시간을 고독 속에서 보내며 힘들게 노동해야만 해. 이 세상에서 사실상 딱 네 명의 사람들만 읽어 보게 될 결과물을 쓰기 위해서.'")

하지만 이 재간꾼의 관점을 받아들이면서 그녀는 자신의 작업 습관들을 자세히 점검해 보았고, 자신이 너무나 암울하

46 브레네 브라운(Brené Brown, 1965~): 미국 텍사스 출신의 학자, 저술가, 연설가, 사회 복지 전문가로, 휴스턴 사회 복지 대학원에서 연구 교수로 재직하고 있다. 현대인의 복잡한 심리의 다양한 범주와 특히 용기와 수치심, 감정 이입에 대해 주로 연구한다.《뉴욕 타임스》베스트셀러에 오른 『불완전성이라는 선물(The Gift of Imperfection)』(2010), 『마음가면(Daring Greatly)』(2012), 『라이징 스트롱(Rising Strong)』(2015) 등의 저서가 있다.

고 무거운 내적 지점에 침잠하여 짓눌린 상태로 창작해 왔음을 깨달았다. 그녀는 이미 몇 권의 성공적인 책들을 써냈지만, 그 모든 책들은 그녀에게 하나같이 중세적 고난과 시련의 길들처럼 느껴지곤 했다. 글을 쓰는 동안 오직 두려움과 불안만이 함께하는 그런 여정. 하지만 그녀는 이 불안과 고통에 단한 번도 의문을 제기한 적이 없었는데, 그런 감정을 느끼는 것자체가 완벽하게 정상이라고 여겼기 때문이다. 어쨌든 진지한 예술가들이라면 오직 진지한 고통을 통해서만 그들의 위상을 증명해 보이는 법. 그녀보다 앞서 존재한 그 많은 창작자들처럼 그녀 역시 무엇보다 고통의 가치를 크게 신뢰했다.

하지만 그녀가 재간꾼의 기운에 힘입어 글을 쓸 수도 있다는 가능성으로 방향을 선회하면서, 그녀는 큰 돌파구를 찾았다. 그녀는 글 쓰는 행위 자체가 정말로 그녀에게 어려운 작업으로 느껴지지만…… 이야기는 그렇지 않다는 것을 깨달았다. 그녀는 매혹적인 이야기꾼이며, 대중 앞에서 공개적으로 연설하는 것도 좋아했다. 그녀는 텍사스에서 4대째 살고 있는 남부토박이로, 무슨 이야기이건 물 흐르듯 술술 풀어 나갈 수 있는 굉장한 달변가였다. 그녀는 자신이 생각한 것들에 대해 구술로 이야기할 때면, 그 발상들이 정말 강물처럼 순조롭게 넘쳐흐른다는 것을 알았다. 하지만 그 생각들을 글의 형태로 받아적으려 하면 단어들이 그녀의 머리에서 경련을 일으키는 것만같았다.

그러다가 그녀는 어떤 꾀를 내어 이 창작 과정을 타개하려

했다.

　최근 책을 쓰면서, 브레네는 뭔가 새로운 시도를 한 것이다. 그것은 아주 교묘한 재간꾼의 고난이도 행보라 할 수 있다. 그녀는 신뢰할 수 있는 동료 두 사람을 지목하여 갤버스턴에 있는 해변가 별장에 함께 모여서, 촉박한 마감 일자를 남겨둔 자신의 책을 마무리하기 위한 도움을 받으려 했다.

　그녀는 그들에게 소파에 앉아서, 그녀가 자신의 책과 관련한 주제로 이야기를 하는 동안 아주 세세하고 꼼꼼하게 그 내용을 필기해 달라고 요청했다. 이야기가 끝날 때마다 그녀는 그들의 필기 공책을 낚아채서, 다른 방으로 뛰어들어 가서 문을 쾅 닫고, 그들에게 자신이 방금 전까지 하던 이야기를 정확히 글로 옮겨 적었다. 그동안 동료들은 참을성 있게 거실에서 기다려 주었다. 이런 방식으로 브레네는 그녀 자신이 여러 사람 앞에서 말할 때 사용하는 개성 있고 자연스러운 어조를 생생히 담아낼 수 있었다. 시가 자기 자신을 통과해 갈 때 어떻게 그 시를 움켜잡을 수 있는지 알아낸 루스 스톤과 다를 바 없는 방식으로. 그리고 나면 브레네는 다시 거실로 뛰어와서 그녀가 방금 글로 쓴 부분을 소리 내어 읽었다. 동료들은 그녀에게 새로운 일화와 이야기들을 더해서, 그녀 자신의 이야기를 다시 설명해 보도록 요청하면서 이제 막 쓰인 그 서술을 더욱 가지런하게 다듬도록 도와주었다. 그리고 다시 새롭게 나온 그녀의 말을 기록했다. 브레네는 다시 그 공책을 집어들고 자신의 이야기들을 문자로 옮겨 적으러 갔다.

그녀 자신의 스토리텔링을 위해, 그리고 이런 방식으로 재간꾼을 붙잡는 덫을 놓으면서, 브레네는 자신의 호랑이가 지닌 꼬리를 어떻게 붙잡을 수 있는지 알게 되었다.

이 과정을 치르는 동안 많은 웃음소리와 우스꽝스럽고 유쾌한 순간들이 있었다. 어쨌든 해변 별장에 자기들끼리만 모인 세 명의 여자 친구들이니. 다 같이 타코를 사 먹으러 외출했다 들어올 때도 있었고, 해변가의 만을 거닐다 올 때도 있었다. 그들은 끝내주게 즐거운 시간을 보냈다. 이런 장면은 기존의 고뇌하는 예술가가 그의 다락방 작업실에서 홀로 끙끙대며 작품을 만들어 낸다는 정형화된 이미지와는 완전히 정반대의 모습이지만 브레네는 내게 이렇게 말했다. "그런 것들은 이제 지긋지긋해. 인간관계와 연결성에 대한 주제로 이야기를 하는데, 정작 그 글을 쓰는 나 자신은 고립된 상태로 고통받는 짓은 이제 절대로 안 할 거야." 그리고 그녀의 새로운 꾀는 마법처럼 통했다. 예전에 브레네는 그처럼 빠른 속도로 글을 쓴 적이 없었고, 그처럼 글이 잘 써진 적도 없었으며, 그만큼 믿음을 갖고 든든한 상태로 글을 쓴 적도 없었다.

여기서 한 가지 짚고 넘어갈 것은, 그녀가 쓰던 책이 유쾌한 희극 선집이 아니라는 점이다. 작업 과정이 가볍고 명랑하다고 해서 반드시 그 결과물까지 가볍고 밝은 범주에 들어갈 필요는 없다. 어쨌든 브레네는 명망 높은 사회학자로 인간의 수치심을 주로 연구하는 사람이다. 그녀가 쓰던 책은 인간의 취약성, 실패, 불안, 절망, 그리고 힘겹게 얻어 낼 수 있는 감정

의 회복에 대한 이야기들을 다루었다. 최종적으로 나온 그녀의 책 자체는 매 쪽마다 응당 그래야 할 정도로 심오하고 진지한 내용을 잘 담아내고 있다. 중요한 것은 그저 그녀가 그 책을 쓰는 과정에서 유쾌하고 좋은 시간을 보냈다는 점이다. 왜냐하면 그녀는 비로소 자신이 하는 작업 체계를 상대로 어떻게 해야 재미있는 경기를 벌일 수 있는지 알게 되었으니까. 그 경기에 즐겁게 참여함으로써, 그녀는 마침내 자신을 위해 마련된 빅 매직의 풍부한 원천에 가 닿은 것이다.

이것이 바로 재간꾼이 일감을 해치우는 방식이다.

가볍게, 경쾌하게.

언제나 밝고 경쾌하게.

긴장을 풀고 밝게

내 생애 최초로 출간된 글은 1993년 《에스콰이어》에 실린 어느 단편이었다. 제목은 「순례자들」이었다. 와이오밍의 한 목장에서 일하는 어느 젊은 여자에 대한 내용이었고, 정말로 그곳에서 일했던 나 자신의 경험에서 영감을 받은 이야기였다. 여느 때처럼 나는 그 단편 소설을 여러 군데 출판사에 그 어떤 청탁도 받은 일 없이 그냥 무작정 투고했다. 여느 때처럼 그 소설은 모든 곳에서 거절당했다. 딱 한 군데만 빼고.

토니 프로인드라는 이름의, 《에스콰이어》의 젊은 보조 편

집자가 사무실에 산더미처럼 쌓인 투고 무더기에서 내 이야기를 끄집어내어 테리 맥도널 편집장에게 가져갔다. 토니는 그의 상사 편집장이 그 이야기를 좋아할지도 모른다고 생각했다. 왜냐하면 그는 테리가 언제나 미국 서부 지역에 매료되어 있다는 것을 알았기 때문이다. 테리는 정말로 「순례자들」을 마음에 들어 했고 내 작품을 사 주었다. 그것이 내가 작가로서 처음으로 세상에 이름을 알린 최초의 계기가 되었다. 그야말로 일생일대의 사건이었다. 내 단편은 《에스콰이어》 11월호에 실릴 예정이었고, 그 호의 표지 모델은 마이클 조던이었다.

그러나 그 호가 인쇄되기 한 달쯤 전, 토니가 내게 전화를 걸어 문제가 좀 있다고 말했다. 주요 광고주 한 군데가 빠지게 되어, 그 결과 잡지가 그 달에 계획된 분량보다 몇 페이지 정도 더 줄어든다는 것이었다. 예정된 수록 기사들을 빼야만 하는 희생이 불가피한 상황이었고, 편집실에서는 그 희생을 자처할 자원자를 찾고 있었다. 내게는 선택지가 주어졌다. 내 이야기의 약 30퍼센트 정도를 잘라 내어 새롭고 더 날씬해진 11월호 분량에 맞추든가, 아니면 아예 전체를 다 빼 버려서 그 이야기가 ― 분량이 조절되지 않은 완전한 상태에서도 ― 이후 출간될 제호들에서 새 보금자리를 찾기 희망하는 상태로 남겨질 수도 있었다.

"어떻게 결정하라고 말씀드리지 못하겠네요." 토니는 이렇게 말했다. "만약 작가님께서 본인 작품을 이렇게 난도질하는 것을 원치 않는다 해도 저는 당연히 이해합니다. 여기저기

마구 삭제해 버리고 나면 아마 제 생각에도 이야기 전체가 휘청이긴 할 거예요. 그러면 차라리 한 두어 달 정도 기다렸다가 훼손되지 않은 상태로 출판하는 게 더 낫겠지요. 하지만 주의를 드리고 싶은 건, 잡지 세계는 미리 예상하기가 참 어려운 곳이거든요. 쇠뿔도 단김에 빼라는 말을 다들 괜히 하는 게 아닙니다. 혹여 지금 망설이다 작가님의 이야기가 평생 단 한 번도 출간되지 못할 수도 있어요. 테리 편집장이 더 이상 흥미를 갖지 않을 수도 있고, 어쩌면 현재 《에스콰이어》에서 맡은 직책을 그만두고 하루아침에 다른 잡지사로 옮겨 갈 수도 있죠. 그러면 작가님 소설 입장에서는 든든한 원군이 아예 사라지게 되는 겁니다. 그래서 무슨 말씀을 드려야 할지 잘 모르겠습니다. 선택은 작가님께 달렸어요."

열 쪽짜리 단편에서 30퍼센트를 잘라 낸다는 게 도대체 무슨 의미일지, 일말의 짐작이라도 가는지? 나는 꼬박 1년 6개월을 그 이야기에 매달렸다. 《에스콰이어》가 그 이야기에 관심을 보일 즈음, 그것은 갈고 닦아 반질하게 광을 낸 화강암이나 다를 바 없었다. 나는 그 이야기에는 단 한 개의 불필요한 단어도 없다고 확신했다. 한 술 더 떠, 나는 이제껏 내가 쓴 모든 것들 중 「순례자들」이 가장 빼어난 결과물이라고 느꼈다. 내가 아는 한 다시 그 정도로 잘 쓰지 못할 수도 있었다. 그것은 내 피와 땀의 결정체였고 내게 무척이나 소중했다. 나는 그렇게 띄엄띄엄 잘려 나가고 나면, 이야기의 앞뒤 전개를 어떻게 들어맞힐지 도저히 상상조차 할 수 없었다. 무엇보다도 어

떤 자동차 회사가 남성 잡지에 들어갈 광고를 빼 버렸기 때문에 내 일생일대의 역작을 훼손해야 한다는 생각만으로도 예술가로서의 내 긍지는 충분히 언짢아졌다. 예술의 진실성은 어떻게 된 것인가? 명예는? 예술가의 자부심은?

만약 이 부도덕한 세상에서 우리 예술가들마저 결국 세속의 조건과 타협하거나 매수되어, 이 청렴결백하고 순정한 가치 기준을 버리고 만다면 대체 누가 그 역할을 하겠는가?

하지만 다른 한편으로는 에라 까짓 것.

왜냐하면 솔직하게 말해, 여기서 무슨 대헌장(Magna Carta) 얘기를 하고 있는 건 아니잖아. 그냥 어떤 카우걸과 그녀의 남자 친구에 대한 짧은 이야기일 뿐.

나는 빨간 색연필을 손에 쥐고 덤벼들어 그 소설이 앙상한 뼈대만 간신히 남을 정도로 무참하게 타작해 냈다.

처음 대대적인 파괴를 겪고 난 직후에 전체 서술이 겪은 손실은 처참했다. 이제 남은 이야기에는 어떤 의미도 논리도 없었다. 그것은 문학적인 의미에서 대학살이었다. 하지만 바로 그때가 상황이 흥미로워지기 시작한 순간이었다. 곤혹스러운 엉망진창의 글을 훑어 보던 내게, 이건 오히려 환상적인 창작에 도전할 기회라는 생각이 든 것이다. 이 글을 여전히 어떻게든 말이 되게끔 만들어 낼 능력이 과연 나에게 있을까? 나는 전체 내러티브의 파편들이 하나로 이어지는 말이 되도록 한 땀 한 땀 봉합해 내기 시작했다. 문장들을 서로 잇고 고정시키면서, 나는 앞서 대규모로 단행한 삭제가 이 짧은 이야기의 전

체 어조나 분위기를 정말 바꿔 놓았다는 것을 깨달았다. 하지만 꼭 나쁘게 된 것만은 아니었다. 새로운 소설은 그전 소설보다 딱히 낫지도 못하지도 않았고, 그저 완전히 심오하게 다를 뿐이었다. 그것은 더 날씬하면서도 단단해진 것처럼 느껴졌으며, 매력이 없을 정도로 과도하게 근엄해지지도 않았다.

정상적으로 나는 결코 그렇게 글을 쓰지 않았을 것이다. ─ 내가 그런 방식으로 글을 쓸 수 있다는 것도 몰랐다. ─ 그리고 이런 뜻밖의 부면이 드러나게 된 것만으로도 흥미로웠다.(이건 마치 전에는 있는지도 몰랐던 공간이 집에 있다는 것을 발견하는 꿈을 꿀 때나, 생각보다 더 많은 가능성들이 당신의 삶에 연결되어 있다는 광활한 확장성을 느끼게 되는 순간들과 비슷하다.) 나는 내가 쓴 글로 그렇게 거칠게 놀 수도 있다는 것을 ─ 갈가리 찢고 잘게 썰고 해체된 조각들을 다시 조립하고 ─ 알게 된 것이 놀라웠다. 또한 내 글이 그런 과정을 겪고도 여전히 살아남을 수 있다는 것, 그 새로워진 한도 내에서 심지어 더 잘 피어날 수 있다는 것도.

당신이 그것을 고귀하게 여긴다고 해서, 당신이 만들어 내는 것이 반드시 성스럽고 신성하기만 할 필요는 없다. 정말로 고귀한 것은 당신이 그 작업을 붙잡고 공들인 시간이다. 그리고 그 시간이 당신의 상상력을 확장시켜 주기 위해 무엇을 해 주었는가, 또 그렇게 확장된 상상력이 당신의 삶을 어떻게 변화시키는가이다.

당신이 그 시간을 경쾌하고 가볍게 보낼수록 당신의 존재

빅매직

가 그만큼 더 밝아진다.

그건 당신의 아이가 아니에요

자신의 창작품에 대해 이야기할 때, 사람들은 흔히 산고 끝에 낳은 "아이"라고 부른다. 그건 매사를 가볍고 경쾌하게 받아들이는 일과는 완전히 반대되는 경우다.

내 친구는 신간 소설이 출간되기 일주일 전에 나에게 이렇게 말했다. "지금 내 느낌이 꼭 이렇다? 애가 학교 갈 나이가 되어 처음으로 통학 버스에 태워 보내려고 기다리는데, 학교의 불량스러운 아이들이 그 아이를 웃음거리로 만들고 놀려댈까 봐 겁이 나는 기분."(트루먼 커포티[47]는 심지어 그것을 더 거칠고 적나라하게 표현했다. "책을 다 써낸다는 것은 꼭 어린애를 뒷마당으로 데려가서 총으로 쏴 버리는 것 같다.")

47 트루먼 커포티(Truman Capote, 1924~1984): 미국 루이지애나 출신의 소설가, 극작가. 불우한 유년 시절부터 작가의 꿈을 키우며 단편 소설을 습작하여 1945년 「미리엄(Miriam)」으로 출판계의 주목을 받기 시작했다. 1958년 발표한 『티파니에서 아침을(Breakfast at Tiffany's)』이 1961년 오드리 헵번 주연의 영화로 각색되어 대중에게 큰 사랑을 받았으며, 캔자스에서 벌어진 일가족 살인 사건을 취재하여 발표한 범죄 소설 『인 콜드 블러드(In Cold Blood)』(1966) 또한 화려한 문체로 고독한 인간의 심리 묘사를 보여 주는 그의 대표작이다.

여러분, 제발 당신들의 창작물을 어린아이로 오인하지 마세요, 네?

이런 사고는 오직 당신을 깊은 정신적 고통으로 이끌 뿐이다. 나는 지금 정말 진지하다. 왜냐하면 만약 당신이 정말 자기 작품을 자신이 낳은 아기와 다름없이 생각하면, 언젠가 그것의 30퍼센트를 잘라 내야만 할 때 곤혹스러워할지도 모르기 때문이다. 또한 만약 누군가 당신의 아기를 비난하거나 교정해 주거나, 혹은 당신의 아기를 완전히 뜯어고치라고 제안하거나, 심지어 공개적인 시장에서 당신의 아기를 판매 또는 매물로 내놓으려고 시도할 때도 제대로 처리할 수 없을 것이다. 당신 작품을 세상에 내놓거나 공유하는 것 자체가 불가능할 수도 있다. 어떻게 그 가엾고 무방비한 아기가, 주변을 맴돌며 계속 관리해 주는 당신 없이 이 세상에 살아남을 수 있단 말인가?

당신의 창작물은 당신의 아기가 아니다. 오히려 당신 쪽이 그것의 아기인 셈이다. 내가 지금까지 써 온 모든 것들이 나를 지금의 존재로 만들었다. 내가 수행한 모든 프로젝트가 나를 각각의 방법으로 성숙해지도록 도와주었다. 나는 내가 만든 것들을 통해 길들여지고 훈련받은 방식 때문에 지금의 나로 존재한다. 창조성이 나를 키웠고 성숙한 성인이 될 수 있도록 단련시켰다. 「순례자들」 단편 소설과 관련한 경험이 바로 그 시작이 되었다. 내가 더 이상 아기처럼 굴지 않는 방법을 가르쳐 준 것이다.

이야기의 목적은 그래서 결국 나는 「순례자들」의 보다 축

약된 버전을 짜내는 데 성공했고, 그것이《에스콰이어》1993년 11월호에 아주 아슬아슬하게 실리게 되었음을 말하려는 것이다. 그로부터 몇 주 지나지 않아, 운명의 장난처럼 테리 맥도널(나의 원군)은 정말로 편집장 자리를 떠났다. 그가 읽었다가 결국 묵혀 두고 만 단편 소설들과 특집 기사들은 그것이 무엇이든 간에 다시는 세상 빛을 보지 못했다. 만약 내가 「순례자들」의 원고를 대대적으로 잘라 내는 결단을 기꺼이 내리지 못했다면, 내 이야기도 그런 운명에 처해 가매장된 원고들 중에 섞였을 수도 있었다.

하지만 나는 다행스럽게도 편집을 감행했고, 내 단편은 바로 그 때문에 이전과는 다른 간결함을 가지게 되었다. 그리고 나는 그로 인해 결정적인 기회를 얻었다. 내 단편을 눈여겨본 어느 출판 에이전트가 나와 계약을 맺었고, 이후 20년 넘도록 우아하고 신중하게 나의 문인 경력을 이끌어 주고 있다.

그 사건을 다시 돌이켜 보면, 나는 내가 하마터면 놓칠 뻔한 행운이 무엇인지 떠올라 몸서리가 쳐진다. 내가 강한 자존심을 좀 더 앞세웠더라면, 오늘날 이 세상 어딘가에 지금보다 열 페이지 정도 길고, 거의 아무도 읽어 주지 않는 「순례자들」이 있긴 할 것이다.(아마도 내 책상 서랍 맨 바닥쯤에) 그 단편 소설은 갈고 닦아 광을 낸 화강암처럼 순수하고 아무런 수정도 가하지 않은 상태로 남았을 것이고, 나는 여전히 바텐더로 일하고 있을 것이다.

재미있게 생각하는 것이 또 하나 있다. 일단 「순례자들」이

《에스콰이어》에 실리고 나자, 그 소설이 별로 마음 쓰이지 않았다는 것이다. 그것은 내가 쓴 것들 중 가장 최상의 작품이 아니었다. 전혀 아니었다. 나에겐 해야 할 일들이 산더미처럼 밀려 있었기에, 나는 곧 그다음 일을 하느라 바빠졌다. 알고 보니 「순례자들」은 성스럽고 경건하게 보존해야 할 보물이나 유물 같은 것이 아니었다. 그것은 그저 하나의 글일 따름이었다. 내가 만들고 사랑한 것, 그러고 나서 바꿔 버리고, 다시 만들고, 여전히 마음에 들어 했고, 그 뒤 출판이 되었고, 그다음에는 내가 다른 것들을 또 만들 수 있도록 한쪽으로 치워 둔 것.

내가 그것으로 인해 실패하는 길을 택하지 않았다는 게 얼마나 감사한지 모른다. 만일 내 글을 그토록 신성불가침한 것으로 만들어서, 그 순수함과 존엄성을 변호하는 데 혈안이 된 나머지 글 자체에 생명력을 불어넣지 못하고 죽어 버리게 만들었다면 얼마나 슬프고 자기 파멸적인 순교 행위였겠는가? 그 대신 나는 놀이, 유연성, 재간꾼이 부리는 묘기 쪽에 내 신뢰를 걸었다. 내 작품을 얼마든지 가벼운 태도로 대하기로 마음먹었기 때문에, 그 단편 소설은 내 창작 경력의 무덤이 아니라 더욱 크고 멋지고 새로운 삶의 입구가 되어 주었다.

당신의 자존심을 조심하라는 게 내가 하고 싶은 말이다.

언제나 당신의 친구인 것은 아니다.

열정 vs 호기심

부디 열정에 대해서는 싹 잊어버리라고, 나는 당신에게 간곡히 권하고 싶다.

아마도 당신은 나에게 이런 말을 들어 놀랄지 모르지만, 나는 열정이라는 것을 그리 탐탁지 않게 여기는 편이다. 아니면 최소한 나는 열정을 배워야 할 것처럼 가르치는 데에 반대한다. 사람들에게 소위 이런 말로 충고를 하는 것은 내가 신뢰하는 행동이 아니다. "당신이 할 일은 그저 당신의 열정을 따라가는 것뿐이에요. 그러면 모든 일들이 다 잘될 거예요." 나는 이런 말은 전혀 도움이 안 될 뿐만 아니라 심지어 가끔은 잔인하기까지 하다고 생각한다.

무엇보다 그것은 불필요한 충고 한마디가 될 수 있다. 왜냐하면 만약 누군가 대상이 명확한 열정을 가졌다면, 아마도 그는 이미 그 열정을 충실히 따르는 중일 것이다. 그러니 다른 사람이 열정을 추구해 보라고 굳이 뒤늦게 말해 줄 까닭이 없다.(열정의 정의가 곧 그런 것 아닌가. 사실상 그 이외에 다른 선택지가 거의 없는 상황이므로 당신이 집요하게 좇을 수밖에 없는 그런 종류의 이득.) 하지만 많은 사람들은 자신의 열정이 무엇인지, 혹은 여러 개의 다중적인 열정을 가진 것인지, 혹은 중년에 찾아온 위기가 아니라 열정의 변화 과정을 겪고 있는지 정확히 알지 못한다. 이 모든 의문들은 그들을 혼란스럽고 답답하고 불안하게 한다.

만약 당신이 어느 것을 향해 열정을 품어야 할지 모르는 상태인데도, 누군가 한껏 명랑한 어조로 '어서 당신의 열정을 따르라.'고 말한다면, 당신은 그 사람을 향해 얼마든지 가운뎃손가락을 들어 보일 권리가 있다. 왜냐하면 그건 마치 누군가 당신에게 '체중을 줄이기 위해서는 그냥 날씬해지기만 하면 된다.'라거나, '즐거운 성생활을 영위하기 위해서는 그냥 여러 번에 걸쳐 오르가슴을 느끼기만 하면 된다.'고 말하는 것이나 다름없기 때문이다. 이런 종류의 말은 전혀 도움이 안 된다!

나는 대체로 열정이 꽤 많은 사람이지만 매일 하루도 빠짐없이 그런 것은 아니다. 가끔 내 열정이 어디로 가 버리는지 나도 전혀 알 길이 없다. 나라고 언제나 활발하게 영감을 받는 것도 아니고, 이다음에 내가 무엇을 해야 할지 항상 확신에 차 있는 것도 아니다.

그렇다고 마냥 자리에 앉아 어떤 열정이 나를 내리쳐 주기를 기다리지는 않는다. 나는 꾸준히 일을 해 나간다. 왜냐하면 인간 존재로서 살아 있는 동안 내내 뭔가를 만들어 내는 특권이 우리에게 주어져 있고, 또 뭔가 만드는 것 자체를 내가 좋아하기 때문이다. 무엇보다 내가 계속 일을 손에서 놓지 않는 이유는, 잠시 내 시야에서 창조적 영감을 놓치는 시기라 해도 창조성 쪽에서는 언제나 나를 찾기 위해 노력하고 있다고 믿기 때문이다.

당신의 열정이 힘을 잃고 시들시들할 때, 어떻게 하면 당신의 작업을 이어 갈 창조성을 찾을 수 있을까?

그때가 바로 호기심이 등장하는 순간이다.

탐구심을 향한 헌신

나는 호기심이 바로 창조성의 비결이라고 믿는다. 호기심은 창조적인 삶의 본질이자 방법이다. 호기심은 이 모든 것의 알파와 오메가, 즉 시작이자 끝이다. 그에 더하여, 호기심은 누구에게나 쉽게 열려 있다. 열정을 가진다고 말하는 경우 때로 좀 주눅 들게 하는 거리감이 느껴질 수도 있다. 타오르는 불꽃으로 휩싸인 저 먼 곳의 오롯한 탑, 신들이 축복의 손길로 어루만진 특별한 사람들이나 기상천외한 천재들만이 가 닿을 수 있는 특권인 것처럼. 하지만 호기심은 이보다 부드럽고, 덜 소란스럽고, 더 쉽고 편하게 받아들여지며, 또한 더욱 민주적이다. 호기심을 표현하기 위해 꼭 필요하다고 여겨지는 조건들도 열정을 드러낼 때보다 훨씬 쉽고 간단하다. 흔히 사람들이 열정 때문에 이혼을 감행하고, 모든 재산을 팔아 치우고, 머리를 밀거나, 혹은 네팔 같은 곳으로 홀쩍 이민을 떠난다고 하는데, 호기심은 그렇게 대단한 것들을 요구하지도 않는다.

사실 호기심은 오직 단 한 개의 질문만 던진다. "네가 재미를 느끼는 게 뭐라도 있니?"

그 무엇이라도?

아주 조금이라도?

그 얼마나 일상적이거나 시시한 것이라도 상관없이?

그에 대한 대답은 이제부터 당신의 삶을 활활 타오르는 불길 속에 내던져야겠다고 을러대지 않는 종류의 것이다. 혹은 당신이 직장을 그만두게 하거나, 당신의 종교를 강제로 바꾸도록 압박하거나, 혹은 기억 상실(fugue state)[48] 상태에 빠지게 하지도 않는다. 그 대답은 그저 잠깐 당신의 주의를 사로잡았다가 이내 사라져도 된다. 하지만 바로 그 순간, 만약 당신이 잠깐 멈춰 서서 어딘가 내부에서 아주 조그맣게 반짝하는 흥미한 조각이라도 알아볼 수 있다면, 그러면 호기심은 당신에게 머리를 한 7센티미터 정도만 살짝 기울여 그것을 조금만 더 지긋이 들여다보라고 부탁할 것이다.

그렇게 하라.

그것은 단서다. 아무것도 아닌 것처럼 보이지만 하나의 단서다. 그 단서를 따라가고, 믿어 보라. 호기심이 당신을 어디로 데려가는지 지켜보라. 그러고 나서 그다음 단서를 따라가고, 그다음 단서를, 그다음 단서를……. 기억해야 할 것은 이것을 사막에서 들려오는 목소리인 양 엄숙하고 절실하게 받아들이지 말라는 것이다. 그저 야외 소풍이나 실내 파티에서 무해한 오락으로 즐기곤 하는 보물찾기 게임 같은 것이다. 보물 대신

48 의학 용어로 해리성 둔주. 자아 정체감과 과거에 대한 기억을 잃고, 지금껏 자신에게 익숙했던 가정과 환경을 떠나 여행을 하거나 낯선 곳을 방황하는 해리성 장애의 한 종류다.

빅매직

호기심의 대상을 찾아 나아가는, 이 작은 게임을 하다 보면 당신은 놀랍고 전혀 예상치 못한 지점들로 나아갈 수 있다. 어쩌면 결국에는 그것이 당신의 열정으로 이끌어 줄지 모른다. 비유적으로 말하면 어느 낯선 뒷골목으로 나 있는 돌아 나가기 어려운 샛길이나 지하 동굴들, 비밀의 문들을 통해서겠지만.

혹은 어쩌면 그 어디로도 당신을 이끌지 않을 수도 있다.

당신은 일평생을 들여 호기심을 좇았으면서도, 마지막에는 그에 대해 내세울 만한 무엇인가를 전혀 갖지 못하게 될 수도 있다. 딱 한 가지만 빼고. 당신은 자신의 필멸하는 존재 전체를, 우리 인간의 고귀한 천성인 집요한 탐구심의 추구에 바쳤음을 인지하면서 뿌듯한 만족감을 얻게 될 것이다.

그것은 충분히 풍요롭고 찬란한 삶을 살았다고 할 만하다.

보물찾기 게임

호기심의 보물찾기 게임이 당신을 어디로 이끌 수 있는지 예시를 들어 보겠다.

나는 내가 절대 쓴 적 없는 그 위대한 소설에 대한 얘기를 당신에게 이미 한 적이 있다. 내가 제대로 보살피지 못하고 방치해 버린 아마존 정글에 대한 소설, 결국 내 의식에서 튀어나와 앤 패칫의 의식 속으로 뛰어든 바로 그 소설. 그것이 바로 말하자면 나의 열정이 될 수 있었다. 그 착상은 신체적이고 또

정신적인 흥분과 영감으로 불꽃이 튀는 듯한 뇌파의 형태로 내게 왔다. 하지만 나는 내 삶의 긴급한 상황들 때문에 주의가 흐트러졌고, 그 소설을 집필하지 않았으며, 그것은 나를 떠났다.

삶이란 그런 것. 그렇게 그 소설은 영영 가 버렸다.

아마존 정글에 대해 떠오르던 발상이 사라지고 난 뒤에, 나는 뒤이어 또 다른 심신의 흥분과 창조적 영감으로 다가오는 짜릿한 뇌파를 바로 경험하지는 못했다. 나는 위대하고 큰 생각이 도착하길 기다렸고, 계속해서 이 우주 전체를 향해 내가 커다란 발상을 맞이할 준비가 되어 있다고 선언했지만 그 어떤 위대한 영감도 도착하지 않았다. 피부에 오소소 돋는 소름도 없었으며, 목 뒤에 난 털이 곤추서는 느낌도 받지 못했고, 뱃속에 나비 떼가 팔랑거리는 듯 두근거리는 흥분도 없었다. 기적이라곤 없었다. 마치 사도 바울이 내리 말달려 다마스쿠스로 갔는데 그저 비가 약간 내렸을 뿐, 별다른 일도 일어나지 않은 그런 기분이었다.[49]

사실 대부분의 날들에서 인생은 그렇게 흘러간다.

49 「사도행전」에 따르면, 사도 바울은 원래 기독교인들을 열렬히 박해하던 자로 본명은 사울이었다. 더 많은 기독교인들을 잡아들이기 위해 다마스쿠스로 말달려 가던 중 갑자기 하늘에서 밝은 빛이 비치며 "사울아, 네가 왜 나를 핍박하느냐?" 하는 그리스도의 음성이 들려왔다. 신성한 기적을 경험한 사울은 이름을 바울로 개명하고 그리스도교로 개종하였다. 이후 여러 신약 경전을 쓰고 초기 기독교를 전파한 중요 사도가 되었다.

나는 한동안 내 일상적인 일들을 슬렁슬렁 해치웠다. 이메일을 쓰고, 양말을 사고, 소소한 긴급 상황들을 처리하고, 지인들에게 생일 카드를 보내며. 나는 삶의 평범한 업무들을 돌봤다. 시간이 째깍거리며 흘러가고, 어떤 열정 넘치는 착상이 내게 불씨를 타오르게 하는 일은 아직 생기지 않았지만 나는 당황하지 않았다. 그 대신 그 이전에도 정말 여러 번 했던 그 일을 했다. 나는 거대한 열정을 찾는 일이 아닌 소소한 호기심 쪽으로 주의를 돌렸다.

나는 나 자신에게 물었다. "리즈, 지금 네가 재미를 느끼는 게 뭐라도 있니?"

그 무엇이라도?

아주 조금이라도?

그 얼마나 일상적이거나 시시한 것이라도 상관없이?

있긴 있었다. 정원 가꾸기.

(나도 알아, 알아요. 잠시 흥분을 진정시키시라, 여러분! 정원 가꾸기라니!)

당시 나는 뉴저지 교외의 작은 동네로 막 이사한 참이었고, 멋진 뒷마당이 딸린 낡은 집을 한 채 샀다. 이제 나는 그 뒷마당에 작은 정원을 하나 가꾸고 싶어진 것이다.

이 충동은 나를 놀라게 했다. 내 유년기의 배경에 항상 정원이 있긴 했다. ― 어머니가 아주 효율적으로 관리하시던 엄청나게 큰 정원 ― 하지만 나는 한 번도 관심을 가져 본 적이 없었다. 천성이 게으른 아이로서, 나는 정원 가꾸기에 대해 그

어떤 것도 배우지 않기 위해 꽤나 성실한 노력을 기울였다. 어머니는 내내 나를 가르치려 온갖 노력을 기울이셨지만 말이다. 나는 흙과 친숙한 유형의 인간형이 절대 아니었다. 어렸을 때 시골 생활을 썩 좋아하지도 않았고(나는 농장에서 돌봐야 하는 일들이 지루하고 어렵고 곤혹스럽다고 생각했다.), 성인이 되어 단 한 번도 그런 삶을 추구해 본 적이 없었다. 정확히는 시골 생활의 고된 노동에 대한 반감을 이유로 나는 뉴욕으로 떠났고, 여기저기 떠도는 여행자가 되었다. 왜냐하면 나는 그 어떤 종류의 농부도 되고 싶지 않았으니까. 하지만 나는 내가 자라난 동네보다 더 작은 소도시로 이사를 왔고, 이제는 정원을 꾸미고 싶다고 생각하고 있었다.

잘 이해해야 할 것은 내가 절박하고 간절하게 정원을 원하지는 않았다는 점이다. 나는 한낱 정원 때문에 목숨이라도 내놓을 준비가 되어 있는 건 전혀 아니었다. 아니 정원이 아니라 그 무엇이라도. 나는 그저 정원이 있으면 좋겠다고 가볍게 생각한 것뿐이었다.

호기심.

나에게 발생한 이 소소한 변덕은 너무 작아서 하마터면 그냥 지나칠 뻔했다. 그 변덕의 맥박은 정말 간신히 붙어 있는 정도였다. 하지만 나는 무시하지 않았다. 대신 호기심의 그 조그만 단서가 나를 이끄는 대로 기꺼이 따라갔고, 뒷마당에 모종 몇 가지를 심었다.

그러면서 나는 생각했던 것보다 내가 정원 가꾸기에 대해

더 많이 알고 있다는 사실을 깨달았다. 아마도 어릴 때 어머니에게서 몇 가지를 실수로 배운 모양이었다. 내가 그토록 배우지 않으려 최선을 다했는데 말이다. 내 안에 나도 모르게 잠들어 있었던 지식을 일깨우는 것은 만족스러운 과정이었다. 나는 몇 가지 모종을 더 심었다. 모종을 가꾸면서 유년기 기억들을 떠올렸다. 나는 내 어머니와 할머니, 그리고 이 땅에서 일하신 나의 오랜 여자 조상님들의 계보에 대해 더 많이 생각해 보게 되었다. 그것은 괜찮은 경험이었다.

계절이 지나면서, 나는 내가 이전과는 좀 다른 눈으로 내 뒷마당을 바라보게 되었음을 깨달았다. 내가 가꾼 정원은 더 이상 어머니의 정원처럼 보이지 않고 나의 정원처럼 보이기 시작했다. 예를 들어, 채소 기르기의 달인이자 권위자인 우리 어머니와는 다르게 나는 채소들에는 별로 관심이 없었다. 오히려 나는 내가 손에 넣을 수 있는 한 가장 밝고, 화려한 색채감을 자랑하는 꽃들을 심고 싶어 했다. 게다가 나는 내가 그저 이 식물들을 재배하고 예쁘게 키우기만 하는 게 아니라 그것들에 대한 정보들도 알고 싶어 한다는 것을 깨달았다. 특히 나는 그들이 어디에서 온 모종들인지 궁금했다.

내 뒤뜰을 장식하고 있는 아름다운 붓꽃들은 어디서 왔을까? 인터넷에서 딱 1분을 들여 검색해 본 결과, 내 붓꽃들은 뉴저지에 원래부터 존재하던 토박이종이 아니라는 것을 알게 되었다. 그것들은 사실 시리아에서 왔다.

그것을 발견해 냈다는 게 뭔가 멋져 보였다.

그러고 나서 나는 좀 더 조사해 보았다. 우리 집 주변에 피어 있는 라일락들은 보아하니 한때 터키에서 꽃을 피우던 비슷한 수풀을 그 조상으로 두고 있었다. 내 튤립들도 터키에서 온 것들이었다. 비록 터키의 원조 야생 튤립들과 관상용으로 길들여져 내 정원에 뿌리 내린 화려한 변종들 사이에는 네덜란드 사람들의 많은 간섭과 개입이 있었던 것으로 드러났지만.

내가 심은 층층나무는 이 지방의 토착 식물이 맞았다. 하지만 개나리는 아니었다. 일본에서 건너온 종이었다. 나의 등나무 역시 먼 길을 온 종이었다. 어느 영국의 해군 대령이 중국에서 유럽으로 들여왔고, 그 이후 영국 정착민들이 신대륙으로 가져왔다. 사실상 비교적 최근에 벌어진 일이었다.

나는 내 정원에 꾸며 놓은 모든 식물들에 대한 배경을 하나하나 조사하기 시작했다. 내가 배워 알게 된 것에 대해서는 작은 메모를 남겨 정리했다. 호기심은 점점 자라났다. 내 마음을 끄는 것은 내 정원 자체라기보다 그 뒤에 숨겨진 여러 식물 종들의 식물학적 역사 계보라는 사실을 나는 깨닫게 되었다. 거의 알려지지 않은 당시 세계를 둘러싼 무역과 모험, 그리고 범국가적 음모에 대한 야생적인 이야기 말이다.

이 정도면 책 한 권 나오겠는데, 그렇지 않아?

아마도?

나는 내 호기심이 남기고 간 흔적들을 추적해 나갔다. 나를 매혹하는 것이 무엇이든 그것을 전적으로 믿어 보기로 했다. 내가 이 모든 식물학적 잡학 정보에 매료된 데는 그럴 듯

한 이유가 있을 거라고 믿기로 했다. 아니나 다를까, 그에 맞춰 식물학사에 대한 나의 이 새로운 흥미와 관련한 묘한 전조와 우연들이 내 앞에 나타나기 시작했다. 나는 이 일에 꼭 필요한 정확한 책, 이 일에 도움을 얻기에 적당한 사람들, 그리고 적절한 기회와 우연을 연속으로 맞닥뜨렸다. 예를 들어, 이끼의 역사에 대해 내가 조언을 구해야 할 전문가 선생님이 살고 있는 곳은 ─ 이렇게 드러난 바에 따르면 ─ 뉴욕 외곽 주에 위치한 나의 할아버지 댁과 불과 몇 분 거리에 위치해 있었다. 또 증조할아버지에게서 물려받은 200년 된 고서에는 내가 찾아 헤매던 자료들의 정수가 담겨져 있었다. 그 책의 자료들을 통해 꾸며 낼 수 있는 것은 어떤 생생하고 역사적인 인물, 소설로 이끌 가치가 충분한 그런 인물이었다.

그 모든 것들이 내 눈앞에 놓여 있었다.

그쯤에서 나는 약간 광적인 열기에 사로잡혀 작업을 해 나가기 시작했다.

식물학적인 탐색을 위해 더 많은 정보를 얻으려 시작한 내 조사는 결국 지구 한 바퀴를 도는 여정으로 나를 이끌었다. 뉴저지에 있는 내 뒷마당에서 영국의 원예 도서관으로, 영국의 원예 도서관에서 중세 네덜란드의 약제 정원으로, 중세 네덜란드의 약제 정원에서 프랑스령 폴리네시아 군도의 이끼로 뒤덮인 동굴들로.

3년간의 자료 탐색과 여행, 연구 끝에 나는 마침내 자리를 펴고 앉아 『모든 것의 이름으로』─ 어느 가상의 인물들인 19세

기 식물 탐험가 가족이 등장하는 소설 ── 를 쓰기 시작했다.

그것은 내가 쓰게 되리라고 전혀 예상치 못한 소설이었다. 거의 아무것도 없는 데에서 시작했다. 나는 내 머리가 창조적 영감으로 불타오르는 상태에서 그 책에 뛰어들진 않았다. 그것을 향해 한 뼘씩 조심스럽게, 보물찾기 게임을 하듯 단서와 그다음 단서를 찾아 움직여 갔다. 하지만 내가 그 게임에 몰두해 고개를 들고 비로소 글쓰기를 시작할 때쯤, 나는 19세기 식물 탐험가들에 대한 뜨거운 열정으로 온전히 불타올랐다. 3년 전만 해도 나는 19세기의 식물 탐사에 대해서는 심지어 들어 본 적도 없었다. ── 내가 원한 것은 그저 내 뒷마당에 소박한 정원을 하나 가꾸는 것이었다! ── 하지만 이제 나는 식물들, 과학, 진화, 노예 폐지, 사랑, 상실, 그리고 지성을 통한 초월에 다가가는 한 여자의 여정에 대한 거대한 이야기를 쓰고 있었다.

그러니 이 방법은 성공을 거둔 것이다. 하지만 내가 내 주변을 맴돌던 그 모든 호기심에서 나온 조그만 단서도 거부하지 않고, '그래, 해보자!'라고 말했기 때문에 가능했다.

당신이 보다시피 그것 또한 빅 매직인 셈이다.

보다 조용하게, 보다 천천히 진행되는 빅 매직이지만 자칫 실수로 아깝게 지나쳐 버리지 않도록 해야 한다. 그것은 여전히 빅 매직이기 때문이다.

당신은 그저 어떻게 그것을 신뢰할지만 배우면 된다.

결국 모두 '그래!'에 대한 것이다.

흥미롭군요

나에게 가장 큰 영감을 주는 창작자들은 가장 열정이 뛰어난 사람들이라기보다 가장 호기심이 강한 사람들이다.

뜨거운 열정은 밀려왔다가도 이내 사그라들지만, 당신을 지속적으로 일하게 만드는 동력은 호기심이다. 나는 조이스 캐럴 오츠[50]가 거의 매 3분마다 소설 한 편씩 써 내는 것을 — 그것도 그토록 광범위한 주제로 — 좋아한다. 그만큼 많은 것들이 그녀를 매혹한다는 뜻이니까. 나는 제임스 프랑코[51]

50 조이스 캐럴 오츠(Joyce Carol Oates, 1938~): 미국 뉴욕 출신의 작가. 1964년 데뷔한 이래 마흔 편이 넘는 장편 소설을 써낸 다작의 작가로, 1978년부터 프린스턴 대학교 교수로 재직하고 있다. '로자먼드 스미스'와 '로런 켈리'라는 필명으로도 여러 작품을 썼고, 장편 소설 외에도 희곡, 단편 소설, 시, 청소년 및 어린이 문학 등 거의 모든 문학 장르를 석권하며 다양한 주제의 작품을 발표하고 있다. 전미 도서상을 수상한 『그들(Them)』(1969), 퓰리처상 최종 후보에 오른 『블랙 워터(Black Water)』(1992), 브램 스토커 소설상을 수상한 『좀비(Zombie)』(1995), 『초록 눈 프리키는 알고 있다(Freaky Green Eyes)』(2003) 등 국내에도 여러 작품과 에세이가 소개되었다. 2010년 국립 인문학 훈장을 수여받았고, 2012년에는 한평생 문학에 기여한 공로를 기리는 스톤 상 수상자로 지목되었다.
51 제임스 프랑코(James Franco, 1978~): 미국 캘리포니아 출신의 영화 및 드라마 배우. 바쁜 영화 촬영 사이에 꾸준히 학업을 병행하는 것으로도 유명한데, 2008년에 UCLA에서 영문학을 전공하며 졸업한 이후 2010년 컬럼비아 대학교에서 창작 문학 석사 학위를 받았다. 2011년에

가 마음 가는 대로 필모그래피를 쌓으며 어떤 역할이든 자신이 원한다면 냉큼 맡아 버리는 것을 좋아한다. (1분 동안은 진지한 정극, 그다음은 과도한 발랄함이 돋보이는 희극으로) 왜냐하면 그는 자신이 연기하는 모든 작품마다 오스카 상을 받아야 되는 것은 아니라는 점을 인식하고 있기 때문이다. 그리고 작품 활동 사이 짬이 날 때마다 예술, 패션, 학술, 그리고 글쓰기 분야에서도 자신이 가진 흥미를 추구하는 모습을 좋아한다.(그가 자신의 분야 바깥에서 보여 주고 있는 창조성은 썩 괜찮은가? 상관없다! 나는 그저 그 청년이 자기가 원하는 게 무엇이든 거침없이 해 나가는 모습이 좋을 뿐이다.) 나는 브루스 스프링스틴[52]이 거대한 공연장에서 제창하는 게 어울리는 웅장한 노래만 작곡하는 게 아니라, 한때 앨범 하나를 통째로 존 스타인벡[53] 소설에 기반하여 만든 적도 있다는 게 좋다. 나는 피카소가

는 길버트의 모교인 뉴욕 대학교에서 강사로 활동하기도 했고, 현재 예일 대학교 영문학 박사 과정을 밟고 있다.
52 브루스 스프링스틴(Bruce Springsteen, 1949~): '보스'라는 별명으로 불리기도 하는 미국을 대표하는 싱어송라이터. 뉴저지에서 태어나 1972년 E 스트리트 밴드를 결성하여 활동을 시작했다. 1984년 발표한 앨범 「Born in the U.S.A.」가 세계적인 성공을 거두었으며, 1994년 영화 「필라델피아」의 주제가 「Streets of Philadelphia」로 아카데미 음악상을 수상했다. 전부 20개의 그래미 상, 2개의 골든 글로브 상을 수상했다.
53 존 스타인벡(John Steinbeck, 1902~1968): 미국 캘리포니아 출신의 소설가. 포크너와 헤밍웨이를 잇는 미국의 대표적 문호로 여겨진다. 불평등한 사회 구조에 기인한 미국 노동자들의 가난하고 고단한 삶을

도예 분야에까지 손을 뻗쳐서 조물조물 도자기를 만들어 낸 게 좋다.

나는 마이크 니컬스[54] 감독이 그의 수많은 다작 영화 경력에 대해 얘기하는 것을 들었는데, 그는 늘 자신이 만든 실패작들을 볼 때가 정말 흥미롭다고 말했다. 심야 시간대의 텔레비전에서 그런 졸작들 중 하나가 상영되는 걸 볼 때마다, 그는 채널을 돌리지 않고 자리에 앉아 자신이 만든 작품을 쭉 지켜본다고 한다. ──성공작이 상영되는 경우에는 절대 이런 일을 하지 않는다. ──그는 호기심 어린 눈으로 영화를 관람하며 생각한다. '참 흥미롭네, 어떻게 저 장면이 제대로 연출되지 못한

─────────

사실주의적 시각으로 묘사한 작품들을 썼으며, 『생쥐와 인간(Of Mice and Men)』(1937), 『분노의 포도(The Grapes of Wrath)』(1939), 『에덴의 동쪽(East of Eden)』(1952) 등의 대표작들이 있다. 1940년 퓰리처상을, 1962년 노벨 문학상을 수상했다.

54 마이크 니컬스(Mike Nichols, 1931~2014): 독일 베를린 태생으로 미국에서 활동한 영화감독. 다양한 장르를 넘나들며 배우들의 잠재된 연기력을 최대한 끌어내는 감독으로 유명하다. 1966년 엘리자베스 테일러와 리처드 버튼이 주연한 「누가 버지니아 울프를 두려워하랴?(Who's Afraid of Virginia Woolf?)」를 연출하고, 이어서 1967년 더스틴 호프만 주연의 「졸업(The Graduate)」으로 아카데미 감독상을 수상하며 할리우드의 화려한 신예로 등극했다. 「캐치-22(Catch-22)」(1970), 「워킹 걸(Working Girl)」(1988), 「클로저(The Closer)」(2004) 등을 포함하여 많은 영화를 연출했으며, 전부 마흔두 차례 아카데미 후보작에 올랐고 일곱 개의 아카데미 상을 수상했다. 2001년 국립 예술 훈장을 수여받고, 2010년 미국 영화협회 평생 공로상 수상자로 지목되었다.

걸까……'

수치심도 절망감도 아닌 ─ 그냥 모든 것들을 흥미로운 시
선으로 보게 되는 감각. 예를 들어, 어느 때는 하고 있는 작업
이 술술 풀리고 어느 때는 좀처럼 뜻대로 잘 되지 않는다는 게
재미있지 않나? 가끔씩 나는 고통받는 예술가의 삶과 평온한
예술가의 삶은 그저 '형편없다.'라는 단어와 '흥미롭다.'라는 단
어 차이에 지나지 않는다고 생각한다.

흥미로운 결과들이란, 어쨌거나 실은 형편없는 결과와 겉
으로는 다를 바 없지만 그에 따르는 상당한 분량의 감정 소모
를 확 줄이고 난 상태를 말한다.

나는 많은 사람들이 '흥미롭다.'라는 단어에 대한 두려움
때문에 창조적 삶의 추구를 그만둔다고 생각한다. 내가 가장
좋아하는 명상 치료 강사인 페마 초드론[55]은 이런 말을 한 적
이 있다. 명상 훈련을 할 때, 그녀가 보기에 가장 큰 문제점은
바로 이제 막 본격적으로 상황이 흥미로워지려고 하는 시점에

55 페마 초드론(Pema Chödrön, 1936~): 미국 뉴욕 태생의 티베트 불
교 승려. 가톨릭 가정에서 태어나 캘리포니아 주립 버클리 대학교에서
영문학 학사, 초등 교육학 석사 학위를 받았으며, 인생의 의미를 찾아
티베트 불교에 귀의했다. 전통의 금강승 수행 과정을 완수하여 비구니
자격을 받은 최초의 미국인이며, 현재는 본인 이름의 재단을 설립해 포
교 활동을 하는 한편 캐나다 노바스코샤 감포 사원의 주지승으로 봉사
하고 있다. 『지금 있는 곳에서 시작하라(Start Where You Are)』(1994),
『잠시, 멈춤(Taking the Leap)』(2009) 등 불교 명상과 마음 수행을 주제
로 한 많은 저서가 있다.

사람들이 그 훈련을 중단해 버린다는 것이다. 즉 그들의 내면 상황이 더 이상 편안하지 않고, 고통스럽거나, 지루하거나, 혹은 불안해지기 시작하면 그들은 곧 명상을 그만둬 버린다. 마음속에서 자신들을 두렵게 하거나 다치게 하는 무엇인가를 보자마자 그냥 곧바로 달아나는 것이다. 그래서 그들은 맛깔나게 좋은 부분, 거칠고 생생한 부분, 변형을 거치는 부분을 놓치고 만다. 어려움과 고난을 밀고 넘어서서, 우리 내면에 존재하지만 아직 미처 탐색하지 못했던 새롭고 신선한 우주를 찾아서, 찬란한 그곳에 입성하게 되는 부분 말이다.

아마도 당신 삶의 다른 중요한 측면들에서도 마찬가지일 것이다. 당신이 추구하는 게 무엇이든, 당신이 찾고 있는 게 무엇이든, 당신이 창조하고 있는 게 무엇이든 너무 일찍 포기하지 않도록 주의하라. 내 친구인 롭 벨[56] 목사님이 경고하듯이, "당신을 변화시킬 능력을 가장 많이 지니고 있을 경험과 상황 들을 너무 서둘러 통과해 버리진 마세요."

상황이 더 이상 쉽고 편안하지 않거나, 혹은 지금처럼 즉각

[56] 롭 벨(Rob Bell, 1970~): 미국의 작가, 강연가. 미시건의 마스 힐 성경 교회를 개척한 이래 12년간 엄청난 규모로 교회를 성장시킨 목회자이기도 하다. 전통 신학 견해에 이의를 제기하는 파격적인 성경 해석과 대중적이고 친숙한 내용의 설교를 담아《뉴욕 타임스》베스트셀러에 오른 『사랑이 이긴다(Love Wins)』(2011)를 비롯하여 여러 저서를 발표했다. 2011년《타임》이 선정한 '세계의 영향력 있는 인물 100인' 목록에 이름을 올렸다.

적인 보상이 따르지 않는 순간이 오더라도 당신의 용기를 떠나 보내지 말라.

왜냐하면 그 순간이 바로?

흥미로운 것들이 시작되는 순간이기 때문이다.

배고픈 유령들

당신은 실패를 겪게 될 것이다.

참 기분 나쁜 일이고, 나도 이렇게 말하는 게 싫지만 사실이다. 당신은 창조적인 위험을 무릅쓸 것이고, 가끔씩 그것은 좋은 결과가 아닐 것이다. 나도 예전에 책 한 권 분량의 글을 끝까지 쓰고도 결과물이 도저히 제대로 나와 주지 않아 망친 적이 있었다. 성실하게 일해서 완성했지만 정말이지 잘 풀리지 않았고, 결국 그냥 내다 버리는 것으로 그 일을 마무리했다.(왜 제대로 안 풀렸는지는 나도 모른다! 어떻게 알겠는가? 내가 무슨 책 검시관이라도 되나? 책의 사인을 밝혀내는 전문 자격도 내게는 없다. 그냥 아무리 해도 잘되지 않았다!)

실패는 나를 슬프게 하고, 나를 낙담시킨다. 낙담은 자기혐오감을 느끼게 하거나, 혹은 다른 사람들에게 짜증을 느끼게 만든다. 하지만 내 인생의 이 시점에서 나는 수치, 분노, 무력감이 펑펑 도는, 말 그대로 죽음의 소용돌이 속으로 곤두박질치지 않고도 나 자신의 실망감 속에서 어떻게 차근차근 길을

찾는지를 배워 알고 있다. 그 이유는, 인생의 이 시점에 도달하고 나면 실패를 겪을 때마다 나의 어떤 부분이 고통스러운지를 잘 이해하게 되었기 때문이다. 그건 오직 내 자아일 뿐이다.

그렇게 간단하다.

자, 나는 대체로 인간의 자아에 대해 그 어떤 불만도 갖고 있지 않다. 우리 모두에겐 자아가 있다.(우리 중 몇몇은 심지어 두 개를 갖고 있기도 한다.) 기본적인 인간 생존을 위해 두려움을 필요로 하듯이, 당신은 또한 자기 정체성의 본질적인 윤곽을 틀 잡아 주는 자아를 필요로 한다. 자아는 당신이 자신의 개인성을 선언하고, 자신의 욕구들을 정의하고, 자신이 무엇을 더 좋아하는지 선호도를 이해하고, 당신의 경계를 수호한다. 단순하게 말해, 당신의 자아는 당신을 당신이게끔 만들어 준다. 그런 자아가 없다면 당신은 확실한 형태를 갖추지 못한 얼룩 한 조각에 지나지 않는다. 그러므로 사회학자이자 저자이기도 한 마사 벡57이 자아에 대해 한 말을 인용하면, "그것

57 마사 벡(Martha Beck, 1962~): 미국 유타 출신의 사회학자, 강연가, 저술가. 하버드 대학교에서 동아시아학과 사회학을 전공했으며, 2005년 과거에 성적으로 학대받았던 피해자로서 이를 극복한 경험을 회고한 『성인들을 뒤로하고: 어떻게 나는 몰몬교를 버리고 믿음을 되찾았는가(Leaving the Saints: How I Lost the Mormons and Found My Faith)』가 베스트셀러가 되며 대중의 주목을 받았다. 현재 《오프라》 칼럼니스트로 활동 중이며, 『여유의 기술(The Joy Diet)』(2003), 『길을 헤매다 만난 나의 북극성(Finding Your Own North Star)』(2011) 등 많은 저서가 있다.

을 집에 남겨 두고 외출하진 마세요."

　하지만 당신의 자아가 상황을 전적으로 운영하도록 내버려 두면 안 된다. 그러면 자아는 만사를 무기력하게 만들어 버릴 테니까. 당신의 자아는 명령을 받들 때는 멋진 하인이지만 명령을 내리는 주인으로서는 형편없는 존재다. 왜냐하면 당신의 자아가 원하는 것이라고는 오직 보상, 보상, 더 많은 보상뿐이기 때문이다. 그리고 만족에 이를 만큼 충분한 보상은 애초 존재하지 않기에, 당신의 자아는 어차피 언제나 실망할 것이다. 제대로 처리되지 못한 채 남겨지는 이런 종류의 실망감은 당신을 저 내부에서부터 곪게 만들 것이다. 이렇게 억제되지 못한 자아는 불교에서 "배고픈 유령(아귀, 餓鬼)"이라 칭하며 ── 영원히 굶주리면서 수요와 탐욕으로 끊임없이 울부짖는다.

　이런 종류의 갈구는 우리 내면에 공통적으로 깃들어 있다. 우리는 모두 그 광기 어린 아귀의 존재를, 우리의 내면 깊숙한 곳에 살고 있으면서 무엇으로도 만족하기를 거부하는 그 존재를 은밀히 가지고 있다. 나도 당신도 우리 모두는 그 아귀를 품고 있는 것이다. 하지만 내가 마음을 다잡을 때 쓰는 가호의 말은 이렇다. 나는 내가 오직 내 자아로만 이루어지지 않았다는 것을 안다. 나는 또한 영혼이기도 하니까. 그리고 나는 내 영혼이 보상이나 실패에 대해 한 톨만큼도 신경 쓰지 않는다는 것을 안다. 내 영혼은 달콤한 꿈결처럼 칭찬의 말이나 혹은 비평을 받게 될 두려움을 방편 삼아 이리저리 인도되지 않는다. 내 영혼은 그러한 개념에 해당하는 적절한 언어조

차 가지고 있지 않다. 영혼을 돌볼 때면, 나는 그것이 내 자아가 평생 제공하는 것보다 훨씬 광활하고 매혹적인 안내의 원천이 된다고 생각한다. 왜냐하면 내 영혼이 갈망하는 것은 오직 한 가지, 경이로움뿐이기 때문이다. 그리고 경이감에 이르는 가장 효과적인 통로는 창조성이므로 나는 그곳을 내 피신처로 삼고, 창조성은 내 영혼에게 영양분을 공급한다. 그러고 나면 그 배고픈 유령은 쥐 죽은 듯 잠잠해진다. 그렇게 함으로써 나 자신의 가장 위험한 부면으로부터 나를 구출해 낸다.

그러니 내 안의 그 불안정한 목소리가 불만을 표하며 일어날 때마다 나는 이렇게 말할 수 있다. "아, 내 자아구나! 내 오래된 친구, 바로 거기 있었구나!" 내가 비평을 받을 때, 나 자신이 분노와 심통, 혹은 방어적인 태도로 반응하는 것을 깨닫는 것도 마찬가지다. 그건 그저 불처럼 화를 내면서 자신의 힘을 시험하는 내 자아일 뿐이다. 그러한 상황들에서 나는 내 고조된 감정을 스스로 조심스럽게 지켜보는 법을 배워 왔지만 너무 진지하게 받아들이지는 않으려 한다. 왜냐하면 상처받은 것은 오직 나의 자아뿐이라는 것을 아니까. 내 영혼은 절대로 그런 일에 상처 입지 않는다. 그것은 그냥 복수하고 싶어 하는, 혹은 더 큰 상을 받고 싶어 하는 내 자아에 지나지 않는다. 나를 비방하는 사람을 상대로 트위터 대란을 일으키고 싶은 것도, 혹은 모욕을 받았을 때 한참이나 부루퉁해 있는 것도, 혹은 원하는 결과를 얻지 못해 의분에 사로잡혀 그 일을 그만둬 버리는 것도 모두 내 자아의 소산이다.

그러한 시간들이 올 때마다 다시 한번 내 영혼에게 회귀하며 언제나 나는 내 삶의 균형을 잡는다. 나는 내 영혼을 향해 묻는다. "그러면 네가 원하는 건 뭐야? 내 소중한 친구."

대답은 언제나 같다. "더 많은 경이로움을 부탁해."

내가 그 방향으로 움직이는 한 — 경이감 쪽으로 — 나는 내 영혼만큼은 언제나 내가 잘 지켜 낸다는 것을 알 테고, 그것이 가장 핵심이 되는 지점일 것이다. 그리고 창조성은 여전히 내게 경이감에 이르는 가장 효과적인 방법이므로 나는 그것을 선택한다. 나는 그 모든 외부적인 (그리고 내부적인) 소음과 방해물들을 차단하고, 또다시 창조성이 기다리고 있는 내 영혼의 집으로 돌아간다. 왜냐하면 그 경이감의 원천이 없다면 나는 오직 불행한 결말을 맞을 수밖에 없기 때문이다. 창조성이 없다면 나는 영원히 채워지지 않는 불만족 상태에서 이 세상을 방황하고 다닐 것이다. 천천히 부패해 가는 고깃덩어리 육신에 갇혀서, 평생 울부짖는 아귀에 지나지 않는 존재가 되어서.

그리고 유감스럽게도 그것은 나에게 전혀 바람직한 효과를 가져오지 않을 것이다.

뭔가 다른 일을 하라

지속적으로 창조적인 삶을 살아가기 위해서 어떻게 하면

실패감과 수치심을 떨칠 수 있을까?

무엇보다 먼저 당신 자신을 용서하라. 만약 당신이 무엇인가를 만들었는데 제대로 풀리지 않았다면, 그냥 마음을 비우고 놓아주라. 당신은 그저 이제 막 일을 시작한 초보자에 지나지 않음을 명심하라. 심지어 당신이 50년째 일해 왔더라도. 이 삶에서 우리는 모두 초보자들이며, 다들 초보자로서 삶을 마감하게 될 것이다. 그러니 그쯤에서 손을 떼고 그 일을 흘려보내라. 지난 프로젝트는 잊고, 마음을 활짝 열고 다음 작업을 찾아라. 예전에 《GQ》 기자로 일했을 시절에, 나의 편집장이던 아트 쿠퍼[58]는 내가 5개월 동안 작업해 온 기획의 기사 한 꼭지를 읽어 보더니(참고로 그것은 세르비아 정치에 대해 면밀하게 조사한 현지 취재 기사였고, 잡지사에서도 나름 상당한 금액을 들인 기획이었다.), 한 시간 후 내게 돌아와 이 같은 반응을 보였다. "이건 아무 쓸모가 없어. 앞으로도 절대 가망이 없을 거야. 자네에겐 이 이야기를 쓸 만한 능력이 없어 보여. 나는 자

58 아트 쿠퍼(Art Cooper, 1937~2003): 미국 뉴욕 출신의 언론인, 잡지 편집자. 펜실베이니아 주립 대학을 졸업하고 1967년부터 《타임스》, 《뉴스위크》, 《펜트하우스》, 《패밀리 위클리》를 거치며 경력을 쌓았다. 1983년부터는 《GQ》에 자리 잡았으며 2003년에 은퇴를 선언하기까지 20년간 터줏대감 편집자로 활동했다. 기존 패션 전문지에 머물러 있던 잡지의 성격을 확장하여 전반적인 남성 라이프 스타일과 시사 이슈를 함께 다루는 종합지로 발전시켰으며, 그 과정에서 다양한 범주의 기고 작가들을 활발히 섭외하고 이들의 역량을 길러 내는 데 일조했다.

네가 이 일을 하느라 지금부터 단 1분이라도 더 시간을 낭비하지 않았으면 해. 그러니 이제 이 일은 그만두고 즉시 그다음 임무로 넘어가길 바라네."

내게는 당연히 충격적이고 돌연한 일이긴 했지만, 맙소사 — 이 엄청난 **효율성**이라니!

순순히 나는 다음 임무로 넘어갔다.

그다음, 그다음, 그다음 — 언제나 그다음에 주어진 것을 향해.

계속 움직이면서, 계속 앞으로 진행하면서.

당신이 무엇을 하든, 당신의 실패에 너무 오래 머물지 않도록 노력하라. 당신에게 닥친 재앙을 부검하듯 일일이 뜯어볼 필요는 없다. 그것이 다 무슨 의미인지 당신이 알아야 하는 것도 아니다. 창조성의 신들은 우리에게 그 어떤 것도 설명할 의무가 없다는 것을 기억하라. 당신의 실망감을 간직하고, 그것을 있는 그대로 받아들인 후 그다음으로 넘어가라. 그 실패를 잘게 썰어서 다음 프로젝트를 위한 미끼로 사용하라. 언젠가는 모든 것들이 한꺼번에 이해될 날이 올 수도 있다. 보다 나은 곳으로 가 닿기 위해, 당신이 왜 그 엉망진창을 겪어야 했는지. 하지만 어쩌면 결코 이해하지 못한 채 끝날 수도 있다.

뭐, 그러라지.

어쨌든 새로운 것으로 넘어가라.

무슨 일이 생기든지 계속 바삐 움직여라.(17세기 영국의 학

자인 로버트 버튼59은 어떻게 우울감을 이겨 내는지에 관하여 언제나 내게 현명한 충고를 해 준다. "홀로 고립되지 말고, 한가해지지 마라.") 무엇인가 할 일을 찾아보라. ── 무엇이든, 심지어 완전히 다른 분야의 창작이라도 ── 그렇게 해서 당신 마음에 일렁이는 불안과 압박감을 덜어 보라. 예전에 나는 책 한 권을 작업하느라 힘겹게 씨름할 때, 그냥 내 마음속에서 좀 다른 종류의 창조성을 일깨워 볼까 싶어 데생 강좌에 등록한 적이 있다. 그림을 잘 그리지 못하지만 상관없었다. 중요한 것은 내가 어느 정도는 예술적 활동에 계속 참여하고 있었다는 점이다. 나는 창조적 영감을 찾아 그에게 가 닿기 위해 가능한 모든 수단을 동원하면서, 나 자신의 창작 주파수를 이리저리 맞추었다. 결국 충분할 만큼 그림을 그리다 보니 글쓰기가 다시 자연스럽게 흘러가기 시작했다.

아인슈타인은 이 전략을 일컬어 "조합하는 놀이(combinatory play)"라 불렀다. 어느 한 정신적 활동에 손을 대어 다른 쪽 정신적 활동 분야에서 닫혀 있던 부분을 여는 행위. 그런 이유로 그는 수학 문제를 푸는 데 어려움을 겪을 때마다 종종 바이올린을 연주하곤 했다. 몇 시간 동안 바이올린 소나타를 연주하고 나면 대개 필요로 하던 답을 자연스레 찾아낼 수 있었다.

59 로버트 버튼(Robert Burton, 1577~1640): 영국 옥스퍼드 대학에서 연구한 학자로, 우울에 대해 고찰한 유명한 고전 『멜랑콜리의 해부(The Anatomy of Melancholy)』(1621)를 남겼다.

이 조합 놀이가 보여 주는 마술 같은 효과의 비법은, 내 생각에는 그것이 기존 활동에서 오는 부담감을 줄여 당신의 자아와 두려움이 겪는 불안한 소동을 최소화하기 때문일 것이다. 예전 내 친구 중 재능을 갖춘 젊은 야구 선수가 있었다. 그는 지나치게 신경을 쓴 탓에 시합에 나설 때마다 잔뜩 주눅이 들었고, 그가 선발된 게임은 형편없이 무너져 내렸다. 그래서 그는 야구를 그만두고 대신 1년간 축구를 했다. 그는 뛰어난 축구 선수는 되지 못했지만 축구를 좋아했고, 경기에서 질 때도 별로 의기소침해지지 않았다. 왜냐하면 그의 자아가 이런 사실을 잘 알고 있었기 때문이다. "야, 이게 내 전문 종목이라고 한 적 없거든?" 중요한 것은 그가 그 무엇이든 신체 활동에 꾸준히 투신하고 있다는 점이었다. 그렇게 해서 본래의 활력을 회복하고, 그의 머릿속에 복잡한 상념들을 다 떨쳐 버리고 쉽고 가볍게 움직이는 몸의 감각을 되찾으려 했다. 어쨌든 그 자체로 재미있었다. 1년간 그저 재미로 축구공을 차고 나서 그는 다시 야구로 복귀했다. 그리고 다시 경기를 해낼 수 있었다. 그의 실력은 예전보다 좋아졌고 플레이는 그 어느 때보다 쉽고 가벼웠다.

다시 말하자면, 만약 당신이 하고 싶은 일을 잘할 수 없다면 뭔가 다른 일이라도 하라.

개를 산책시키고, 당신의 집 밖 거리에 떨어진 쓰레기를 깨끗이 주워라. 다시 개를 산책시키러 나가고, 복숭아 파이를 굽고, 반짝반짝 빛나는 색색의 매니큐어로 조약돌들을 색칠하여

한 곳에 쌓아 보라. 당신은 그런 일들이 그저 시간을 빼앗는 잡무라 생각할지도 모른다. 하지만 ── 올바른 의도로 행한다면 ── 그것들은 작업의 지연이 아니라 창작을 촉진시키며 당신을 바삐 움직이게 하는 운동이 된다. 그리고 그 어떤 운동이든 당신을 움직이게 만드는 것은 무기력에 젖은 타성을 이겨낸다. 왜냐하면 창조적 영감이란 언제나 활발한 운동성에 이끌려 오기 때문이다.

그러니 당신의 양팔을 힘차게 좌우로 흔들어 보라. 무엇인가 만들어 내라. 일을 하라. 어떤 일이든 해 보라.

그 어떤 창조적인 행위로 자신에게 주의를 불러일으켜 보라. 그리고 ── 무엇보다도 ── 만약 당신이 그 영광스러운 소동을 충분히 부리면, 창조적 영감이 결국 당신에게로 다시 돌아올 것임을 꼭 믿으라.

당신의 자전거를 색칠하라

호주의 작가이자 시인이자 비평가인 클라이브 제임스[60]는,

60 클라이브 제임스(Clive James, 1939~): 호주 태생의 작가로, 1962년 이후에는 영국으로 거처를 옮겼다. 박학다식하며 다재다능한 면모로 여러 채널의 텔레비전 쇼 패널에 참여하는 한편, 자신의 이름을 건 쇼의 호스트 역할을 맡아 방송계에서도 왕성하게 활동한 작가다. 작가 자신의 자전적 이야기를 풀어놓은 「미심쩍은 회고록(Unreliable Memoirs)」

자신이 어떻게 해서 한때 닥친 끔찍한 창작의 슬럼프를 극복하고 용케 다시 일을 손에 잡았는지에 대한 완벽한 이야기 하나를 들려준다.

엄청난 실패를 겪고 나서 (그는 런던 무대에 올릴 연극을 하나 썼는데, 그 결과 평단으로부터 혹독한 악평을 받았을 뿐 아니라 그의 가족들을 경제적 파산에 처하게 만들었고, 몇몇 소중한 친구와의 관계도 잃고 말았다.) 제임스는 절망감과 수치의 깊은 늪에 빠져들었다. 연극 공연이 종료되고 나서 그는 종일 자기 집 소파에 앉아 눈앞의 벽만 하염없이 쳐다봤다. 쓰디쓴 모멸감과 굴욕감을 곱씹는 것 외에는 아무 일도 하지 않고 멍하니 시간을 보냈다. 그동안 어떻게든 가계를 꾸리며 가족을 돌본 것은 그의 아내였다. 그는 이제 자신이 어떻게, 감히 무슨 용기로 그 어떤 내용이든 글을 쓸 수 있을지 상상조차 하기 힘들었다.

하지만 이 저주 같은 슬럼프가 한동안 이어지고 나서, 제임스의 어린 딸들이 그에게 어떤 사소하고도 일상적인 부탁을 하면서 마침내 그의 우울한 비탄에 끼어들었다. 딸들은 자기들이 타는 낡고 허름한 중고 자전거를 아버지가 약간 더 보기 좋게 만들어 줄 방법이 없느냐고 물었다. 의무감에서 (하지만 기쁘게는 아니고) 제임스는 마지못해 그 부탁을 받아들였다. 그는

시리즈가 가장 대표적인 작품으로 꼽히며, 논픽션, 시, 소설, 희곡 등 다양한 문학 장르에 걸쳐 여러 작품을 남겼다. 2010년 영국 왕립 문학회의 회원으로 추대받았고, 2012년 문학과 미디어에 기여한 공로를 기리는 CBE 작위를 받았으며, 2015년 바프타에서 특별 공로상을 수상했다.

　　　　빅매직

소파에 파묻혀 있던 몸을 간신히 일으켜 그 작업에 착수했다.

먼저 그는 딸들의 자전거 본체를 화사한 빨간색 페인트로 칠했다. 그러고 나서 바퀴 살은 서리가 내린 듯한 은색으로, 안장을 받치는 기둥은 이발소 간판처럼 색색의 줄무늬로 칠했다. 거기서 멈추지 않았다. 페인트가 다 마르자, 그는 자전거 전체에 금빛, 은빛으로 빛나는 수백 개의 작은 별들을 그려 넣었다. 아주 아름답고 정교하게 그려진 별자리들. 딸들은 도대체 아버지가 언제 작업을 끝마칠지 몰라 안달하며 재촉했지만, 제임스는 자전거 구석구석까지 펼쳐진 다양한 모양의 별무리를 ("십자 모양의 별들, 육망성 모양의 별들, 그리고 매우 드물게 그려 넣은, 여덟 개의 꼭짓점을 지닌 별들과 그 주변에 콕콕 찍은 작은 점들") 그리는 그 일을, 그 순간만큼은 도저히 손에서 뗄 수 없는 자신을 발견했다. 그 어떤 내용이든 믿기 힘들 만큼 만족감을 주는 일이었다. 드디어 그가 그 작업을 완성했을 때, 딸들은 마치 마법처럼 단장한 새 자전거를 타고 그 눈부신 효과에 엄청난 흥분을 느끼며 열렬하게 페달을 밟아 쏜살같이 멀어져 갔다. 그리고 그 위대한 작가는 자리에 앉아 그들을 지켜보며, 이제 자신은 또 무엇을 해야 할지 처연히 생각해 보았다.

다음 날, 딸들이 이웃에 사는 꼬마 여자 친구 한 명을 집으로 데려왔다. 소녀는 혹시 제임스 아저씨가 자기 자전거에도 작은 별들을 그려 줄 수 있는지 간곡히 물었다. 그는 그 부탁을 들어주었다. 자신에게 요청된 것이 나름 창조적인 가치를

지닌 것이라 믿었고, 그 미세한 단서를 따라갔다. 그가 작업을 끝내자 다른 아이가 나타났고, 또 다른 아이가, 그다음에 다른 아이가 이어졌다. 곧 제임스의 집 앞에는 작은 꼬마들이 줄을 지어서, 그들의 소박한 자전거들이 우주의 별빛 가득한 어떤 예술 작품으로 화려하게 변신하기를 기다리게 되었다.

그렇게 현 세대에서 가장 위대한 작가들 중 한 사람이, 몇 주 동안 자기 집 앞 주차로 앞에 쭈그려 앉아 그 동네 모든 꼬마들의 자전거에 수천 개의 빛나는 작은 별들을 그려 넣고 있었다. 작업을 하면서 그는 천천히 하나의 위대한 발견에 이르렀다. 그가 깨달은 것은 다음과 같았다. "실패에는 어떤 중요한 기능이 있다. 그것은 당신이 정말 무엇인가를 계속 만들어 내고 싶어 하는지를 물어본다." 스스로 놀랍게도, 제임스는 이 질문에 대한 자신의 대답이 '그렇다.'라는 것을 깨달았다. 그는 정말로 계속 무엇인가를 창조해 내고 싶었다. 그 순간만큼은, 그가 만들고 싶었던 것은 바로 아이들의 자전거에 그리고 있는 아름다운 천궁의 별자리들뿐이었다. 하지만 그 작업을 해 나가면서, 그의 내면에서는 무엇인가가 차츰 치유되며, 그 안의 무엇인가가 다시 활력을 찾고 삶으로 돌아오고 있었다. 왜냐하면 마지막으로 부탁받은 자전거가 다 꾸며졌을 때, 그리고 그가 몸소 그려 낸 우주의 모든 별들이 성실하고 꼼꼼하게 제자리에 다 칠해졌을 때, 제임스는 마침내 이런 생각을 하게 되었기 때문이다. 언젠가 나는 이것에 대해 글을 쓸 거야.

바로 그 순간, 그는 자유로워졌다.

실패의 굴레는 떠나가고 창작자가 다시 귀환한 것이다.

뭔가 다른 소일거리를 함으로써 — 그리고 전심전력으로
그 일을 함으로써 — 그는 깊은 늪과 같던 무기력의 지옥에서
벗어나, 다시금 창조성의 위대한 마법 속으로 곧장 회귀했다.

맹렬한 신뢰

창조성에 대한 신뢰의 최종적인 — 그리고 가끔은 어려운
— 단계는, 바로 작업을 완성하고 나면 당신 스스로 그것을 이
세상에 가져와서 당당히 내보이는 것이다.

여기서 말하는 신뢰란 가장 강력하고 맹렬한 종류의 신뢰
다. 이것은 "난 내가 확실히 성공을 거두리라고 생각해요."라
고 말할 때의 신뢰가 아니다. 왜냐하면 그것은 거칠 만큼 맹렬
하다고 할 수 있는 신뢰가 아니라, 그저 해맑고 순수한 신뢰이
기 때문이다. 나는 당신이 그런 순수함은 잠시 옆으로 제쳐 두
고 그보다 훨씬 알싸하니 상쾌하고 더욱 강력하게 그 대상을
옭아매는 신뢰의 영역으로 들어가기를 권한다. 내가 이미 말했
듯, 그리고 우리 모두가 마음 깊은 곳에서는 잘 알고 있듯 창
작의 세계에서는 노력 끝에 탄생한 작업이 반드시 성공한다는
보장이 없다. 당신을 위해서든, 나를 위해서든, 그 누구를 위해
서든 그런 것은 존재하지 않는다. 지금 당장도, 그 언제라도.

그래도 상관없이 당신은 어쨌거나 당신의 작업물을 내보

일 것인가?

나는 최근 어떤 여자분과 대화를 나누다 이런 말을 들은 적이 있다. "저는 저만의 책을 써낼 준비가 거의 다 되었는데요. 제가 원하는 결과가 나오도록 과연 온 우주가 허락해 줄지 믿음이 안 가요."

글쎄, 내가 그녀에게 무슨 말을 해 주겠는가? 나는 찬물을 끼얹는 사람이 되고 싶진 않지만, 우주는 그녀가 원하는 결과를 아예 허락하지 않을 수도 있다. 의심의 여지없이 우주는 그녀에게 어떤 종류든 결과는 내어 줄 것이다. 영적인 마음을 지닌 사람들이라면 아마도 우주가 그녀에게 필요한 결과를 가져다줄 것이라고 주장할지 모른다. 하지만 어쨌든 그것은 그녀가 원하는 결과가 아닐 수도 있다.

맹렬한 신뢰는 뭐가 되든 당신이 작업한 것이 있다면 밖으로 내어 놓으라고 요구한다. 왜냐하면 맹렬한 신뢰는 그 작업이 불러오는 결과가 어떻든 사실상 상관없다는 것을 알기 때문이다.

결과는 상관을 끼칠 수조차 없다.

맹렬한 신뢰는 당신이 다음과 같은 진실 안에서 꿋꿋이 선 채 버티라고 요구한다. "당신은 그 결과에 상관없이 충분한 가치가 있어. 소중한 사람아, 당신은 그 결과에 상관없이 계속해서 당신의 작업을 만들어 낼 거야. 당신은 그 결과에 상관없이 계속해서 당신의 작업을 다른 이들과 나눌 거야. 당신은 그저 창조하기 위해 태어난 존재거든. 그 결과에 상관없이 창작

과정에서 당신은 스스로의 창조성을 향한 굳건한 신뢰를 결코 잃어버리지 않을 거야. 심지어 그 결과가 당신에게 잘 이해가 가지 않더라도."

지금까지 쓰인 모든 자기 계발서에는 어느 시점에서건 반드시 등장하는 유명한 질문이 있는 것 같다. 이것이다. '만약 당신이 실패할 수 없다는 것을 알게 된다면, 당신은 무엇을 할 것인가?'

하지만 나는 좀 다른 관점으로 그 문제를 봐 왔다. 그래서 역대 가장 날카로운 질문은 바로 이것이라고 본다. '만약 당신이 십중팔구 실패할지도 모른다면, 당신은 무엇을 할 것인가?'

그 일 자체가 너무 좋아서 실패와 성공이라는 단어들이 무관해질 정도로 즐거운 활동이 당신에게 있는가?

당신 자신의 자아보다 더 많이 당신이 사랑하는 것은 무엇인가?

그 사랑에 대한 당신의 신뢰는 얼마나 맹렬한가?

당신은 이 맹렬한 신뢰라는 막무가내 발상에 반박하며 제동을 걸지 모른다. 그것에 저항할 수도 있고, 그 고약한 발상을 마구 두들겨 패고 싶어질 수도 있다. 당신은 이렇게 항의할 수도 있다. "만약 그 결과가 아무것도 아닌 부가치한 것이 될지도 모른다면, 내가 왜 온갖 고생을 겪어 가며 무엇인가를 만들어 내야 하지?"

정답은 언제나 짓궂은 재간꾼의 미소를 띤 채 돌아올 것이다. "그냥 재밌으니까. 안 그래?"

어쨌거나 그러면 당신은 도대체 뭘 하면서 이 지구상에서 시간을 보낼 것인가. 뭔가를 만들어 내지도 않으면서? 재미있는 일도 하지 않고? 당신의 사랑과 호기심을 좇지도 않는다면?

또한 결국에는 언제나 대안이 존재한다. 당신은 자유 의지를 가졌으니까. 만약 창조적인 삶이 당신에게 너무 어렵게 느껴지거나 혹은 너무 적은 보상을 안겨 준다고 생각한다면, 당신은 언제든 그 길에서 빠져나올 수 있다.

하지만 진지하게 말해서, 정말 그러고 싶은가?

왜냐하면 생각해 봐. 그러고 나면 뭘 하지?

자랑스럽게 걷기

20년 전에 나는 어느 파티에서 이름은 벌써 오래전에 잊은, 혹은 아예 처음부터 이름을 알지 못했을 수도 있는 한 남자와 대화한 적이 있다. 가끔씩 나는 이 남자가 오직 내게 이 이야기를 해 주기 위해 내 인생에 잠시 나타난 것은 아닐까 생각한다. 그만큼 그의 이야기는 이후 내내 나에게 즐거운 웃음과 창조적 영감을 주고 있다.

이 남자는 내게 예술가가 되려고 노력 중이라는 자기 남동생에 대해 이야기했다. 그는 동생의 노력에 깊이 감복하여, 자기 동생이 얼마나 용감하고 창조적이며 신뢰감으로 가득한지를 보여 주는 아주 구체적인 일화를 내게 들려주었다. 이제부

터 내가 다시 풀어 볼 이야기의 효과에 맞게, 그의 이야기 속에 등장하는 남동생을 '동생 녀석'이라고 부르겠다.

동생 녀석은 포부에 찬 신예 화가로, 예술적 아름다움과 창조적 영감에 둘러싸여 살기 위해 번 돈을 모두 저축해서 프랑스로 떠났다. 그는 값싼 셋집을 구해 살면서 매일매일 그림을 그렸고, 박물관에 다녔고, 풍경이 인상적이고 아름다운 곳을 찾아 여행했고, 만나는 사람들에게 용기 있게 말을 붙였으며, 자신의 작품을 봐 줄 사람이라면 누구에게나 자신이 그린 그림을 보여 주었다. 어느 오후에 동생 녀석은 카페에서 어느 매력적인 젊은이들 한 무리와 대화를 나누었는데, 알고 보니 어느 화려한 귀족 상류층 자제들이었다. 이 매력적인 귀족 젊은이들은 동생 녀석에게 호감을 갖게 되었고 주말에 루아르 계곡 근교 성에서 개최되는 파티에 그를 초대했다. 그들은 동생 녀석에게 이 파티가 올해 최고의 행사가 될 것이라고 약속했다. 유럽에서 가장 잘나간다는 부자들, 유명인들 그리고 몇몇 유럽 왕족들까지도 그 파티에 참석한다는 것이다. 무엇보다 그 파티는 참석자들이 자기 의상에 들어가는 돈을 아낌없이 쏟아붓는다는 가장무도회 형식이었다. 이런 파티는 놓칠 수 없었다. 옷 멋지게 입고 와요, 그들은 말했다. 와서 같이 놀자고!

잔뜩 들떠서, 동생 녀석은 한 주 내내 파티 의상 준비에 여념이 없었다. 그는 자신이 야심 차게 준비하고 있는 의상이 모든 이들의 찬사가 쏟아지는 아주 멋진 의상이 될 것이라고 확

신했다. 그는 의상을 꾸밀 재료를 찾아 파리를 다 휘젓고 다녔으며, 자신이 만드는 의상의 세부 디자인이나 대담함도 거침없이 과감하게 표현했다. 그러고 나서 그는 차를 한 대 빌려 파리에서 세 시간 거리의 그 성으로 운전을 해서 도착했다. 주차한 차 안에서 주섬주섬 준비한 가장무도회 의상으로 갈아입은 동생 녀석은 성의 현관문까지 이어지는 높은 계단을 올라갔다. 그는 집사에게 자신의 이름을 밝혔으며, 초대 손님 명단에서 그의 이름을 발견한 집사는 깍듯한 태도로 그를 실내로 인도했다. 그렇게 동생 녀석은 드디어 무도회장에 입성했다. 기대감과 설렘으로 고개를 빳빳이 든 채로.

바로 그때 그는 즉시 자신의 실수를 알아차렸다.

파티는 가장무도회가 맞긴 했다. ── 그의 새 친구들이 일부러 그를 오해하게 만든 것은 아니었다. ── 하지만 외국어로 대화하던 그는 통역상 실수로 한 가지 세부 사항을 놓치고 말았다. 특정 주제가 있는 가장무도회였던 것이다. 이번 주제는 '중세의 궁정'이었다.

동생 녀석은 그곳에 바닷가재로 분장을 하고 갔다.

그의 주변에는 유럽에서 가장 부유하고 아름다운 사람들이, 온통 금빛으로 빛나는 화려한 옷과 장신구와 정교하게 만들어진 시대 의상을 걸치고, 각 가문마다 보물로 전해 내려오는 값비싼 보석들을 달고, 훌륭한 오케스트라 선율에 맞춰 왈츠를 추면서 다들 너무나 우아한 모습으로 빛을 발하고 있었다. 한편 동생 녀석은 몸에 딱 달라붙는 빨간색 레오타드와 빨

간색 타이즈를 입고, 빨간색 발레 슈즈를 신고, 스티로폼으로 만든 거대한 빨간 집게발까지 달고 있었다. 그리고 얼굴 역시 빨갛게 칠해져 있었다. 이쯤에서 나는 동생 녀석이 180센티미터가 넘는 장신에 꽤나 호리호리하게 마른 몸매를 지녔다는 것을 밝혀야만 할 것 같다. 길게 흔들리는 한 쌍의 가짜 더듬이까지 머리에 꾸며 달고 있으니, 그는 심지어 자신의 실제 키보다도 훌쩍 커 보였다. 또한 그는 당연히 방 안에 등장한 사람들 중 유일한 미국인이었다.

그는 방 안에 들어서자마자 사람들의 시선이 새로운 참석자에게 집중되어 버리는 계단 꼭대기에서, 모두의 놀라운 시선을 받고 가슴 철렁하는 기분을 느끼며 꽤 오랫동안 망연자실 서 있었다. 그는 하마터면 몹시 부끄러워하며 자리를 피해 달아날 뻔했다. 그 순간에는 그냥 줄행랑을 치는 것이 그나마 택할 수 있는 가장 명예로운 반응처럼 보이기도 했다. 하지만 그는 달아나지 않았다. 어떻게 했는지 모르게 그는 간신히 침착함을 되찾았다. 어쨌건 그는 여기까지 온 것이다. 그는 이 의상을 만들기 위해 한 주 동안 엄청난 노력을 기울였으며, 그렇게 만들어진 의상을 뿌듯하게 생각하고 있었다. 그는 숨을 크게 들이쉬고는 무도회장으로 이어지는 계단을 천천히 걸어 내려갔다.

그는 나중에 이렇게 말했다. 이제 막 경력을 시작하는 초보 예술가로서 그가 겪어 온 경험이, 그토록 상처받기 쉽고 우스꽝스럽게 보일 수도 있는 위험 속으로 기꺼이 자기 존재를 뛰

어들게 할 자격과 용기를 주었다고. 삶에서 어떤 것이 이미 그에게 그가 가진 "그것"이 무엇이든 상관없이, 당당히 세간에 드러내라고 가르쳐 준 것이다. 그가 열심히 만든 것이 그 의상이었으니 그는 그것을 파티에 가져온 것이다. 그가 가진 최선의 것이었고, 그가 가진 전부였다. 그래서 그는 그냥 자신을 신뢰하고, 그의 의상을 신뢰하고, 주어진 상황을 신뢰하기로 마음먹었다.

그가 그곳에 모여 있던 귀족들 무리 속으로 나아갈 때, 침묵이 그 장소에 내려왔다. 왈츠를 추던 사람들은 춤을 멈췄고, 오케스트라도 멈칫거리며 연주를 중지했다. 다른 손님들도 동생 녀석 주변에 몰려들었다. 마침내 누군가 그에게 도대체 당신은 무엇이냐고 물었다.

동생 녀석은 깊이 몸을 숙여 정중히 절하고 나서 이렇게 공표했다. "저는 궁정 랍스터이옵니다."

그러자 좌중의 폭소가 터져 나왔다.

비웃음이 아니라 — 그저 유쾌한 기쁨에서 비롯된 웃음이었다. 그들은 그를 엄청나게 좋아했다. 그의 다정한 상냥함과 괴짜스러움과 빨갛고 거대한 집게발과 형광 스판덱스 타이즈에 감싸인 깡마른 뒷모습까지도 정말 사랑스러워했다. 그는 그들 가운데 나타난 재간꾼이었으며, 그래서 바로 파티의 흥이 집중되는 주인공이 되었다. 나중에 동생 녀석은 심지어 벨기에 여왕의 파트너가 되어 허물없이 함께 춤을 추면서 그날 밤을 마무리했다.

바로 당신도 이렇게 해야 하는 겁니다, 여러분.

정도의 차이는 있지만, 지금까지 내가 만든 모든 것들이, 내게 그 불그죽죽하고 어설픈 홈메이드 랍스터 의상을 입은 채 화려하고 우아한 무도회장에 막 들어선 그 남자가 된 듯한 느낌을 주지 않은 적이라곤 단 한 번도 없었다. 하지만 당신은 개의치 말고 반드시 그 방으로 꿋꿋이 걸어 들어가야 하며, 고개를 드높이 들고 당당히 좌중을 바라봐야 한다. 당신은 해낸 것이다. 당신은 창작의 최종 단계로서 자신의 작품을 만인 앞에 공개했다. 그것에 대해 절대 사과하지 말고, 변명하지 말고, 부끄러워하지 말라. 당신은 당신이 아는 지식의 범주 내에서 가장 최선의 노력을 다한 것이며, 당신에게 주어진 시간 내에 당신이 가진 것들을 그러모아 열심히 일했다. 당신은 초대를 받았고, 그래서 당신은 그곳에 나타났다. 사실 단순히 그 이상으로 잘 해내기도 힘들다.

그들은 당신을 내쫓아 버릴지도 모르지만 — 다른 한편으로는 그러지 않을 수도 있다. 사실 그들은 당신을 내쫓지 않을 것이다. 이 우아한 무도회장은 종종 당신이 예상한 것보다 타인에게 관대하며, 의외로 따뜻한 환대와 응원이 나타나기도 하는 곳이다. 심지어 그곳의 어떤 사람은 당신이 기지 넘치고 멋지다고 생각할 수도 있으며, 당신은 결국 그 파티의 주인공이 되어 왕족들과 마주 보고 춤을 추는 영광에 이를지도 모른다.

혹은 당신은 그냥 그 성의 한 구석에 서서 그 크고 볼썽사

나운 붉은 스티로폼 집게발을 공중에 이리저리 흔들어 대며, 혼자 춤을 추고 있는 어느 괴짜 손님으로 끝날 수도 있다.

그래도 괜찮다. 가끔은 그렇게 되기도 한다.

당신이 절대로 해서는 안 되는 것은 그냥 뒤돌아서 나가 버리는 것이다. 그렇게 되면 당신은 그 파티를 영영 놓치고 만다. 그리고 그것은 정말 아쉬운 일이다. 왜냐하면 ── 제발 내 말을 믿어 보라. ── 이제껏 그토록 먼 거리를 달려와서, 그토록 힘겨운 노력을 해 놓고, 정작 마지막 순간에 파티를 놓친다는 건 있어선 안 될 일이기 때문이다.

Big Magic

6

신성

돌발적인 은총

내 마지막 이야기는 발리에서 전해져 온 것이다. 서양과는
꽤나 다른 방식으로 창조성을 다루는 타지의 문화권에서 말
이다. 나의 오랜 친구이자 스승인 끄뜻 리에르는 수년 전 나를
문하생으로 받아들여 주며 폭넓은 지혜와 은덕을 나누어 준
약초 주술사다. 그는 내게 이런 이야기를 해 주었다.

발리의 전통 춤은 세계에서 가장 위대한 문화유산 중 하
나다. 매우 아름답고 정교하며 복잡하고 태곳적의 것이다. 또
한 성스러운 것이기도 하다. 그 춤은 수년간의 전통에 따라 사
제들이 지닌 권한의 범위 아래 여러 사원들에서 제의적으로
수행되었다. 춤의 안무 동작들은 함부로 변형되지 않도록 칼
날 같은 경계로 철석같이 보호받으며 한 세대에서 다음 세대

로 전해진다. 이 춤의 의도와 목적은 오직 온 우주를 온전하고 평온하게 유지하기 위한 것뿐이라고 한다. 발리인들처럼 춤의 의미를 심오하게 받아들이는 사람들도 없을 것이다.

지난 1960년대 초, 발리에도 최초로 단체 관광객들의 발길이 닿기 시작했다. 발리를 방문한 외국인들은 곧바로 그 신성한 전통 춤에 매료되었다. 발리 사람들은 예술적 유산을 소개하는 일을 자랑스러워하며 자신들의 문화를 내보였다. 또한 그들은 관광객들이 사원에 들어와 춤을 관람하는 것을 기꺼이 환영했다. 그들은 이러한 특권을 누리는 사람들을 대상으로 소액의 관람료를 산정했다. 관광객들은 그에 맞춰 돈을 지불했고, 모두가 만족했다.

하지만 이 고대 예술 행위에 대한 관광객들의 관심이 높아짐에 따라, 사원들은 춤을 보러 온 관중으로 가득 차 지나치게 붐비게 되었다. 점차 상황들이 혼잡해졌다. 또한 종교 사원들은 별로 쾌적한 장소가 아니라서, 관광객들은 거미들이 기어다니거나 축축하게 젖어 있는 딱딱한 바닥에 앉아 공연을 관람할 수밖에 없었다. 그러자 어떤 총명한 발리의 영혼이, 관광객들이 무용수를 보러 가는 게 아니라 반대로 무용수들이 관광객들을 찾아가자는 훌륭한 아이디어를 냈다. 만약 태양빛에 바짝 그을린 호주인들이 이 전통 춤 공연을 축축하고 어두운 사원 안에서가 아니라 음, 말하자면 그들이 머무는 리조트의 수영장 바로 곁에서 관람할 수 있다면 훨씬 멋지고 안락하지 않을까? 그러면 관광객들은 춤을 구경하는 동시에 칵테일

도 한 잔 마시며 정말 안성맞춤의 여흥을 즐길 것이다! 그리고 무용수들도 더 많은 관객들이 모여들 수 있도록 넓은 공간에서 공연한다면 지금보다 더 많은 수입을 올릴 터였다.

그래서 발리인들은 유료 관광객들의 편의에 맞춰 관광객들이 숙박하는 리조트에서 발리의 신성한 전통 춤을 공연하기 시작했고, 모두가 만족했다.

사실 모두가 만족한 것은 아니었다.

더욱 고결한 관점을 지닌 서양인 방문객들은 충격을 금치 못했다. 이것은 숭고에 가해진 모독이었다! 이들이 추는 춤은 신성한 의례였다! 성스러운 예술인 것이다! 해변 리조트처럼 불경하고 세속적인 장소에서 그 신성한 춤을 출 순 없는 법. 게다가 웃돈까지 받으면서! 그것은 가증한 것이다! 영성, 예술, 그리고 문화에 가해지는 매춘이다! 신성 모독이다!

이 계몽적인 서양인들은 발리 사제들을 찾아가 그들이 염려하는 부분을 전달했고, 그동안 사제들은 공손한 태도로 경청했다. 비록 영어의 '신성 모독(sacrilege)'이라는 말에 가미된 혹독하고 무자비한 측면이 발리식 사고관에 정확히 들어맞게 번역되지는 않았지만. '신성한' 것과 '세속적인' 것의 차이 역시 서양 쪽에서 그렇듯 확연히 명료하게 선이 그어져 있지 않았다. 발리 사제들은 이 고결한 마음의 서양인들이 왜 해변 리조트를 불경한 곳이라고 생각하는지조차 잘 몰랐다.(신성이 이 지구상 어느 공간에든 존재하는 것처럼 당연히 그곳에도 깃들지 않겠는가?) 비슷하게 그들은 젖은 수영복 차림의 쾌활한 호주

관광객들이 한 손에는 마이타이 칵테일을 들고 잔을 들이켜면서 느긋한 태도로 그 신성한 춤을 구경하는 게 왜 안 되는 것인지도 이해하지 못했다.(이 친절해 보이고 붙임성 좋은 사람들에겐 아름다움을 목격할 자격이 없기라도 하다는 말인가?)

하지만 고결한 관점을 지닌 서양인들은 이 모든 사건들의 전환적 국면에 불편감이나 심란함을 느끼고 있음에 틀림없었다. 그리고 발리인들은 외부 방문객들을 불편하게 만드는 것을 좋아하지 않기로 유명했다. 그래서 그들은 함께 문제를 해결하기로 했다.

사제들과 지휘 무용수들이 모두 모여 영감을 주는 아이디어를 하나 짜냈다. 창조적인 경쾌함과 신뢰감이 만들어 낸 멋진 윤리관에서 영감을 받은 생각이었다. 그들은 성스럽지 않은 새로운 춤을 몇 가지 만들어 내고, '신성함 없음.'이 공식적으로 입증된 이 춤들만 관광객들을 상대로 리조트에서 공연하기로 결정했다. 성스러운 춤은 다시 사원으로 되돌아가 종교적 예식에서만 사용하기로 했다.

그들은 정말 그렇게 했다. 아무런 극적인 호들갑이나 정신적 외상 없이 가벼운 태도로 이 일을 해냈다. 유서 깊은 성스러운 춤으로부터 몇몇 동작과 발걸음을 응용하여, 그들은 근본적으로 말하자면 실상 근본이 없는 춤을 창안해 냈다. 그리고 이 엉터리로 급조한 날랜 회전 동작들을 이어 붙여 관광 리조트에서 돈을 받고 공연했다. 이제는 정말 모두가 행복했다. 왜냐하면 무용수들은 계속 무대에서 무용을 할 수 있었고, 관광객

들은 공연의 여흥을 즐길 수 있었으며, 사제들도 사원에 기탁된 얼마간의 돈을 벌어들였기 때문이다. 무엇보다도 고결한 관점을 지닌 서양인들도 이제 한숨 놓을 수 있었는데, 이제 세속과 신성을 분리해 주는 뚜렷한 선이 안전하게 복구되었기 때문이다.

모든 것은 제자리를 찾았다. 최종적으로 명확하게.

하지만 사실은 최종적이지도 명확한 것도 아니었다.

왜냐하면 아무것도 정말 영영 명확하거나 최종적이진 않으니까.

문제는 한두 해가 지나면서, 그들이 새로 만든 바보 같고 무의미한 춤들이 점점 정제되고 세련되게 다듬어졌다는 것이다. 소년과 소녀 들이 자연스레 그 춤을 받아들였고, 전통적인 격식에서 벗어나 보다 자유롭고 혁신적으로 안무를 짤 수 있게 되자 그들은 점점 그 공연을 엄청나게 훌륭한 수준으로 바꿔 나갔다. 사실상 그 춤은 기존 춤을 이미 상당히 초월하고 있었다. 우연한 기회에 무심코 창조적인 영들을 끌어모아 소환해 내는 예술적 강령회의 또 다른 예시로서, 발리의 무용수들은 ─ 성스러움을 완전히 탈피하려던 그들 최선의 노력에도 불구하고 ─ 자기들도 모르는 사이에 저 하늘로부터 창조성의 빅 매직을 불러 내리고 있었다. 관광 리조트 수영장 옆자리 바로 그곳에서. 그들이 원래 의도한 것은 그저 관광객들과 그들 자신의 여흥을 돋우려는 것뿐이었는데, 이제는 매일 밤마다 본래 신에게 속했던 춤마저 넘어서는 경지에 이르렀다. 그 공

연을 참관한 모든 이들은 그 사실을 똑똑히 볼 수 있었다. 새로운 춤의 안무가 오래되어 활기를 잃은 성스러운 춤보다 심지어 더 뛰어나다는 주장도 충분히 제기될 만했다.

이런 현상을 알아챈 발리 사제들에게 멋진 생각이 떠올랐다. 이 새로운 가짜 춤들을 사원 쪽에서 빌려오면 어떨까? 그춤을 사원으로 끌고 들어와 전통의 종교 예식 속에 녹여내고, 예배 기도의 한 형식으로서 활용한다면?

사실 이전의 성스러운 춤에서 낡고 고루한 일부를 이 새로운 가짜 안무로 아예 대체하면 또 어떤가?

그래서 그들은 그렇게 했다.

어느 시점에 도달하자 무의미한 춤은 성스러운 춤이 되었다. 왜냐하면 성스러운 춤이 무의미해졌기 때문이다.

그리고 모든 이들은 만족했다. 그 고결한 관점의 서양인들만 빼고. 그들은 이제 완전한 혼란에 빠졌다. 무엇이 성스럽고 무엇이 세속적인지를 그들 자신도 더 이상 구분해 낼 수 없었기 때문이었다. 모든 것이 한꺼번에 뒤섞여 버렸다. 높은 것과 낮은 것, 가벼움과 무거움, 옳고 그름, 우리와 그들, 하느님과 땅 사이……. 이들을 구분하는 선이 흐려지고, 이 역설 전체가 그들을 당황시켜 어쩔 줄 모르게 했다.

그리고 나는 이것이 바로 유쾌한 재간꾼 사제들이 내내 의도한 결과가 아닌지 혼자 곰곰이 상상해 본다.

결론적으로

창조성은 성스러우면서 성스럽지 않다.

우리가 창조한 것은 엄청난 의미를 가지는 동시에 사실 무엇이든 상관없다.

우리는 혼자 고독하게 애쓰는 동시에 영적인 존재들에게 도움을 받는다.

우리는 겁에 질려 있는 동시에 용맹하다.

예술은 아주 참담한 노동이며 동시에 멋진 특권이다.

오직 우리가 가장 장난스럽고 유쾌할 때 비로소 신성이 우리에게 진지하게 다가온다.

이 모든 역설들이 동등하게 진실이 될 수 있도록 당신 영혼 안에 충분한 공간을 비워 두라. 그러고 나면 내가 약속하건대 당신은 무엇이든지 만들어 낼 수 있다.

그러니 이제 마음을 차분히 가라앉히고 다시 당신이 하던 작업으로 돌아가라. 알겠지?

당신 안에 감춰진 귀중한 보물들은 그대가 '알겠다.'라고 말해 주길 간절히 바라고 있다.

감사의 말

나는 다음 사람들에게 깊은 감사를 드린다. 그들의 도움과, 그들의 격려와, 그들이 보여 준 영감은 내게 큰 힘이 되었다. 케이티 아널드래틀리프, 브레네 브라운, 찰스 버컨, 빌 버딘, 데이브 케이힐, 세라 챌판트, 앤 코널, 트럼 안 도안, 마커스 돌, 레야 일라이어스, 미리엄 포이어레, 브렌던 프레더릭스, 고인이 되신 잭 길버트, 메이미 힐리, 리디아 히르트, 아일린 켈리, 로빈 월 키머러, 수전 키튼플랜, 제프리 클로스케, 크리 르파브르, 캐서린 렌트, 지니 마틴, 세라 맥그래스, 매들린 매킨토시, 호세 누니스, 앤 패칫, 알렉산드라 프링글, 리베카 살레탄, 웨이드 슈만, 케이트 스타크, 메리 스톤, 앤드루 와일리, 헬렌 옌투스 — 그리고 당연히 실제 삶의 예시를 통해 그 무엇이든 제작자가 되는 방법을 내게 가르쳐 준 나의 친가(길버트 가문)와 외가(올슨 가문) 가족들에게도 감사를 드린다.

TED 콘퍼런스에도, 그들의 심오하고 진지한 강단에 나를 (두 번이나!) 초청해 줘서 내가 영적이고, 엉뚱하고, 창조적인 것들에 대해 얘기할 수 있도록 허락해 준 것에 감사드린다. 그 강연들은 내가 이 책에 쓴 생각들을 다시 가다듬을 수 있도록 이끌어 주었고, 나는 그 일을 기쁘게 생각한다.

나는 이 프로젝트를 환영해 준 엣시에 감사하고 그 외에도 너무나 많은 창작 프로젝트들을 품어 주는 둥지의 역할을 해주어 또한 감사하다. 당신들은 내가 여기서 말하고 있는 창조적 삶의 완벽한 전형을 보여 주고 있다.

마지막으로, 나의 아름다운 페이스북 친구들에게 사랑과 감사를 보낸다. 당신들이 보내 온 질문과, 더해 준 생각과, 용기 있는 자기표현으로 날마다 크게 도약하는 창조적 영감이 없었다면 이 책은 존재하지 않았을 것이다.

옮긴이 박소현

　　성균관대학교에서 프랑스어문학과 영어영문학을 전공했고, 서울대학교 대학원 영어영문학과에서 영미 시를 공부했다. 현재 전문 통역 및 번역가로 활동 중이다. 옮긴 책으로는 나오미 앨더만의 『불복종』, 스티븐 그린블랫의 『세계를 향한 의지』 등이 있다.

빅매직
두려움을 넘어 창조적으로 사는 법

1판 1쇄 펴냄 2017년 12월 29일
1판 11쇄 펴냄 2024년 3월 11일

지은이 엘리자베스 길버트
옮긴이 박소현
발행인 박근섭, 박상준
펴낸곳 (주)민음사
출판등록 1966. 5. 19. 제16-490호
주소 서울시 강남구 도산대로1길 62
강남출판문화센터 5층 (우편번호 06027)
대표전화 02-515-2000 | 팩시밀리 02-515-2007
www.minumsa.com
한국어 판 ⓒ 민음사, 2017. Printed in Seoul, Korea

ISBN 978-89-374-3496-9　03600